中国文学史

主编：[德]顾彬　译文审校：李雪涛

第六卷

[德]顾彬 著　黄明嘉 译

中國傳統戲劇

DAS TRADITIONELLE CHINESISCHE THEATER

华东师范大学出版社

中文版序

　　四十年来,我将自己所有的爱都倾注到了中国文学之中!但遗憾的是,目前人们在讨论我有关中国当代文学价值的几个论点时,往往忽略了这一点。从《诗经》到鲁迅,中国文学传统无疑属于世界文学,是世界文化遗产坚实的组成部分。同样令人遗憾的是,很多人(包括中国人)却不了解这一点。但以貌似客观、积极的方式来谈论1949年以后几十年的中国文学却是无益的,这也与观察者缺乏应有的距离有关。评论一位唐代的作家比评论一位2007年的女作家显然要容易得多。此外,相对于一个拥有三千年历史的、高度发达而又自成一体的文学传统,当代文学在五十年间的发展又是怎样?它依然在语言上、精神上以及形式上寻求着自我发展的道路。这不仅仅在中国如此,在德国也不例外。当今有哪位德国作家敢跟歌德相提并论?又有哪一位眼下的中国作家敢跟苏东坡叫板?我们应当做到公正。在过去鼎盛时期的中国也有几十年是没有(伟大的)文学的。更为重要的是:我们能期待每一个时代都产生屈原或李白这样的文学家吗?一些文学家的产生是人类的机遇。一个杜甫只可能并且只可以在我们中间驻足一次,他不可能也不会成为大众商品。

　　1967年我在大学学习神学时,首先通过庞德(Ezra Pound,1885—1972)的译文发现了李白,因此,中国的抒情诗便成了我的最爱。这种最爱不仅仅局限于悠久的中国文学史,而且超越了中国文化的界限。早在第一批德国诗人开始创作前的两千年,中国诗人就已经开始写作了。在经历了几个世纪之后,德国才有诗人可以真正同中国诗人抗衡。

　　我主编的十卷本《中国文学史》中的三卷(诗歌、戏剧、20世纪中国文学)以及散文卷中的将近半部都是由我亲自执笔的。事实上我从来就没有想过能独自一人完成这么多卷书稿。其间又有其他的事情发生,个中缘由我在此不便细说。对我来说写作有时并不困难,特别是诗歌史这一卷更是如此。我很庆幸可以在此回忆一下往事。20世纪70年代初我有幸在波鸿鲁尔大学师从霍福民(Alfred Hoffmann,

1911—1997)教授,他于40年代在北平和南京跟随中国的先生们学习过解诗的方法。胡适也属于他当时的先生和朋友之列!几乎在每节课中霍教授都向我们少数几个学生讲解分析古典(唐)诗的"三步法"(破、转、结)。霍教授解唐诗的视角使我铭记在心,一直到今天我还在用这些方法。他所拥有的这门艺术似乎在汉学界(在中国也不例外)几近失传,而正是在这一艺术的基础之上,王国维提出了中国抒情诗的两种意境之说,而刘若愚又在此之上扩展为三种境界的理论。

正是借助于这三种境界的理论,我在书中描述了中国思想的发展,因此我的中国诗歌史并非一篇简单的论文,而是对中国思想的深度和历史之探求!我前面提到的其他两部半著作也可作如是观!我所写的每一卷作品都有一根一以贯之的红线,这点我在每一部的前言中都提到了,在此恕不赘言!

德国汉学界在中国文学史研究方面可谓硕果累累。从1902年以来,德国汉学家一再探讨中国古典文学的形成和发展,其中不少汉学家也将哲学和历史纳入其中。因此,作为作者和主编,我只是这无数汉学家中的一位,绝非"前无古人,后无来者"。我想,之后的来者不再会想写一部整个的中国文学史了,而只是断代史,以及具有典范作用的有关古代,或中世纪,或近代的文学史。我和我的前辈们在文学史书写方面最大的不同是:方法和选择。我们不是简单地报道,而是分析,并且提出三个带W的问题:什么(was),为什么(warum)以及怎么会这样(wie)。举例来说,我们的研究对象是什么?为什么它会以现在的形态存在?如何在中国文学史内外区分类似的其他对象?

在放弃了福音神学之后,我接受了古典汉学的训练,也就是说我成为了一位语文学家,尽管我能读现代汉语,但既不能说,也不能明白是什么意思。1974年11月我快30岁的时候,德国学术交流中心(DAAD)给我提供了一个到北京语言学院学习现代汉语的机会。在北京的一年里,我认识到了鲁迅和其他中国现代作家的价值。一年之后,我于1975年到了日本,在那里更加勤奋地阅读了大量译成日文的中国现代文学作品,从而为以后的研究打下了基础。

今天我怀着一颗感恩之心来回首往事:1967年我是从李白开始慢慢接触中国文学的;1974年通过现代汉语的学习,我对中国文学的理解达到了一个意外的深度,这两个年份可以说是我人生的转折点。两者都与语言和文学有关,其核心当然是中国了。这一切不是偶然,而是命运!

顾 彬

2008年8月

目 录

前言
序
 1. 戏剧场所 6
 2. 中国戏剧的起源 10
 3. 宫廷和娱乐文化 13
 4. 中国戏剧两种不同的传统 15
 5. 中国戏台上的技艺 18
 6. 中国戏剧的一种理论 20

第一章　宗教与戏剧
 一　概述与展望 29
 二　来世债务人 36
 三　金钱的奴隶 40
 四　盆儿鬼 42
 五　关汉卿(约1240—约1320):《窦娥冤》 45

第二章　元代戏剧（1279—1368）
 一　元代戏剧(杂剧)的起源 51
 二　白朴(1227—1306):《梧桐雨》 56
 三　马致远(1260—1325):《汉宫秋》 60

第三章　元代戏剧详述
 一　纪君祥(生卒年月不详):《赵氏孤儿》 73
 二　李行道(13世纪):《灰阑记》 80
 三　王实甫(13世纪):《西厢记》及激情后果(关汉卿等) 86
 四　南部戏剧(南戏):石君宝(1192—1272)及其他作家 111

五　高明(约 1305—约 1370)：《琵琶记》　115

第四章　明代(1368—1644)的罗曼司：传奇和昆曲
　　一　朱有燉(1379—1439)　138
　　二　康海(1475—1541)，王九思(1468—1551)及其他
　　　　作者　145
　　三　传奇　147
　　四　《白兔记》　150
　　五　昆曲　154
　　六　梁辰鱼(约公元 1519—约公元 1591)：《浣纱记》　156
　　七　吴炳(1595—1647)：《绿牡丹》　161
　　八　阮大铖(1587—1645)：《燕子笺》　163
　　九　汤显祖(1550—1617)：《牡丹亭》　169

第五章　从文学到语言表达　清代 (1644—1911)
　　一　吴伟业(1609—1672)，陈与郊(1544—1611)等　187
　　二　洪昇(1645—1704)：《长生殿》　193
　　三　孔尚任(1648—1718)：《桃花扇》　200
　　四　李渔(笠翁，1611—1680)：中国喜剧　208
　　五　京剧　225

展望　论革新与习俗问题　229
参考文献目录　233
译后记　262

前 言

细心的读者可能会感到奇怪,为何本书的编者又作为本书的(唯一)作者置身于文学史的写作中,原来他并没有打算主要靠自己来展开这项工作,不是有其他人开始时想同他一道撰写一部从蒙古人到满族人、亦即从1279年至1911年的中国古典戏剧史吗?我对自己独特的青年时代之幸运(或叫不幸)现在愈益惋惜,彼时志存高远,却把当时一个大的、也许太大的科研项目让给"老辈"学人去完成。合同上所签的名字我在此不愿提及,但"德国研究课题组"的津贴账目上,这些名字赫然在列。该机构在20世纪90年代初曾为中国古典戏剧史的研究提供两年资助,但所获得的成果未能进入我的著作,那些东西别人就是不愿提供给我。德语区内少数被预定研究中国戏剧的专业人员根本没有给我——尽管我多方吁请——留下任何一篇未竟之作,如留下便可从他们随意放弃的地方重新开始,以尽责任。

这就是说,我是完全从头开始研究的,之所以敢于挑这副并非自愿的重担,就因为我在20世纪70年代初就读于波鸿鲁尔大学有幸师从阿尔弗雷德·霍福民(Alfred Hoffmann, 1911-1997)和芭芭拉·张(Barbara Chang, 1920-1996),是他们从原则上引领我进入元代(1279—1368)戏剧领域的。在波恩大学举办各种有关剧目的艺术和阐释的研讨班和只有少数听众参加的两次讲座(2002年及2008年夏季学期)上,以上专家有关中国戏剧的知识均与我为伴。诚然,我在写作时不得不动用大量精妙的参考及评论文献,这些文献常常是北京的张穗子(Zhang Suizi)带给我的。我也乐于咨询过王金民(Wang Jinmin,北京大学)、臧克和(Zang Kehe,上海华东师范大学)、江巨荣(Jiang Jurong)及马美信(Ma Meixin)(两位均属上海复旦大学)诸位学者。所以,我只能愧恧地承认,我这也许有些独特的贡献就在于超纯事实的文学阐释。其间业已存在足够的优秀的前期论文,它们奠定了语文学基础,介绍了实际的具体的事物,通过改写使一些重要作品为读者所理解。在德语区内可列举

的例子有汉斯·林克(Hans Link)、荷尔格·霍克(Holger Höke)、维尔纳·奥贝斯滕费尔德(Werner Oberstenfeld)的博士论文,他们都是阿尔弗雷德·霍福民的门生;还有洛德里希·普塔克(Roderich Ptak)(君特·德彭(Günther Debon)的学生)的博士论文;更值得一提的是科隆大学的退休学者马丁·吉姆(Martin Gimm,1933年生),他出版当时柏林汉学家阿尔弗雷德·福尔开(Alfred Forke,1867－1944)[①]留下的大量译稿并作评论,时间达数年之久。除以上各位,余者均因其他实际工作而放弃对中国文学、亦即对本文论述的中国戏剧的研究。

从这些前期优秀论文看——我本人之作因它们而黯然失色,但又于心不甘——别人已尽了责任,但我觉得本题的一个迫切事务乃是阐释和评价,所以我选择的入门途径与同行们迥异。我在英美文学界的维尔特 L·伊德马(Wilt L. Idema,1944年生)和斯蒂芬 H·维斯特(Stephen H. West,1944年生)这两位撰写中国戏剧史的大家那里找到这条入门途径。就是说,我的入门途径是阐释性的,正像我在终身从事的日耳曼学领域所使用的一种被传授——而且一直还在被传授——的方法。我以为,对中国戏剧内容的探讨应超越纯复述,也应超越只有专业读者才感兴趣的纯语文学,而且要敢于作大多数同行似乎都在回避的真正评价,这样做,现在的确是时候了!同时我也会把各个剧目当成读物并认真予以探讨,这样做虽也未必理当如此。又因为我一向尊崇人文科学,所以我的这本中国古典戏剧史在某些地方亦可当成中国帝制时代的中国思想史或中国文化史来阅读。这里涉及(中国)戏剧史的撰写方法问题,我迄今对此所作的思考似不充分。但我绝不罗列事实,只是搜集有趣资料,更无意作历史解构,这在下文中会有所体现。在某些方面,我眼前浮现的是一部思想史,正如我以《中国诗歌史(第一卷)》、《二十世纪中国文学史(第七卷)》、《中国传统戏剧(第六卷)》为例所采用的。在这方面我会遇到更多的时代问题:我亦不能摆脱中国文学史按朝代划分的羁绊,不能摆脱对元、明(1368—1644)、清(1644—1911)各代习惯上的划分而作跨越式的论述。这无疑也适用于元代的诸多剧目,它们经过明代的各种加工已变成文学,谁也不可能倒退到明朝以前

① 关于福尔开的生平及著作,参阅 Reinhard Emmerich《"我一再感觉到被奇特而自由的英才吸引"——阿尔弗雷德·福尔开(1867—1944)》["Ich fühle mich immer wieder angezogen von originellen und freien Geistern‹ — Alfred Forke (1867—1944)"],原文载马汉茂(Helmut Martin)与 C·哈默尔(Christiane Hammer)合编的《中国科学——德语的发展。历史,人物,视角》(Chinawissenschaften — Deutschsprachige Entwicklungen. Geschichte, Personen, Perspekiven),汉堡:亚洲学研究所,1999,421—448 页。

的时代了。①

无论如何,良师以前教过的元代戏剧,以及同行们后来发表的优秀论文都奠定了我后续研究明清时代戏剧的基础,这研究即将满30年了。所以,写作此书的人乃是一个被人臆断的专家,此人本来是很乐意被认可为专家的,但严格地看,由于存在相应的研究缺陷,他不可能是真正的专家。他也不敢对研究现状作概观式审视,在他看来,此现状已发展到无法掌握的地步了。对中国戏剧的研究已有百年历史,参考及评论文献在经过迟疑不决的发端阶段后现已成为国际汉学的宠儿,其繁盛程度可谓浩如烟海,如欲从数量和质量上用尽它们,恐怕需投入一生的精力方可。我所引用的著作,无论是原著抑或二手文献,其原文我都是认真研读过的。

好心的同行向我建议,请德语区以外的专业人员在(波恩的)《中国文学史》框架内作最后遗留的历史性描述。我并没有将此建议当耳边风,然而,英文和中文的翻译既耗时又费钱,再者,凡事都有个终结,这个多卷本的《中国文学史》早就超过了原定的竣稿时间,所以读者诸君只好容忍我这样或那样的不足了。这话尤其适宜于图书目录,鉴于有关中国戏剧的研究文献之宏富,所以我只能根据自己的爱好作出个人的选择了。

我在陈述时经常喜用复数"我们",请不要误解这个庄严的复数,它毋宁说是谦逊的表示:凡我在本书里陈述的,我常常仰仗旁人的学识。"我们"指的是站在许多前人和同代侪辈肩上的单个的"我"。

本书的索引主要由尼科拉·迪舍尔特(Nicola Dischert)完成。她因为有绍尔出版社出资而获得了支持,此书大部分索引和文献目录汇编都要归功于她。马克·赫尔曼(Marc Hermann)与维阿切斯拉夫·维托洛夫(Viatcheslav Vetrov)仔细阅读了手稿,使我避免了某些语言和内容方面的错误。但错误对任何一位科学家都势在难免,特别是阅读中文参考和评论文献,不管是个人读还是同中国人一起读,也不管是在写字台上读还是课堂上读,经常都会产生这样的印象:说中文母语的人也往往不是全部明白他们所读所写的东西。最后要感谢波恩德国学术交流中心(DAAD)和柏林的台北办事处。前者此次、亦即2008年3月让我在北京师范大学做了1个月的客座教师,由于这一机缘,我不仅得以继续研究中国戏剧,而且因了范伟贵(Fan

① Josephine Huang Hung 也如是认为:《明代戏剧》(*Ming Drama*),台北:Heritage 出版社,1966,3,21页。

Weigui)教授的帮助,我查阅了在波恩不可能得到的罕见的资料。我感谢台北办事处给我在台北滞留两周的时间。在那里,2008年8月初我一面远眺圆山的山地世界,一面撰写了最后一章的大部分文稿。

又有一本书写好了,与我喜读的他人所写的文章相比,我这本书写的东西就算少了。此为门户开放之书,它始于波恩古代海关,也竣稿于斯。在成书过程中,学生和访问者随意进出我的办公室,于是某些思路被打断,但心随人愿,思路总能一贯到底。此书之成,并非因为我继续享用波恩大学赐予的恩惠,一如从前参加的各种科研项目,而是因为我从睡眠和业余偷来了写作时光。这样做委实辛酸,也是迫不得已,因为我要面对德国一种泛化倾向:高校增收的要求日甚,要削减岗位,要做额外的管理工作,致使教师的负担沉重。我在写作过程中本着节约原则,常常亲自处理本研究所内的垃圾,把楼梯间挡路的垃圾拎到楼下,调换卫生间的手纸。即便如此,我也毫无怨言;同事们也不断鼓励我,要愉快地把业已开始的工作干完,要像我的榜样人物苏东坡(1037—1101)那样,虽处逆境,却毫不忧伤,写出杰作,使自己获得应有的承认。

我写作时采用老的正字法,目的是使我撰写的其余各卷不显异样。尊贵的读者会在这里或那里感到不足,那都是我的问题。我在此就尽责之事引用贝托尔特·布莱希特(Bertolt Brecht)《考伊纳先生的故事》:

"您在干什么呢?"有人问考伊纳先生,答曰:"我正在努力准备我的下一个错误。"

我的下一个错误是什么,现在暂且拖欠着。但我最后要谈谈一个老错误,明显的错误。这错误倒不如说是一种偏见,喜欢中国戏剧的人几乎都不愿与我苟同。在研究中国诗歌艺术——这是我的全部和永恒之爱——时,我(几乎)总是在精英人物中活动。及至开始撰写《中国传统戏剧》,我又进入一个全然"不同的"世界:民众的世界,被主观臆断为卑下、粗俗和庸俗的民众的世界。即使高级的民谣令人忆及古代和中世纪的精英诗歌,但一种粗鲁庸俗的印象依然不时袭扰着我。我在这方面有明确的看法,但担心危言耸听,故未敢说出。这里要指出的问题是:汉学家们现在宁肯当专门家,也不肯做通才学者。研究中国戏剧的人,就不会像阿尔弗雷德·霍福

民一样也同时研究中国诗歌了。所以,跟踪研究中国戏剧里为数甚多的韵诗和词曲就只落到个别人头上,既如此,就不一定能从中得出必要的评论性的结论了。人们是否担心,这样做会给中国戏剧史乃至中国文学史带来损害呢?我不想回答这个问题,但是主张:人要有更大的学术勇气!

最后一句话:在德语区引入了某些错误德语,原因是北京的编辑人员热衷于某些错误的词语翻译,相对于正确德语而言,错误德语反倒被优先使用了。可是,正如人们很少说"意大利—歌剧",或很少说"科尼斯堡—肉丸"一样,那么也应少说"北京—歌剧",或少说"北京—烤鸭"。故此,下文里的提法要按德语习惯而不依中文习惯才是正确的:Pekinger Oper(北京的歌剧),Pekinger Ente(北京的烤鸭)。

最后还有一句话:(波恩的)十卷本《中国文学史》,从内容方面说,以此卷而告终。这期间,首批中文译本已在上海问世,余者也将顺利推出。对此,我要感谢我的中国精神母校华东师范大学,感谢北京第一外国语大学李雪涛博士,是他无私地关心中文版本的编辑出版。德国国内尚有3卷参考文献待出,它们将在2009年以中国为重点主题的法兰克福书展期间按期完成。

撰写(波恩的)《中国文学史》的想法,是我在1988年在波恩阅读《剑桥中国史》时萌生的,那本中国史将近40年尚未完成。我在初始的几年搜集并筛选资料,首次写作始于1994年,正当我的第四个孩子呱呱坠地之后。14年光阴过去了,这个孩子伴随这套"史书"也14岁了,他导致我对自己一度十分依恋的特殊的青年时代愤愤不平,同时总又想起约阿希姆·林格尔纳兹(Joachim Ringelnatz, 1883-1934)的那首诗《蚂蚁》,有时也觉得此诗很适合于(汉学)科学界:

> 在汉堡生活着两只蚂蚁,
> 它们想去澳大利亚游历,
> 在绍塞群岛的阿尔托纳,
> 它们感到腿脚疼痛,
> 于是明智地放弃,
> 放弃最后一部分旅程。

(波恩的)《中国文学史》这一浩大工程事后会遭致物议,这是确定无疑的了。我

的精神教父、波恩大学的退休学者罗尔夫·特劳策特尔(Rolf Trauzettel，1930年生)经常告诫我说,人(倘若死去)什么也带不走,即便如此,人也可以留下一点东西。我过去和现在都把这点东西视为自己的责任,完全秉承伟大作品《左传》的精神,它要求一个不想被后世遗忘的人要有大的作为,应具备高尚的美德。我是否已实现崇高的人生设计的某些东西,这对我个人并不重要。事业上努力了——如果我可以这样说的话——我就心满意足了。其余的一切请后生谅解。

<div style="text-align: right;">
2008年中秋节于上海

沃尔夫冈·顾彬

(Wolfgang Kubin)
</div>

序①

我们论述的对象是中国戏剧史。在谈论此话题时,我们用"戏剧"这一类型概念缩略了某些在汉语区的一般性戏剧研究中很晚才有的东西。当今,人们对传统的小歌剧和现当代(说白)戏剧作了简化的区分。台词原先从未处于中国舞台的中心位置。当台词在20世纪占领自北京到广州的"人间舞台"之后,它也没有完全将唱词击退。因为相对台词而言,唱词在舞台上处于优先位置,于是我们也就等于在谈论中国歌剧史了。不过这也只是对事物的简略看法。严格地说,此书绝非只同戏剧或歌剧有关,而是关乎综合了戏剧、歌剧、文学、音乐、杂技和杂耍等元素的综合艺术品②。这部史书所探讨的,不可能涉及包括戏装和脸谱在内③的所有领域。再者,就戏剧接受方面说,已形成一种双重的简约倾向:文学研究家主要注重词语——不管是台词还是唱词——普通观众则欣赏音乐和演出。我在下文中很少删除戏剧方面、倒是宁可删除文学方面的东西,④这也实出无奈:不可能论述周全,也无意于周全。

① 用来作我序言的第一本入门书,是Heiner Frühauf等人的著作《流浪伶人,小说家,杂技艺人。中国的戏剧传统》(*Schausteller, Geschichtenerzähler, Akrobaten. Die Traditionen des chinesischen Theaters*),东京:德国东亚自然及民族学协会,1989。关于中国小说与戏剧的关系,参阅Maeno Noaki:《中国的小说与戏剧》("Chinese Fiction and Drama"),载 *Acta Asiatica 32*(1977),1—13页。

② 不可将"综合艺术品"误解为里夏德·瓦格纳(Richard Wagner, 1813—1883)所认为的那一种。瓦格纳致力于一种综合艺术,其方法是通过重新唤起并复活神话,制订各艺术门类方案作为整体中的有机部分;而中国迄至1911年的戏剧史从未失去其"整体",所以对此无需恢复。

③ 此处未加讨论或仅作粗浅讨论的中国戏剧具体领域,请参阅Tao-Ching Hsü等人的著作《中国的戏剧概念》(*Chinese Conception of the Theatre*),西雅图,伦敦:华盛顿大学出版社,1985;Cecilia S. L. Zung:《中国戏剧的秘密。中国戏剧表演的演员姿势与象征的阐释指南》(*Secrets of the Chinese Drama. A Complete Explanatory Guide to Actions and Symbols seen in the Performance of Chinese Dramas*),纽约:本亚明·勃洛姆出版社,1964(1937年的新版);Jo Riley:《中国戏剧与表演的男演员》(*Chinese Theatre and the Actor in Performance*),剑桥大学出版社,1997;Elizabeth Wichmann:《听戏:京戏的听觉维度》(*Listening to Theatre. The Aural Dimension of Beijing Opera*),檀香山:夏威夷大学出版社,1991;James R. Brandon 与 Martin Banham 合编《剑桥亚洲戏剧指南》(*The Cambridge Guide to Asian Theatre*),剑桥大学出版社,1993。

④ Diether von den Steinen(1903—1954)发表过至今仍值得一读的文章《关于中国当今戏剧艺术的报告》("Vortrag über heutige Theaterkunst in China")(1931年12月18日,载Hartmut Walravens著《文森兹·洪涛生(1878—1955)。北京的周边环境及〈帆船〉杂志》(*Das Pekinger Umfeld und die Literaturzeitschrift Die Dschunke*)),参阅61页,作者称中国戏剧作品的文本"从文学方面几乎不可欣赏",因为"词语作为思想的载体不具备本体美……它仅有音响效果。它在说白和唱词中的发音比它所讲的东西还重要",所以,演员把一切、把戏剧"与其说视为艺术还不如说为娱乐手段"。第67页上说,演员在台上要创造的是图景。以此观之,我从文学方面对戏剧进行观察,这立意有些过高了。我感觉自己的这一看法被那些试图做同样事情的专家如Josephine Huang Hung, Eric Henry等印证了。

简言之,话题与其说是论中国戏剧,还不如说论中国小歌剧为好,正如科隆汉学家和中国戏剧专家马丁·吉姆(Martin Gimm)所为,①在这方面,他步福尔开之后尘。福尔开曾说过下面一段令人深思的话:②

> 中国的戏剧、歌剧或小歌剧的成份多于舞台话剧,演员用假嗓演唱,即使女角也由男人扮演。宾白从不用自然音说出,而用类似宣叙调唱腔。……中国戏剧有点像杂耍。尤其在武打场合,演出种种杂技技艺,所以观众在演出过程中吃东西就毫不足怪了——在德国,人们只在歌舞表演的餐馆里才吃东西。

"小歌剧"这一称谓当今也许还是没有获得人们的认同,出人意料的是,说它对我们的论述对象起了贬斥作用。众所周知,小歌剧是音乐戏剧中一种"小型的快乐的舞台剧,包括对白、演唱及加演的音乐节目"③,它进而化拙为巧,舞台娱乐通常就被称之为"戏"了。

下文中对中国戏剧的理解就包括多个层面:演唱,亦即抒情唱腔(曲)④,对中国观众而言,它是每出戏的核心;乐团音乐,由弦乐器和打击乐器组成的器乐;脸谱和戏装,它告知每个演员饰演何种角色;手势,这暗示艺术(手语!)中国观众十分看重;杂技(往往在武打场景中)和舞蹈,就是说,无论在场景的体现(做)还是在唱词与台词中,"高雅"元素与"低俗"元素汇集一处。简言之,在大多数情况下,所呈现的乃是高雅美学艺术(唱腔,手势)加平庸的道德这一模式。如果我们追溯中国美学的特点,这一对表面的矛盾便可容易得到合理的解释。众所周知,中国的美学思想,其特

① 马丁·吉姆出版阿尔弗雷德·福尔开的译著《中国清代的两部歌剧》(*Zwei chinesische Singspiele der Qing-Dynastie*)(斯图加特:Steiner 出版社,1993)、《新时代的 11 部中国歌剧文本》(*Elf chinesische Singspieltexte aus neuerer Zeit*)(斯图加特,Steiner 出版社,1993),在对福尔开译著的评论中,马丁·吉姆也作如是观(所谓"新时代",西方汉学界视中国宋代以后为新时代的开始——译者补注)。

② 摘自福尔开译本《新时代 11 部中国歌剧文本》,第 7 页。此外存在男人饰演女角的类似情况:在梵蒂冈,人们喜演圣徒歌剧,处中心位置的基督教殉道者,女角由被阉割的男子扮演和演唱。最佳案例莫过于 Stefano Landi(1587—1639)的歌剧《*Il Sant' Alessio*》(1632)。

③ 格洛·冯·维尔佩特(Gero von Wilpert)如是说,参阅他《文学专业词典》(*Sachwörterbuch der Literatur*),斯图加特:Kröner 出版社,2001,756 页。

④ "曲"这个字代表后古典主义的词或抒情唱腔,有时被西方的参考和评论文献理解为戏剧(杂剧)了!因为传统的中国文学评论把中国戏剧简化为抒情唱腔这个最重要部分。与此相关,请参阅第 9 页注③。关于自宋以降歌唱融入中国戏剧,参阅 Wang Zhongge:《中国戏剧观的嬗变及歌唱理论的产生》("Der Wandel der Ansichten zum chinesischen Theater und die Genese einer Theorie des Gesanges"),载《袖珍汉学》(*minima sinica*)2/2008,148—151 页。

点是"虚与实"的交互作用。其来源是阴阳调和①,据此,"高雅"元素与"低俗"元素总是交替出现,以模仿道教教义的波状运动。这同样适用于中国戏剧权威性的两个语言层面:"曲"必须采用诗体韵语,往往用古典措辞和暗示;反之,对白则以日常口语的形式(白),语言松散而平淡。对于这两种相互对立的语言风格,我无意从美学上作过分强调,因为据我所知,迄今尚无人对此作过充分的研究。中国戏剧不仅在西方国家、而且在故土也有一些非理性评论家。人们在评论中国戏剧时,不应忽视这一艺术理论背景。一些毫不起眼的事物也有令人诧异的份量。比如韵白和宾白就应理解为静与动、思与行的对立。韵白是延缓法,宾白则推动剧情向前发展。

中国的艺术是否善于模仿自然,人们对这一理论与实践已作过许多讨论,②这里不赘述。需作更多阐述的倒是,中国的诗歌和戏剧不是要提供真实世界的摹本,③而是要创造一种经典的,具有代表性的,过去、现在和将来都适用的范本。人们感兴趣的是所谓的普遍人性,而非个别的、个性化的以及历史上的具体事物。对戏剧来说,这就意味着,语言和手势要注重把不可视的事物变为可视,亦即表现主要人物的情感世界。由此,不同人物的类型化就势在必然了。一般不可能指望有个性化人物,只能期待类型化人物,或者换句话说——像你我一样的人。

不管是在北京、香港,还是在台北,时下,具有将近千年历史的中国戏剧都遇到深刻的危机,④它失去了大部分观众,只能由国家拨款⑤或由私人赞助才在大都市存活下来。它仍旧清晰地被证明着,它的历史也生动地被保存着。我们如今在汉语区还能看到许多博物馆,那里展示着区域或地方戏剧的发展历史。近期的一个例子是

① 关于这方面,近年发表的文章可谓连篇累牍。例如 Francois Cheng 的重要著作《实与虚。中国画的语言》(Fülle und Leere. Die Sprache der chinesischen Malerei),Joachim Kurzt 译自法文,柏林:Merve 出版社,2004; Huang Yihuang 也试图构建——但缺少说服力——戏剧与中国人世界观之间的宇宙学联系:《传统哲学对中国戏剧时空表达的影响》("The Impact of Traditional Philosophy on Temporal and Spatial Expressions of Chinese Drama"),载 Mabel Lee 与 A.D. Syrokomla-Stefanowska;《文学的交流。东亚与西方》(Literary Intercrossings. East Asia and the West),悉尼:Wild Peony 出版社,1998,18—30 页;直接涉及中国人戏剧观,请参阅 Tan Fang & Lu Wei:《中国古典戏剧理论史》,上海:华东师范大学出版社,2005,149—164 页。

② 1949 年后,这个问题在中华人民共和国被当成中国戏剧现实主义的缺失而提出。关于中国戏剧为适应臆想中的现实主义所付出的努力,参阅 Tai Yih-jian《斯坦尼斯拉夫斯基与中国戏剧》("Stanislavsky and Chinese Theatre"),载《东方研究杂志》(Journal of Oriental Studies) XVI (1978),49—62 页。

③ James J.Y. Liu:《中国文学艺术的特质》(Essentials of Chinese Literary Art),North Scituate:Duxburg 出版社,1979,85—113 页,附简短序言及实例;此外可参阅 Francois Jullien《绕道与进入。中国与希腊的思想策略》(Umweg und Zugang. Strategien des Sinns in China und Griechenland.),Markus Sedlaczek 译自法文,维也纳:Passagen 出版社,2000,139—162 页。

④ 中华人民共和国的情况,参阅 Elizabeth Wichmann:《现代中国的传统戏剧》("Traditional Theater in Contemporary China"),载《中国戏剧,从发端到现今》(Chinese Theater From its Origins to the Presend Day)(Colin Mackerras),檀香山:夏威夷大学出版社,1983,页 184—201。香港的情况,参阅 Wong Hing-cheung(即 Wang Qingqiang):《香港戏剧的探寻》("The Quest for a Hongkong Theatre"),载 Tamkang Review XII.3 (1982),259—265 页。

⑤ 中华人民共和国教育部 2008 年 2 月作出决定,在 10 省 20 所中小学把京剧作为培训科目。参阅《中国日报》2008 年 3 月 11 日,18 版;2008 年 3 月 22 日/23 日,4 版。

香港，那里的小歌剧主要作为街头巷尾的晚间消遣而存活下来。① 沙町城区的遗产博物馆辟有专门反映粤剧历史的陈列馆。在各庙宇附近，人们总可看到为敬本地神明——天后——而举办的演出②。

尽管中国戏剧存在普遍的特异性，然而它相当早就在欧洲被接受了，③大约从1615年起由在北京的耶稣教士、后由旅行家们所介绍。④ 对中国戏剧的认知，最初只是依据口头传闻，自1735年起，随着浸礼会教徒杜·哈尔德（du Halde, 1674—1743）的到来才有了文本基础。⑤ 以此途径最先传入欧洲的是元代戏剧，它可以被视为中国最早的完善的戏剧。主要有两个剧本在欧洲文学中产生很大影响，即《赵氏孤儿》⑥和《灰阑记》。⑦ 这两个剧本容后再叙。需要说明的是，欧洲人喜爱某些剧本

① Barbara E. Ward 介绍一个更有利的情景：《地方戏及其观众：香港的证据》（"Regional Opears and Their Audiences: Evidence from HongKong"），载 David Johnson, Andrew J. Nathan 与 Evelyn S. Rawski：《晚期帝权中国的大众文化》（*Popular Culture in Late Imperial China*），贝克莱：加利福尼亚大学出版社，1985，161—187 页。充满乐观情绪的陈述只适用于调研时段 1950—1981。

② 比如 2007 年 12 月 2 日，在蛇口浴场海滩广场上，我亲眼看到一个剧目上演，剧名叫《海上女神的诞生》（《天后报诞》）。选择这个演出地点的理由显而易见：附近有个天后庙！关于天后（相当于妈祖）崇拜的故事，参阅 James L. Watson：《使神标准化：中国南部沿海的天后（天国女皇）之振兴》（"Standandizing the Gods: The Promotion of T'ien Hou〈〉Empress of Heavens〈〉along the South China Coast"），载 Johnson 等：《晚期帝权中国的大众文化》，292—324 页。这篇论文也涉及到香港！这位女海神也可能是在舞台上做某个英雄的陪伴，参阅 Roderich Ptak：《明代戏剧和小说中的郑和冒险。下西洋记。翻译与研究。下西洋记：阐释的尝试》（*Cheng Hos [Zheng He] Abenteuer im Drama und Roman der Ming-Zeit. Hsia Hsi-yang: Eine Übersetzung und Untersuchung. Hsi-yang Chi: Ein Deutungsversuch.*），威斯巴登：Steiner 出版社，1986，109—111 页。

③ 早期的接受和翻译，参阅 Patricia Sieber：《欲望的戏剧：作者，读者，与中国宋代早期戏剧的复制，1300—2000》（*Theaters of Desire. Authors, Readers, and the Reproduction of Early Chinese Song-Drama, 1300—2000*），纽约：Palgrave 出版社，2003。这项研究有两件事需要说明：第一，"宋代戏剧"应理解为音乐戏剧；第二，这位女作者深受后殖民主义概念创立者 Edward Said（1935—2003）的影响，简直将其当成圣者。从方法学看，她把翻译与帝国主义等同，于是得出颇具疑问的结论。但，即使这些结论会受人诟病，那些事实是经过调研的，可靠的。

④ 报道旅行者著名的例子是 Johann Christia Hüttner（1766—1847）所著《英国使团中国之旅的消息，1792—1794》（*Nachricht von der britischen Gesandtschaftsreise nach China: 1792—1794*），Sabine Dabringhaus 编辑，Sigmaringen：Thorbecke 出版社，132，181 页。

⑤ 关于这位落户巴黎、不谙中文的介绍者，参阅 Isabelle Landry-Deron：《法国耶稣会员出版物中文文本的早期翻译：编史工作中的政治》（"Early Translations of Chinese Texts in French Jesuit Publications: Politics in Historiography"），载 Xiaoxin Wu 编《邂逅与对话：16 世纪至 18 世纪中西交流的变化》（*Encounters and Dialogues: Changing Perspectives on Chinese-Western Exchanges from the Sixteenth to Eighteenth Century*），圣奥古斯汀—涅特塔耳（Sankt Augustin-Nettetal）：Monumenta Serica 出版社，2005，页 271—276。

⑥ 关于此剧及其影响史，Adrian Hsia 发表很多文章，但无突出专文。其著作清单载 Monika Schmitz-Emans《跨文化的接受与构建：Adrian Hsia 纪念文集》（*Transkulturelle Rezeption und Konstruktion: Festschrift für Adrian Hsia*），海德堡：Synchron 出版社，2004，209 页。与之相关联，Chen Shouyi 的文章颇值一读：《中国孤儿：一个元代剧目，对 18 世纪欧洲戏剧的影响》（"The Chinese Orphan: A Yuan Play. Its Influence on European Drama of the Eighteeth"），载 Adrian Hsia 编《17、18 世纪英国文学中的中国幻象》，香港：中文大学出版社，1998，359—382 页。发表于 1936 年的这篇文章详细探讨了翻译史。趁此机会还要指出 Adolf Reichwein 的著作《18 世纪的中国与欧洲》（*China und Europa im Achtzehnten Jahrhundert*），柏林：Oesterheld 出版社，1923，142—150 页。文章探讨了中国对歌德的影响。关于与耶稣会的关系，参阅 Adrian Hsia：《耶稣教戏剧在中国及其与凡俗的关系》（"The Jesuit Plays on China and Their Relation to the Profance"），载 Adrian Hsia 与 Ruprecht Wimmer 合编《传教与戏剧：中国和日本在德国耶稣教会舞台上》（*Mission and Theater. China und Japan auf den deutschen Bühnen der Gesellschaft Jesu*），雷根斯堡：Schnell & Steiner 出版社，2005，220—222 页。

⑦ 参阅我的读书笔记：《灰阑主题》（*Das Motiv des Kreidekreises*），载 BJOAF（波鸿东亚研究年鉴），1981，512—516 页。有关该剧的同类文集，参阅 Richard Wilhelm：《论中国戏剧。〈灰阑记〉演出之际的一种观察》（"Über das Chinesische Theater. Eine Betrachtung anläßlich des klabundschen kreidekreises"），载《中国文丛》（*Chinesische Blätter*），1925 年第一期，79—90 页，尤其是 82—84 页。

并非因为喜爱中国之故,而中国方面对这种喜爱也颇为蔑视。所幸东西方交流的这类事后来朝好的方面发展,促致当初西方对中国戏剧的善意接受并引起中国思想的改变。比如,在中国一度被冷落的《赵氏孤儿》这出戏如今又受到赞赏,并在北京重新上演了。这符合欧洲的人道主义观。

某些中国剧本在西方国家产生了影响,此外,中国戏剧的许多主题和技巧也给欧洲戏剧打上了烙印。让我们想一想图兰朵这个人物吧,从卡洛·戈齐(Carlo Gozzi,1720—1806)、中经弗里特里希·冯·席勒(Friedrich von Schiller,1759—1895)和吉亚科莫·普契尼(Giacomo Puccini,1858—1924)再到当代,她一直未失去魅力。在北京和德国盖尔森基兴之间,在 1998 年至 2005 年这些岁月里,由电影人张艺谋(1951 年生)导演,这个"残酷"公主一跃而成为媒体的伟大事件。① 让我们也想一想贝托尔特·布莱希特(1898—1956)的间离效果这一戏剧理论,布氏认为这理论应归功于梅兰芳(1894—1961)1935 年在莫斯科的演出实践。② 在这方面,不妨顺便提一提布氏的《三毛钱歌剧》(Dreigroschenoper,1928)。中国戏剧里什么东西对中国观众最为重要,对此,布氏的这部歌剧作了生动的说明:正如此歌剧以振奋人心的旋律和精湛的歌词为生命、使情节和对白几乎成为次要一样,中国戏剧主要也是以唱腔、而很少以情节和台词取胜。

由此我们或许可以得出结论:如无中国的影响,欧洲巴洛克时期以来的戏剧是不可想象的。诸如此类的事情促使爱德华 W·萨义德(Edward W. Said,1935—2003)在 1978 年产生一个动因,即撰写那部结论多多的著作《东方主义》,以谴责欧洲对东方思想的盘剥及肆意的代理。放眼 20 世纪,中国已不光是改编西方戏剧为己所用,那么当今面对这类片面地阐释历史的现象便可心平气和、忽略不计。所幸东西方交流所提供的东西远远多于曲解。③

① 参阅报刊,比如 2005 年 6 月 4/5 日《广告总汇》,16 版。这位女主人公的"残酷"性格长期阻挠此剧在中国上演。关于此歌剧重新在北京被接受(这是不完整作品,新的音乐稿本是中国作曲家 Hao Weiya 所作),参阅《中国日报》2008 年 3 月 22/23 日,5 版。
② 关于这事,写过的文章甚多。这里只提一本较新的书,此书简明扼要,切中要害,出于专家 Antony Tatlow 之手:《布莱希特的东亚》(Brechts Ostasien),柏林:Parthau 出版社,1998,23—28 页。介绍梅兰芳高雅艺术的入门书,还可推荐 George Kin Leung 所撰《梅兰芳·中国第一男演员》,该书(图片)资料丰富。上海:商务印书馆,1929。这位艺术家的新近出版的画传,参阅 Wang Hui:《梅兰芳画传》,作家出版社,2004。
③ 近来有人(包括我)写了一些文章对赛德提出批评。新近的争论,参阅 Ibn Warraq:《为西方辩护:对爱德华·萨义德的东方主义的批评》(Defending the west. A Gritique of Edward Said's Orientalism),纽约:Prometheus 出版社,2007。

欧洲对中国戏剧的接受当然遇到了困难，这也适用于1949年后的中国。① 对待那一套"封建"②意识的道德说教，中华人民共和国过去和现在都有很多保留意见。再者，对演员的培养需要很长时间：旦角要从6岁开始学戏。在马克思主义者看来，这不啻浪费青春。尽管对中国戏剧的研究③滥觞于伟大学者王国维（1877—1927），时为1912年，其后因兵燹频仍和政坛风波而被迫中断，但在1949年后，国内外的研究还是产生了十分宏富的参考、评论和翻译文献。倘若要对用中、日、英、德诸文撰写的研究文章有一个概观性的了解，那就得本人亲自研究，④其所以如此，是有些应受质疑的文章不够确切，细节上又往往相悖。故此，我们的论述只能推出最重要的作品和译本。

有人可能会提出这样的问题：怎么会对这个论述对象产生如此浓厚的科学兴趣？我想这与下列情况有关：我们在此遇到的世界有别于代表中华高雅文化的世界，诸如抒情诗、散文、哲学和绘画等。中国戏剧及其相关领域纵然与宫廷接近，纵然后来也受读书人的青睐，但它们提供的却是极少精英见识的平庸观点。所以，戏剧所描摹的日常琐事必然会使我们头脑中高雅的精英文化概念——被人主观臆断为中国唯一可能的文化概念——受到质疑。

1. 戏剧场所

到中国旅游，在公众活动的地方，比如集市和庙宇，如今还有戏台引人瞩目。⑤我说"如今还有"，还不如这样说更好：戏台又引人瞩目了。因为在几十年中，这些戏台虽属于庙宇，但不为当时所容，故被改建得面目全非。但过去的某些事情，现在又

① 西方和中方在接受方面的困难，参阅 May Zhang Que:《中国戏剧作为西方国家研究中国的对象物》("Chinesisches Theater als Gegenstand westlicher China-Forschung"), 载 Andreas Eckert 与 Gesine Krüger:《全球进程中的阅读方式。欧洲扩张史的源流与阐释》(*Lesarten eines globalen Drozesses，Quellen und Interpretationen zur Geschichte der europäischen Expantion*), 汉堡: LIT 出版社, 1998, 143—156 页。
② "封建主义"一词在中华人民共和国被（马克思主义的）评论家十分轻蔑地加以使用。它已不是科学概念，而是咒语。根据德国汉学界的看法，公元前221年中华帝国建立后就不能再说中国的某个封建主义，或只能有条件地说。
③ 中国戏剧研究领域存在的问题，参阅 Peng Jingxi:《去 Xanadu 旅行。对元杂剧的批评性意见》("Excursions to Xanadu. Criticisms of Yüan Tsa-Chü"), 载 *Tamkang Review XIII. 2 (1977)*, 101—119 页。作者认为新近的西方研究才是将中国戏剧当成戏剧加以研究的开端。迄今(!)中国的社会科学家们要么将戏剧当成"诗"探讨，要么用思想意识形态观点将其当作社会的政治的评论加以阐释，后者尤其适用于1949年后的中华人民共和国。它怀疑许多剧目中有原始社会主义的意味。作者批评这两种方法均为不必要的尝试，其用意是抬高至今仍受重视的中国戏剧的身价。而西方对中国戏剧一方面尊重，另一方面又保持必要的批评距离。
④ 关于首批清点的书目，参阅颇值一读的 Liu Wu-Chi:《对宋元戏剧的某些补充认识。目录学研究》，载周策纵编《文林》第二期，《中国人文学科研究》，香港：中文大学，1989, 175—203 页。
⑤ 中国帝权时代自始至终的剧场历史，参阅廖奔的附图片的优秀论著《中国古代剧场史》，中州古籍出版社, 1997。

变得合理合法了。比如在小说家茅盾(1896—1981)的故里乌镇——过去叫青镇,离他故居不远处有一空旷场地,被一戏台占据显要位置。这戏台过去是佛寺的一部分,佛寺有一块为农村集市保留的空地。北方有些地方如五台山佛殿、南方有些地方如厦门市对面的岛屿金门,其情况也与此类似。戏台属于佛寺还有另外的情况,戏台前并非都要保留额外的市场。我们下山回泰安前,在泰山山麓看到一个寺庙,①那儿的戏台只为佛教信徒、亦即为朝圣进香者所设,他们要参加宗教戏剧盛典。我们还可以作个普泛化的说明:如果说,寺庙和乡村广场往往互为一体,那么,神圣之物与世俗之物也大多不可分离。这与佛教的观点十分契合:世俗之物是超尘世之物的精神中心和保护所。所以戏剧将宗教看成是一个戏剧场所(后面将进一步界定),也把日常生活视为另一个戏剧场所。这可以恰当地比喻为教堂落成纪念节日,它们已失去宗教同时代的关联,仅为纪念节庆罢了。

到中国、尤其是到南方旅游,也会有许多茶馆映入眼帘,它们把演出中国剧目作为固定的节目。比这些茶馆更有名的是北京的老舍(1899—1966)茶馆,倒不如说它是个旅游点。茶馆原本属消遣文化,滥觞于唐,当时经济的繁荣开始向南方拓展,导致开始出现城镇化,使创建各种形式的娱乐设施成了必要。因为当时实行宵禁,所以在创设娱乐区世俗戏剧的前身之前,又有几百年的时光过去了。宋代以降,当对百姓的监控宽松、甚至取消监控之时,②娱乐设施就问世了,它们被允许通宵营业。发端于唐代,③令文学家们遗憾地被冠上双名的一种杂耍表演自身完备起来,后被用来指称元代戏剧,即"杂剧",最初的意思是"混合表演",④应将其理解为喜剧、滑稽插曲和短剧,它们也可能带有政治特性,很容易演变为政治讽刺性歌舞,作者来自有文化教养的阶层,甚至有可能在某个创作集体内共同写作。不管是谁创作的作品,一律在某个盖瓦的房子里演出,所以人们就管这房子叫"瓦房"(瓦舍,瓦子,瓦街)或

① 类似情况也适用于四川省青城山上的上清宫道观(译者补白:原著注释编码有误)。
② 这类信息,我得益于 Wilt Idema 和 Stephen H. West 的杰出论著:《中国戏剧,1100—1450》(*Chinese Theates 1100—1450*),威斯巴登:Steiner 出版社,1982,7 页。
③ Dorothee Schaab-Hanke 对此作了详尽探讨:《7 世纪至 10 世纪中国宫廷戏剧的发展》(*Die Entwicklung des höfischen Theaters in China zwischen dem 7. und 10. Jahrhundert*),汉堡:汉堡汉学协会,2001。以下的某些知识,我也得益于这项优秀研究成果。此外,请参阅 Charles Benn:《传统中国的日常生活。唐代》(*Daily Life in Traditional China. The Tang Dynasty*),韦斯特波特、伦敦等地:Greenwood 出版社,2002,157—170 页。
④ 此处及以下,参阅 Stephen H. West:《轻松喜剧与叙事:金代戏剧面面观》(*Vaudeville and Narrative: Aspects of Chin Theater*),威斯巴登:Steiner 出版社,1977。"杂剧"的不同含义——"杂剧"也可替换成"院本"(娱乐区的稿本)这一说法,也请参阅上著,6、10 页。

"瓦市"。①

当然,属于"混合表演"还有歌女,她们都受过专门的娱乐业培训,从西方的传统观点看,她们的名声常常不佳。② 雇用她们可能也不光是为了演出。在这方面,宫廷、高级官僚和富商阶层联手行动。简言之,自唐代起,设立了一个主管音乐的官方机构,起初只是负责歌剧和宗教礼仪事务。为满足宫廷的娱乐需要,在玄宗皇帝(712—756年在位)治下,又从负责礼仪的机构分出一个宫廷娱乐机构来,③在著名的梨园④培养娱乐艺术家。于是,宗教礼仪和娱乐正式分道扬镳,这情况可谓空前,但未必绝后,因为根据需求,某些事务要求交换音乐人。宫廷歌女的数量稍后激增,以至一些较少有人问津的歌女要从宫廷以外借用并准其移民,以便继续服务宫廷。这当然也是为了节约成本。她们的费用由城市管理机构负担。人们根据需要,也让城市里的女艺术家去伺候宫中皇帝,甚至流浪女艺人也加入此行列。在戏剧这件事上,城市与皇家的紧密联系也通过下列情形得到说明:城市里也有皇家戏院,皇帝在扈从的护卫下来此看戏。我们在此看到了娱乐的制度化进程,娱乐受国家控制。在清正廉明的官吏看来,⑤国家尽力为监控事操心,原因是儒家观念认为娱乐是祸。实际情况是,娱乐包括赌博和卖淫,而且它在国家机关内部也拥有固定场所。比如衙门拥有许多登记的歌女并替她们纳税。高官们甚至拥有私人的歌舞戏班。

这当然是一个自唐以来逐步发展的过程,其发展的完善程度,北宋(960—1127)的都城汴梁、即如今的开封可资证明。这也适用于后继的北方金代(1115—1234)以

① 慕尼黑汉学家 Hans van Ess 解释"瓦"的含义,他象征性地援引中国人思想里的"砖瓦"概念:正如瓦片易于组装、又易于拆开一样,娱乐区里的人们,其聚合也是很松散的。参阅 Reinhard Emmerich:《中国文学史》(*Chinesische Literaturgeschichte*),斯图加特、魏玛:Metzler 出版社,2004,216 页;William Dolby:《中国戏剧史》(*A History of Chinese Drama*),伦敦:Elek 出版社,1976,17 页,此书有趣地提醒人们注意娱乐场所与军队的关联:哪里有军营,哪里就有"瓦子"!在成都人为仿造的金丽区,如今还可见这类"瓦子";在行人中间有个露天戏台和一个有顶的戏台——现用作茶馆。类似的东西,在乐山(四川)附近的罗城老城区亦可见到。

② 关于歌女的名声,参阅 Ulrike Middendorf:《汉代的歌女与舞女。出身,社会地位,活动》("Sängerinnen und Tänzerinnen der Han. Herkunft, Sozialstatus, Tätigkeiten"),载 Jianfei Kralle 与 Dennis Schilling:《对中国妇女的描述》(*Schreiben über Frauen in China*),威斯巴登:Harrassowitz 出版社,2004,149—251 页。详尽的描述一再涉及戏剧和演员的问题,尤其在第 158、183 和 189 页。

③ 将礼乐和娱乐分开,从民间征召女伶,参阅 Schaab-Hanke:《中国宫廷戏剧的发展》(*Die Entwicklung des höfischen Theaters in China*),31—93 页。

④ 大约 712 年设立培训场所,不是在一个地方,而是在长安城区的两个地方,参阅 Martin Gimm:《乐府杂录。唐代音乐、戏剧和舞蹈历史研究》(*Das Yüeh-fu tsa-lu des Tuan An-chieh. Studien zur Geschichte von Musik, Schauspiel und Tanz in der T'ang-Dynastie*),威斯巴登:Harrassowitz 出版社,1966,570—573 页。

⑤ 在 19 世纪的维也纳,也有民众、贵族和皇帝相类似的混杂。参阅 Erika Fischer-Lichte:《德国戏剧简史》(*Kurze Geschichte des deutschen Theaters*),图宾根、巴塞尔:Franue 出版社,168 页。

及以今天杭州为首都的南宋(1127—1297)。原始资料有孟元老(约1090—约1155)《东京梦华录》①(1147),据此书记载,当时已有20种为娱乐业服务的、其中有些成了后来戏剧雏型的戏剧。参加演出的有歌舞、木偶戏、皮影戏②和杂技;说书也应属此类演出。一种对戏剧发展特别重要的娱乐形式是适用吟唱的叙事谣曲(诸宫调),盛行于11世纪中期至13世纪末,它在融汇于北方戏剧后就消亡了。这是叙事同音乐最初的结合,结合的是叙事(变文)、歌(曲)和抒情曲(套数)。③ 当今人们认为,元代晚期戏剧要归功于杂耍(杂剧,或叫院本)的融合。

历史上可以得到证明的娱乐艺术并非全都可以生存和流传下来。在当今中国,木偶戏和皮影戏陷于艰难竭蹶之中,只是偶尔在北京的公园里还能瞧见。杂耍当初只为"布衣百姓"而设,所以演出场所——根据原始资料——可容纳数千观众,还有饭食提供。戏场与客栈故能合二为一。可以推测,后来的茶馆文化也源于这种艺术原型。④ 这倾向始于宋徽宗(1101—1125在位),当首都被迫从当今的开封迁到杭州(当时叫临安)后,这倾向继续发展。有许多书籍对此作了解答,比如《黍米梦记》(《梦粱录》,1275),此书对"瓦屋"(瓦舍)世界作了详尽的记载。⑤

水运航道也是中国戏剧的演出场所。尤其是在富水的南方,流浪艺人习惯于乘船从一村到另一村,或在木船上,或在空地上演戏。由各村共同负担演出费用,演出大多持继3日。鲁迅以儿童的视角对这类演出作了生动的描述。⑥ 通过流动的舞台,不光是娱乐,还有那具有普通约束力的道德也来到乡间。后者常与宗教礼仪相

① 参阅 Stephen H. West:《对一个梦的阐释。〈东京梦华录〉的来源、评价及影响》("The Interpratation of a Dream. The Sources, Evaluation, and Influence of the »Dongjing Meng Hua Lu«"),载 T'oung Dao 71(1985),63—108页,第77页上谈到"瓦舍"。

② 关于中国皮影戏的历史,参阅 Fan Peng Li Chen(即 Chen Fan Pen):《中国皮影戏。历史、大众宗教及女武士》(Chinese Shadow Theatre. History, Popular Religion & Women Warriors),蒙特利尔:Mc Gill-Queen's 大学出版社,2007。

③ 此处参阅 West:《轻松喜剧与叙事》(Vaudeville and Narrative),48—78页。关于"诸宫调"话题,参阅 Wilt L. Idema:《诸宫调的表演及结构》("Performance and Construction of the Chu-kung-tiao"),载《东方研究杂志》XVI(1978),63—78页;Chen Lili:《诸宫调的内外部形式与骈文、词和本土小说的关系》("Outer and inner Forms of Chu-kung-tiao with Reference to Pien-wen and Vernacular Fiction"),载 HJAS(哈佛亚洲研究杂志)32(1972),124—149页;《有关诸宫调之发展的背景资料》("Some Background Information on the Development"),载 HJAS 33(1973),224—237页。关于"套数",参阅 Elleanor H. Crown:《元代组诗("套数")的格律》("Rhyme in the Yüan Dynasty Poetic Suite"),载 Tam Kang Review IX.4(1979),451—467页。

④ "采茶戏"也属这种文化。在台湾,采茶戏保留至今。关于在山上采茶时所演唱的戏,参阅 Wang Shiyi:《采茶戏或 Caiti 戏,关于戏名的讨论》("The Ts'ai-ch'a-hsi or the Ts'ai-ti hsi: A Discussion on Its Name"),载 Tamkang Review,XII.3(1982),267—276页。

⑤ 参阅《〈东京梦华录〉〈梦粱录〉等文丛》,北京:中国商业出版社,1982,166—171页。也请参阅 Monika Motsch:《中国中短篇叙事文学史——从古代到近代》(Die chinesische Erzählkunst. Von Altertum bis zur Neuzeit);顾彬《中国文学史》(Geschichte der chinesischen Literatur)第三卷,慕尼黑:Saur 出版社 2003,136页。

⑥ 鲁迅:《呐喊》(小说集),载顾彬编的6卷本《鲁迅全集》,苏黎世:Unions 出版社,1994,201—218页《乡间的歌剧,1922》;《鲁迅全集》,人民文学出版社,1982,559—570页,《社戏》。

联系,容后再议。① 相对于对大众负有责任的戏剧而言,私人的戏院显得尤为突出。皇室、富户以及同业公会在其地盘上都保留演戏设施,比如北京颐和园的露天戏台,北京恭王府②的沙龙戏院,还有同乡会——在当今上海和天津仍可见——的聚会场所,主要是一个有固定屋顶的舞台,周围摆放许多桌椅,前来聚首的,有家庭,有氏族,或某省的同乡,一面吃喝,一面娱乐。③ 伶人可能固定属某个剧团,也可能为某个目的临时聘用。中国文学提供了许多在家族或朋友圈内的演出实例,证明了演戏常常只是社交聚会的背景罢了。④

我们从中国戏剧不同的演出场所得出何种结论呢？那就是从公众到私人、从宗教到世俗的位移。在我们论述之前可作如下综述:第一场所为土地神庙和后来的佛教寺庙,因它是公众场所,所以它又是村或镇水上和陆上全体居民的活动场所。第二场所为广义上的茶馆,第三场所为私人邸宅,后者自有其前身,那就是皇宫。容后再议。

2. 中国戏剧的起源

我们至迟从威廉·弗里特里希·黑格尔（Wilhelm Friedrich Hegel, 1770—1831）那里知道,人类之初就已建造住房,那是神的居所,是神庙。庙宇是一切文化之源。这在西方国家很容易得到验证,可在中国,住房和神性之间的关联几乎一直未予说明。北京版的中国戏剧百科全书提出,民众是一切戏剧创作的源泉,内中计有数百个关键词条,除提到一种驱魔的傩戏——后文还将论述——外,再就没有任何关涉宗教的事了!⑤ 但重要的美学家宗白华(1897—1986)还是认为,在祖庙里以舞蹈和音乐作支撑的祭祀活动是中国戏剧与文化的开端。⑥ 我在拙著《中国古典诗歌史》(Geschichte der klassischen chinesischen Dichtkunst, 2002)中依从了宗先生

① Manfred Porkert:《中国戏剧及其观众》("Das Chinesische Theater und sein Publikum"),载《中国——变化中的恒定》(China-Konstanten im Wandel),斯图加特:S. Hirzel 出版社,184—192 页。该文将这类事总括为中国戏剧的 3 个论点:1. 戏剧是庆典,是宗教仪式,旨在革新人与神的关系;2.是德的教化机构,不用花钱,故能教化所有人;3. 是娱乐。
② 那里的戏院重新热闹起来,每天都演京剧。参阅《中国日报》,2005.3.5.5 版。
③ 关于吃东西与看戏的关系,参阅 Stephen H. West:《边吃边看戏:表演,食物,及宋元矫揉造作的美学》,("Playing with Food: Performance, Food, and the Aesthetics of Artificiality in the Sung and Yuan"),载 HJAS 57. 1(1997),67—106 页。
④ 参阅巴金:《家》,Florian Reissinger 译自中文,顾彬撰跋,柏林:Oberbaum 出版社,1980,172—176 页。
⑤ 《中国大百科全书》"戏剧""曲艺",中国大百科全书出版社,1983。
⑥ 此处参阅我的论文《美与空·宗白华(1897—1986)评注》["Das Schöne und olas Leere. Bemerkungen zu Zong Baihua (1897—1986)"],载《袖珍汉学》1/1997,18—30 页。参阅 Huang Hung:《明代戏剧》(Ming Drama),6 页。文章饶有兴味地追婴中华文明之滥觞,把商代(约公元前 16 世纪——公元前 1066)敬雨神的舞蹈理解为中国戏剧的开端。这对于戏剧事虽有些夸大,但对于舞蹈事绝非虚言。

的观点。鉴于儒家学说与马克思主义在意识形态领域有着各自的保留意见,故而极易产生错误的印象,似乎中国是个无任何(特殊)宗教的国度。这与事实不符。中国文化里的宗教元素只在最近几十年里才慢慢重新被认识,当然还需进一步深化。新近发现的文物以及对甲骨文和青铜文的充分利用让这方面的研究大蒙其益。① 于是,表面上看起来十分平凡的字眼,比如"广场"("场")就引发人们新的兴趣了。"在一块场面上做上记号"("划地作场"),此场地便是中国舞台的前身,空出来的就是土地庙("社")②旁边的和后来寺庙内③的一个场子,打谷场也可能列入其中。我们对这些东西该作何理解呢?也许可以架起一座通向鲁迅的简便之桥,鲁迅先生在小说《社戏》里道出如下的推测:④

> 至于我在那里所第一盼望的,却是到赵庄去看戏。赵庄是离平桥庄五里的较大的村庄;平桥村太小,自己演不起戏,每年总付出赵庄多少钱,算作合做的。当时我并不想到他们为什么年年要演戏,现在想,那或者是春赛,是社戏了。

鲁迅使用"社戏"两字,倘若此两字最先没有在共和政体时代(1912—1949)的字典里出现的话,倒是可以根据教学法恰当译为"土地庙旁的戏剧"了。无可争辩的事实是,我们今天的"戏",根据对甲骨文和青铜文的最新研究成果,指的就是类似宗教仪式,我们谈论的也是这个。土地神祭坛(社)是"上供品的场所"("场"),也在此"完成"祭祀范围内的"礼仪"("戏")。土地庙(社)及庙旁的演出虽然也是中国戏剧的起源,但不是唯一的宗教元素。中国许多其他的宗教活动同样在舞台上留下痕迹。鲁迅在《朝花夕拾》(1927)这部作品的回忆录中一再描述供奉许多神明的宗教仪式,其中最著名的是五猖的故事,五猖是个短命鬼。⑤ 佛教故事的演出,即对鲁迅十

① 在这方面,Martin Kern 给我们提供了一个优秀的概貌:《中国文学的初始阶段》("Die Anfänge der chinesischen Literalur"),载 Emmerich:《中国文学史》(*Chinesische Literaturgeschichte*),1—13 页。
② 土地庙的作用,参阅 Claudius C. Müller:《周汉时期的中国"土地庙"("社")研究》(*Untersuchungen zum《Erdaltar》she in China der chou-und Han-Zeit*),慕尼黑:Minerva 出版社,1980。在现代口语中,人们把 Cháng 和 Chǎng 区别开,前者是祭神之所,后者为露天演出场地。在唐代,Chǎng 是佛寺为观众保留的露天演出场地。参阅 Benn:《传统中国的日常生活》(*Daily Life in Traditional China*),155 页。
④ 鲁迅:《呐喊》,207 页,《鲁迅全集》卷一,562 页。
⑤ 六卷本《鲁迅作品》,卷二,《朝花夕拾》,49—60 页;《鲁迅全集》,卷二,267—277 页。

分重要的目莲救母戏处于此故事的中心。① 目莲是佛佗的一个弟子,本名叫 Maudgalyāyana,他把母亲从阴间救出。这出戏源于唐代流传下来的《化身的故事》(变文)②,1956 年曾上演过。美国汉学家维克多·H·迈尔(Victor H. Mair,1943 年生)认为,人们针锋相对作过讨论的类型名称"化身的故事",理解起来十分棘手,应将其理解为"在叙述关联中某个(佛教)神明的出现、表现或感知"。③ 我们从《梦粱录》也知道,在宋代已有说书的行业,是专门从事佛教说经的。说书与演出息息相关,因为这种"说与唱的文学"(说唱文学)主要是通过演出相互结合的。

人们轻易就把民众的信仰贬斥为迷信,不管以宗教观点也好,以合理的世界观为基础也罢。这就与人的强大作用相矛盾了。这类事至今没有绝迹,比如对待傩戏④就是如此。戴面具表演的傩戏在华南的安徽省复活了,⑤它是一种宗教表演,本来是在新年或春季用来驱魔祛病的。傩戏的高潮出现在汉代(公元前 206 年至公元 220 年)和唐代。驱魔祛病的宗教表演不独深受民众、也深受皇室的欢迎,皇帝亲自参与。光阴荏苒,乡村的小傩戏变成都门的大傩戏了。其起源大概远在汉代之前。我们在里夏德·威廉(Richard Wilhelm,1873—1930)一篇关于孔子(公元前 551—479)的译文中读到:⑥

> 当村民共饮、老人们出发上路,他也出发上路。当村民列队游行、驱疫逐鬼(傩)时,他就穿上皇室的服饰,站到他房屋的东边楼梯上观望。

① 参阅 Tsi'an Hsia:《阴暗之门,中国左翼文学运动研究》(*The Gate of Darkness, Studies on the Leftist Literary Movement in China*),西雅图、伦敦:华盛顿大学出版社,1968,154—157 页。关于这出佛教戏的故事,参阅 Volker Klöpsch《以宗教戏目莲救母为例论戏剧的作用及宗教的阐释》("Dramatische Wirkung und religiöse Läuterung am Beispiel der buddhistischen Mulian-Spiele"),载 Christiane Hammer 与 Bernhard Führer:《传统与现代——中国的宗教、哲学与文学》(*Tradition und Moderne — Religion, Philosophie und Literatur in China*),多特蒙特:Projeut 出版社,1977,99—112 页。

② 关于"变文"的翻译,参阅 Y. W. Ma 与 Joseph S. Lau:《中国的传统故事。主题及变体》(*Traditional Chinese Stories. Themes and Variations*),纽约:哥伦比亚大学出版社,1978,443—455 页。

③ Victor H. Mair:《唐代的变文文本。佛教徒对中国小说和戏剧的兴趣所作贡献的研究》(*T'ang Transformation Texts. A Study of the Buddhist Contribution to the Rise of Vernacular Fiction and Drama in China*),剑桥、伦敦:哈佛大学出版社,1989,60 页。此研究大多论述叙事艺术,很少涉及戏剧。

④ 参阅 Stefan Kuzay:《贵池的傩戏。对华南安徽宗教面具戏的研究》(*Das Nuo von Guichi. Eine Untersuchung zu religiösen Maskenspielen in südlichen Anhui*),法兰克福等地:Peter Lang 出版社,1995;Lü Guangqun:《贵池傩文化艺术》,合肥:安徽美术出版社,1998。后者为图片版。Wolfram Eberhard,《中国东南部的地方文化》(*The Local Cultures of South and East China*),Alide Eberhard 译自德文,莱顿:Brill 出版社,328—330 页,将傩戏视为中国宋代以来戏剧的起源之一。上海博物馆收藏着傩戏面具。

⑤ 这不仅适用于安徽,也适用于广西。参阅《人民日报》(海外版),2006.3.16.6 版。该报近期一再刊登傩戏游行队列照片,2006.7.18.2 版(江西),2006.10.26,头版(安徽)。

⑥ Richard Wilhelm 译本:《孔夫子,谈话录》(*Kungfutse. Gespräche*),科隆:Diederichs 出版社,1967,109 页。关于中国傩戏的历史,参阅 J. J. M. de Groot:《中国的宗教体系》(*The Religious System of China*),莱顿:Brill 出版社,1910,vol. VI,卷二,973—990 页。

对于这种游行——首先在宋代扩大了歌剧元素,变成真正的傩戏——我们该做何种想象呢?当时的原始文献作了解答。我们在《吕氏春秋》(公元前约239年)①读到:

主管的官员们接到举行大型驱疫逐鬼仪式的命令,将牲品的碎体散扔在4个城门前,又把陶制的公牛牵出,以伴随告别冬季。众鸟迅即高飞。

牲品献给群山百川,献给至上神明的高级仆役,以及所有的天地神明。

著名翻译家里夏德·威廉在此处作了说明:

在新年除夕,举行驱疫逐鬼的大仪式(大傩),人们敲鼓驱瘟神。《周礼》有此风俗的记载:有人披上熊皮,熊皮上有4个金色眼睛,着深色上装和红色裤子,手执长矛,挥舞盾牌,领着奴隶演大傩,穿行于大街小巷,以逐瘟神。人们杀猪宰羊,将其肢体散扔于四面八方,以作别冬季。那头陶制的公牛在立春的日子牵出,以提醒人们春耕。

正如皇帝的角色发生变化一样,傩戏游行队列的特点也发生变化。自汉以降,皇帝都学周代萨满教徒皇帝的样子,逐渐成了执掌礼俗仪式的典礼官。但我们不可把这种世俗化想象得很突然,它是慢慢凸显其重要性的。唐代以后才把傩礼俗从宫廷礼俗中排除。② 所以在宋代以前没有出现这种驱魔祛邪活动对戏剧开放的现象。但至此的一切纯宗教形式全都世俗化了,比如从化装变为戏装,从面具变为戏剧面具,从画面具变为画脸,通过排除女性(阴)而强化男性(阳)导致男性饰演女角。当然,有些事情还是被保留着,比如登台时的自我介绍:我是某人某人等。

3. 宫廷和娱乐文化

按当今的认识水平,光是在中国宗教里探寻中国戏剧的起源或许是错误的。那些以自己的方式在世俗范围、比如在宫廷及其娱乐艺术中探究戏剧起源的人无疑是

① 摘自 Richard Wilhelm 译本《吕氏春秋》(*Frühling und Herbstdes Lü Bu We*),Wolfgang Bauer 作序,科隆:Diederichs 出版社,1971,143、489页。近似的论述见 29、93页;《吕氏春秋校释》,Chen Qixian 评注,卷一,学林出版社,1984,615页。
② 关于唐代傩礼俗仪式,参阅 Gimm:《乐府杂录》(*Das Yüeh-fu tsa-lu des Tuan Ah-chieh*),156—168页。

有道理的。① 由于有汉代墓俑,由此我们知道当时有一种"马戏",更确切地说有一种杂技广为流行。诸如这类事均属宫廷娱乐,但也不仅仅限于宫廷。在半封建的汉代,有些世袭的王公诸侯,其邸院内也有娱乐。对唐代作一番观照,即知类似的娱乐也为高雅的官员阶层所享受。杂技流传至今,不仅是一种独立的娱乐形式,而且也是问世很晚的京剧演出实践的重要部分。京剧随着文化大革命(1966—1976)几乎一跃而成为中国本土舞台艺术的象征了。

由于娱乐在唐代相当繁盛,各种色标的演员纷纷登台献演,②宫廷小丑似可享受小丑的自由,③于是有人利用这一关联一再谈论说白戏剧及中世纪的说白艺术,④目的是把中国戏剧的滥觞从宋代推至唐代。⑤ 又因为有人将分裂的北方十六国(304—439)视为中国戏剧最初的重要萌芽,⑥学术界是以乱象丛生。但这与人们过高评价那颇有文字依据的杂技、傀儡戏⑦和为宫廷服务的滑稽没有关系。从西方国家观点看,在这种情况下所缺少的是一篇能让人认清戏剧错综复杂关系的文本,但这种文本不可能流传下来,因为当时没有。根据维尔特 L·伊德马(Wilt L. Idema)和斯蒂芬·H·维斯特(Stephen H. West)的意见,创作戏剧的意愿不会早于北宋(960—1127)。人们也不必非要听从这两位戏剧专家不可,然而,他们拥有丰富的材料,能使他们对中国戏剧的发端时期作了谨慎的前移,即以元朝为滥觞。

上文已对中国戏剧的演出场所作了示范性的定义。在这方面,宗教的根源起了重要作用。此处不能也不宜一一罗列,因为我们探讨的不是宗教的原始戏剧史,而主要是世俗化的戏剧活动史,所以这方面还会涉及萨满教的实践活动,道教的连贯性,印度的佛教戏剧以及寺庙中的军人舞蹈,以便使概念完满。但这又会使人产生如此的印象:中国社会无不具有宗教特性,从古代至中世纪所有的社会发展全都对中国戏剧的产生起了作用,正如一些不起眼的东西所显示的,比如在参考及评论文

① 参阅 Schaab-Hanke:《中国宫廷戏剧的发展》。
② 关于唐代的流浪艺人、杂耍艺人的重要性,参阅 Gimm:《乐府杂录》,274—275 页。
③ Schaab-Hanke:《中国宫廷戏剧的发展》,302—310 页。19 世纪维也纳(民间)戏剧里类似的丑角,参阅 Fischer-Lichte:《德国戏剧简史》(*Kurze Geschichte des deutschen Theaters*),169—192 页。
④ Schaab-Hanke:《中国宫廷戏剧的发展》,219,224 页。更准确地说,此处谈论的是小型歌舞表演。
⑤ Thomas Thilo 不同意此说:《长安。中世纪东亚及世界级大都会》(*Chang'an Metropole Ostasiens und Weltstadt des Mittelalters*),583—904 页,第二部分:《社会与文化》,威斯巴登:Harrassowitz 出版社,2006,488—510 页(《音乐、舞蹈、戏剧》)。
⑥ Tian Tongxu:《民间文化与中国古典戏剧》("Die Volkskulturen und das klassische Chinesische Theater"),载《袖珍汉学》1/2005,148—151 页。
⑦ 从艺术史角度看木偶戏、祭祀戏、话剧之间的关联,参阅 Anneliese Bulling《东汉时期的祭祀戏艺术》("Die Kunst der Totenspiele in der östlichen Han-Zeit"),载 *Oriens Extremus* 3(1956),28—56 页。

献中经常被提及、直至宋代均可被证明的那出"参军戏",它讽刺的是一个犯有过错的军中副官,①可以将此人比喻成德国戏剧中插科打诨的丑角。我想说明什么呢?我们不知道所有这些宗教元素和世俗元素是如何具体相契合并对中国戏剧作出贡献的。这其中有许许多多的环节,这里仅列举3种倾向,以尽责任。从神圣到世俗的倾向,娱乐从宫廷向民众位移的倾向,一种被精英人物逼进下层民众中、最终被一部分知识分子当作"市民文学"②的组成部分而加以接受的普遍倾向。

4. 中国戏剧两种不同的传统

自南宋迁都,即从今天的开封迁至今天的杭州起,人们对北方戏剧(北曲)和南方戏剧(南曲)加以区分,它们是后来舞台戏的前身。随着时间的推移,杂剧和传奇成了它们成熟的形式,被称之为元代戏剧(杂剧)和明代戏剧(传奇,本意为流传的神奇之事)。③

颇值得忆念的元代戏剧,其直接的前身,一是在娱乐区受到培育的滑稽短剧(元白),一是名曰诸宫调的叙事谣曲,它源于陕南,繁荣于今天的开封,后被杂剧排挤。这种叙事谣曲被演唱,具散文特质,其旋律以一个结尾句为其特点,再化为系列续篇。押韵的抒情部与其后杂剧中相类似的韵白形成鲜明对照。

杂剧流传下来的剧目有171个④,主要上演于大都,即当今的北京。若想对杂剧作一番概述,那么以下论列的即是它的规则(不谈例外情形)。韵白部分要按规定的格律写,整个文本分为四折,以序幕(楔子)导入,以尾声部终结。唱腔只有统一的曲调,大都只有一个尾韵。只允许一个演员演唱。登台表演的人,只限于表演自己的角色,而不可随意"自我"发挥,需恪守规定的类型。⑤ 所规定的4种最重要的范式为

① 出处及意义,参阅 Gimm:《乐府杂录》,272 页。也请参阅 Colin Mackerras:《中国戏剧。历史性概况》(*Chinese Drama. A Historical Survey*),北京:新世界出版社,1990,23—26 页;Dolby:《中国戏剧史》,7—9 页;详见 Schaab-Hanke:《中国宫廷戏剧的发展》,241,244—278 页。"参军戏"与元代戏剧的关系,参阅 Ceng Yongyi:《"参军戏"与元杂剧》,台北:Lianjing 出版社,2005。
② 谢桃枋:《中国市民文学史》,成都:四川人民出版社,1997。
③ 根据 Huang Hung:《明代戏剧》,102 页。到了乾隆时代(1736—1797),亦即在 1757 年至 1796 年间,人们才把"杂剧"和"传奇"区别开来。
④ 171 这个数字,我依从的是 Chung-Wen Shih:《中国戏剧的黄金时代:元杂剧》(*The Golden Age of Chinese Drama*:*Yüan Tsa-chü*),普林斯顿大学出版社,1976,225—234 页。按照另一观点和计数,只有 162 个剧目!
⑤ 对角色的详细描述,参阅 Wen-Lung Hwang:《中国传统戏剧中的肢体语言》(*Körpersprache im traditionellen chinesischen Drama*),法兰克福:Peter Lang 出版社,1998,169—197 页。Huang Meixu:《对中国传统戏剧角色类型的进一步观照》("A Further Look at the Character Types of the Traditional Chinese Theatre and Drama"),载 *Tamkang Review XXI. 4* (1991),407—416 页,探究的问题是,为何中国戏剧与西方戏剧相反,让演员登台时不用剧中人物的名字,而用角色名字,答案不能完全令人满意,说剧目正是为演员和剧团、而不是为阅读创作的。

a. 男主角（正末），b. 女主角（正旦），c. 戴假面的角色（净），这是无赖恶棍角色，d. 小丑角色（丑）。① 文本以3种不同的文风为其特色，一种是不受限制的语言（白话），一种是受限制的抒情语言（诗）——得益于古典遗产，同时也将街头巷尾的语言吸收进双行韵诗的形式中，一种是词（曲）——可单个分唱（"小令"），或作抒情调续集（套曲/套数）联唱，一如德文中的"连环演唱"概念。这些抒情唱腔是戏剧的高潮所在，它以"内心独白"的方式将舞台上的过程戏剧化。剧目的主题源于市场上说书人那些著名的保留节目，它们已经固定化了，常常可以归于"聪明汉与漂亮女"（才子佳人）的故事模式，所以观众事先已知演出的内容，对20世纪的欧洲戏剧有着巨大影响的是这一事实：元代戏剧追求的不是地点和时间的一律，它是叙事戏剧，允许表演幻象，即舞台上表演的地点和时空相距遥远。有人认为，这是中国戏剧具有突出的标志性语言的最重要原因。中国戏剧作为非亚里士多德戏剧，要在艺术上克服地点和时间的疏离，并创造美学的统一。贝托尔特·布莱希特从这一实践中制定出他的叙事戏剧方案，这早已为人知晓。

与杂剧、亦即"混合剧"相对应的是传奇，亦即"神奇戏"或"抒情叙事谣曲"。② 传奇的演出场所在杭州，自1320年起，它在杭州就有成熟的形式了，这事有据可查。下面简述其特点：与北方"僵化的"戏剧相比，这种"南方戏"（南曲）被视为"灵活"，在旋律方面，它不限于一个地区，而是采用不同地区的旋律以充实音乐节目。简言之，如果说北方语言是杂剧的标志，那么传奇自然是以南方语言为特色了。尤其是一些著名文人变本加厉地利用这一戏剧形式，讽喻式地表达对国家体制的抨击。③ 由此产生语言的文字化，一出戏不仅考虑供人看和听，还要供人阅读。④ 南方"优雅的"剧目紧随北方"粗放的"剧目而至。所谓"优雅"，也只是概而言之。

传奇，亦即"抒情叙事谣曲"具有以下特点：开始是内容简介，接着是主要人物自

① 中国戏剧的丑角，参阅 Ashley Thorpe：《中国传统戏剧里的丑角：喜剧、评论和中国戏剧的宇宙观》（*The Role of the Chou（《Clown》）in Traditional Chinese Drama：Comedy, Criticism and Cosmology on the Chinese Stage*），刘易斯顿：Mellen 出版社，2007。

② "传奇"本来过去是、现在仍是用来称谓唐代小说的，这事真叫人迷惑不解。但人们容易想到：唐代小说的素材被改编为戏剧情节，当爱情在一个被称为"传奇"的戏里处于中心位置时，用"罗漫司"来译"传奇"那真是"幸运"的德译了。

③ Hans van Ess 提出的政治批评是：元代中国戏剧突然勃兴的一个原因是：抒情诗和散文随笔带有政治特性，故易遭蒙古人当权派的怀疑，而戏剧超然于这种怀疑。参阅 Emmerich：《中国文学史》，215页。关于这一常见的论点，参阅 Richard F. S. Yang：《元代戏剧的社会背景》（"The Social Background of the Yüan Drama"），载 *Monumenta Serica 17*（1958），331—352页。作者提出蒙古人对汉人的歧视以及几十年中取消科举考试是造成中国文人突然转向戏剧以克制失望情绪的原因。

④ 关于从纯音乐剧到文学戏剧的转折点，参阅 James I. Crump：《尘世巨物》（"Giants in the Earth：Yuan Drama as Seen by Ming Critics"），载 *Tamkang Review v. 2*（1974），51页。

我介绍,说出姓名、出生地和职业。① 然后才是每个人唱,也有可能合唱。幕数由规定 4 折任意扩大,单就高明(约 1305—1370)的《琵琶记》(约 1360)来说,与其说 42 场还不如说 42 幕。②

翻译家和阐释家主要关心和支持的是南方戏剧,所以,人们想到"抒情叙事谣曲"在中国早已取代"蒙古人戏剧"就不足为奇了,那是在南京建立明朝之时。南京在 1368 年至 1403 年间是新建王朝的首都。

与大致分为南北方戏剧相区别的是小歌剧(Singspiele),它们本来就具地方特色,其形式与上述戏剧大致相符,受到全国的重视。最著名的是昆曲和京剧。"昆曲"源于苏州附近的昆山,繁荣期在 1522 年至 1779 年间,作为抒情叙事谣曲的音乐形式经常被视为与传奇等同,除苏州外,它主要在杭州上演。由于大运河的便利交通,商人中有喜欢游历的"歌剧迷",昆曲遂获得超地区的传播。中国现今许多最著名的剧目原本是属于这个地方剧种的,而创作此剧种的戏剧人真为数不少。我们看出,对中国戏剧大致的特点描述在这里也受到限制,甚至可能引起混乱。

在西方,中国戏剧最闻名的形式是"来自部门的戏剧"(京戏,或曰京剧),在德语中全部不幸地被译成 Pekingoper(也译成 Peking-Oper),正确的译法只能是 Pekinger Oper(北京的歌剧)。③ 在昆曲日趋式微、其他地方剧种继续振兴之际,由于京剧具有它们综合的风格,所以从研究角度看,京剧不啻为一种倒退的发展。流动的舞台将全国各地的地方戏带到北京,上演于宫廷的祝寿场合,其数量自 1790 年开始激增。所谓的京剧只是大约 300 种地方戏中的一种罢了,其迟到的勃兴归之于 19 世纪社会和政治的动荡。南方太平天国(1850—1864)灾难性的起义直接影响了戏剧。在那民生凋敝的年代,伶人纷纷亡命北京,进戏院演戏。因为那时的京剧专擅表演武打剧情(至今犹是),故同时代的战争场面就被艺术化地移植到舞台上了。

① 关于自我介绍的许多实例,参阅 Huang Meixu:《中国传统戏剧里角色自我介绍的注释》("A Note on Characters' Self-descriptions in the Traditional Chinese Drama"),载 Tamkang Review XII. 3(1982),295—313 页。

② 文森兹·洪涛生说 42 幕,参阅:《琵琶记. 文森兹·洪涛生将一个中国剧目译成德语(冯至参与)》,北京:北京出版社,1930。关于汉语原著也是 42 幕,参阅王季思:《中国十大古典悲剧》,上海:上海文艺出版社,1982,99—229 页。关于 17 个不同版本的区别,参阅 Tanaka Issei:《明清地方戏剧的社会及历史关联》("The Social and Historical Context of Ming-Ch'ing Local Drama"),载 Johnson 等:《晚期帝权中国的大众文化》,153—159 页。翻译家洪涛生常遭人贬抑,可他对中国戏剧的德语翻译常令我们感奋不已。参阅 Hartmut Walravens:《文森兹·洪涛生(1878—1955),生平与作品》(Vincenz Hundhausen (1878—1955), Leben und Werk),威斯巴登:Harrassowitz 出版社,1999。

③ 可惜,这期间《杜顿字典》第 24 版也使用"北京歌剧"这一错误说法,这具有代表性。这个称谓源于北京编辑部主观臆断的翻译实践:京剧 = 京 + 剧 = 北京歌剧。这种方法在英语里已造成被称之为 Chinglish 的荒唐后果。

京剧伴奏的主要乐器是京胡（四弦），所谓搁在膝上演奏的小提琴。这种"胡人的弦乐器"比二胡要小，二胡顾名思义是二弦，也是搁在膝上演奏的小提琴。京胡于是取代了南方典型的笛子。京剧的演出很少有超过一折或两折的。普及的素材作为范式移植到前台演出，被"北方戏剧"确定仅限于外部影响，就是说涉及的是观赏，而不是阅读。1949年后，京剧被视为国剧，即使文革样板戏在去政治化的时代（自1992年起）也一如既往颇受民众的喜爱。

5. 中国戏台上的技艺

中国戏台不是人所共知的欧洲那样的正面戏台，而是三面敞开的戏台。它位于室外空地上，常为正方形，比一人略高。从观众角度看，戏台右边12个乐师，他们不按谱演奏，而是给予戏台上每个场景以音乐表现力。戏台基本是空空如也。[①] 没有绘制的背景，亦无道具。情节的发生地用演员的姿态暗示，比如一个划桨的动作就表明在水域。演员从右门上场，左门下场。要懂戏，观众就要懂演员姿态的技艺；懂了，就知道剧情发生的地点、时间和情节内容了。比如，一个演员如果翻跟斗下场，有时就表明他是个逃兵。姿态、技艺有各种不同的习俗惯例。登台亮相就有60种不同的姿态。同样，观众也要懂得颜色和戏装的习俗。黄色代表上层人物，黑色代表下层人物，一顶帽子滑落，表示此人是个酒徒。

由此可以得知，中国戏剧关涉的不是接近生活的东西，亦即直接再现现实，而是把个别生活改编成普遍的、原型的、典范的、抽象的东西。与此相适应，也就不需要幕布和灯光，而灯光对西方国家的戏剧至关重要。

中国戏剧纵使有宗教意义上的演出场所，但戏院也不是当作祷告场所设计的，而在西方国家，这种祷告场所至今保留着。中国的观众看戏时进进出出，只欣赏著名段子，很少有把整出戏看完的。他们吃东西，闲聊，而这一切显然与中国戏剧的前史有关，如前所述，它主要得益于娱乐区的存在。看戏主要是男人们买"座"，以便与同伴一面吃喝，一面赏戏。我说"主要是男人们"，因为在清朝禁止女人看戏，[②]但也

[①] 这里引入作为思想背景的中国"空缺"哲学，参阅 Byung-Chul Han:《空缺：论远东的文化与哲学》(*Abwesen. Zur Kultur und Philosophie des Fernen Ostens*)，柏林：Merve 出版社，2007。

[②] 禁止妇女看戏，常见于清代妇女书籍，也只是作为建议罢了。参阅 Tienchi Martin-Liao:《旧中国的妇女教育。妇女书籍分析》(*Frauenerziehung im Alten China. Eine Analyse der Frauenbücher*)，波鸿：Brock-meyer 出版社，1984，70 页。

不是一直遵照实行。①

我们还是读一读下列文段中的陈述,摘自当时名优马伶的生平,②为散文家侯方域(1618—1655)所撰:

马伶者,金陵梨园部也。

金陵为明之留都,社稷百官皆在。而又当太平盛时,人易为乐,其士女之问桃叶渡,游雨花台者,趾相错也。梨园以技鸣者,无虑数十辈。而其最著者二,曰兴化部,曰华林部。一日,新安贾合两部为大会,遍征金陵之贵客文人,与夫妖姬静女,莫不毕集。

侯方域的这段文言似可译成:

马伶为南京一剧团演员。南京为明朝故都,还保留着许多官衙和祭坛。国泰民安,人人生活快乐。男男女女结伴畅游于秦淮河畔,观光于雨花台上,摩肩接踵,间不容足。大约有几十个剧团因演艺高超而倍受赞誉,声誉尤隆者,杏花剧团和华林剧团是也。某日,一徽商邀这两个剧团为大节庆献演,彼时冠盖云集,名流咸聚,亦不乏风情万种或德行懿范之女辈。谁都不愿错过这一盛事。

尽管伶人提供了高级的美学享受,但他们不一定都有好名声,人们将其归入社会最底层之列,原因是他们大抵无个人自由,孩提时即被父母卖给剧团学戏。他们间或受重视,③也会因表演失范而受严惩。④ 门外汉必然会觉得,二手文献中有关妇女在中国戏剧中的作用的陈述有些矛盾。妇女虽不是任何时候都可以献身戏剧行当,但有时也可以,视各朝代各时段而定。对剧团声誉造成不良影响的,是这一广泛

① Wilhelm Grube 报道了妇女对戏剧的特殊的理解,参阅其著作《中国文学史》,莱比锡:Amelangs 出版社,399 页; Cyril Birch《官员实况:明代精英戏剧》(*Scenes for Mandarins. The Elite Theater of the Ming*),纽约:哥伦比亚大学出版社,1955,4 页,文中谈到只是理论上禁止妇女进戏院,实际上并未实行。

② Volker Klöpsch 的译文如此。《源自〈虞初新志〉里的孝顺强盗及其他人物形象》("Der pietätvolle Räuber und andere Charakterbilder aus der 'Neuen Chronik des Yu Chu'"),载《东亚文学杂志》26(1999),69 页。原文参阅 Zhang Chao:《虞初新志》(《虞初的新编年史》,前言,1683),上海:文汇楼《马伶传》。

③ 比如以传记形式。自唐以来,也越来越时兴给下层人物写传记。19 页注②。另参阅 Volker Klöpsch 从张岱(1597—1679)《笔记》中翻译的演员和妓女传记,载《东亚文学杂志》9(1989),71—76 页。

④ Schaab-Hanke:《中国宫廷戏剧的发展》(*Die Entwicklung des höfischen Theaters in China*),223、235、278、313 页。

流传的观点:剧团成员间的同性恋,甚至卖淫,以此作为生存和生活之策略。事实即便如此,那也不会引起我们的兴趣了。①

6. 中国戏剧的一种理论

我们试将多一点的理论塞进上述历史性的概貌中,以此结束绪论。在这方面,中国有个理论家能予以臂助,他就是齐如山(1875—1961)。他是专家,曾任德语和法语翻译,成就斐然,之后却转行投身戏剧。② 下文听起来可能会使人感到有些重复,但可将其理解为综述,或更尖锐化的阐述。

在中国,戏剧的理论和实践习惯上都是师傅传授给徒弟,而且主要是口头传授。除了例外情形,中国的戏剧活动实在算不上高级艺术,所以直至清末尚无一篇真正的戏剧论文,哪怕仅论述个别的东西被辑录于类似手册③的典籍里。在某些方面,李渔(1611—1680)因了对戏剧艺术的思考是唯一的人物,他将会让我们花很多笔墨论列。然而李渔缺乏系统化才能,这也无可指责,因为他来自实践。一般来说,中国戏剧的系统研究以王国维为肇端。④ 王氏经5年努力,于1912年发表《宋元戏曲考》(后改题《宋元戏曲史》)⑤,立即产生巨大影响。但容易被人遗忘的是,齐如山同期也

① 参阅 Volker Klöpsch:《张岱的笔记〈陶庵梦忆〉,作为戏剧史的原始资料》("Zhang Dais Pinselnotizen Tao'an Mengyi als theatergeschichtliche Quelle"),载 Marc Hermann 与 Christian Schwermann:《回归快乐:对中国文学、生活领域及其在东西方的接受研究》(Zurück zur Freude. Studien zur chinesischen Literatur und Lebenswelt und ihrer Rezeption in Ost und West),为顾彬编辑的纪念文集,Jari Grosse-Ruyken 参与编辑。圣奥古斯汀—内特塔尔:Monumenta Serica 出版社,2007,224 页。

② 我依从 Barbara M. Kaulbach 等:《齐如山(1875—1961):中国戏剧实践的探究与系统化》(Chi' Ju-Shan (1875—1961). Die Erforschung und Systematisierung der Praxis des Chinesischen Dramas),法兰克福等地:Peter Lang 出版社,1977;Howard L. Boorman 与 Richard C. Howard:《中华人民共和国的自传辞典》(Biographical Dictionary of Republican China),纽约,伦敦:哥伦比亚大学出版社,1976,卷一,299—301 页提到的生平事迹是 1876 年至 1962 年。

③ 最有名的手册莫过于《中原音韵》(前言写于 1324 年),作者为 Zhou Deqin。该手册将韵脚列在表里,它们都是后古典主义北曲常用的,但对南方文人在创作抒情诗时也有帮助。对比 Hugh Stimson:《〈中原音韵〉的音韵学》("Phonology of the Chung-yüan yin yün"),载 The Tsing Hua Journal of Chinese Studies N. S. 3/1(1962),114—159 页。此处也应提及王骥德(约卒于 1623 年)的《曲律》,作者也写过"传奇"和"杂剧",参阅廖/刘:《中国戏剧发展史》,山西教育出版社,卷三,449—461 页。

④ He Yuming 同这研究发生争论,参阅其著作《王国维与现代中国戏剧研究的开端》("Wang Guowei and the Beginnings of Modern Chinese Drama Studies"),载 Late Imperial China 28.2(2007),129—156 页,其中也提到 Yao Xie (1805—1864)及其死后才发表的著作《Jinyue Kao zheng》(《戏剧新语言学研究》),说它是先驱之作。但从今天的观点看,这本资料汇编缺少必要的科学深度。对它的批评性评价,我依从廖/刘:《中国戏曲发展史》,卷四,428 页。

⑤ 关于他对中国戏剧摇摆不定的态度,参阅 Hermann Kogelschatz:《王国维与叔本华:受德国古典主义美学的影响,中国文学自我意识的变化》(Wang Kuo-wei und Schopenhauer. Wandlung des Selbstverstandnisses der Chinesischen Literatur unter dem Einfluß der klassischen deutschen Ästhetik),斯图加特:Steiner 出版社,1986,39—44 页;Joey Bonner:《王国维:智者传略》(Wang Kuo-wei. An Intellectual Biography),剑桥等地:哈佛大学出版社,1986,128—143 页。上述著述均载在《王国维遗书》,上海:上海古籍出版社,1983,卷十五,1—106 页。评注版,参阅 Ma Rongxin:《王国维:宋元戏曲史疏证》,上海:复旦大学出版社,2004。Eduard Erkes 的部分译文《唐代以前的中国戏剧》(Das Chinesische Theater vor der T'ang-Zeit),参阅 Asia Major X (1935),229—246 页;334—342 页,主要论述话剧来源于萨满教、祭祀等。也请参阅 Faye Chun-fang Fei:《从孔子到现代的中国戏剧和表演理论》(Chinese Theories of Theater and Performance from Confucius to the Present)摘录,Ann Arbor,密执安大学出版社,1999,106—108 页。关于王国维"真正的戏剧起源于宋代"这一论点,参阅 Lin Feng:《"真正的戏剧起源于宋代"——〈宋元戏曲考〉》,载吴泽:《王国维学术研究论集》(王国维纪念文集),卷二,上海:华东师范大学出版社,1987,505—526 页。

准备着他的论文《论戏剧》《说戏》,1913),此文尊中国戏剧为高级艺术,共同为一部用汉语写的中国戏剧史奠定了基石。

齐如山在旅欧期间(1908—1913),尤其是在巴黎时萌生了一种想法:戏剧的重要意义在于,它是一切文化的开端。然而有一种观念使他迷惑不解:在中国,戏剧与其他高级艺术相比,不是处于首位,而是末位。如此看来,中国戏剧在世界文学中是最年轻的戏剧。齐如山的目的就是要证明,中国戏剧与欧洲戏剧应是平分秋色,势均力敌。通过与后来世界驰名的演员梅兰芳的长期合作,他达到了这个目的。① 1913年,齐如山在北京成了梅兰芳的首批听众之一,密切关注他的表演,提出评论性意见。两人的合作促成梅氏1930年赴美和1935年赴苏联巡回演出。② 客座演出结束时,西方国家对中国戏剧赞赏有加,认为它是高级的艺术表现形式。③

如上述,戏剧艺术至此都是口头传授,所以齐如山的历史性努力也只能以口头的东西为基础。他的方法是询问演员,由此搜集研究用的资料。我们从他的经历可以推断,戏剧实践乃戏剧的本质特点所在。演员把一个现成的文本当作准则加以理解,然后通过即席表演将文本移植到舞台上,如此,在演员和作者之间一般就不会产生很大的差异。因为演出毕竟重于文本,故文本不一定非写成阅读文本不可,它更多是通过演出来实现的。

那么,齐如山是如何理解戏剧这个概念的呢?他把"戏"——现在我们用"戏剧"④或"京剧"翻译之——这个字当作"游戏"意义上的动词加以理解,并由此引导出戏剧娱乐形式的支撑部件,包括舞蹈、音乐、皮影等等。到了宋代,"剧"这个字才流行起来,当今"剧院"可用 Theater 来翻译。在齐如山看来,存在着一个很大的区别。"'剧'代表着一种表演形式,它密切关注着艺术意图,让人看出情节。我们的理论家

① 关于这合作,参阅 Kaulbach:《齐如山(1875—1961)》,77—109页。
② 梅兰芳此前曾出访日本(1919,1924,1956),在他出国演出时,他也同 Erwin Piscator(1893—1966)会面,此人被称为叙事文学戏剧的"发明者"。关于梅兰芳出国访问演出以及外国对梅的反响,参阅吴祖光、黄佐临和梅绍武所著《京剧与梅兰芳。中国传统戏剧及其大师之艺术指南》,北京:新世界出版社,1981,46—65页。
③ 类似的情况数十年前就发生过,那是在1900年至1902年间,日本一对演员夫妻(Kawakami Otojirō 与 Sadayakko)将日本戏剧带到欧洲。参阅 Peter Pantzer:《欧洲舞台上方的日本戏剧天空。Kawakami Otojiro, Sadayakko 及其剧团在中东欧的巡回演出,1901/1902》(*Japanischer Theaterhimmel über Europas Bühnen. Kawakami Otojirō, Sadayakko und ihre Truppe auf Tournee durch Mittel-und Osteuropa 1901/1902*),慕尼黑:Indicium 出版社,2005。
④ 至于说到当今中文里戏剧的正规称谓,那么"戏剧"——从9世纪以来就有这种说法——强调的是戏剧场面;很晚以后,即从14世纪以来才使用的"戏曲"强调的是演唱,两者应有所区别。这些称谓及其组成部分"戏"和"剧",其含义均为低级的表演形式。参阅 Schaab-Hanke:《中国宫廷戏剧的发展》,18—20页。Dolby:《中国戏剧史》,第3页讲到"play"(演戏)、"game"(游戏)和"ludus"(滑稽)。"戏剧"是从日文借用来的,此事及"戏剧"的一般称谓,参阅 Sieber:《欲望的戏剧》,22—24页。在王国维看来,"戏剧"的含义是演出实践,即借助歌唱和舞蹈讲故事。Martin Gimm 将"戏剧"译成"被表演的、有情景的歌唱剧目",参阅《中国古典歌剧》,载《德国汉学协会通讯》51(1/2008),32页。

也这样或那样强调与西方戏剧形式的区别,指出中国戏剧是综合艺术,是许多不同的戏剧表演手段的有机融合。"①尽管存在这种世俗的解释,齐如山还是代表了这种看法:中国戏剧的起源应从宗教领域探寻。除了指出祭祖庙里的著名礼仪形式以及戴假面游行外,齐如山还指出:在中国戏剧的早期,各剧团惯于以神灵命名,并属于神灵的庙宇。早期戏剧的世俗化,即作为"混合表演"(杂戏)为宫廷宴饮时的娱乐服务,加之从茶馆搬上舞台的演唱元素,这些东西误导了齐如山,认为中国戏剧始于唐代,唐代玄宗皇帝对演出的浓厚兴趣也促使他作出这种猜测。他认为,玄宗皇帝也许就是隐藏在老郎神(类似"老戏神")身后的中国戏剧祖师爷。②玄宗皇帝的"梨园"也是作出这种推测的动因。然而齐如山马上被人纠正:"梨园"并非是旨在表演某个情节的演出场所,仅是培养歌舞者的地点而已。在宋代以演戏形式介绍"故事"作为歌舞之间的插演节目之前,"混合表演"(杂剧)在宫廷节庆时是常常用来演绎祝酒词的。这种表演被称为礼仪表演,应同娱乐戏加以区别。于是,齐如山也代表了这一论点:到了元代中国才谈得上有了一个突然而完美出现的戏剧。③他从这种戏剧出发,提出中国戏剧四个"基本原则",颇富启发意义,这足以说明,中国戏剧与西方国家戏剧的构想有多大的区别。这四个基本原则是:

一、凡声音必是歌唱。什么意思?音乐和宗教礼仪在古代中国均处在阴阳转换的关系中。舞台上,表演的音乐也就成了这种转换关系的一部分。作为道德教化机构发挥作用的中国戏剧也势必打上这种烙印。这令人想起在中国古代,音乐和宗教礼仪属六种技艺之列("六艺")。"六艺"除这两种外,还有驭车术、射箭、书法和算术。舞台上的音乐不能理解为器乐——也许我们会这样认为——而是演唱。器乐的任务只是为演唱伴奏。与演唱相关联,舞台上发出的任何声音,包括咳嗽、笑声等全属演唱范围。共分为四种演唱形式,西方人对此很不习惯。其一为宣叙调唱腔,是符合规范的演唱,具民间风味,几近流行歌曲。其二为具有紧密语言结构的朗诵

① 引自 Kaulbach:《齐如山,1875—1961》,21页。
② Wilhelm Grube:《论北京的民间艺术》("Zur Pekinger Volkskunst"),载《皇家博物馆民族学论著集》(*Veröffentlichungen aus dem königlichen Museum für Völkerkunde*),卷七,柏林:Spemann 出版社,1901,119 页。文章还让人留心中国戏剧的保护人和施主。
③ 这一普遍观点未获 James I. Crump(1921年生)的赞同:《忽必烈时代的中国戏剧》(*Chinese Theater in the Days of Kublai Khan*) Ann Arbor,密执安大学出版社,1990,24—30、179 页,他认为金代院本是后来戏剧勃兴的决定性基础。也请参阅 Stephen West:《蒙古人对北方戏剧的影响》("Mongol Influence on the Development of Northen Drama"),载 John D. Langlois, Jr:《蒙古人统治下的中国》(*China under Mongol Rule*),普林斯顿大学出版社,1981,434—465 页。

（念），亦即朗诵诗（念诗）和引子（念引子），也是一种富有韵律的演唱。再次是演员的开场白，对观众作自我介绍，让他们知晓演员的处境，也可理解为对光临剧场的贵宾的欢迎，所以开场白又叫"话白"（用明晰的话语）或"宾白"（对宾客说的明晰话语）。第四种为纯声响，如笑、哭和叹息等，人情练达的演员方能对此运用自如。笑有27种形式，根据不同情景分狂笑、冷笑和苦笑等。

二、凡动作必是舞蹈。众所周知，戏剧滥觞于祖庙里上演的舞蹈。中国戏剧源于舞蹈表演，这在至今的两个称谓里反映出来："舞台"，本意为舞蹈平台，代表剧院；"舞台剧"，本意为舞蹈节目。舞蹈作为动作是生活，倘若我们把演唱也理解为生活的表达，那么，占据中国戏剧中心的是舞蹈和演唱，而非一个完成的剧本或口头语言，这就不足为奇了。从西方国家的观点看，中国脚本非常刻板，往往作非白即黑、极端片面的描绘，宣扬善必然胜利。中国精神的目标是生活，中国戏剧也不例外。什么东西可算作动作呢？先是登台亮相。当演员到位开始表演时先亮相；然后是暗示情节进展的舞蹈。"舞蹈"一词不可从字面上理解，毋宁说成是今天的"肢体语言"。①动作都是象征性的，极具典型意义。比如手垂下来表失望，马鞭一响表告别。西方观众殊难领会的，是一个动作极为广泛的含义，比如72种衣袖动作，50种手指动作，53种走路动作等。喝茶、睡觉等属于最常见的表演姿态。喝茶时用一个衣袖遮面，不是真的从一个茶盅里喝；喝酒倒是可以在桌上摆3个好像喝空了的真酒杯。一般都避免自然主义的表演，表示睡觉就把头靠在手臂上。从西方观点看，动作的概念也不总是很明显，比如阴谋策划者愿意让观众明白的那种自言自语，说话者走到台侧，台上其他人似乎就听不见他说话的声音了。这种靠边站或许也可理解为动作，因为相对应的术语"背躬"可直译为：背对同台表演者在招认什么。相反，各种形式的舞蹈动作理解起来就浅显一些了，西方或可将其归纳为一个而不是多个关键词。存在着神明和神仙的舞蹈，它总能让人看出其宗教来源，在中国戏剧学里，大多将其称为"跳"（独舞），指的是单个（神）的舞蹈，以此区别于"舞"（宗教礼仪舞）。还应区分一种与其不同的表现性舞蹈，其任务在于帮助阐释音乐、情节、文本和情感。因为此舞蹈表现的是个人直觉，而非具有普遍约束力的预先规定的程式，故不被行家看重。与宗教舞蹈和世俗舞蹈迥异的武士舞蹈很晚才出现，即出现在明朝的战争

① 参阅 Hwang：《中国传统戏剧的肢体语言》。

戏剧(武戏)范围,继而在京戏里胜利进军。

三、舞台上没有道具。在同西方国家进行严格的比较时,首先要确定,中国早先并不存在舞台概念(欧洲已熟知),因为原本任何东西都可以是"台"。大概自宋代起,人们才知道改进表演场所,以便吸引更多的"民众"看戏。这时才说"戏场"。平时用作打谷场的乡村场地(场)也用来举行庆典和演戏,这样的"场地"可能很大,四面敞开,都可通向它。后来经改进的戏台因为三面敞开而保留了中国戏剧表演这一原始特点。没有帷幕,也很少有布景,这两样东西只是随着19世纪、20世纪之交所谓的西方入侵才出现。我们知道,帷幕要追溯到宗教文化领域,它是用来遮蔽至圣之物的,而中国早先的宗教事务根本不知至圣之物为何物。布景是用来假设一个固定空间和固定时间的,在这方面,中国思想不能也不愿有所作为,宁愿在一幕剧中象征性地穿越巨大的时空距离。再者,流动戏班也不便于携带布景。

为了表明时间和地点,人们除用姿态,也用某些具体物件,这是违背无道具舞台的理论的。但这些物件只为增强美学效果,而不追求现实目的。齐如山将下列3项加以区别:a)演员的行动和作用,b)桌椅的运用,c)所谓舞蹈器具的使用(道具)。演员装作开门的样子,实际上未开具体的门。他可用27种方式摆上一张(具体的)桌子,用来表示一个庙宇、一家商铺或一座图书馆。他也可借助一根(真正的)马鞭表示场所的变更,而不是指某匹马。

这一切意味着,具体物件在中国舞台上只在强化演唱和舞蹈的抽象特性时才受欢迎。属于此类物件的,首要是服装,选择服装是不受时代(王朝)和地点(地方服饰)的局限的,服装是针对平民和军队的代表人物——对中国具有典型意义——而设计的。比如在每三种考虑不同效果的服饰中有国服和兵卒服。所谓的水袖在任何情况下作用非凡,演员借助水袖可证明其高超的象征性表达能力。此外,一项重要的任务落在服装的颜色上,刻画人物有5种标准服装颜色:绿色代表忠诚,黄色代表皇帝,红色代表勇敢,白色代表正派人物,黑色代表粗野。

面具(假面,本义为虚假的面孔)属于舞蹈器具之列,综合在脸谱(本义为面孔的谱系)中。如前述,这要追溯到宗教的游行。"面具"这个词易起误导作用,这里说的本不是面具,而是画脸,就好像把面具画在或戴在脸上似的,但脸谱颜色与服饰颜色要作不同的理解。黑色代表忠诚的武士,白色代表奸诈之徒,红色代表正直的将军,蓝色代表残酷。

从西方人的角度看,3 种"舞蹈器具"的最后一种显得非常刻板,胡须一般代表年迈、智慧和尊严。在 50 多种胡须式样中以 3 种最为重要,它们具有某种意识形态方面的含义,比如三绺下垂胡须代表重要人物,络腮胡用来刻画孔武有力者,髭须代表无教养的莽汉。

四、现实主义和现实性遭禁忌。此处不是进行冗长讨论的场合,即讨论到底什么东西可归纳到在中国动辄使用的现实主义和现实性概念。在中国戏剧和其他艺术中关涉的都是所谓的"意象",刻板的概念和姿态。① 这些东西都取消了空间和时间,放之四海而皆准。按齐如山的看法,那些"赏心悦目"、"优美动听"的东西都必须紧随宇宙气息。因为这紧随,中国演员和剧目原本就不需要导演。在德国,自哥特荷尔特·埃弗拉姆·莱辛(Ephraim Lessings,1729—1781)的《汉堡剧评》(*Hamburgische Dramalurgie*,1767—1769)②起,导演就已开始显山露水。这种紧随宇宙气息的行为,自然可用"模仿"这个词来表示。然而中国艺术家宁可步入宇宙的活动中,也不愿重复所观察到的东西。所以,这方面涉及的乃是宇宙留给大地的各种图像("象"),它们在富于创意的行动中变得生动化和形象化。关涉的对象物是世界秩序,而这秩序是内心的,它在外部表现的生动化形象化是非本质的、偶然的、随意的。它在内心总是同一个东西,或当作同一个东西加以描述。

既然演唱和舞蹈是中国戏剧的核心,那么在中国人看来,对情节的关注、对冲突的思考、对性格的研究全都成了次要。提请大家注意此事十分必要,因为从这些事实中产生了评论中国戏剧的应有结论。王国维很早就否定了中国思想的悲剧才能——《红楼梦》除外——而将其乐观的世界观推向前台。③

在前一章已简要提及,我们中国人的性情是世俗的、乐观的,所以贯穿这种精神的戏剧和长篇小说从来就摆脱不掉相应的乐观色彩:以悲观开始,以乐观告终;初始分离,终则团圆,初始窘困,终则大幸。

再者,因为中国文学承载着乐观精神,所以它追求诗学的正义:善有善报,恶有恶报。

① 黄佐临谈及中国戏剧的"写意"。参阅吴祖光、黄佐临、梅绍武:《京剧与梅兰芳》,28 页。
② 哥特荷尔特·埃弗拉姆·莱辛:《作品三卷集》(*Werke in drei Bänden*),卷二,慕尼黑:dtv 出版社,2003,29—506 页。
③ 摘自 Kogelschatz:《王国维与叔本华》,128 页。

若无这些东西,读者的心是很难得到满足的。《牡丹亭》中灵魂的复归,《长生殿》中的团圆是这类最著名的例子。《西厢记》以一个恶梦结尾,这要归因于它是一个残篇;否则,谁知它会不会落入俗套呢!?

这类显著的例子不胜枚举,理由很充分。比如后文还要详述的重要剧作家关汉卿的剧作《金线池》,①是一部篇章结构十分精当的作品,但它的译者维尔纳·奥伯斯滕费尔特令人信服地指出那位官员是老一套角色,即"deus ex machina"(戏剧机制之神,戏剧里令人惊异地解除矛盾纠葛之人)②。妓女杜蕊娘和士子韩富成相恋相爱甚笃,但因母亲(未来岳母)的阴谋而不能靠自己的力量实现联姻,只有通过既是朋友、又是济南地方官的施浩文巧施计谋才最后如愿。除了扣人心弦的氛围描写值得称道外,情节则是以老套刻板的方式递进:相爱,分离,相爱。

在不同的观点中,还是有人对王国维的观点提出了批评,③尽管这位中国戏剧学之父后来至少在设法探寻中国戏剧里的悲剧线索。④ 此处我们无意继续论列,因为这个问题会使我们受到很多局限,进而诱使我们以欧洲人过于特殊的视角审视中国的戏剧活动。中国戏剧可以异样,而有些人很喜欢对其指责,那是异国情调的指责。从现今的观众看,与悲剧性相对立的东西显然是中国舞台剧的常规特性。悲剧性的东西是一次性的,而常规性的东西则是一再重复、具有普遍约束力的,但对中国常规的积极态度也不容忽视。现代戏剧家黄佐临(1906—1994)甚至将习俗性——保存时空条件的常规性——说成是中国戏剧四大特征中的最重要特征。⑤

① 臧懋循:《元曲选》,杭州:浙江古籍出版社,1998,565—571 页;Werner Oberstenfeld 德译本:《中国元代最重要的戏剧家关汉卿》(*Chinas bedeutendster Dramatiker der Mongolenzeit (1280—1368). Kuna Han-ch'ing*),法兰克福、伯尔尼:Peter Lang 出版社,1983,124—215 页。
② Oberstenfeld,同上,116 页。
③ 参阅 Heiner Roetz:《王子的命运及中国的悲剧问题》("Das Schicksal des Prinzen Shensheng und das Problem der Tragik in China"),载 *BJOAF 23*(1999),309—326 页,作者也探讨了这部元代剧目!
④ 类似的理解参见福尔开对由他翻译的《连环计》的评点:福尔开译本:《中国元代剧本,10 本译文遗稿》(*Chinesische Dramen der Yüan Dynastie. Zehn nachgelassene Übersetzungen*),Martin Gimm 编并撰前言,威斯巴登:Franz Steiner 出版社,1978,596—600 页。本剧本的英文版,参阅 Liu Jung-en:《元代 6 个剧本》(*Six Yüan Plays*),Harmondsworth:Penguin 出版社,1972,225—279 页。原文参阅臧懋循:《元曲选》,694—705 页。此剧作者不详。
⑤ 吴祖光、黄佐临、梅绍武:《京剧与梅兰芳》,16、28 页。

中国传统戏剧

第一章 宗教与戏剧

一 概述与展望

此处重拾上述的某些事体,虽是重复,但毕竟说得更为尖锐。当今,凡是研究中国戏剧起源的人,无不面对蔓草丛生一般的见解。显现的情况是,人人各持己见,而且"持之有故"。倾力将中国戏剧活动的肇端向前推了几个世纪:直推至春秋时代的有之;坚称木偶戏是源头的有之;将印度戏剧①和西方戏剧称为中国戏剧的榜样有之。② 这些混乱不堪的见解是没有什么理由的。王国维独创性的假设,即中国伶人之习尚与中国戏剧源于宗教礼仪,具体源于萨满教③何以失传了呢?④ 以无政府主义者名世的刘师培(1884—1919)在此之前(1907)力主中国戏剧源于祭祖,⑤圣化了的死者的代表(公尸)所作的模仿表演为何几乎没有得到传承呢? 这与中国的宗教概念有关。⑥ 因为若将"中央王国"的宗教仅仅局限在祭祖和国家宗教仪式上,那么人们势必就与流行意义上的高端宗教无关了。迄今,从北京——与早先各代的都城一样,国家宗教与国家艺术合二为——的城市景观中,仍可推断出当初一年四季祭拜自然神明(太阳神、月亮神、土地神等)的实践活动。既然有如此多的神明,那么中国众神这个话题就不会使人为难了——众神的说法必然不合每个人的胃口。倘

① 关于印度戏剧可能的影响,参阅 Schaab-Hanke:《中国宫廷戏剧的发展》,25—30页。
② 参阅 Huang Shizhong:《戏剧起源问题再探讨》,载《艺术百家》,2/1997,1—9页;Shen Xinlin:《证题与清源——中国古代小说、戏曲起源之比较研究》,载《艺术百家》,1/2002,55页上提到7种起源。William Dolby:《中国早期的演戏和戏剧》("Early Chinese Plays and Theater"),有关中国戏剧的起源和先驱,此文提供了充足的综合资料。载 Colin Mackerras:《中国戏剧》(Chinese Theater),7—31页。
③ 对王国维所持论点的新评论,参阅 Xie Yufeng:《王国维及其〈宋元戏剧史〉》("Wang Guowei und seine Geschichte des Theaters Zur Song-und Yuan-Zeit. Eine Neulesung"),载《袖珍汉学》2/2005,151—156页。
⑤ 参阅 Wang Jingxian:《神的扮演者:公尸与中国戏剧的最初表演》,载 Zhou Yingxiong:《中国文本:比较文学研究。》香港:中文大学出版社,1986,1—114页。关于中国戏剧的起源,王国维与宗白华的理论都是依据刘师培的论文《戏剧的起源》。刘的论点饶有兴味,但还是应作批评性说明:因为"公尸"在仪式上沉默无语,只是装扮变为神的死者模样,所以与其说是(对白)戏剧还不如说是表演。
⑥ 此问题,参阅我的论文:《宗教与历史:直面中国传统中的信仰问题——小册子》("Religion and History. Towards the Problem of Faith in Chinese Tradition. A Pamphlet"),载 Orientierungen 2/2007,17—27页;也请参阅 Philip Clart:《〈大众宗教〉之概念,对中国宗教的研究:回顾与展望》,台北:Fu Jen 大学,2007,166—203页;皮庆生:《宋代民众祠神信仰研究》,上海:上海古籍出版社,2008,1—33页。

若将宗教这一概念置于高端,那么,具有批判精神的观察者必然认为,当今中国真正的宗教场所连同其祭祀活动依旧没有摆脱迷信特征。一些汉学家却把他们的研究对象——中国——与欧洲置于同一层面,于是在讨论孔子时就闭口不谈北京孔庙里继续呈现在毫无成见的观者面前的那些事了。

再者,中国大陆一直还践行着马克思主义阐释观,认为一切艺术源于人民,而非宗教,具体地说源于劳动,或笼统地说源于生活。① 西方一些汉学家在阐释时常步中国同行之后尘,现在更是尴尬,顾虑重重,生怕落入欧洲中心论。

在我们历史上,人们遵循戏剧源于宗教实践活动,这不会被指责为迷信;但也可能会真的引起质疑:即便不是欧洲中心论,人们最终也会试图用明显的理由——至少要把中国与欧洲置于同一等级,在讨论文化起源时也应如此——加以怀疑。另一方面,有些事情说着同一种明白无误的语言,根本无必要参与这类错误的论证。早在 1902 年,生于彼得堡、卒于柏林的通才学者威廉·格鲁伯(Wilhelm Grube, 1855—1908)②就指出,即便在当时戏剧与宗教也靠得很近。③ 1977 年,皮特·梵·德尔·隆(Piet van der Loon, 1920—2002)在一篇学术范文④中十分精当地向人们指出,向神明吁请以及驱逐邪恶,这不仅是中国戏剧的起源——在他看来,中国戏剧原则上是信仰宗教的戏剧,而且人们对宗教的礼拜和信仰的传统从未中断过,且进而世俗化了。此文在这一关联中论祭祀戏剧自是非常得体。⑤ 至今中国舞台上的一切均应理解为对宗教的狂热礼拜,故戏剧的目的就是每逢宗教节日,特别是新年、丰收感恩、春季或爆发瘟疫时对众神的尊崇。首先要让神明欣喜感奋,而非让观众,观众的快乐或观众本身是第二位的。⑥ 这意味着,演员不是为人、而是为神而存在着!他们是众神的媒介,演出前要祭拜,登台时要说祝福语。祭坛、神龛、寺庙、舞台和(地方)

① 参阅 Chen Weizhao:《戏剧起源问题的科学性质与哲学性质》,载《上海戏剧学院学报》1/2002,86、90 页。
② 关于他的论证,参阅 Hartmut Walravens 与 Iris Hopf:《威廉·格鲁伯(1855—1908):生平、著作及语言学、人种学、汉学文集》(Wilhelm Grube (1855—1908). Leben, Werk und Sammlungen des Sprachwissehschaftlers, Ethnologen und Sinologen),威斯巴登:Harrassowitz 出版社,2007。
③ 格鲁伯:《中国文学史》(Geschichte der chinesischen Literatur),396—398 页。
④ Piet van der Loon:《中国戏剧的原始宗教礼仪》("Les Origines Rituelles du Théâtre Chinois"),载 Journal Asiatique 265(1977)。
⑤ Tanaka Issei 如是认为,见《中国祭祀戏剧研究》,东京:东京大学出版社,1981,我手头有 Bu He 的中文译本,北京:北京大学出版社,2008。
⑥ 严格地说,这与西方戏剧观念全然矛盾。西方观点认为,演员和观众是戏剧表演构成的原则,没有观众就没有戏剧!参阅 Erika Fischer-Lichte:《戏剧符号学。卷一:戏剧的象征体系》(Semiotik des Theaters, Bd. I: Das System der theatralischen Zeichen),图宾根:君特纳尔出版社,2007,16 页。

神仙组成一个牢不可破的统一体。① 阿尔弗雷德·福尔开,我们一再喜欢引证的翻译家,曾于1890年至1913年在北京当过译员,他概述了与北京有关的事情如下,这兴许是他个人的观点:②

> 北京的演员们崇拜3个保护神。关帝,即战神;唐明皇,他对戏剧功莫大焉;林明儒,唐明皇的"梨园弟子"。所有的演员一年一度去京西的妙峰山朝圣。派给剧团滑稽角色的一个任务是在剧院保护神的画像前烧香。演员是相当迷信的,凡有可能招祸之事都不干,每人箱子里藏着自己的神或(自己的)女神,在演出前和演出后祭拜。甚至扮演小孩的玩具娃娃也受崇拜,因为他们以为,孩子的灵魂藏在里面。

中国大陆在1949年后通过戏剧改革取消了宗教崇拜,现在似又部分恢复。与中国大陆相反,中国香港在英国治下没有戏剧审查制度,故戏剧的宗教礼仪特征得以保存。关于这方面,英国社会学家巴巴拉·E·沃德(Barbara E. Ward, 1919—1983)在去世前不久还记录这样的观察:③

> 节庆演出有别于世俗演出,其目的既非经济,又非艺术,而是为某个女神或众神带来快乐。人们构想出一系列节日表演,作为祭品为某神或众神提供实实在在的娱乐。表演场所是临时特意搭建的戏院,并受特别选出的地方委员会的监管,一般是不出售入场券的。祭祀演出的契机,比较常见的是某个庙神的生日年庆,每年阴历七月为"饿鬼"而设的宗教礼仪,抑或道教礼仪——不经常,但定期举行,广东话叫"ta chiu"(普通话叫 da jiao)。广东话"shan kung hei"(即"神恭戏",字面上的意思是"敬神的戏")清楚地表达了戏剧的宗教礼拜作用,戏剧是适逢机会献给众神之祭品的一部分(这是社交上最重要、当然也是最昂贵的一部分)。

① Birch:《官场实情》(*Scenes for Mandarins*),7页;Mackerras:《中国戏剧》,81—85页,对这一点都作了贴切的论述。
② 摘自福尔开的译本《中国清代的两个剧本》,496页。
③ 根据 Ward《宗教戏剧与观众》(*Regional Operas and Their Audiences*)译出,165、176页。与此相关,Porkert:《中国戏剧与观众》(*Das Chinesische Theater und sein Publikum*),188—192页也对香港的一场戏剧的演出作了详尽而深入的描绘。

供节庆演出的戏台,其方位是戏剧功能——作为祭品——的重要指示器。正如大陆几处庙宇建筑群中还可见到的现存舞台一样,那些临时搭建的舞台也往往建在寺庙主要入口处的正对面,也就是建在演员们直接可以看见众神像的地方(一般是朝北的方向),有时也建在寺庙大门的前面,"目的是让人能留神察看";有些地方由于地形或其他原因不能把戏台建在寺庙前面,那么有两种可能性可供选择,最有可能的是搭临时庙或曰"神棚",用来安放众神像。神棚总是针对舞台来安排。众神像队列从庙里被搬出,临开演前按宗教礼仪竖起。临时神棚于是成了宗教礼仪的焦点,也是节庆的特色所在。

寺庙有时是宗教礼仪的焦点,众神像也以同样的方式被搬出竖起来,虽不是置于临时神棚,却也放在我在别处称之为"帝王看台"的地方——一处小平台,高于观众的身体,朝戏台方向。在上述任何情况下,整个演出自始至终都要保留众神像。神像要在最后一场演出和庆典结束仪式之后才按礼仪由人陪送回去。这样的安排彰显作为祭品的戏剧表演的宗教含义。对此人们不会置疑……人们有了一种感觉,即回忆起公元前6世纪雅典戏剧节的种种报道,那时酒神狄奥尼索斯的像被指定安放在一个荣誉位置上,继而被引导至第一排中央,最后由游行队列将其带回到庙宇原来的安放地。中国香港每逢节庆,情况也与之雷同。

……

戏剧作为献给众神的祭品,这种观念在举办"天光戏"的实践中表现得更为明显。这种戏通宵演,从黄昏降临不久开演直演到黎明,由剧团的青年演员担纲,但也只是无奈应付,因为戏院观众席几乎空空如也,仅有几个夜无宿处的乞丐和流浪汉在那里站着。"天光戏"是否在或不在节庆上演,取决于地方习俗。倘若有人问及,得到的解答都是直言不讳,着重说明的是,这类戏是为神、而不是为作为观众的人而确定的。

被王国维当作演员的作风和招数而从萨满教分离出来的游戏性的东西又是怎么加进来的呢?为了增强神与人的力量,就必须驱除邪恶,即象征性地通过战斗、比武和格斗等形式的表演来实现;也通过军事行动,为了确保此行动成功,事先就得乞求神灵。中国辞典很久以来一直说当今用来指称"戏剧"的"戏"字原本具有军事特

点。按公元100年问世的《说文解字》,"戏"字代表军队的队形。① 如此看来,舞台表演与军事的关系十分密切。一方面,在军队出征前要乞求神明随军通过危险地带,做此事时舞蹈和化装游行起了重要作用。另一方面,人的任务是娱乐众神("乐神"),于是吁请众神莅临舞台,通过比赛使众神拥有良好的心绪。一场格斗变成一场武打,再从武打变为表演就不难领悟了。② 所以,宗教、军事③、戏剧和娱乐众神是不可分割的。④ 甚至可以推测,中国舞台的形式也源于宗教实践活动。舞台只有一面后墙,除了正面,左右两边也是敞开的。在当今一些庙宇建筑群中可以见到的舞台全都只有一堵隔墙,即后墙,表演活动在后墙前展开。⑤ 这容易让人联想到,三面敞开的舞台十分适合做此事:吁请众神下凡参与戏剧活动。当然也会有人问,还要那一面后墙干吗? 这事可作如下猜测:原先寺庙区有露天戏台,它位于南北轴线上的主殿("神庙")⑥和祭坛之前,到后来才加了屋顶,屋顶需要支撑,除柱子外还需一面后墙。于是就出现了加顶的戏台,其称谓有30种,比如"舞厅"、"乐楼"、"山门戏台"等。

即便如此,加高的戏台不是一直有,也不是一开始就有,而是到明朝才出现,于是"戏台"被"过路台"或"过路戏台"(人从其前面走过的戏台?)取代了。后者堪称巨变,因为观众原来是站在寺庙里的平地上面对平地戏台看戏的,现在则朝加高的戏台看,这样观戏的效果就更好了。这个发展趋势以修建"两层看楼"告终。这"看楼"上层是专为妇女儿童而设的。这就意味着,戏台也有一段历史。初始,人们用舞蹈、音乐和表演来娱乐众神的场所都有"殿"、"坛"。这类设施以"祭台"、"月台"、"乐台"或"露台"(露天之故)的形式常位于"神殿"前面,自唐以降,表演呈华丽色彩,故为之

① 臧克和、王平:《说文解字新订》,北京:中华书局,2002,839页。
② 对比公元前108年以来被证实的武打戏《角抵》。我认为否认这出戏的宗教特性是不妥的。参阅Schaab-Hanke:《中国宫廷戏剧的发展》(*Die Entwicklung des höfischen Theaters in China*),175—177页,204—206页。至于该戏的广义——它包括各种形式的杂技技艺,参阅Dolby:《中国戏剧史》(*A History of Chinese Drama*),3页,作者还用另一种文字对《角抵》进行了转译。
③ 在此应事先指出,众神戏可能对后来军事戏的结构产生过影响,这可从关汉卿及其关羽(216年卒)戏《单刀会》看出,参阅隋树森:《元曲选外编》,卷一,北京:中华书局,1980(1959年的新版),58—80页。杨宪益与戴乃迭译本:《关汉卿戏剧选》,上海:新文艺出版社,1958,178—204页。关于对宗教的阐释,参阅李修生:《元杂剧史》,南京:江苏古籍出版社,149—151页。
④ 元代的相应例证,参阅Crump:《忽必烈时代的中国戏剧》(*Chinese Theater in the Days of Kublai Khan*),31—42页。作者认为,祭神戏的先驱是楚辞《九歌》。
⑤ 参见Ju Wenming的照片,《中国神庙剧场》,北京:文化艺术出版社,2005;我以下的论述也得益于这一研究成果。
⑥ "神庙"一词的使用很混乱,一般是称谓祖庙,佛寺,道观,甚至是带附属戏院的同乡会馆。

辟一隔离区专用。人们将这地方称为"栅栏后面"("勾栏")。① 到了宋代和金代——那时的"混合表演"("杂剧")包括杂技、歌唱和舞蹈——"音乐和舞蹈为众神的演出"("乐舞酬神")开始变为"一戏酬神"了。自此寺庙就有了特殊的戏台,先是用来表演宗教礼乐,继而用于舞蹈及庆典,最后用来演戏,其名称有"露天"、"乐厅"或"戏楼"。发展到最后,及至明清时代就有此说:"有村就有庙,有庙就有坛,有坛就有戏。"

那么,不妨将乡村的宗教礼仪戏视为中国最古老的戏剧形式。它后来向城市进军,在城里,它市场化了,功能改变了。上文已提及宫殿戏和城市戏,用"勾栏"一词足以证明两者的显著特征。后来宫中有三层戏院,正如人们在北京紫禁城和颐和园所见到的那种,它们作为皇家建筑被保存下来。这戏院名曰"戏楼"、"戏台"或"戏园"。建于18世纪的这类建筑还残存着少数几处作为当时建筑样板,至于城市戏院今天几乎踪迹难觅了。城市戏院开始也称"勾栏",后叫"戏园子",其样板已不是它在乡间的那种原始形态,而是茶馆、同乡会馆、满人的院落。人们模仿的不仅是建筑,还有相应的生活方式,就是说,观众看戏时还可吃喝享受。

"勾栏"这一称谓从宋代一直保留至共和时代,与之相区别的还有后来所谓的地毯舞台(氍毹),此为临时戏台,自明代以来人们在客厅或花园亭榭里铺一红地毯而成。② 由此不难发现古代表演实践的变体,即在地上设一标记,标出戏剧场所。

上述论列会令人觉得有些混乱,欠精确,但也不能归咎于先入之见或学识未逮,而只与这一令人不快的情况有关:中国的宗教概念不统一,同样,历史的进程也很少统一。可以举一个简单的例子说明,即戏台设施。从上文看,有人肯定认为,中国每个宗教场所都拥有过并且现在还拥有演出场所,事实并非如此。国立的孔庙、正规的佛寺、大型道观、中国的教堂和清真寺都不知戏台为何物。戏台只在那些民间文化得到培育和扶持的地方才有,而民间文化与祭祖、与土地庙相联系。但是,早先的佛寺都有戏台,当戏剧开始勃兴并且商业化后,重要的佛寺里才禁建戏台。这也适用于道教,在大型道观里不允许建戏台,相反在民间的祭祖和土地庙等地方才有可能建一戏台于重要神仙面前。

① Mackerras:《中国戏剧》,第79页提到"有栏杆的戏院",它在明代被酒馆、茶馆和妓院里的演出所取代。"勾栏"在元代意为舞台,在明代则指戏院。
② Hwang:《中国传统戏剧的肢体语言》,63—72页。

此外,"神庙"一词作为民间信仰的祭祀场所也会引起混乱,因为这个字眼也可用来称谓所有的宗教和世俗场所,这现象在中国人的笼统思维里作为中国逻辑的特性好歹也可接受。如果说上文所谈中国不知西方国家释义的高端宗教为何物,那么这并不涉及中国土地上的外来宗教,而只与土生土长的民族宗教有关,对它们的尊崇礼拜就与"神庙"挂钩了,而且可能会用批判的注解证明是迷信了。

在神庙里的演出,其特点可作如下说明:一、演出在寺庙祭礼的框架内举行,为敬神而演出。二、演出是自上而下组织的,由祭祀团体操办。代表祭祀团体有个相应的字眼"社",本是指土地庙和土地神的,但也可代表祭礼,就是表示敬神的演出。聚集在土地庙四周的祭祀团体,其称谓因时移世易而不同。自宋以来,人们将乡村里名叫"社"的祭祀团体与城市里名曰"会"的团体区别开来了。城市里这个团体对祭祀负有特别责任。当今"社会"这个词,在当时指称的却是负责操办接收寺庙和做祭祀的团体。许多这样的团体可以联合,士绅们组成董事会,维护设施,负责祭祀,但无报酬。三、演出所需费用,有时由官方机构承担,有时由民众承担,有时则由公共祭祀田的收成清偿。这农田有个名称,叫"演出田"("戏田")。

二 来世债务人

在对戏剧起源于宗教作一番思考之后,现在就有必要从理论到实践予以探讨。与世界上信奉一神的三大宗教相反,中国的宗教信仰不知一神,只知存在许多神祇。中国的神明天国可分为三级,上界是天,它向万类"公开",但一般不对人讲话。中界是祖先神灵(鬼),它们只在少数人面前现身,相应地通过梦告知少数人。按中国人的设想,它们对后辈讲话也只在类似于家谱的流传范围。按等级排序,下界是自然神灵(神),比如至今依旧被尊崇的土地神,抑或先为人、后变神仙,比如女河神。我们会把这事与各种形式的民间信仰联系起来,导致在道教和佛教中产生诸多具体的、可以理喻的神祇。这一切势必在中国元朝的戏剧里有所反映。这种情况确凿无疑,只消看一看元代流传下来的 171 个剧本①的标题,就会碰到 20 多个至 30 多个剧目显然与民间信仰有关——从外表即可看出,亦即与道教和佛教的信仰有关。在有关中国戏剧的参考和评论文献中,宗教信仰至今仅仅作为其他主题中的一个主题予以探讨过,②这自然事出有因,原因就是那些明显写宗教信仰的剧本不属最著名剧本之列,它们在元朝的代表性剧目精选集中数量还是可观的。身为官吏的文学家臧懋循(1550—1620)所辑的《元曲选》(1615 年/1616 年作序)颇受人欢迎,内中包括 10 个涉及佛教和道教主题的剧目。③ 这是一些轻松的戏,作者要为宗教信仰的第三等

① 关于此数据,参阅本书"序"15 页注④。
② 参阅 Shih:《中国戏剧的黄金时代》(*The Golden Age of Chinese Drama*),91—97 页。这位女作者的这部著作,我在下文中还将引用。William Dolby 为元代戏剧史提供了丰富的综述:《元代戏剧》("Yuan Drama",载 Mackerras:《中国戏剧》,32—59 页。
③ 我手头有杭州的重版:浙江古籍出版社,1998,内中有 94 个元代剧本,还有 6 个明代剧本! 关于编者的生平,参阅 Hans Link:《金钱的故事》(*Die Geschichte von den Goldmünzen*)(金钱记),威斯巴登:Harrassowitz 出版社,1978,50 页。部分前言见 James I. Crump 的译文《元代戏剧的常套和技艺》("The Conventions and Crafts in Yuan Drama"),载 Cyril Birch:《中国文学类型研究》(*Studies in Chinese Literary Genres*),贝克莱:加利福尼亚大学出版社,1974,202 页。两个前言的完整译文以及对编者和版本的评价,参阅 Crump:《尘世智者》(*Giants in the Earth*),33—62 页。流传下来的元代戏剧名录,参阅 Hugh M. Stimson:《元代杂剧幕间的歌唱安排》("Song Arrangements in Shianleu Acts of Yuan Tzarjiuh"),载 *Tsing Hua Journal of Chinese Studies V. I*(1965),86—106 页。

级寻找例证。但它们全都没有获得西方的普遍肯定,纵使它们有西文译本,也有人对其特别赞誉过。① 这或许不是因为中国文学家面对民众信仰和戏剧所持的谨慎态度,也不是因为后人意识到神仙戏不怎么有名,而是因为这些剧目缺少宗教信仰的深刻元素。谁期许它们具有佛教哲学和道教哲学的深度,谁就必然失望。由此便产生一种矛盾的认识:人们不是以宗教信仰为导向去分析一个祭祀剧,而是另有期许,即希望从世俗方面分析。这从流行剧目《来世负债人》(《来生债》)②便可一目了然。处于中心位置的是个唐朝的历史人物,其姓名和职务不是特别清楚,令我们感兴趣的只是他在剧中如何登场表演。此人即襄阳"佛教普通信徒庞"("庞居士"),名蕴,字道玄,本是富人,生活在8世纪。正如剧情所安排的那样,据说他把所有的财产都沉入大海了。但在做此事前,他要见识见识金钱的邪恶威力。此剧想告诉人们,真正决定一个人的东西是什么,是虔诚佛教徒的心灵宁静。这种事在当今再也不会让人感动了。庞居士的"箴言"可谓老掉牙、陈腐不堪,倒也看得出此剧对金钱的诅咒。在这方面,这位无名氏作者的认识颇有几分现代意味,他让福神唱出下列双行韵诗:③

无钱君子受熬煎,
有钱村汉显英贤,
父母兄弟皆不顾,
义断恩疏只为钱。

这就意味着,金钱具有颠倒社会秩序的力量。卑微者因有钱而被视为智慧,知识阶层正直人士因无钱而备受痛苦。家庭是中国社会的支柱,然家里不再讲孝悌,儒学强调的传统的社会等级荡然无存:主非主,父非父。金钱成了人的本性。福神

① 具有代表性的是下文将要详细论述的马致远及其对道教的偏爱。马氏剧目《黄粱梦》(*Der Traum bei gelber Hirse*),福尔开译成德文:《中国元代剧本》,243—296页,评论见604—606页,过于公式化地探讨人生毫无意义这一主题,人生无异于一个做了18年梦的人的形象,此人醒后被告之,睡前放到锅里的小米尚未煮熟呢。有一种阐释,参阅 Yen Yuan-shu:《黄粱梦·此剧的技巧研究》("Yellow Millet Dream: A Study of its Artistry"),载 *Tamkang Review* VI(1975),241—249页。该作另有作者的英译,参阅205—239页。
② 完整标题为《庞居士误放来生债杂剧》,福尔开译为《庞居士随意借钱,来生再还》(*Der Buddhistic Pang verleiht versehentlich Gelder, die im zukünftigen Leben zurückzuzahlen sind*)。原文参阅臧懋循:《元曲选》,147—156页,德文译本参阅福尔开:《中国元代剧本》,365—428页,阐释见608—610页。
③ 臧懋循:《元曲选》,148页;福尔开译本《中国元代剧本》,379页。

继续吟唱:①

钱之为体，

具有阴阳。

亲之如兄，

字曰孔方。

无德而尊，

无势而热，

排金门入紫闼。

危可使安，

死可使活，

贵可使贱，

生可使杀。

是故

忿争非钱而不胜，

幽滞非钱而不拔，

冤仇非钱而不解，

令闻非钱而不发。

洛中贵游，

世间名士，

爱我家兄，

皆无穷止。

执我之手，

抱我始终，

凡今之人，

惟钱而已。

① 臧懋循:《元曲选》，148页；福尔开译本《中国元曲选》，381页。

钱在传统的中国，虽与其他文明中的钱币一样为圆形，但中间有个四方形的孔洞，故名"孔方"，可译为"打了个四方形孔洞"。它从小弟变成兄长，决定着公理和荣誉，在皇宫前也不却步。此诗在原文中主要由四字组成，读来朗朗上口。

三　金钱的奴隶

剧本《金钱的奴隶》(《看钱奴》)说的也是高度的金钱作用意识。金钱显然在元朝时才开始展现其经济重要性。[①] 此剧有可能是郑廷玉所撰。[②] 它包嵌在一个打上神明烙印的框架情节中。一个吝啬鬼乞求神力,以牺牲另外一家为代价,以保他20年不断发财。唯独养儿生子的愿望没有实现,这令他忧虑,于是通过买儿除却了这块心病。但这孩子长大后也像养父一样,成了个"爱钱人"("钱舍")。他甚至在庙里痛打其亲生父母。打当然是因为没认出他们,但他认定二老是讨厌的乞丐。这就意味着,他不仅缺少对穷人的同情心,也缺乏对老人的尊重。此剧的译者福尔开认为它是元代最佳剧作之一,但在当今却很难令人信服。神明干预人的命运,最终让人走好运,但这干预过于公式化。如果说这儿还有某个东西要求人们密切关注的话,那已不再是道德化的宗教信仰,而是世俗的东西,这东西以诙谐的笔调让当今读者感到愉悦。无名氏作者让吝啬鬼贾仁对其(金钱)病作如下勾画：[③]

我儿也,你不知我这病是一口气上得的,我那一日想烧鸭儿吃,我走到街上那一个店里正烧鸭子,油渌渌的,我推买那鸭子,着实的挝了一把,恰好五个指头挝的全全的。我来到家,我说盛饭来,我吃一碗饭我咂一个指头,四碗饭咂了四个指头,我一会瞌睡上来就在这板凳上不想睡着了,被个狗舔了我这个指头,

[①] 参阅 Herbert Franke:《蒙古人统治下的中国金钱与经济：元代经济史论文集》(Geld und Wirtschaft in China unter der Mongolen-Herrschaft. Beiträge Zur Wirtschaftsgeschiche der Yüan-Zeit),莱比锡:Harrssowitz 出版社,1949。

[②] 臧懋循:《元曲选》,713—724 页；福尔开译本《中国元代剧本》,参阅 430—499 页,外加 610—611 页的阐释。完整标题是《看钱奴买冤家债主杂剧》,福尔译为《钱奴从不幸之家买到债主》。关于评价,参阅 Grube:《中国文学史》,386—388 页。关于文本的流传、阐释、关于幽默,均参阅 Roderich Ptak:《郑廷玉的剧本》(Die Dramen Cheng T'ing-Yüs),巴德波尔:Klemmerberg 出版社,178—180,198—203,207—211 页。

[③] 臧懋循:《元曲选》,626—635 页；John Hefter(1890—1953)译成德文,载福尔开译本《中国清代的两个剧本》,449—482 页。

我着了一口气,就成了这病,罢罢罢!

纵然我们有意在掩饰对宗教含义的评判,但也不得不认定存在大量的宗教信仰事体,因此我们才倾向于这种看法:不与神发生联系的元代戏剧是不可想象的。

四　盆儿鬼

在上文中,我们只对中国宗教信仰的第三级列举了两个例证。第二级的情况如何?按中国人的想象,人死后变成"可怜的灵魂"("鬼"),如果有后人的精心照料,鬼在宇宙里可以经历6代人之久,有人可能会提出异议:"可怜的灵魂"是远离神明的。这当然对。但当我们观察到鬼在何种关联中登台表演时,便立马判定,鬼也在宗教信仰内。比如,某人受冤屈而死,他就变成报仇的冤魂现身,讨还公道,他这时不会受神的阻拦。《盆儿鬼》(《叮叮当当盆儿鬼》)这个剧目清楚地表明了这件事。① 此剧问世于13世纪后半叶,作者未详。即便此剧属报仇类戏剧("公案剧")②,如若没有超尘世的力量,这个难免粗俗的剧目是不可想象的。在此剧和在同类法律案件中倾力判案的著名判官包拯(999—1062)也动用魔法,与超自然力量结合,只有他身为上界和下界的法官才能看见鬼。莱比锡汉学家莱因纳·冯·弗朗茨(Rainer von Franz)称此剧为"元代戏剧最佳、最有趣的剧目之一"。③ 它把一只夜壶置于中心位置。某陶工谋财害命,被害的旅行商的魂灵就藏在夜壶里忍饥挨饿。须知在中国鬼神里,壶常起占卜器具的作用。④ 此剧开头说的也是占卜:不幸的主人公被告之,如果他不外出漫游,百日之内必死无疑。他在异乡只熬了99天,于是命运就注定了。

① 臧懋循:《元曲选》,626—635页;John Hefter(1890—1953)译成德文,载福尔开译本《中国清代的两个剧本》,449—482页;503页载内容简介。Martin Gimm称Hefter的译文"稍作缩减"(20页)。事实是,原文为四折戏,德文译本是三折,缺原文第二折,这样,德文第二折和第三折就相当于原文第三第四折。较新的全译本和评价,参阅Rainer von Franz:《叮叮当当盆儿鬼,公元1300年前后的一个中国剧目》(Ding-ding dang-dang pen-er gui, ein chinesisches Drama aus Zeit um 1300n Chr)博士论文,慕尼黑大学,1977。George A. Hayden的英文译本经修订重印,载《中世纪中国戏剧中的犯罪与刑罚。三出包公戏》(Crime and Punishment in Medieval Chinese Drama. Three Judge Pao Plays),剑桥等地:哈佛大学出版社,1978,79—124页。后者还包括郑廷玉的《陈州粜米》和《后庭花》的译文和评注。对这里所含译本的评论让人产生疑虑,参阅F. W. Mote的评论:《时代研究》10(1980),9—13页。关于《盆儿鬼》等剧中的冤鬼,参阅Joyce C. H. Liu(即Liu Jihui):《来自隐匿世界的抗议:元代戏剧和伊丽莎白一世时代戏剧中的冤魂》(The Protest from the Invisible World: the Revenge Ghost in Yuan Drama and Elizabethan Drama),载Tamkang Review XIX. 1-4(1988/89),755—783页。
② 这种戏剧类型很晚才有这个名称,参阅George A. Hayden:《元代和明代早期的判案戏》("The Courtroom Plays of the Yüan and Early Ming Periods"),载 HJAS 34(1974),192—220页。
③ Franz:《叮叮当当盆儿鬼》,94页。
④ 同上,196页。

为了判案将夜壶拿到包拯处的老汉名叫张憋古,此人也能使魔法,同鬼神打交道如同家常便饭,自我吹嘘道:①

> 俺是不怕鬼的张憋古,汴梁有名的,俺会天心法,地心法,那吒法。

主人公在回乡路上随身带着夜壶,是因为害怕冤鬼,这是此剧赖以为活的诙谐部分。他的不安全感表明用人的视角对高级神灵作不同评价。冤鬼似乎特别强大,能战胜另外一些本欲抵抗它的鬼神。所以张憋古咒骂门神,一会儿平铺直叙地骂,一会儿用韵诗骂:②

> 俺骂那门神户尉,好门神户尉也,
> 你怎生把鬼放进来了?
> 俺要你做什么?(唱"麻郎儿"调)
> 俺大年日将你贴起,
> 供养了馓子茶食,
> 指望你驱邪断案,
> 指望你看家守计。(唱"么篇"调)
> 呸!俺将你画的这恶支杀样势,
> 莫不是盹睡了门神也,
> 那户尉两下里桃符定甚大腿?(他扯碎钟馗科,唱:)
> 手揲了这应梦的钟馗!

此剧的译者给予了正面评价,此剧也被选入《元曲选》,但它除具有历史意义外,别无其他。即使对我们的论题"中国戏剧中的宗教信仰"而言,除提供了一个民间信

① 福尔开译本:《中国清代的两个剧本》,463 页;臧懋循:《元曲选》,631 页。
② 福尔开译本:《中国清代的两个剧本》,471 页;臧懋循:《元曲选》,632 页。

仰观念的活材料外，就再也没有什么了。有人喜欢将其改编①的名剧《窦娥冤》②，情形就迥然不同。它的悠久的影响史或许与其宗教信仰基础没有多少关系。③

① 有名的戏剧家叶宪祖（1566—1641）的传奇作品《金锁记》即为一例。
② 最佳的英文译本（包括前言、阐释和评论）仍是 Chung-wen Shih 的《窦娥冤》。剑桥：剑桥大学出版社，1972。原文参阅臧懋循《元曲选》，675—683 页。Antoine Pierre Louis Bazin(1799—1863) 的早期法译本（1838），参阅 Sieber：《欲望的戏剧》(*Theaters of Desire*)，12 页，及福尔开译本：《新时代中国的 11 个戏剧文本》(*Elf Chinesische Singspieltexte aus neuerer Zeit*)，10 页（后来又出了德文改写本，附评论和原文，10, 94—116, 448, 476—478 页）。关于戏剧语言方面，参阅 Ching-Hsi Perng（即 Peng Jingxi）：《双重困难：关于元代 7 个判案戏的评论》(*Double Jeopardy：A Critigue of Seven Yüan Courtroom Dramas*)，Ann Arbor：密执安大学，1978，42—46 页。作者对本书做了缩减，缩略本的重点是《窦娥冤》，载 *Tamkang Review IX. 1*(1978)，33—49 页。关于本戏文本的故事，参阅 Stephen H. West：《臧懋循对窦娥的不公》（"Zang Maoxun's Injustice to Dou E"），载《美国东方协会杂志》111(1991)，284 页。将该剧定为悲剧风格的尝试，参阅 Ping-Cheung Cheung（即 Zhang Bingxiang）：《作为悲剧的〈窦娥冤〉》["Tou O Yüan (Dou E yuan) as Tragedy"]，载 William Tay 等：《中国与西方：比较文学研究》，香港：中文大学，1980，251—275 页。
③ 1958 年，现代戏剧家田汉（1898—1968）撰文《关汉卿》，意在批评当时的政治现状，从而使这事重新活跃起来，该作原文，参阅《田汉文集》卷七，北京：中国戏剧出版社，1983，1—133 页。阐释，参阅 Rudolf G. Wagner：《中国同时期的历史剧。四篇论文》(*The Contemporary Chinese Historical Drama. Four Studies*)，贝克莱：加利福尼亚大学出版社，1990，1—79 页。

五 关汉卿(约 1240—约 1320):《窦娥冤》

以上谈及中国众神的下界自然神(神)和中界的先祖灵魂(鬼)。上界是苍天。如前所述,苍天虽不说话,却是公开的。关汉卿(约 1240—约 1320)——杂剧的奠基者,将是我们后文的特殊论题——写的这个剧本,其本意已清楚地表现在长长的标题中,常见的短标题前加了"感天动地"四字,意思是"感动苍天,震撼大地",归因于被判死刑并将押赴行刑的窦娥那扣人心弦的呐喊,第三折开头她唱:①

没来由犯王法不提防遭刑宪叫声屈,
动地惊天,
怎不将天地也生埋怨。

为什么如此必要"动地惊天"? 宇宙间这阴阳的代表者对窦娥委实重要,因为人间没有正义。她成了两种力量、亦即金钱和性要求(欲)的牺牲品。这两种力量在嗣后几个世纪的叙事艺术和舞台上获得愈益广泛的空间。该剧"楔子"——类似"序曲"——写道,窦娥之父乃一介贫穷书生,窦娥 7 岁那年,父亲为还债将她卖给养母蔡氏作童养媳。命运的安排是让这两个女人先后灾难性地成了寡妇。当另一负债人因还不起债欲杀蔡氏时,两个地痞流氓救了她。这两个人是父子,他们要求对方报答,以此为由,欲分别娶蔡氏和窦娥为妻。蔡氏应允;而窦娥坚拒,故灾祸势必临头。那人的儿子投毒,本欲谋害蔡氏,却鬼使神差地毒死了自己的父亲。窦娥被指控为杀人凶手。行刑前,她在第三幕呼吁苍天显示奇迹,以证明自己无辜,这奇迹

① 此处和下文别处,我均按提过的出处译:Shih:《对窦娥的不公》,188 页;臧懋循:《元曲选》,679 页;王季思:《中国十大古典悲剧集》,19 页。

是:夏季飘雪;她的血向上流浸润旗杆上的一块绸巾;举国3年旱灾。① 事实上,这一切全都发生了,以至于她那身居要职的父亲不得不作为皇帝和法律的代表到故乡去巡查究竟。他是怎样知道所发生的那些事呢?

第二个宗教信仰元素这时掺和到戏里来了。死去的女儿的鬼魂一再在父亲面前现身,对父亲讲明一切。中国戏剧自元朝以来熟知一个女性角色,即"鬼角"("魂旦")。这个剧目清楚地表明,百姓由旱灾造成的痛苦处境本可以在父亲到来之前通过祭祀窦娥的冤魂求老天下雨而消除。② 奇怪的是,根本无人为消灾行动作准备!只是在父亲为这宗错案平反昭雪之后作佛教祭祀才使女儿的灵魂升了天。③

苍天④在剧中具有最重要的意义。它是彼岸的力量,正直的人可将其当作证人,以自己的灵魂感化它。女主人公所采取的态度有悖于中世纪的观念:上苍无感知、亦无同情。她的态度也不理当如此,因为对窦娥在丈夫死后的悲惨处境的描写是以中世纪这一典型观念作结的。她在第一折中唱道:⑤

满腹闲愁,数年禁受,

天知否?

天若是知我情由,

怕不待和天瘦。

对上苍的这种抱怨⑥与后来的这一观点对应:苍天会关心遭遇不公的人。所以窦娥在第三折中临刑前唱道:⑦

你道是天公不可期,

人心不可怜,

① Shih:《对窦娥的不公》,188页;臧懋循:《元曲选》,679页;王季思:《中国十大古典悲剧集》,19页。
② 所以完全不能责怪窦娥,说她因第三个愿望而给贫苦百姓带来灾祸。参阅 Huang Meixu,《窦娥之死》("The Deaths of Tou O"),载 Yun-tong Luk(即 Lu Runtang):《中西戏剧比较研究》,香港:中文大学出版社,171—174页。"小"老百姓在冷漠和缺少勇气方面倒是无甚差别!
③ Shih:《对窦娥的不公》,314页;王季思:《中国十大古典悲剧集》,29页;臧懋循:《元曲选》,683页。
④ 中国早期思想史中"苍天"的含义,参阅 Robert Eno,《儒学的天堂创造:礼仪统治的哲学及辩护》(The Confucian Creation of Heaven. Philosophy and the Defense of Ritual Mastery),纽约州立大学出版社,1990。
⑤ Shih:《对窦娥的不公》,75—77页;王季思:《中国十大古典悲剧集》,10页;臧懋循:《元曲选》,676页。
⑥ 参阅 Oberstenfeld:《中国元代最重要的戏剧家》(Chinas bedeutendster Dramatiker der Mongolenzeit (1280—1368)),41页,31—49页,除文本例子外,还有序言、阐释和接受。
⑦ Shih:《对窦娥的不公》,218—221页;王季思:《中国十大古典悲剧集》,22页;臧懋循:《元曲选》,680页。

> 不知皇天也肯从人愿，
>
> 做甚么三年不见甘霖降也？

"苍天是公正的"（"冤枉事，天地知"），天和地皆知窦娥在法庭上所受的冤屈。① 此剧补加的和解结局大概类似于《旧约》中的上帝判决，也类似于西方民间信仰上帝判决的实践——公元1234年，由罗马教皇颁布法令对这种实践予以限制。窦娥对苍天呼吁可以让人看出两种传统的类似。苍天可以比作高级神灵（《旧约》中的耶和华），雪、血和干旱等标志无异于通过自然现象揭示真相，正如一些"接近自然"的民族和西方国家至少在1234年以前所盛行的那样。这事可具体化，预言家伊莱阿在《旧约·列王纪上》17、1章里宣告将会出现旱灾，在上帝对卡默尔（18章）作出判决后才下雨。《新约》中，雅各布书信对此总结道："伊莱阿是跟我们一样的人；他做了祷告，乞求不要下雨，于是3年零6个月就没下雨。"流传下来的类似故事可能不胫而走，但我们也知道，到元朝时，外国的传教士不仅来到中国（1294），建了教堂（1299年起），成立了主教区，而且基督教景教教派的医术在中央帝国已为人知晓，且在元代再度兴盛。②

苍天让奇迹出现，在窦娥看来，苍天证明了两件事：她的无辜和上帝的同情。但最终还是人——正义之主的真正代表，一个完美制度的真正代表——使世道公正。人与上苍结合，所以人也具有魔力，窦娥的父亲即是一例。第四折中写道，父亲本可以把女儿变成饿鬼。

关于中国戏剧的宗教信仰背景，我们的论点有异于公共的知识财富，不宜过份使用。在以下论列中，我们宁可让位给流行的观点，只在绝对必要的地方才力陈己见。

① Shih：《对窦娥的不公》，184页；王季思：《中国十大古典悲剧集》，19页；臧懋循：《元曲选》，679页。
② 参阅 Nicolas Standaert：《中国基督教手册》（*Handbook of Christianity in China*），635—1800页，莱顿：Brill 出版社，2000。

中国传统戏剧

第二章 元代戏剧
（1279—1368）

一 元代戏剧(杂剧)的起源

至今,要讲清起源这个问题,会令许多研究专家为难:为何中国戏剧在元代突然获得如此高的荣名,并作为一个完整的成品进入文学殿堂。有些人视关汉卿为奠基者,[①]另一些人说新发展起来的后古典主义词("曲")的演唱艺术为导火线。[②] 在某些方面人们会忆及荷马(公元前8世纪?)的作品,它从历史的暗处走出,又让人识辨不出其前身究为何者。鉴于此前的证据,在以上两种情况中堪称完美,故在后生晚辈看来,仔细对其研究似乎不值。

此外,至今普遍被接受的事实是否完全可信,似乎还不能肯定。其间有数位学者赞成这一论点:比杂剧早100多年还有一个完备的戏剧形式存在于南部温州(浙江省),人称"温州杂剧"。这事也不奇怪,在北方遭受女真族异族统治(金朝)的最初破坏后,[③]一切大的文学事件首先在南部发生。普遍被称为"南方戏剧"的"南戏",根据较新的认识,100年前要么在1119年至1125年间,要么在1190年至1194年间就发展成一种完整的戏剧形式了,但之后被"北方戏剧"所排挤。事实是,"南戏"只为我们留下3个完整的剧目,其他剧目只有标题,最好的情况也只剩残稿片断。这些剧目大多是无名氏业余作者、即所谓"写作俱乐部"("书会")为娱乐那些要求不高的观众而创作的。其中《张协状元》可视为最老的例子,亦是13世纪初中国歌剧最老

① Dolby:《关汉卿》,40页;《中国戏剧史》,44页("杂剧之父,杂剧之创立者")。
② Dale R. Johnson:《元代戏剧的韵律学》("The Prosody of Yüan Drama"),载 *T'oung Pao* LVI(1970),142页。这篇文章理智地指出,要彻底弄清此事不可能。Crump 的看法类似:《元代戏剧的常套和技巧》("The Conventions and Crafts in Yüan Drama"),载 Birch:《中国文学类型研究》(*Studies in Chinese Literary Genres*),192—219页。凡规律均有例外! 尽管韵律学不可能是我们的论述对象,这是专家之事,但这里还是提到有人指出元代戏剧的韵律问题,并附实例,参阅 J. I. Crump, Jr.:《元代戏剧中的诗朗诵》("Spoken Verse in Yüan Drama"),载 *Tamkang Review* IV. 1(1973),41—52页。参阅 Dale R. Johnson:《元代戏剧唱腔形式问题》("One Aspect of from in the Arias of Yüan Opera"),载 Li Chi 与 Dale Johnson:《中国文学中的两项研究》(*Two Studies in Chinese Literature*),密执安中国研究论文3(1968),47—98页。
③ 之所以说"最初的破坏",是因为金朝终究是个汉化了的国家,而且促进了中国文化。戏剧亦如此。当时的都城中都(现北京)集中了许多娱乐艺术家,所以戏剧在那里受到特殊的培育和促进。北方女真异族统治者审慎而积极的视野,参阅 Herbert Franke:《金朝》("The Chin Dynasty"),载 Franke 与 Denis Twitchett:《异族政权与边境邻国,907—1368》(*Alien Regimes and Border States*,907—1368),剑桥大学出版社,1994,215—320页。

的例证。此剧和其他剧目说的也是人们熟知的题材,诸如爱情、婚姻、家庭等。① 自宋以来,"写作俱乐部"由科举考试的预备班发展而来,同寺庙关系密切,共同安排寺庙庆典的戏剧演出。1450年后,在中国文献中就再也不提它们了。②

还是要紧扣元代为中国戏剧滥觞这个论点,原因很简单,那就是剧目更成熟了,而且可知作者是谁,作者也有提高艺术水准的要求。这样就可明白,为何北方戏剧会突然将"南戏"排除。这质的飞跃是如何产生的呢?一个重要的论据是,自打蒙古人1215年占领今天的北京——后来的首都大都,1234年在北方建立金朝并吞并整个中国北部之后,中国文人如要活下去,如要不被奴役,就必须远离官府——他们在官府无用武之地。不管被迫与否,他们纷纷从公众政治领域退至私人领域。娱乐区这个世界就是他们其中的一个活动场所,在此,后古典主义的词("曲")和戏剧成了他们优选的控诉式样。③ 我们知悉这类事情,一般④都是经由明朝的后生晚辈把元朝的剧目流传下来,间或有所加工,所以完全有理由说,我们对元朝戏剧的原始稿本几乎是懵懂无知的。如果说当时有一点东西流传给了我们,那也只是唱腔的形式罢了。⑤

在这里,当然会有人提出问题:文人为何另选新的媒介而不沿用屡试不爽的老式样呢?另一个事实是,自宋以降,古典主义诗歌(诗)毕竟失去了表现力,被古典主义的词取代。广义上的政治性随笔紧靠朝廷,美学随笔紧靠私人范畴的消遣。朝廷禁用知识分子,各级官府优先录用外族人当差,汉人——被称为北人和南人——分

① 关于这些早期剧目,参阅 Idema West:《中国戏剧,1100—1450》(*Chinese Theater*,1100—1450),205—235页。英文摘录,参阅 Dolby:《中国戏剧史》,27—33页。译者评论此剧是保留下来的最早的"南戏"。原文参阅郭汉城:《中国戏剧经典》,卷一,济南:山东教育出版社,2000,3—92页。

② William H. Nienhauser, Jr.:《印第安纳中国传统文学指南》(*The Dndiana Companion to Traditional Chinese Literature*),载有对"书会"历史有着良好导入性文章。布卢明顿:印第安纳大学出版社,1986,页708—710,作者为Stephen H. West。

③ Dolby就是这个意思:《中国戏剧史》,40页。

④ 例外的情形是钟嗣成(约1279—1360)于1330年编纂的已故戏剧家名录(《录鬼簿》),收录金元时代152位词曲和戏剧作者。前言的译文参阅Fei:《中国戏剧及表演理论》,37—38页。该传后来首先由贾仲明(约1343—1422)修订,增添元末明初约71位作者,最终出版《录鬼簿续编》。

与此相关,还有两个原始资料需提及,它们常被引证。一个是Du Renjie(约生于1233年)的系列文章《庄稼不识勾栏》,以第一人称口吻描写观戏的情形,抒情的评论与那个"农夫"就是同一个人。为方便寻找和评论原文起见,参阅He Xinhui:《元曲鉴赏辞典》,北京:中国妇女出版社,1988,27—30页。英译参阅David Hawkes等:《对某些元杂剧的思考》(*Reflections on some Yuan Tsa-chü*),载 Asia Major XVI(1971),75页,以及Fei:《中国戏剧及表演理论》,39页。另一原始资料是无名氏作者的剧本 Lan Caihe(14世纪),介绍同名导演和演员,主题是道教救世,但我们也知道了一个流动戏班家庭活动的许多事情。原文参阅Sui:《元曲选外编》,卷三,971—980页。附前言和评注的全译本,参阅 Idema West:《中国戏剧,1100—1450》,299—349页。

⑤ 到近期为止,人们的出发点是:元代印制的30种剧本(《校订元刊杂剧三十种》,台北重印,世界书局,1962)产生于元代。按日本汉学界新近的认识,也可使用较晚的一个版本,即Zheng Qian版本,参阅Dale Johnson:《元代戏剧:原文新注》("Yüan Drama: New Notes to Old Texts"),载 *Monumenta Serica* 30(1972—1973),426—438页。

别被视为第三和第四等级。① 于是,宋代的"开放"社会变成元代的封闭社会。②
1234年至1314年间(1234年开始在北方、1274年开始在南方)中断了传统的科举考试,经典的中国教育便失去了普遍的、负有义务的保护机制。1315年科举考试体系重新开始运作,可不到20年又被废除。其间,汉人考生在考试和官场录用方面备受歧视,他们总是被迫靠后站。元代"职业"排序尤为明显。十个等级中,儒生被排在倒数第二位,仅列于乞丐之前!③ 汉人深受蒙古人的侮辱,我们必须从这个事实出发看问题。受过传统教育的汉族文人几乎没有人能过上闲适的日子。简言之,汉人知识界的表达方式在现实中失去了表达场所。所以,我们除了从政治和经济的转变,还必须从思想领域的根本变化,即从价值观变化看问题——价值观变化很难讲清④,这些因素导致了从精英文化向民间文化的转变。

众所周知,⑤蒙古人的氏族联邦掌管着中国的国家政权,游牧族文化取代了农耕文化,军事贵族取代了官僚文明。蒙古氏族的王公诸侯、尤其是北方的王公诸侯拥有大量土地,包括农田、牧场和森林,由于他们要从各省取酬,故再度实行封建制度,这制度似乎需要一种别样的统治机构,他们与中国其他的获得政权和将获政权的外族相反,不愿意国家出现灾难。蒙古人治理这个统一的帝国时吸取了女真族的经验,在新的国家体制模式中,有意识地把游牧和农耕结合起来。他们用外族人管理事务,这些人当今可称为波斯人和阿拉伯人。掌管财政之事,他们交给色目人。中文"色目人"三字⑥的名称释义不一致,大多用来称谓西亚和中亚穆斯林教徒,其社会地位介于蒙古人统治阶层和被统治的汉人之间。

来自草原的新主也许觉得汉人继继努力从事传统样式的文学创作十分可疑,他

① Elizabeth Endicott-West:《元代政体与社会》("The Yüan Goverment and Society"),载 Franke 与 Twitchett:《外族政权与边境邻国》,610—613页,认为这一汉学传统观念陈腐。
② Frederick W. Mote(1922—2005)如是认为,参阅其著作《蒙古人统治下的中国社会,1215—1368》("Chinese Society under Mongol Rule, 1215—1368"),载 Franke 与 Twitchett:《外族政权与边境邻国》,627页。
③ 周贻白:《中国戏剧发展史纲要》,上海古籍出版社,1984,143页。关于作者周贻白(1900—1977)——继王国维之后的专家,参阅 Schaab-Hanke:《中国宫廷戏剧的发展》,15页。与周贻白的评价相左的是李修生:《元杂剧史》,63页:促进了新儒学,享受诸多自由,与后续的明清时代不同。此外,蒙古人对其他民族的文化和习俗采取宽容态度。与之类似的观点,还有 Crump:《忽必烈时代的中国戏剧》,16页,他指出了对中国戏剧生活十分重要的两块"飞地":正定和平阳,12—17页。Mote:《蒙古人统治下的中国社会,1215—1368》,643页,640—643页,反对下列传统观点最为激烈:中国文人出于对自身生存边缘化的失望而创作出毫无意义的中国戏剧。但这位美国汉学家的专著又自相矛盾!只提一件,他在文中曾提到1333—1340年间戏剧和小说被禁!570页。
④ Crump:《忽必烈时代的中国戏剧》,22页,其出发点是:蒙古人亲近娱乐机构,不拒绝这一"民间艺术",娱乐界艺人愿与之合作。
⑤ 我依据 Rolf Trauzettel 的观点:《元朝》("Die Yüan Dynastie"),载 Michael Weiers:《蒙古人:蒙古人的历史和文化论文集》(Die Mongolen. Beiträge zu ihrer Geschichte und Kultur),达姆施塔特:学术专著协会,1986,217—282页。
⑥ 有些人认为,"色目人"这一术语可理解为"有异色眼睛的人"。

们不需要这些具有代表性的精华文学;戏剧则无害,它来自民间,说着——看似如此——明白晓畅的语言,而且道德教化是针对民众的。"公众舆情"容易查验。然而,从这种关联中产生的一种普遍的看法却有些奇怪:中国戏剧的第一场所是当今的北京,即当时的大都;后古典主义的词在推翻蒙古人的统治中起了作用。我们在此不可能继续探究,但愿意予以关注。

在我们对元代各具有代表性的剧目作实例分析之前,该怎样对当时戏剧作总括性的描述呢?[①] 倘若我们不考虑早已熟知的这一事实:我们的论述对象是一种专事道德说教的戏剧,不管它从何角度,从儒教、道教的角度也罢,从佛教角度也罢,总是在努力转达某种观念;那么从美学角度看,以后古典主义词(曲)的形式出现的抒情诗是最重要的元素,我们要把它与只说、只朗诵、不唱的(古典)诗[②]区别开来。后者即韵白,是每个演员、特别是配角作客观表达意见的工具,常常充满喜剧色彩,伴随着演员上台和下台。唱词则相反,舞台上只有一人演唱。唱词也需同散白区别开来,散白同样是每个演员使用的:用于戏中人物的独白、对白、上下场,其作用是推动情节向前发展,控制过分强烈的情感。这就意味着,我们的论述与3种语言有关。[③]两种最重要的语言形式是唱词和散白,其不同之处可用"古典主义"和"日常口语",也可用专业术语"抒情"(唱词)和"讲述"(宾白)来说明其特点。它们是上面所说的阴阳关系。韵白介乎两者之间,从两者中各取一重要部分:受限制的唱词形式,关乎情节发展的散白陈述。我们在剧目《梧桐雨》中就找到了这样的例子——下文即将探讨,第二折开头,造反的安禄山如是陈述其图谋:[④]

统精兵,

直指潼关,

料唐家无计遮拦。

单要抢贵妃一个,

[①] 此处我大致依据 Shih:《中国戏剧的黄金时代》,以及 Peng Jingxi:《作为发现的语言:元代戏剧的一个领域》("Language as Discovery: An Aspect of Yüan Drama"),载 *Renditions* 9 (1978), 92—101 页。

[②] "词"在这里不应与古典"诗"混淆!这个字的含义只是韵诗。

[③] 元代(不仅仅是元代)戏剧的语言,参阅 Dale R. Johnson:《金元明各代的口头表演和戏剧文学的术语汇编》(*A Glossary of Words and Phrases in the Oral Performing and Dramatic Literatures of the Jin, Yuan, and Ming*), Ann Arbor:密执安大学,2002。

[④] 摘自福尔开译本:《中国元代剧本》,207 页;臧懋循:《元曲选》,173 页。潼关是陕西省的战略关隘。表现征服美女和世界("江山")的主题至今仍保留在中国的流行音乐里。

非专为锦绣江山。

唱词和散白体现不同的范畴:想象领域和日常生活领域,情感世界和客观世界。① 在这里,时间观念起着重要作用。宾白展开情节,并且推动时间向前;唱词则让时间停滞。前者为观众提供信息,后者则是情感的表达,说话者的情感主要是针对自己,因为只有男主角(正末)和女主角(正旦)才可以演唱。演唱中的主语永远是抒情的"我"! 这事也可作如下表述:先被陈述的叙事性东西,接着在一个情景中概括。所以,唱词主要由主旋律组成,必须阻止情感强化的情节向前发展。② 情节本身并不一定要新,要有趣,因为在某些情况下,观众和读者都知道情节了。这种说法尤其适合于受欢迎的主题,比如唐玄宗与其情妇杨贵妃(713—756)③不幸的爱情主题。

① 关于这两种不同的语言形式,参阅 Sai-shing Yung:《杂剧作为一种抒情形式》("Tsa-chü as a Lyrical Form"),载 Luk:《中国与西方的戏剧之比较研究》(*Studies in Chinese-Western Comparative Drama*),81—93 页。
② Viatcheslav Vetrov 反对唱词包含迟滞元素的观点,参阅其著作《元代戏剧文本结构中的表演元素》("The Element of Play in the Textual Structure of Yuan Drama"),载 *Monumenta Serica 56*(*2008*),373—393 页。
③ 福尔开译本:《中国元代剧本》,601—604 页,对这一主题作了精妙的论述。

二 白朴(1227—1306):《梧桐雨》

白朴在《梧桐雨》①中重拾上文早就提过的主题。此乃扛鼎之作,白朴是以文名远著。他的另一个被视为真实可信的作品《墙头马上》②难望其项背。作者在《梧桐雨》中以牺牲情节为代价,深化了人物内心的痛苦情状。比如在最后一折,他让唐明皇把"雨"这个主题——诸多主题之一③——一再变成唱词的对象物。他以"叨叨令"曲调唱道:④

> 一会价紧呵似玉盘中
> 万颗珍珠落,
> 一会价响呵似玳筵前
> 几簇笙歌闹,
> 一会价清呵似翠岩头
> 一派寒泉瀑,
> 一会价猛呵似绣旗下
> 数面征鼙操,
> 兀的不恼杀人也么哥,
> 兀的不恼杀人也么哥,

① 译文参阅福尔开:《中国元代剧本》,186—242页;原文参阅臧懋循:《元曲选》,170—177页;语言方面,参阅 Peng:《双重困难》,21—27页。
② 臧懋循:《元曲选》,164—170页,才子佳人,最常见的故事之一:聚散、再聚。
③ 主题的精妙,参阅 Paul Z. Panish:《翻滚的珍珠:白朴〈梧桐雨〉中的比喻技巧》("Tumbling Pearls: The Craft of Imagery in Po Pu's 'Rain on the Wut'ung Tree'"),载 *Monumenta Serica XXXII* (1976),355—373页,作者在367页上提出第四折意义何在的问题。第四折完全由独白构成,在第三折由杨贵妃的死达到戏剧高潮后,第四折再也没有带动情节向前发展。我在下文里对情节阻滞的论述或许可以算得上是充分的解释吧。
④ 福尔开译本:《中国元代剧本》,238页;臧懋循:《元曲选》,176页。

则被他

诸般儿雨声相聒噪。

自诗人白居易(772—846)在长诗《长恨歌》①中对唐明皇忆念已故妃子作了高度理想化的描述后,中国文学就再也离不开这个主题了。白朴只不过创作了其中一个变体而已。处于中心位置的本来应是安禄山(703—757)的反叛和唐王朝急剧衰落,但取而代之的是爱情,永恒的爱情,爱情成为被拔高了的描写对象。比如第一折表现坠入爱河的皇帝在梧桐树下发出爱的誓言,第二折将贵妃在逃难前饮酒和舞蹈的美妙情景搬上舞台,第三折宛如一首古典诗里的突然转折:在躲避叛匪的逃难途中,哗变的军队要求贵妃自裁。第四折只写逊位人主的内心痛楚。尽管玄宗祭祀贵妃遗像、贵妃灵魂显现,但无论什么都不能告慰他的失落,他完全在回忆中讨生活。在描写爱情痛苦这一方面,白朴写的那些唱词动人心弦,相当成功。他常用梧桐雨②主题,而且还用拟声,首先在中国文学史上阐明树的意义。中国诗歌与戏剧专家霍福民对此作了点评。③ 梧桐树是一种类似法国梧桐的树,树型漂亮,阔叶(连同叶柄长约1米),常植于中国的庭院和井边,被视为"知秋"之树,意思是梧桐树变黄便首先宣告秋天来临(一般也适合于对大型观赏树的观察)。描摹秋景的中国画没有不画梧桐的。梧桐也成了中国咏秋诗中的"道具"。表现梧桐很关键,只用在中国咏秋诗中。最著名的莫过于白居易《长恨歌》中的两句诗,白居易用简洁诗句勾勒出玄宗和贵妃共同经历过的无比辉煌及此后的扼腕巨痛:他们曾相聚于"春风桃李花开日,秋雨梧桐叶落时"。

玄宗对以上引文点明的雨声有着特殊的敏感。树上的雨声在他听来是因树而异的。他用"三煞调"吟诗如下:④

润濛濛杨柳雨,

凄凄院宇侵帘幕;

① 参阅顾彬:《中国诗歌史:从起始到皇朝的终结》(Die Chinesische Dichtkunst. Von den Anfängen bis zum Ende der Kaiserzeit),《中国文学史》卷一,慕尼黑:绍尔出版社,198页。
② 福尔开译本:《中国元代剧本》,205、212、234、237、238—240页。
③ 依据霍福民:《南唐后主李煜(937—978)的词》(Die Lieder des Li Yü, 937—978, des Herrschers der Südlichen T'ang-Dynastie),科隆:Greven出版社,1950,96页。
④ 福尔开译本:《中国元代戏剧》,240页;臧懋循:《元曲选》,176页。

> 细丝丝梅子雨,
> 妆点江干满楼阁。
> 杏花雨红湿栏杆,
> 梨花雨玉容寂寞,
> 荷花雨翠盖翩翩,
> 豆花雨绿叶萧条,
> 都不似你惊魂破梦,助恨添愁。
> 彻夜连宵,
> 莫不是水仙弄娇,
> 蘸杨柳洒风飘。

福尔开译此诗为押韵起见,不拘泥于原文。① 我们不受此影响,对梧桐树的特点还是有了一个清晰的概念。与对其他树种的称呼相反,对梧桐以"你"相称,与其对话,好像树是人似的。② 这是伤心之树,故雨落其叶与落在其他树上不同。它不是摇人入梦,而是把人惊起。霍福民大概是以自己的观察对落在不同树上的雨声作了如下的描写:③

> 雨落蕉叶使人产生强烈情感:巨叶上雨声哗然,复制并强化着涌流的悲戚,产生了中文里所说的"郁闷"情怀,即压在心头那种无法消解的伤感与悲怆。与此相类,在诗里也用雨打梧桐来强调人的伤感,落在漂亮巨叶上的雨暗示着寒心的落寞,中文可用"凄凉"来翻译。

一个中国剧本如此庄严而悲惨的结局真令人怔怵。悲诉不像人们所期许的那样被收回,反而被后继的唱词强化了。一般说来,在中国戏剧里,人们总可指望

① 这个剧本的"语文学"译本,参阅 Renditions 3(1974),61 页(第三第四折是 Shizue Matsuda 所译);Richard F. S. Yang(即 Yang Fusen):《元代的4个剧本》,台北:China Post,1972,137 页。对后者版本的评论,参阅 Stephen H. West 的评论,载《东方研究杂志》XVI(1978),103—106 页。这评论至今还值得商榷。
② 类似现象,参阅《旧约全书·士师记9》。
③ 德文摘自霍福民:《李煜的词》,45 页。

有个快乐的结局。第四折本可把故事推向高潮,①但此处根本没有情节,也谈不上有什么期许中的"爱情故事"。人的情绪才是主角,导致的结果就是戏中人物以雕虫小技为能事。这也成了自唐以来中国文人的典型特征。从雨声可以推断是何树种,诸如此类的才能在1949年后被批判为精英阶层的闲情逸致,此处就不专门论述了。

最后一折的23支曲子全是唐明皇的忆旧与哀伤。该强调的是:这哀伤与具体的失落紧密相连,因而它不是现代社会人们所说的那种不与具体事物相关的忧伤。但这情绪仍旧非同寻常,因为根据彼得·斯中蒂(Peter Szondi,1929—1971)的理论,只是到了现代社会,心灵状态的描绘才取代了情节的开展。②此外,人们喜欢在背后说中国戏剧没有悲剧。③或许是这样,但白朴的这个剧因有爱情冲突和帝国冲突而几近悲剧,即便这冲突未充分展开。

① 参阅廖奔与刘彦君:《中国戏剧发展史》,卷二,289—291 页。
② 多年以前,我曾以中国现代戏剧为例论述这类事。参阅拙著《行为障碍的示例:论20世纪中国戏剧的一种理论》(*Das Paradigma der Hundlungshemmung*:*Zu einer Theorie des chinesischen Theaters im 20. Jahrhundert*),载波鸿东亚研究年鉴》10(1987),143—159 页。
③ 两个重要的原始资料需要补记:钱钟书(1910—1998):《中国旧戏里的悲剧》("Tragedy in Old Chinese Drama"),1935,载 *Rendition* 9(1978),85—91 页;Lu Runtang:《作为类型的悲剧概念及其对中国古典戏剧的适用性》("The Concept of Tragedy as Genre and Its Applicability to Classica Chinese Drama"),载 Chou:《中国文论》,15—27 页。

三 马致远(1260—1325):《汉宫秋》

在元代,一个剧本的结构究为何样?首先,标题一般比现今流传的要长,比如马致远最著名的剧本简称《汉宫秋》,可实际上标题全称为《一只孤雁惊扰汉宫秋时的清梦》(《破幽梦孤雁汉宫秋杂剧》)。① 这"正式标题"一般常为7个音节,在剧末被重复,形成一个框括结构。《汉宫秋》剧末点题为8音节:"沉黑江明妃青塚恨,破幽梦孤雁汉宫秋"。"黑江"指黑龙江,女主人公王昭君即明妃在此投水自尽,以躲避同"靻鞨王侯"结婚。"青塚"指她被安葬在那里的陵墓。日本汉学界说,在当时,剧末这一类"两行短诗"能起广告作用,它们被公布在大旗上,目的是招徕观众。

王昭君是个历史人物,是生活在汉元帝(公元前48—33年在位)皇宫里的妃子。② 马致远取材于一个古老的故事:③公元前33年,匈奴人头领呼韩耶单于(死于公元前31年)第三次访问长安时,王昭君被赐予给他做妾,他死后昭君又与另一匈

① 福尔开译本:《中国元代剧本》,60—108页;臧懋循:《元曲选》,16—21页。标题都很长,相反,王季思:《中国十大古曲悲剧集》点校版本只提短标题。早期的一个英译本(《汉的哀怨》,1829),译者是 John Francis Davis (1795—1890),参阅 Sieber:《欲望的戏剧》,11页。Julius Zeyer (1841—1901) 将此译本改写成捷克文小说,参阅 Marian Galik:《Julius Zeyer 翻译马致远的昭君小姐:一位穿捷克服装的匈奴新娘》("Julius Zeyer's Version of Ma Zhiyuan's Lady Zhaojun: A Xiongnu Bride in Czech Attire"),载《亚非研究》(Asian and African Studies) 15(2006),152—166页。关于剧本的语言塑造,参阅 Perng:《双重困难》,27—29页。

② 参阅福尔开译本:《中国元代剧本》,594—596页;Michael Loewe:《秦汉新时期传记辞典(公元前221年至公元24年)》(A Biographical Dictionary of the Qin Former Han and Xin Periods) (221—BC—AD24),莱顿:Brill 出版社,2000,547页。关于呼韩耶单于,参阅该辞典167—169页。对马致远的评论,以及中华人民共和国的史述对历史上王昭君作的重新评价,参阅 Nicola Spakowski:《中华人民共和国科普史书的准则与检查》("Kanon und Zensur in populär wissenschaftlichen Geschichtsbüchern der VR China"),载 Bernhard Führer:《检查。中国历史上和当代的文本与权威》(Zensur. Text und Autorität in China in Geschichte und Gegenwart),威斯巴登:Harrassowitz 出版社,2003,90—95页。关于王昭君永远活在当代中国戏剧里,参阅 Anna Doleželová:《当代中国戏剧里王昭君的新形象》("A New Image of Wang Zhaojun im chinesischen Drama der Gegenwart"),载 R.P. Kramers:《中国:持续与变化——第二十七届中国研讨会文集》(China: Continuity and Change. Papers of the XXVIIth Congress of Chinese Studies),苏黎世:苏黎世大学出版社,1982,265—272页。Kwong Hing Foon 以塑造王昭君的34个剧本为例探究:中国舞台上为何一再重复和改编同一题材。关于一般的历史背景,参阅 Reinhard Emmerich:《匈奴政策及汉初中国人的自我意识》("Xiongnu-Politik und chinesisches Selbstverständnis in der beginnenden Han-Zeit"),载 Christine Hammer 与 Bernhard Führer:《中国人的自我意识及文化的同一性——文化中国》(Chinesisches Selbstverständnis und kulturelle Identität— Wenhua Zhongguo),多特蒙德:Projekt 出版社,1996,15—33页。

③ 作为复制,还可以举出他的剧目《青衫泪》,该剧是仿照白居易(772—846)诗《琵琶行》创作的。原文参阅臧懋循:《元曲选》,412—415页。该剧由 Yu Xiaoling 译成英文,参阅《译文》10(1978),131—154页。

奴人结婚,她有3个孩子。这个故事首次被《西京杂记》(约公元500年)这本书作了文学加工,以至于王昭君在后继几个世纪乃至当代常被用来作文学题材。① 人们对故事作了全新的演绎:王昭君是唯一一个没有贿赂宫廷画师的妃子,所以画师把她画得十分丑陋,她也就未获皇帝的恩宠——皇帝根据画像寻找侍寝妃子,于是皇帝同意她与匈奴人结婚。在昭君作别皇宫之际,皇帝才发现她的美貌,便下令处死所有的宫廷画师。

马致远对这个故事又进一步作了改编。宫廷画师中有个名叫毛延寿的恶棍,此人为了摆脱厄运,遂将王昭君的美透露给了"鞑靼人",事物也就顺理成章地发展下去。皇帝为了求得和平,不得不舍弃他的伟大爱情,这爱情是因前一次艳遇而产生,丑陋的画像在艳遇时自然就不起作用了。

元代的剧本一般包括四折,前面是"楔子",类似序曲。让我们研究一番《汉宫秋》吧,它在内容方面与《梧桐雨》十分契合。处于中心位置的也是一种失落的情感,即对失去之爱的哀伤。在序曲里首先登台的第二主演(仲末),福尔开将其译为鞑靼王侯呼韩耶单于。单于是匈奴人王侯头衔的音译。正如一出戏开场时通行的做法,单于先用4句七言诗介绍自己,客观陈述他的人马屯于边境,陈述他与汉朝的附庸关系,然后才开始散白,用另外的详细话语再次表述他在简明韵白中所表达的意思。这种双重陈述——顺序也可能颠倒——是元代戏剧的典型特征。有时甚至还有更多的重复,② 可能是为了增强观众的记忆。《汉宫秋》的文本如是往下说:③

> 某乃呼韩耶单于是也。……久居朔漠,独霸北方……我有甲士十万,南移近塞,称藩汉室,昨曾遣使进贡,欲请公主。

此处自我介绍很典型:介绍他是何人,做何事,意欲何为。如此直接地与观众交流,没有任何心理暗示,研究者将其归结于两种背景:其一为说书的传统,说书的过程与此类似;其二某些演员有时不得不分担3个角色,所以口头上要加以区分。

皇宫与戈壁沙漠相距数百公里之遥,然而不存在"地点一律"! 净角——宫廷画

① 香港杂志《译文》把两个版面(59&60,2003)奉献给这个题材,让它继续活在中国文学里。
② 关于元代戏剧的重复作用,参阅 Crump:《忽必烈时代的中国戏剧》,142—145页。
③ 以下摘录根据福尔开译本:《中国元代剧本》,62页;臧懋循:《元曲选》,16页。

师毛延寿——在单于退场后罔顾这一事实立马登场。这宫廷画师乃十足的恶棍,他自始至终处于幕后活动,给人的印象是个阴谋策划者。他的散白比此前的韵白所陈述的要宽泛,于是我们知道了他的姓名,他的处境,特别是他那充满恶欲的个性:

> 某非别人,毛延寿的便是……因我百般巧诈,一味谄谀,哄的皇帝老头儿十分欢喜,言听计从……我又学的一个法儿,只是教皇帝少见儒臣,多昵女色。

我们从这里看出,女色这件事即将惹出麻烦:鞑靼王侯要一个中国公主;汉皇则在和平时期苟且偷安,追求愈益新奇的肉体快乐,对其扈从实施的"妇女政策"颇为忿忿:

> 自先帝晏驾之后,宫女尽放出宫去了,今后宫寂寞,如何是好?

倘若我们考虑到汉代皇帝的后宫嫔妃竟达 6000 之众,那么臣僚实行的"政策"是可以理解的。纯物质方面的事姑且不论,如此庞大数字的背后也潜藏着女人的痛楚:皇帝即便能每天与一情妇交欢,那他需要整整 16 年光阴才能让每个妃子得到他的一次"宠幸"。许多人在期待"帝宠"中人老珠黄,被逐出宫。这就是至少直到唐代的中国诗人为何一再歌吟后宫佳丽悲惨命运的原因所在了,他们以这种命运自况,故能生动描绘他们为何不得不疏离和远避被百般奉承的皇帝。

我们很容易想象,汉元帝是多么喜欢听从那个臣仆的建议了,说一个地主用数十公升小麦即可"换一妇女",而一个奢华的宫廷可以换来多少妇女啊!于是,毛延寿接受到全国选美的任务,每地选一个,并要画像。皇帝自然而然把一切可操控的权力悉数交到他的手里,这,我们在第一折开头就已知晓。毛延寿从理论和实践两方面陈述他丑化昭君画像的理由。他没有从昭君父亲——一个农夫——榨取到足够的金钱,于是在实际行动中便奉行"恨少非君子,无毒不丈夫"①的原则。这一说词后果严重,在这个剧本以及在明朝的叙事作品中已多次被证实。

① 福尔开译本:《中国元代剧本》,66 页;臧懋循:《元曲选》,17 页。这成语也出现在关汉卿的《望江亭》里,参阅杨宪益、戴乃迭:《关汉卿剧本选》,137 页。关于本剧的阐释,参阅 Josephine Huang Hung:《关汉卿〈望江亭〉中的康蒂妲个性》(*The Candida Character in Kuan Han-ching's The Riverside Pavilion*),载 Tamkang Review II. 2 & III. 1(1971/72),295—308 页。女作者将女主人公谭记儿同萧伯纳(1856—1950)剧本《康蒂妲》(1895)中女主人公康蒂妲进行比较。

昭君被打入"冷宫"历 10 年之久,但她并不恨,只幽怨而已。她深夜弹琵琶,被从未与她谋面的皇帝听见。皇帝寻美女侍寝,在情绪上对她早已有所准备。始发的情景简单得可以想象出来:不论皇帝的外貌和个性如何,孤寂的妃子无不冀盼帝宠,不独昭君为然。皇帝是作为一个男人被渴慕的,而非作为有个性的人。那么,他猎艳的绝对可靠性就不言而喻了,然而这可靠性对于他人可能就意味着死亡。他如是自信地唱道:①

> 车辗残花,
> 玉人月下吹箫罢。
> 未遇宫娃,
> 是几度添白发。

这种事听起来可恶,但也真实。对于皇帝和作者费尽心机描写昭君和美妇的那些陈词滥调,我们感兴趣的只是:他们是怎样以言简意赅的描写为能事、即在第二折开头皇帝初临西宫时怎样写出这个自恋者在情人那里方寸大乱的情状。从这时起,皇帝便不再随便找侍寝妃子了,而是情感专一、满怀相思地为一个女人而活。正如他自白的那样,数周以来他害了一种病,这病使他在接见臣属时心猿意马,想到的只是"她";在国事蜩螗之际想到的只是美女与醇醪("愁花病酒")。昭君将这称之为"过分的爱"("溺爱过甚"),致使皇帝不理朝政。这是表面上的爱,即使最后把昭君拔高为慈悲女神也无济于事。让我们听听这位中国皇帝有关爱情的唱吟——唱吟延缓情节向前发展——:②

> 忠臣皆有用,
> 高枕已无忧,
> 守着那皓齿星眸,
> 争忍的虚白昼近。

① 福尔开译本:《中国元代剧本》,68 页;臧懋循:《元曲选》,17 页。
② 摘自福尔开译本:《中国元代剧本》,78 页;臧懋循:《元曲选》,18 页。福尔开用"洛伽山"所译之物,传统的字典无法证实。"纳洛伽"或"洛伽"代表着 Naraka,意即下界、受难之所、地狱。Liu 的英译本《元代 6 个剧本》206 页回避了这个问题。但 Donald Keene 的译文与福尔开的类似,译文载 Cyril Birch:《中国文学文集。从早期到 14 世纪》(Anlhology of Chinese Literature. From Early Times to the Fourteenth Century),纽约:Grove 出版社,1976,433 页("她像洛伽山上的观音")。

> 近新来染得些症候，
> 一半儿为国忧民，
> 一半儿愁花病酒。
> ……
> 她诸余可爱，所事儿相投，
> 消磨人幽闷，陪伴我闲游，
> 偏宜向梨花月底登楼，
> 芙蓉烛下藏阄。
> 体态是二十年挑剔就的温柔，
> 姻缘是五百载该拨下的配偶，
> 脸儿有一千般说不尽的风流。
> 寡人乞求，她左右，
> 她比那洛伽山观音自在无杨柳，
> 见一面得长寿。
> 情系人心早晚休，
> 则除是雨歇云收。

　　对情感的强调着实令人诧异！只有在唐诗宋词里，病态情感才表露得如许酣畅淋漓。这于皇帝身份不宜，就是普通百姓，无论男女也得加以节制。新儒学对个人与国家、社会和家庭相矛盾的情感提出质疑，不随"欲"，不护情，①要顺应"自然规律"（"天理"），即天地的精神秩序。在《汉宫秋》里已简约阐明，是什么东西引起后来很晚才对个人情感的解救和肯定，随着1919年"五四"运动最后才圆满实现。这方面的事，在下文适当的地方讨论。但对这位皇帝的爱情狂热，批判的观点仍不可免。福尔开的观点已给出足够的理由，容后再议。

　　鞑靼王侯要娶昭君为妻，这消息突入皇帝的"梦世界"（"梦境"）。这个鞑靼人此前见过毛延寿为昭君绘制的亮丽画像，其要求也是情理中事。汉朝为安抚匈奴人而

　　① 这个对中国戏剧越来越重要的"概念"的历史，参阅 Halvor Eifring：《中国传统文学里的爱情与情感》（*Love and Emotions in Traditional Chinese Literature*），莱顿：Brill 出版社，2004。正如作者所写的，"情"的意义，其变化是由事实经情感和亲密到爱。自唐以降，这个"情"字被理解为"爱"。

奉行"和亲"政策,这政策或可译为"以联姻换和平"。皇帝对当朝进退维谷的处境看得分明,他说:"人人怯战。要女人去换取和平?"①他再也看不到身边为帝国英勇战斗的英雄了,所见均为懦弱臣僚。可他本人也不作为,此事后叙。他一味哀伤,可用现代社会"行为障碍"这一概念称之。这是内心的苦痛,它打上了一去不复返的往昔的烙印。我们在《梧桐雨》中也看到了这个,玄宗皇帝也忧伤地缅怀那死去的爱情。本剧第四折昭君为逃避婚事在告别皇帝后自尽,也立即产生忆往的情形。

上文已提及,元代戏剧只允许一个人物演唱,这就意味着,剧情也要完全按这个人物剪裁。但也有例外情形:在所谓的"楔子"里,其他人物也可作为主角演唱,而且在整场演出中给不同角色以演唱机会,但只许一个,即同一个演员演唱,这个演员也许因为演员乏人而担当多个角色的表演。

剧情("关目")总是简单得可以想见。有3种可能性,其共同特点是"行动引出反行动"这一模式。类型A:主观欲望同公众道德的矛盾冲突,总与爱情有关。某人违背社会准则,听从于本人的要求,忽视本人的责任。《汉宫秋》即属这类个案。类型B:属司法审判范畴。某人受冤屈,思谋着如何还自己一个公正或如何复仇。人们将这种行为理解为中文术语"公案",意即"公众案件",案情往往很复杂,只有经由一名既黠且智的法官(常常是包拯)方能断案。《窦娥冤》即是一例。类型C:演绎善与恶的矛盾冲突,为外因导致的冲突,而非内因。一般可以这么说:中国舞台上几乎没有内心冲突,而是外部事件迫使个人适应还是不适应自己的角色。像希腊戏剧里对命运的抗争在中国戏剧里几乎不可想象。《汉宫秋》的译者福尔开正是提醒人们留意这种情况。对此我们马上就会讲到。首先得把本剧的内容说完,此事不难。

前两折戏里编制的东西到第三折变得尖锐化了:皇帝好歹也得让"皇后"昭君走,昭君也心知肚明,她若拒婚就意味着帝国的灭亡。皇帝送昭君至长安的壩桥边,那是告别亲友之地。在送别中,我们与其视他为皇帝还不如视他为人。他不允许身边的人提异议,非但不计及自己的扼腕巨痛,还说自己有痛苦的权利。第三折主要是写皇帝的离愁别恨,给离别后的悲伤留下很大空间。鞑靼人一登场,昭君就投水自尽了。匈奴人也并非不通人性,他明白种种征兆并要求惩罚毛延寿,还保证继续服务汉朝。如此,昭君之死对双方都不是白死,说到底,她是为和平而死。

① 福尔开译本:《中国元代剧本》,81页;臧懋循:《元曲戏》,18页。

与前三折相比,第四折结尾有点突兀。阴险的宫廷画师被处决,似乎恢复了公正。此前,皇帝秋夜痛心不已,而昭君之像更使他痛上加痛,此时他还不知昭君的命运如何,昭君有如生者在望着他,但观众或读者都知道昭君已登鬼录,成了可怜的幽灵。首先是雁声使这位人主深受感动。自古以来,雁是爱情的信使,皇帝这时还臆想昭君在旅途,还活着。霍福民对大雁在中国文学中的象征意义作如下描述:①

> 雁的孵化地位于北方长城以外(蒙古、满洲),在中国人的概念里,那地区自古就与荒凉、饥饿、贫穷、严寒和死亡紧密相连。这儿所说的雁是"孤雁"、"落寞之雁",这群居的生物在迁徙中失群,四处乱飞,孤独,陌生,找不到返回同伴之路。这个题材在画中也无数次描绘过。于是,颇具重要性的"塞雁"("边境大雁")之特征令人联想到失群,在荒芜、遥远的异域寻觅,象征人失去伴侣。

福尔开对皇帝病态的爱情作了十分明晰的评价。② 他不仅远远超越他的时代,也远远超出某些现今的阐释。他写道:③

> 王国维将此剧视为悲剧,但并非我们概念中的悲剧。此剧结局悲惨,或可因此将其称为悲剧,但不可同我们的悲剧概念相混淆。这位剧作家根本无意写这种悲剧,他兴许是有能力写的。他把重心放在结局上,即皇帝对失去爱侣的哀伤。她出现在他的梦境,他被雁叫声从梦中惊醒。雁在中国抒情诗中是爱情的信使。整个剧本并非悲伤,而是抒情。而我们的悲剧则要求在伴有巨大心灵波动的斗争中具备强有力的个性。"斗争"指的是主人公同命运的斗争。此剧中根本没有主人公,皇帝不是,因为他不作为,一味哀伤;昭君也不是主人公,她虽出于高尚动机自杀,但我们未见她一丝一毫的心灵斗争。我们这里拥有的是一部基于历史的爱情剧,充溢着男主人公对爱情的哀诉,但没有任何行动。

> 写一部悲剧的素材已足够。若是欧洲剧作家,肯定就动用这些素材了,皇帝就不会如此轻易丢弃情人了,相反会尽其所能,拒绝匈奴人的要求,为自己保

① 德文摘自霍福民:《李煜词》,66页。
② 阐释,参阅福尔开译本:《中国元代剧本》,594—596页。
③ 同上,594页。

住昭君。他或许在战斗中身负重伤,匈奴人抢走他的情人,情人试图逃走,没有成功,最终绝望而自杀。

所以,我们不可将该剧视为失败的悲剧,而应视为一首用剧本形式写就的情诗,作为情诗,它的确有不少美点。

福尔开指出剧本的抒情性一面,他的说法很重要。前三折里推动剧情向前发展的对白到第四折成了独白,独白只适宜于人的情绪宣泄,但不适宜于叙事。我们这里只与一部抒情性戏剧有关,只把人的情绪宣泄推到中心位置。这是不是彼得·斯崇第所说的由于欧洲传统戏剧出现危机而冒出来的抒情性戏剧呢?① 我们对此的议论不想离题太远。事实毕竟是多愁善感代替了行动,以致对白没有分量,回忆的结果是对当前的放弃,剧本的统一性不是情节的统一性。统一性只能在皇帝的统一形象中找到。演唱集中在最重要的主人公即皇帝身上,这也增强了皇帝的统一形象。彼得·斯崇第所概括的模式为:1. 过去取代当前;2. 个人的"内心"取代两人或两种观点之间的矛盾;3. 行为障碍导致任何事件不可能发生。②

我们还可以从另一个方向进一步思考。皇帝的不幸源于自己的过错。他斥责将官和大臣胆小如鼠,责骂得好——被责骂者连咳嗽一声都不敢③,可是他本人也未做出好的榜样来!④ 当匈奴人对那场"战斗"自吹自擂之时,"没有早晨"("休向明朝花")的皇帝却热衷于观看情人的梳妆台⑤,没有比这更能生动描绘"中国人"的软弱了!⑥

皇帝过去因帝国而心高气傲——普天之下,莫非王土;邂逅昭君初始时的幽默,此两者后来必然丢失、破灭,取而代之的是宫中悲伤的环境,它专属皇帝,与臣仆无关。反正,这是观众或读者感觉到的,因为除孤雁外一切宣告失落感的东西,诸如蝉、落叶、空床、冷阶等,全赖皇帝的观察方式。⑦ 尽管如此,该剧的意义也不应简化

① Peter Szondi:《现代戏剧理论,1880—1950》(Theorie des modernen Dramas,1880—1950),法兰克福:Suhrkamp 出版社,1963,81 页。
② 参阅 Szondi 上述著作第 14、19、28、32、36、43、47、74 页。
③ 福尔开译本:《中国元代剧本》,84 页;臧懋循:《元曲选》,19 页。
④ 参阅 Shih 的优秀阐释:《中国戏剧的黄金时代》,137—143 页。
⑤ 参阅福尔开译本:《中国元代剧本》,62、75、80 页;臧懋循:《元曲选》,17、18 页。
⑥ 为公正起见,这里要说明的是,福尔开《中国元代剧本》第 1—59 页还提到一个剧目,此剧给人留下迥异的印象,福尔开是有功的。这个剧目叫《气英布》,译者认为,该剧描写汉朝建立前为争夺中华所进行的斗争,颇具荷马史诗意韵。我们在该剧里与那些勇敢的斗士邂逅。可惜此剧作者未详。
⑦ 但中国保守的阐释却认为"民族的苦难"是原本主题,把政治主题强加给作者。参阅廖/刘:《中国戏剧发展史》,卷二,280 页;周的说法类似:《中国戏剧发展纲要》,164—169 页。

为一个人的悲伤。皇帝不能超越一己的痛苦进行反思,但作者似另有深意在焉。不少阐释家看出作品的构思旨在批判当时的现实。于是"为国牺牲"①的昭君一跃而成中国的象征了:是帝国的软弱迫使中国以前向匈奴人、现在向蒙古人让步,所以昭君才屈从于外族的意志,一如早先的汉朝,不久前的宋朝。把妇女当牺牲品,②此事还可作进一步解释:中国男人不再是英雄,而是懦夫,他们无力管理遗产,在失利时只会缅怀,一切均是女人的责任。女人彰显巾帼英雄本色,表现出一种被男人抛弃的强悍。所以本剧里皇帝希望重返西汉吕后时代(公元前 187—180 在位)并非偶然,吕后的强权话语无人敢拒!③

我们停留在这个剧本的时间比以前论述要久一些。倘若我们想到,《汉宫秋》作为首篇被辑入《元曲选》而博得荣名,那么我们这样做就不无道理了。同时我们也看到,有关戏剧的发展,我们那些(看似)确定的知识因为东西方的悲伤故事而变得不确定了,所以对《汉宫秋》尚不能作出最终的评判。但还是可以说,此剧预示了某个东西在后来个别情况下④被继续关注,到了 20 世纪成为作者和主角的基本情感了。

仍旧有人对上述"现代"观点提出影响甚大的异议。这使我们对中国戏剧的特点作进一步描述就不能仅仅限于元代。西格蒙特·弗洛伊德(Sigmund Freud, 1856—1939)认为,人们有必要对人的悲伤(Traurigkeit)和人的忧郁(Schwermut)加以区分。悲剧总是与具体的失落有关,忧郁则不取决于真正经历过的失落,它自我存在着。前者可理解为传统,后者可理解为现代。个人的情感世界在以上两种情况下都与个性问题有关。正如当下德语区的人们所理解的那样,个性是现代社会之事,而非传统之事。本案中皇帝只为情人哀伤,简言之:如果情人不死,不送她去匈奴人那里,或者复活,那么他的悲伤立马就抛到九天云外去了。所以,我们看问题就不能以现代意义上的悲伤为出发点,现代意义上的悲伤是以彻底解除传统意义上的安慰为前提,个人的生活只建立在自己能力的基础上。在 1911 年以前的中国,自然

① 福尔开译本:《中国元代剧本》,86、89 页;臧懋循:《元曲选》,19 页。
② 参阅 Han-liang Chang(即 Zhang Hanliang):《类似的欲望/戏剧结构:拉辛的〈费德尔〉与马致远的〈汉宫秋〉》("Mimetic Desire/Dramatic Structure: Racine's Phaedra and Machih-yüan's Han-kung Ch'iu"),载 Luk:《中西戏剧比较研究》,106—111 页。作者认为《汉宫秋》是"不适合上演的剧本",是后宫戏之父,骗人的艺术,这说法颇令人置疑!
③ 福尔开译本:《中国元代剧本》,85 页;臧懋循:《元曲选》,19 页。
④ 参阅拙文:《意兴阑珊的人生:纳兰性德(1655—1685)评注》["Von des Lebens Schmacklosigkeit. Bemerkungen zu Nalan Xingde(1655—1685)"],载 Lutz Bieg、Erling von Mende 与 Martina Siebert:《马丁·吉姆纪念文集》(Ad Seres et Tungusos. Festschrift für Martin Gimm),威斯巴登:Harrassowitz 出版社,2000,267—274 页。

谈不上"自我实现"——有点类似于"自负"——这类设计，我们必须从一种类似于中国古典诗歌中的原型姿态①出发，从原则上说，原型姿态是中国戏剧所独具的，意指舞台上的每个人物都是代理其他人物在实施行为，此行为过去和现在均放之四海而皆准，就是说，这里关涉的是一种普泛的演示。

倘若某个东西在任何地点和任何时间都行之有效，那戏剧行为过程势必导致类型化。中国传统为何在个性化问题上举步维艰？——个性化的发展在欧洲18世纪末已见端倪。在这方面，我们切不可沿用笼统的说法，说此处是集体思维，彼处是个体思维。在具体情况下，中国舞台上相沿成习的实践也同样有效，因为作者都喜欢改编，抑或复写，②就是说，他们喜欢从过去时代的文献资料中唤醒一个或同一个虚构的人物，再赋予其新的戏剧生命。如果不这样做，那他们就竭力表现历史传统中的名人，不管他们是否真的存在过，主要是贵族骑士、正直儒生、无畏烈士（烈女），老是喜欢写伟大的热恋者，尤其是女人。剧作家所推介的伦理道德总是起纽带作用：单个剧目和不同剧目主要是对社会进行说教，即说教对大众具有约束力的道德。谁违反这道德，就将受到舞台上那样的惩罚，所以我们一而再、再而三碰到的人物类型是忠臣、孝子、贞女、挚友、明君、慈爱的父母、随时准备牺牲的子女。

有人一再提醒人们要留意这一事实：剧作家动用了"历史、传说和文学共同的保留节目"。至迟从明代中叶起创造了一种"大众传媒工具"，③因为公众戏剧是为所有的人敞开的。这种传媒是给大众传授历史知识和道德价值的。1935年，林语堂（1895—1976）在其名著《吾国与吾民》里，对这类事作如下的描写：④

> 由于具有很强的通俗性，戏剧在中国人的生活中获得的地位，已经与我们不能自已地想象它在理想国中的地位相当。除了教会中国人热爱音乐之外，它还将整个民俗学和历史—文学传统积淀在戏剧表演里，用众多的人物形象赢得

① 参阅拙著：《中国诗歌史——从起始到皇朝的终结》(Die Chinesische Dichtkunst)，xxivf.。
② 以 Johann Nestroy(1801—1862)为例，19世纪的维也纳戏剧界也存在类似情况。参阅 Fischer-Lichte：《德国戏剧简史》(Kurze Geschichte des deutschen Theaters)，184页。
③ 这两段摘引，参阅 Ward：《地方歌剧及其观众》("Regional Operas and Their Audiences")，172页；相应地参阅 Colin Mackerras：《戏剧与大众》("Theater and the Masses")，载他编辑的《中国戏剧》(Chinese Theater)，145—183页，作者主要探讨中华人民共和国1949年至1979年的(毛主义)戏剧。
④ 林语堂：《吾国吾民》(Mein Land und mein Volk)，W. E. Süskind 译自英文，斯图加特，柏林：DVA 出版社，1936，323页。

老百姓的人心和想象力,于是,它也给我们的民众(90%为民智未开)介绍了委实令人诧异的历史知识。因而在中国,从剧目的详尽知识中获得历史英雄的概念,一个老妈子的概念比我的还要生动得多。我本人自幼受教会教育,观剧不允许,只是从冰冷的史书中获得零碎的了解。戏剧的使命除了让人们熟悉历史和音乐外,还有另一个重要的文化功能:给民众传授善恶观念。几乎所有妇孺皆知的典范人物,诸如忠臣、孝子、勇士、贤妻、贞女和阴险的宫娥等,在中国流行的戏剧文学中都有其对应的人物。这些善恶的典型人物被置于情节中,体现着可爱或可憎的形象,在我们的道德意识中打上不可磨灭的烙印。

谁不熟悉中国舞台上和生活中所要求的社会行为准则,谁就不懂戏,也不会赏戏,这是理所当然的。这也特别适宜于演员饰演的角色体系,这种体系能使人预知每个情节的发展过程。由于饰演的角色重于单个人物,所以当剧中主人公首次登台时,角色称谓也就重于本人的名字了,这就是:(吸引人的)男主演(正末)XYZ,(吸引人的)女主演(正旦)ABC,(卑劣的)恶棍(净)等等。

很显然,如果一个剧院只遵循预先规定的东西,久而久之就不能吸引住观众,所以老套成规里需有例外,事实上也存在这种例外。倘若我们忽略不计那些给演员留有余地、放弃作者预先规定的个性化表演,那么我们还会在当今人们记忆犹新并且仍在上演的剧目中遇到那样的人物形象:他们远远超过角色本身而被设计成有个性的人物。比如,我们会想到上文已介绍过的蒙冤的窦娥,敢爱的崔莺莺——后文再议。也会常常遇见那些皇室情妇,她们秉持对男人的批判态度,毫不掩饰地、扣人心弦地吟唱自己的命运,就是说,主要是女人通过非同寻常的个性化表演激活了舞台剧,在媒人(红娘)①这个形象中最终获得了诙谐、既智且黠的性格层面。不能与之并驾齐驱的是正直法官包拯那家喻户晓的形象,它不能归入个性化之列,这是人们所承认的。当然,上述各种情况中的各个人物都是被确定其角色定位的,故而不可能有什么个性化。为了维持法官形象,后来的海因里希·冯·克莱斯特(Heinrich von Kleist,1777—1811)的《碎罐》(1808),贝托尔特·布莱希特的《四川好人》(1943)也是这样。

① 参阅 Monika Motsch:《〈西厢记〉中的撮合者红娘,色情的比较观察》("Die Kupplerin Hongniang im Xixiangji, erotisch-komparatistisch betrachtet"),载 R. D. Findeisen 与 R. H. Gassmann:《秋水·马里恩·加利克纪念文集》(*Autumn Flood. Essays in Honour of Marián Gálik*),伯尔尼:Peter Lang 出版社,1998,491—503 页。

中国传统戏剧

——

第三章 元代戏剧详述

上文已指出,中国文学学将"市民"文学的开端定在宋代消遣文化滥觞,戏剧对这文化起了一定的作用。① 有人从欧洲人的观点对"市民文学"概念提出质疑,但还是可以断定,随着中世纪向新世纪的过渡,亦即随着官僚制度取代贵族制度,另一种文化和另一种精神正在中国兴起,它们通过戏剧和叙事艺术开始雅致地表达思想。② 这绝非是精英人物面对同类的表达,而是一种时代精神或一种意识的表达,这意识不取决于个人属于哪个社会阶层。我们喜欢将其称之为具有普遍约束力的中国精神。如想知道"这个"中国人在不同时代究竟想些什么,那末就往戏台上看吧。这个在与高级文化作比较时使人醒豁,但"刮"到这里的另一股"风"却让我们明白,古代的和中世纪的高级文化不能笼统地套用于新时代,倘如此,我们多少可说是与"民众"更加靠近了。

① 谢:《中国市民文学史》,52—69页,151—164页,320—346页。
② 参阅 Lü Weifen:《元代戏剧及其与后古典主义词的关系》("Das Yuan-Drama und seine Beziehung zum nachklassischen Lied"),载《袖珍汉学》2/2006,150—155页。

一 纪君祥(生卒年月不详):《赵氏孤儿》

在流传下来的 100 个元代剧目中,有几个剧目与其说在中国、还不如说在欧洲大受欢迎,其中就有《赵氏孤儿》。作者为纪君祥,其生平无法得到详细的确证,他肯定在今天的北京生活过。①

此剧受欧洲人欢迎的原因大概可从早期法文译本(1735)这个偶然的事实中去寻找。② 嗣后,该剧又被别的语言进行二次翻译和改编。最著名的例子是伏尔泰(1694—1778),其歌剧作品《中国孤儿》(1755)即便在今天亦可算作西方国家的文学范本。③ 同样,非中国文学在欧洲也长期持续地被接受。④《赵氏孤儿》这个主题在西方国家比在中国更受青睐,究其原因,是人们对事物的看法不同。原文中复仇观念占主导地位,西方的译者和改编者则关注伦理问题,这问题就是:在极端的生活环境中,自己的孩子,他人的孩子,究竟哪个更重要。

与通常的四折戏相反,《赵氏孤儿》为五折戏,以"楔子"导入剧情。主题是元帅屠岸贾(武)的阴谋诡计。他在独白里说要谋害文官(文)的代表人物赵盾,没有得逞;但最终还是因公爵帮助而达到目的,赵盾全家被满门抄斩。例外的情形是赵盾的儿媳保全了性命。她的丈夫赵朔被逼自杀,死前对妻子说,她在牢里如生个男孩,就给这"孤儿"取个乳名小明:⑤

① 完整的标题是《赵氏孤儿大报仇》,原文参阅臧懋循:《元曲选》,664—674 页;新近的英译本及评论,参阅 Liu:《元代 6 个剧本》,41—81、21—25 页。此译本不如说是概要性的;全译本是 Pi-twan Wang(即 Huang Biduan)所译的《赵氏孤儿的复仇》,载《译文》9(1978),103—131 页。在 102 页上,译者对翻译和加工处理作了提要性介绍。此剧的德文摘选编入 Grube:《中国文学史》,370—379 页。关于本剧的语言,参阅 Perng:《双重困难》,30—35 页。
② Pater Joseph Henry Premare(1666—1736)的法译本,参阅 Jean-Baptiste Du Halde:《地理、历史、年表、政治和医学的描述。鞑靼中国人的影响》(Description Géographique, Historique, Chronologique, Politique, et physique de l'Empire de la Chine et de la Tartarie Chinoise),卷三,Chez Henri Scheurleer 出版社,1736,339—378 页。在其他原始资料里,1736 年被写成 1730 年。
③ 比如在《Kindler 文学辞典》(Kindlers Literaturlexikon)里就是这样写的。
④ 关于接受事,除 Adrian Hsia 外,Owen Aldridge 写过:《中国首个剧本的英译本》("The First Chinese Drama in English Translation"),载 Luk:《中西戏剧比较研究》,185—209 页。
⑤ 摘自 Grube:《中国文学史》,373 页;臧懋循:《元曲选》,664 页。

公主,你听我遗言。你如今腹怀有孕,若是你添个女儿,便无话说,若是个小厮儿啊,我就腹中与他个小名,唤做赵氏孤儿,待他长立成人,与俺父母雪冤报仇也。

这个名字在序曲里就成了纲领,到第五折里弃用,改名为"武",此前他在剧中跟养父程婴姓,正式名字叫程波。

主题是复仇。按中国人的观念,一切冤屈都将讨回公道,否则死人的灵魂会引起灾祸。所以,社会秩序重于个人利益。该剧译者李俊恩(Li Jung-en)说,在中国,复仇甚至可称之为"宗教崇拜"。[①] 程婴的牺牲精神由此可以得到解释——他愿意把自己刚刚降生的儿子代替赵氏孤儿去死。第五折里,复仇的思想表现得少一些,更多的是实施复仇后的严厉宣判,不过这在基督教的观点看来,显得尤为残酷。[②] 为何屠岸贾的整个家族应该抵罪?为何那个恶棍被凌迟处死,而不让他如请求的那样速死?怜恤似成一个陌生的字眼。[③] 此外,使人感到奇怪的是,被屠岸贾臆断为某人养子且予以善待的孤儿在真相大白后却无任何的内心斗争。他从未给自己提出这样的问题:是否应顺从养父的复仇要求,是否应对养父的善举表示感谢。他无任何考虑,血统在这里似更重要,更强大。

引起争议的还有,复仇行动的成功只是通过"忠"、"义"和"正"等美德才实现的,剧作家为了对付中国的文学批评把重点放在事件的道德视角上,亦即放在文与武、利他主义与奸诈、正义与非正义的冲突上,简言之,说的就是正直人格(义士)问题。[④]

① 刘:《元代6个剧本》,21页。报仇与宗教崇拜的联系,在关汉卿《哭存孝》的最后一折里表现出来,参阅 Sui:《元曲选外编》,卷一,42—57页。英文《飞虎将军之死》,载杨宪益译本《关汉卿剧作选》,205—237页。关于报仇主题,参阅 Roland Altenburger:《复仇者的冷静:复仇的情感状态,体现在先现代中国虚构故事中》("The Avenger's Coldness: On the Emotional Condition of Revenge as Represented in Pre-Modern Chinese Fictional Narrative"),载 Paolo Santangelo 与 Donatella Guida:《爱、恨与其他激情:中华文明中的情感问题和主题》(*Love, Hatred, and Other Passions. Questions and Themes on Emotions in Chinese Civilization*),莱顿等地:Brill 出版社,2006,356—369页;广义上的报复观念,参阅 Lien-sheng Yang:《作为中国社会关系之基础的"报"的概念》("The Concept of 'Pao' as a Basis for Social Relation in China"),载费正清:《中国精神及机制》(*Chinese Thought & Institutions*),芝加哥:芝加哥大学出版社,1957,291—309页。
② 尽管教父 Tertullian(约155—220)把戏剧说成是恶魔的角斗场,支持基督教教义放弃复仇的观点,然而自这位教父以来,在西方思想史上复仇欲念一再显现。比如乔治·弗里特里希·汉德尔的歌剧《特索》(*Teseo*)(1712)里的梅德亚在死时说:"我就要死了,但我复仇过了。"还可以提一提海因里希·冯·克莱斯特(1777—1811)的小说《弃婴》(*Der Findling*)(1811),作者塑造的安东尼奥·皮阿希这一艺术形象具有非同寻常、不顾死亡的复仇欲望。人们还会想起克莱斯特的剧本《黑尔曼战役》(*Die Hermannsschlacht*)(1808),主人公说:"只要那群幸灾乐祸的恶魔在日耳曼尼亚抵抗,我就绝不会喜欢他们!仇恨是我的职业,报仇是我的美德!"参阅克莱斯特:《戏剧,卷三》,慕尼黑:dtv 出版社,全集版,1969,卷三,179页。该剧以其对法国人的仇恨,可与明末清初的历史剧相比拟。
③ 但这不适合于马致远的《黄粱梦》,该剧说的是放弃复仇、放弃执法。
④ 李修生:《元杂剧史》,163页;廖奔/刘彦君:《中国戏曲发展史》,卷二,346—349页。

我们同荷兰汉学家兼中国戏剧专家维尔特·伊德马（Wilt Idema）都认为，该剧明代臧懋循的版本由于更强调（孩子的）孝顺而使原本的复仇观念有所弱化。① 中华人民共和国现今收养孩子的情形也与此相似。② 然而，依旧令人难解的是，为何这个"复仇、忠诚和虚假身份"的故事到了法国竟然作为"悲剧"被推荐。③ 悲剧要有矛盾冲突，但主人公的意识里不存在矛盾冲突。他们毫不犹疑和摇摆，只有纯真的果决：知道自己要做什么。关汉卿的《蝴蝶梦》④也可以说与此类似，该剧同样充满复仇观念。有个名叫王妈妈（"王婆婆"）的人未作过多的考虑，就把自己的儿子（王三）牺牲，目的是抢救两个年龄大些的继子王大和王二，使其不被斩首。她这样做，纯粹出于对丈夫的虔敬。清官包拯善于正面地把复仇行为当作忠诚态度予以解释：葛彪身为皇室成员，无权在醉酒状态下在马路上无端杀害品行端正的王老汉，在包拯看来，赦免两个被激怒的儿子是完全正当的——他们以眼还眼，以牙还牙，果断打死对方，为父报了仇。这个时而粗犷、时而诙谐的剧本对当时的司法和当权派胡作非为给予直接或间接的抨击，但最终还是以感谢苍天和皇帝才得以和解，这是可以理解的。

上文已简述，西方文学还是没有完全摆脱复仇的思想，只在较晚的时候才有了和解的理念。有关的参考书籍对此给出足够的解答。⑤ 甚至可以说，西方文学在初始阶段存在一种类似于愤怒的情绪。⑥ 说复仇还不如说血亲复仇。诸如《尼伯龙族之歌》（约 1200 年）这类实例也有蓄谋已久的复仇进军，并把整个氏族斩尽杀绝。⑦

如上述，《赵氏孤儿》由五折组成，外加序曲。序曲拾取公元前 7 世纪一个历史

① Wilt Idema：《赵氏孤儿：自我牺牲，悲剧的选择和复仇，明杂剧的儒学化》（"The Orphan of zhao: Self-Sacrifice, Tragic Choice and Revenge and the Confuzianization of Mongol Drama at the Ming Court"），载 Cina 21（1988），177—179 页。关于情节相似剧目中报仇的观念，参阅该文 166—168 页。

② 参阅 Sieber 简略介绍的重要导演 Lin Zhaohua，176，178 页。据《法兰克福汇报》2004 年 2 月 3 日 40 版报道，在北京的新演出——追溯伏尔泰——让人抛弃报仇的观念，让养子继续为当初谋害他一家的凶手服务。

③ Sieber：《欲望的戏剧》，9 页。

④ 臧懋循：《元曲选》，295—301 页；杨宪益等：《关汉卿剧作选》译本，79—105 页。有人评价杨译浮浅，令人质疑，参阅 Oberstenfeld：《中国元代（1280—1368）最重要的剧作家》（Chinas bedeutendster Dramatiker der Mongolenzeit（1280—1368），103 页。此文作者是霍福民的门生。

⑤ 参阅 Elisabeth Frenzel：《世界文学的主题》（Motive der Weltliteratur），斯图加特：Kröner 出版社，1980，65—80 页；Horst S. 与 Ingrid Daemmrich：《文学的题材和主题》（Themen und Motive in der Literatur），图林根：Franke 出版社，1978，257—260 页。这里可看出某些类似的情形和阐释倾向，值得继续关注。

⑥ 参阅 Peter Sloterdijk：《愤怒与时代：政治—心理试论》（Zorn und Zeit：Politisch-Psychologischer Versuch），法兰克福：Suhrkamp 出版社，2006。

⑦ 导入性阅读，推荐 Joachim Heinzle 修订的重要著作《尼伯龙族：歌与传说》（Die Nibelungen. Lied und Sage），达姆施塔特：科学事业出版社，2005。新近版本，参阅 Ursula Schulze：《尼伯龙之歌。两种语言版。中古高地德语/新高地德语》（Das Nibelungenlied. Zweisprachige Ausgabe. Mittelhochdeutsch/neuhochdeutsch），达姆施塔特：科学事业出版社，2005。

事件,古代史书《左传》对此事有记载,司马迁(公元前145—86)的《史记》和其他一些流传下来的作品作进一步加工。① 序曲把主题定为赵家被诛,并解释了剧名。第一折母亲生下"孤儿"后自杀,以感动与她相友善的医生程婴救子,由此推动报仇之事向前发展。救子的首次行动立即展开,程婴抱着孩子通过了韩厥将军的岗哨,偷偷出了宫殿。为了戏剧性地加速事件发展,韩厥这位不顺从皇帝的勇者选择自杀,并请求程婴"必须教育孩子复仇,勿忘他的善意"。②

这个剧本具有一定的现实意义。中国现代诗人北岛(1949年生)有一首诗,开头两句非常有名:"卑鄙是卑鄙者的通行证,高尚是高尚者的墓志铭。"③我们也听到韩厥将军首次登台时口诵类似的两行诗:"忠孝的在市曹中斩首,奸佞的在帅府内安身。"④这强劲有力的诗句对后来莫不适用,非独文化大革命时期为然。

我们知道,由于蒙古人创造出和平环境,所以当时就有基督教的传教士在现今的北京生活。宣布杀婴是在第二折里,这完全有可能是追溯《新约全书》里流传的伯利恒城杀婴。为了不让新生儿全部死去,⑤程婴和70岁的当年幕僚公孙杵臼决定换婴:本欲在乡间安度晚年的公孙老人成了替罪羊,因为他朋友程婴的新生儿被偷偷调换给了他。为了让屠岸贾杀掉假孤儿,让其意想不到的真孤儿活命,程婴揭发公孙,于是,朋友的"舌头"成了陷害朋友的"刀子"。⑥ 这话说得颇为贴切。公孙让真"罪人"程婴带着真孤儿来到宫中,让这孤儿在宫中孕育复仇计划。程婴和公孙的作派,其动力是对赵家的义务情感:赵家不能灭绝,必须留下某人为被害者平反,必须有人复仇。所以赵朔在自杀前恳请身为公主的妻子:⑦

公主,啊,天哪,可怜害得俺一家死无葬身之地也!
赵朔:公主,我嘱咐你的说话你牢记着!

① 从《左传》翻译过来的这个事件,参阅 Ernst Schwarz 译本《凤凰笛的呼唤》(Der Ruf der Phönixflöte),卷一,柏林:Rütten & Loening 出版社,1984(1976年的新版)121—126页。在《史记》逸事里添枝加叶,参阅中华书局版,卷六(43章),香港,1969年,1779—1833页。
② 臧懋循:《元曲选》,667页;刘:《元代6个剧本》,55页;王:《孤儿的复仇》,111页。
③ 北岛:《太阳城札记.诗集》,由顾彬译自中文并作后记。慕尼黑:Hanser 出版社,1991,10页(《回答》);《北岛诗选》,广州,新世纪出版社,25页(《回答》)。
④ 若无特别说明,我的译文在此处和以下均根据臧懋循:《元曲选》,666页;刘:《元代6个剧本》,51页;王:《孤儿的复仇》,108页。
⑤ 程婴"抢救国中所有孩童"的愿望(参阅臧懋循:《元曲选》670页;刘:《元代6个剧本》63页;王:《孤儿的复仇》121页),使人想起鲁迅《狂人日记》(1918)最后的话"救救孩子……",参阅六卷集鲁迅作品,卷一《《呐喊》32页。
⑥ 臧懋循:《元曲选》,669页;王:《孤儿的复仇》,118页。
⑦ 摘自 Grube:《中国文学史》,374页;臧懋循:《元曲选》,665页。

公主：妾身知道了也。

不少阐释家认为，强调"牢记"是与被蒙古人推翻的宋朝有关，因为宋朝的奠基人也姓赵。所以本剧说到底是一出反专制统治的戏。① 公孙杵臼的预言也为这种猜测提供了依据。他唱道：②

凭着赵家枝叶千年永，晋国山河百二雄，显耀英材统军众，威压诸邦尽伏拱。

这段唱词似有号召人民起来同蒙古人斗争的意味。除了荣誉，历史上正直之士留下的"名声"也起决定性作用。作者相信流传下来的事实，因为自宋以降为历史上的英雄人物建立神龛供人凭吊和祈祷。③ 正如主人公一味强调的，死不足惧，正义者毕竟青史留名。完满履行道德义务（"立德"）是达到永垂不朽的3条路径之一，中国思想史自古就有伟大行动（"立功"）、写就的话语（"立言"）和履行道德义务（"立德"）之说。

寻找藏在太平庄的孤儿是第二折主题所在。第三折里，这寻找在双方都以不同方式获得了"成功"。假孤儿及其假监护人死去了；程婴成了宫廷的公职人员，将真孤儿说成是屠岸贾的合法继承人。第四折的任务是澄清事实真相，时间跨度是20年后。澄清是在"神秘故事"范围内的认知过程。程婴：

在寂静中画出一些正直的尚书和统帅——他们无不蒙冤而死——的画像并装订成册。现在他把画像展示给这个小伙子看，于是为他揭开了迄今蒙蔽其家族史的面纱。④

孤儿作为屠岸贾的继承人，在军事和民事方面均受到良好的教育。这种情况使他变成双方都需要的人了。屠岸贾借助他心怀不轨地密谋颠覆；程婴则借助他贯彻

① 刘：《元代6个剧本》，24页。
② 臧懋循：《元曲选》，669页；王：《孤儿的复仇》，116页。
③ 参阅Sieber：《欲望的戏剧》。
④ Grube：《中国文学史》，378页。

其复仇诺言。孤儿不得不舍弃原来的身份，接受新的身份，由受过良好教育的孤儿变成真孤儿。这转变是程婴通过展示画像而实现的。画像紧紧抓住往昔的命运，促使孤儿对往昔历史提出种种疑问。有问有答，使孝顺道德发生转化。在第五折里，他由一个技艺不凡的养子变成复仇欲极强的孤儿。

与元代其他的剧目一样，该剧也是以"皇帝德行无疆的观点"结束。① 如此结尾所造成的疑问是它回答不了的。它到底符不符合反蒙起义剧的这个理论呢？反过来说是不是向专制王朝发出的顺从表白书呢？这结尾是不是使该剧变得非戏剧化了呢？诸如此类的疑问促使我们去研究另类的点评：这位剧作家不是为了观众的心灵净化，②而是为了证实现存的社会制度，即使这制度一如情节发展所表现的那样被扰乱，也只是短时现象而已。事物的秩序原则上都编在皇帝的"美德"里了。这秩序在戏里也有被打乱，但目的仅仅是为了证明统治者的大恩大德。人们将这称之为文学里复制的"团圆"或"大团圆"。在思想意识领域，"团圆"造成的结果，无非就是独裁统治和绝对信任的观念：总是下面出错，上面校正方向。这也就让人明白，中国戏剧——正如让-巴普梯斯特·杜·哈德（Jean-Baptiste du Halde）作为欧洲第一人所发现的——为何悲剧与喜剧不分，叙事形式与戏剧形式不分的原因所在了。某事即将呈现戏剧尖锐化时，却给舞台上的某人让剧情停顿下来的机会：他以歌唱和韵白的方式自我"宣泄"。在此情况下，戏剧不啻为一个阀门，获得的仅是一个插图的地位值。何谓"插图"？演员在演唱和朗诵之际僵化成了图画，时间停滞了，演员和观众都从事件中走出来了。正是这个使杜·哈德感到"震惊"。他写道：③

> 由于演唱的缘故，中国的悲剧变得混乱了。歌唱常常因为朗诵一两句念白被打断。演员在对话中间演唱起来，这使我们震惊。但必须注意，中国人的歌唱是表达内心活动的一种手段，诸如快乐、痛苦、愠怒、绝望等。比如某人对某个恶棍感到愤怒，另有某人思谋复仇，再有某人面临自杀。

① 臧懋循：《元曲选》，674 页；刘：《元代 6 个剧本》，81 页；王：《孤儿的复仇》，130 页。
② 关于此概念，von Wilpert 作过简要描述：《文学辞典》（*Sachwörterbuch der Literatur*），401 页。
③ 根据 Adrian Hsia：《汉学。欧洲对 17，18 世纪中国文学的阐释》（*Chinesia. The European Construction of China in the Literature of the 17th and 18th Centuries*）中所引用的法文摘录译出。图宾根：*Max Niemeyer* 出版社，1998，80 页。

这"震惊"应从对某事提出原则性批评这层意义上理解：他认为由于演唱而中断戏剧情节发展是美学的缺失，相当低俗的话语也难辞其咎。关于此事，我们无意在此继续饶舌。我们只作原则性批评。

二 李行道(13世纪):《灰阑记》

为了对中国戏剧作原则性思考,威廉·格鲁伯拾取李行道(13世纪)的剧本《灰阑记》。在详细讨论之前,还是先介绍这个剧本。同《赵氏孤儿》一样,这出有关皇家参事包拯的戏在欧洲比在中国更受青睐。标题很长,曰《包待制智勘灰阑记杂剧》①。主要在欧洲德语区被诸多译家、文学家和艺术家所接受并以各种方式对其主题改编。② 但在汉学界,似乎迄今尚未对此剧进行真正文学层面上的讨论。这也不足为怪,因为对中国传统戏剧的研究至今仍未突破某个原则性的东西,仍有某些基础需要确保。

威廉·格鲁伯和阿德里安·夏(Adrian Hsia)在评价《灰阑记》时,说这是一部市民剧或曰社会剧。这两个称谓自然是现代的、西方的式样,能借用来探讨该剧吗?首先请允许提问:《灰阑记》为何在德国获得如此热情的接受?某些人将此归结于剧中的断案:包拯法官是中国的所罗门,而主题是由罗马派遣的基督教传教士传到了大都——如今的北京。但有两个理由说明此剧不是借用《旧约全书》:所罗门国王借用一柄剑公正执法,两个女人争夺一个孩子,她们被敦促共同拥有这个孩子;而李行道写的断案手段是"石灰线"("灰阑")。石灰线是佛典"Jataka"流传下来的一个故事的中心点。这部源于印度的佛典后来被译成中文,这事自公元约300年以来一直有

① 臧懋循:《元曲选》,501—512页;福尔开德译本《灰阑记》,莱比锡:Reclam 出版社(1927)。Zach 对德译本作了正面评价,有益的评注很多。查赫是十分严谨的译家,参阅 Harmut Walravens:《厄尔温·里特尔·冯·查赫(1872—1942):评注文集。中国语言文学评论》(*Erwin Ritter von Zach (1872—1942): Gesammelte Rezensionen. Chinesische Sprache und Literatur in der Kritik*),威斯巴登:Harrassowitz 出版社,2006,53—54页。该剧的语言塑造,参阅 Perng:《双重的困难》,61—67页。

② 关于接受事,参阅 Adrian Hsia《灰阑主题的德译》("Eindeutschung des Kreidekreismotivs"),载 Ingrid Hohl:《剧作家,理论与实践。罗尔夫·巴登豪森纪念文集》(*Ein Theatermann, Theorie und Praxis. Festschrift zum 70. Geburtstag von Rolf Badenhausen*),慕尼黑,1977,131—142页。也请参阅顾彬有关译文和改编的读书笔记《灰阑主题》,512—516页。以上两部著作均未提及 1933年10月14日在维也纳由 Alexander Zemlinsky(1871—1942)执导首演的歌剧《灰阑记》。该剧重新上演时,2003年10月24日《法兰克福汇报》35版载文,说上演根据的是 Klabund(1890—1928)版本,而非贝托尔特·布莱希特版本(《高加索灰阑记》(*Der kaukasische Kreidekreis*))。

史可证。把孩子拉出石灰线以外的这件事,在其被接受的过程中必定作了修改,因为该剧本的插图最晚从1616年开始才让人清晰地看到一个孩子站在石灰圈中央。①

单单主题的变化就能解释清楚此剧为何受到中国文化圈外如此盛大欢迎吗?该剧1832年出了法译本,1876年又有了首个德语改编文本,自此被德国人接受,再也没有淡出德国文化史。我们再回过头来谈上述两人的评价。格鲁伯虽赞扬该剧"对法官和官僚阶层的嘲讽",②但也不讳言他对元人戏剧存在普遍缺陷的看法。这缺陷表现在对主人公性格的描绘上;而阿德里安·夏则特别强调该剧的社会元素,亦即"金钱对人的腐蚀力量",③对此的塑造手段是成功的。假使我们同意后者的说法,那么该剧就是"社会弱势阶层的集体愿望的结果"。④ 简言之,是一部善良戏剧。我们能同意夏的观点吗?我们还是先探讨所发生的事实吧。

《灰阑记》有四折,外加序曲。前三折情节发生在郑州,后面的情节发生在开封。处于中心位置的是妓女张海棠,她本是良家妇女,因母亲守寡、哥哥无用而被迫"卖笑"。与她相好的人当中有个名叫马均卿的员外欲纳张海棠为妾,并许诺她若生个男孩便有丰厚的物质回报。在当时,这种正式的婚姻关系并非有损名誉,但我们从序曲的结婚准备工作中就看出妻妾之间、即一个无儿的女人和一个有儿的女人之间有可能爆发矛盾冲突。果不其然,两个女人的矛盾在第一折里就激化了。5年以后,情节就顺理成章地发展下去。马的正妻有了一个情夫,她欲置丈夫于死地并夺其遗产,所以她必须把海棠所生的男孩、即未来的财产继承人说成是她所生,并把毒死丈夫之罪嫁祸于海棠。第一折全是阴谋的征兆:马的正妻离间兄妹、丈夫与妾的关系,最终在马均卿的饭里下毒。对这种有失体统的劣行,海棠有可信的解释。她唱道:⑤

> 普天下有的婆娘谁不待要占些独强,
> 几曾见,
> 这狗行狼心,
> 搅肚蛆肠!

① 参阅福尔开在《灰阑记》中的陈述,12,84页。
② 格鲁伯:《中国文学史》,381页。
③ 夏:《灰阑主题的德译》,131页。
④ 夏:同上,132页。
⑤ 福尔开:《灰阑记》,37页;臧懋循:《元曲选》,504页。

该剧在第二折里获得了现实意义。法律判决与腐败明白无误地有了直接的关联。金钱是主宰，它使违法变成合法。当时许多法官是外族人（色目人），他们不懂汉语，完全依赖周围的人。判罚的任意性和形式与中华人民共和国1949年至1979年间的执法裁决有惊人的相似处。所以剧本里的法官形象毋宁说是负面的。① 在第二折开头，一个名叫苏顺的郑州行政长官（太守）恰似代表他那个阶层在朗诵：②

　　虽则居官，律令不晓；但要白银，官事便了。

海棠在他的官府（马妻的情夫任官府秘书）成了苦命人。她知道，她的不幸只是因为缺钱。在第二折她唱道：③

　　有钱的容易了，
　　无钱的怎打熬？

金钱甚至使上苍的力量失效。她在下面的唱段中控诉道：④

　　则恁那官吏，
　　每忒狠毒，
　　将我这百姓，
　　每忒凌虐。
　　葫芦提点纸将我罪名招。
　　我这里哭啼啼，
　　告天天又高，

① 参阅 Ernst Wolf：《元代戏剧里的法庭实情》（daw Court Scenes in the Yüan Dramas），载 Monumenta Serica 29（1970/71），193—205页。本文203页上论述《灰阑记》。当时法官受贿情形，参阅 Holger Höke：《傀儡（魔合罗）。元代的一部歌剧》（Die Puppe（Mo-ho-lo）. Ein Singspiel der Yüan Zeit），威士巴登：Harrassowitz 出版社，1980。Wilt L. Idema 对这篇博士论文的评价，参阅《T'oung Pao》LXVII（1981），120—122页。《魔合罗》为关汉卿所作，原文参阅臧懋循：《元曲选》，616—625页。Crump 提供了一个不像 Höke 那样有详细评注的英译本，载《忽必烈时代的中国戏剧》，311—392页，简略的评论，见195页。德国人和美国人偏爱这个中不溜儿的剧目，对此我很难理解。两位译者均未提价值问题！对《魔合罗》的评价，参阅 Perng：《双重困难》，36—42页。进一步的阐释，参阅廖/刘：《中国戏曲发展史》，卷二，307—312页。
② 福尔开译本：《灰阑记》，46页；臧懋循：《元曲选》，506页。
③ 福尔开：《灰阑记》，58页；臧懋循：《元曲选》，507页。
④ 福尔开：《灰阑记》，60页；臧懋循：《元曲选》，508页。

> 几时节盼的个清官来到？

"告天天又高"，如此简单！恶运就此延续。第三折表现的是女主人公在路途由两名听差押送，冒严寒风雪自郑州去开封，将由"待制"包拯最终宣判死刑。神奇的是，她的兄长这时一跃而成了"包青天"的助手。顺便说一句，包氏本为一个历史人物，后来在戏剧和叙事艺术中成了正直的象征，也成了中国侦探的鼻祖。"解除矛盾纠葛之神"这个角色常常落到他头上。真是神奇，他竟敢置皇上圣旨于不顾。① 包氏生于合肥，生活在公元999年至1062年间。② 那兄妹在途中邂逅自然免不了交谈，而且最终达到和解。第四折全是执法之事，显然是为恢复秩序服务的。包拯在开庭审理时宣布决定：③

> 这事有一个办法，他呼张千（做个手势，张千便出）。张千，取石灰来，在阶下画个栏儿，着这孩儿在栏内，着他两个妇人拽这孩儿出灰栏外来，不是她亲养的孩儿便拽不出来。

结局再清楚不过，生母没有把孩子拉出圈外，而是甘愿把孩子让给竞争对手，她考虑的是让孩子免除拉拽时的痛苦。包拯说他的这个方法源于孔子的《论语 II》：④

> 律意虽远，人情可推，古人有言："视其所以，观其所由，察其所安，人焉廋哉"。你看这一个灰栏倒也藏着十分厉害。

他唱道：⑤

① 关汉卿《鲁斋郎》中情况亦如此。标题是一个恶棍的名字，他夺走别人的妻子。包待制通过在文字上做手脚使皇命失效，那个浪荡子得到应有的惩罚。英译本《劫色者》，载杨宪益与戴乃迭：《关汉卿剧作选》，48—78页。原文参阅臧懋循：《元曲选》，387—394页。

② 关于包拯，参阅 Herbert Franke：《宋代传记》(*Sung Biographies*)，卷二，威斯巴登：Steiner 出版社，1976，823—832页（831页上提到他在戏剧、小说中的作用）；Bernd Schmoller：《作为官吏和政要的包拯(999—1062)》(*Bao Zheng (999—1062) als Beamter und Staatsmann*)，Brockmeyer 出版社，1982。刑案小说中对他的改编，参阅 Wolfgang Bauer：《水上浮尸。包大师处理的奇特刑案》(*Die deiche im Strom. Die seltsamen Kriminalfälle des Meisters Bao*)，弗莱堡：Herder 出版社，1992。他在文学中的传奇，参阅 George A. Hayden：《元代戏剧中包法官传奇》("The Legend of Judge Pao")，载 Lawrence G. Thompson：《亚洲研究》，旧金山，中国资料中心，1975，339—355页，还可参阅该中心的《犯罪与刑罚》(*Crime and Punishment*)，16—27页。

③ 摘自福尔开：《灰阑记》，84页；臧懋循：《元曲选》，511页。

④ 福尔开：《灰阑记》，86页；臧懋循：《元曲选》，511页。

⑤ 福尔开：《灰阑记》，90页；臧懋循：《元曲选》，512页。

老夫灰阑为记,判断出情理昭然。

张海棠除了用祝祷结束此事外,还能做什么呢?①

爷爷也,这灰阑记传扬四海皆知。

那么,这愿望至少对西方国家而言是实现了,但也并非理所当然,因为格鲁伯选取这个剧本的理由,是为了对中国戏剧的实质作原则性评论:②

由于诙谐地对官僚阶层进行讽刺,所以此剧又是一种向性格喜剧的过渡。那法官及其录事是具有真正中国特点的个性化人物,不仅因为他们在生活中采取赖以安身立命的现实主义,而且也因为那种使他们失真走样变成滑稽闹剧的方式。中国人在刻画个性的艺术方面颇多建树,但这艺术又有很多局限性,至今依旧难以逾越;要想在中国戏剧里找到我们所理解的那种个性发展,真是徒劳。此外,处于情节中心位置的性格喜剧人物——常常具有可以想象到的种种弱点和可笑之处,不管是他们的社会地位使然也罢,或他们固有的显著个性也罢——多如过江之鲫,以致原本的人性特点被歪曲,像哈哈镜里滑稽可笑。中国人除了特别喜欢讽刺和诽谤外,还喜欢荒诞不经之事:只考虑装饰其花园和居所的、艺术上猎奇的畸形小树,只考虑花花绿绿的罕见饰物,只考虑中国戏剧所规定的传统脸谱的可人形式,只考虑装饰庙宇神坛的阴森画像,于是,我们一定会悟出:片面夸张的喜好必然会在性格喜剧里造成形式上的过多过滥。一会儿在戏里无情鞭挞官僚阶层公然受贿、丧尽天良的恶行;一会儿是道教信徒相信神奇之物出现——无异于揶揄人的理性;一会儿又是佛教的禁欲主义,由于禁欲的弊端,至上之物反成至下之物了。由此看来,性格喜剧备受恩宠也就不足为奇了。令人遗憾的只是,这种戏里所呈献的产品一般说来只是令人不快的混杂物,即一面是真正健康的幽默,另一方面是幼稚地寻求那毫无情趣的夸张。

① 福尔开:《灰阑记》,91 页;臧懋循:《元曲选》,512 页。
② 格鲁伯:《中国文学史》,385 页。

这样,剧本本身定然显得比戏中被挖苦的人物更可笑。

　　上述见解有许多已不再被视为流行的看法,但也不可不分青红皂白地斥之为毫无根据,因为格鲁伯作过东亚旅行,访问过北京(1897/1898),看过当地的戏剧演出,作过某些颇有价值的评论。另一方面,过去不少中国人对中国传统文化也像格鲁伯一样发表过贬抑的言论。我们还是局限在有关戏剧的专门言论上吧,那么首先会提出,格鲁伯对《灰阑记》到底是赞赏还是贬斥呢?看来他从该剧的性格描写方面得益匪浅,他同阿德里安·夏一样,强调此剧对中国官僚阶层(至今仍被视为腐败)的批判是成功的,对主人公比如法官的描写是很生动的;但另一方面,剧本在此处或彼处又露出粗糙的本相,以至福尔开先生在翻译时不得不加以删除。

　　我们总是习惯于对一部文学作品里的性格发展有所期许,反正这普遍适合于西方国家从歌德时代至第二次世界大战结束后头几年的资产阶级文学。然而随着后现代社会的到来,现代社会对个体的特殊个性的要求已悄然溜走。个人的行动自由越来越受到质疑。无论在艺术中还是在社会上,人的自我成长的这一要求可不再硬性提出。但需要提出的问题是:过去中国思想界是否根本没有考虑过将不可替换的人格搬上舞台这一关键功能。在此只重复上面已经涉及的话题:戏剧人关心的不是个别事件,而是总体社会秩序。隐秘的主人公是道教。在道教"游戏"中,不可能有人格的发展,因为每个主人公只是它的一个部件而已。道教的秩序是可以得到确认的,在它的秩序里,个人只是饰演一个分配给他的或善或恶的角色罢了。为了在戏里让人认出他,他就会明白无误地向观众表白。要写一部新戏,只需作微调即可。问题是,正如格鲁伯指出的,粗糙的东西为何如此重要。好了,这里说的不是精英文化,而是民间文化,后者有另外的标准。所以,中国的参考和评论文献不遗余力把当时的高雅文学与低俗文学进行对比,[①]此外不作详论。

① 参阅李修生:《元杂剧史》,67—74页。

三 王实甫(13世纪):《西厢记》及激情后果(关汉卿等)

中国戏剧的特点与这一现象有关:从现代观点看,这现象就是复制或曰复写。某个写就的作品获得成功,它就会再版,会被别人改写或扩充。王实甫(13世纪)的剧本《西厢记》就是著名实例之一。它至少有两个知名的先导母本,均属另外的文学体裁。一是被多方迻译的中篇小说《乌鸫》(《莺莺传》),①一是《西厢叙事诗》(《西厢记诸宫调》)。② 两书的作者都是我们熟知的。元稹(779—831)的这部小说也被称为《与一位不朽妇人的邂逅》(《会真记》)。写《西厢记诸宫调》的宫廷诗人叫董解元,生活于1200年前后。"解元"即他的学衔(学士第一名),或礼貌的称呼("大师"),而本名反倒湮没无闻了。小说不仅使主人公身边的人,而且也使读者对那个不忠的情人惊谔不已;叙事诗关心的则是团圆,故主题的设置出现原则性位移。③ 以前因不忠而遭致物议的主人公倏尔变成富有奉献精神的情人了,也成了读者和观众的宠儿。由于董解元的加工,张生的人格发展成了"才子"的原型,也成了被爱情弄得神魂颠倒的青年才俊的最佳典范。他的爱情病,今天在我们看来很普通,可在当时还是有些乖谬:他一会儿狂躁,一会儿抑郁,一会儿失眠,一会儿吃饭没有胃口。

饶有兴味的是,董解元用门第出身、教育和季节等给恋人们设计出一个外部的箝制。女主人公作为婚约人的社会地位低下。伟大的爱情似乎只在具有相当高的

① 这部小说至少有3个德译本:一是洪涛生《西厢记》译本的附录,埃森纳赫:Erich Köth 出版社,1926,343—356 页(《莺莺的故事》);二是 Wolfgang Bauer 与 Herbert Franke《金库:两千年的中国小说》(Die Goldene Truhe. Chinesische Novellen aus zwei Jahrtausenden),慕尼黑:Hanser 出版社,1986,78—89 页(《黄鹂》(Goldamsel));三是 Martin Gimm:《美女莺莺。中国艳情小说》(Das schöne Yingying. Erotische Novellen aus China),苏黎世:Manesse 出版社,2001,60—93 页,(《美女莺莺的故事,或曰与仙女的邂逅》)(Die Geschichte von der schönen Yingying oder Begegnung mit einem Feenmädchen)。
② Chen Lili 的英语论文:《大师的西厢罗曼司》(Master Tung's Western Chamber Romance),剑桥:剑桥大学出版社,1976。英语摘录附评注,参阅 Dolby:《中国戏剧史》,36—38 页;Yu Xiaoling 译本:《西厢罗曼司》,载《译文》7(1977),115—131 页。原文参阅董解元《西厢记诸宫调》,载 HSMC(中国学术名著)286,台北,世界书局出版社,1961。
③ 参阅夏志清《评论性导言》(A Critical Introduction),载 S. I. Hsiang 译本《西厢罗曼司》,纽约:哥伦比亚大学出版社,1968,XV–XXI 页;Kin Bunkyô:《董解元西厢记中逝去的时间和季节》("Elapse of Time and Seasons in Dongjieyuan Xixangje"),载 Paolo Santangelo 与 Donatella Guida:《爱、恨与其他激情》(dove, Hatred, and other Passions),229—240 页。

家庭社会背景下方才可能。此外,良好的教育使双方可借助写诗互通款曲,抵制社会规范,倾诉时序转换中的春情。这样的相互追求需要有一定的空间:在家里显然不行。本来,良家少女只能在家做女红,一面耐心期待同某个陌生男子完婚。书生的最好情况也只能在娱乐场所猎艳。不管怎么说,此处有了一个谈情说爱的另类场所,即在一个寺庙里。这样的事一度让传统的礼教失效,后来通过中进士和完婚证实:不论发生何事,这个书生总是充当亮丽的角色。

令中国读者十分满足的团圆结局也是从董解元《西厢记诸宫调》借鉴来的。这个题材在安排和陈述方面发生了变化:元稹对年轻人不顾一切追求真切爱情提出质疑,①而王实甫则把社会理性(礼)和个人情感(情)之间的冲突置于中心位置了。

我们在谈论《西厢记》及其作者王实甫时,就好比在谈论一幅画,因为不存在一个对大众均能接受的版本,而是存在多个版本,况且作者的情况有些暧昧莫辨。一如既往,总有人代表这一观点:后来被增添的第五折,其团圆结局不是王实甫,而是关汉卿所撰。我以下的论述只从一个作者出发并以他为支撑,此外也依傍专家王季思评注的标准版本。② 而另外两位专家维尔特 L. 伊德马和斯蒂芬 H. 维斯特(Stephen H. West)则以另一版本为基础,即所谓弘治(Hongzhi)版本,那是兼有详尽引言和评论的新英译本。③ 其他迄今的英译本④在我们论述过程中不再顾及。已提到的 3 个英语版本绝非是最早的,先于它们的是法国语言学家斯坦尼斯拉斯·尤利恩(Stanislas Julien,1797—1873)在辞世前的 1872 年发表在一本杂志上的译本,

① 对这部并不简单的小说的阐释,参阅 Stephen Owen:《中国"中世纪"的终结:中唐文学文化随笔》(*The end of the Chinese "Middle Ages". Essays in Mid-Tang Literary Culture*),斯坦福大学出版社,1996,149—173 页;James R. Hightower:《元稹及〈莺莺的故事〉》("Yüan Chen and 'The Story of Ying-ying'"),载 *HJAS*(哈佛亚洲研究杂志)33(1973),90—123 页;Manling Luo:《真实的魅力:莺莺的故事》("The Seduction of Authenticity:The Story of Yingying"),载《中国的男女与性》(*Nan Nü. Men, Women and Gender in China*)7. 1(2005),40—70 页;J·S·Lin(即 Lin Zhenshan):《〈莺莺的故事〉中的演说技巧》("The Art of Discourse in 'The Story of Ying-Ying'"),载 *Tamkang Review XIX*. 1—4(1988/1989),735—754 页。

② 《西厢记》,王季思点评,上海:上海古籍出版社,1978。这是 1963 年点校版的重印。附录中收录有关作者身份及 1955 年版本的札记。有关作者身份的问题,参阅 John Ching-yu Wang:《金圣叹》(*Chin Sheng-t'an*),纽约:Twayne 出版社,1972,101—104 页。与此相关,参阅 Jen Juanita Mayer:《金圣叹及天才之书》(*Jin Shengtan und Bücher der Begabten*),博士论文,汉堡,1984,94—97 页。——该剧本并未收入臧懋循编的《元曲选》,这很奇怪。Sui 编的《元曲选外编》收入了这个未被臧接纳、后来重新发现的剧本。点校的《西厢记》印在第一卷第 259—323 页。

③ 《王实甫:月与琴。西厢的故事》(*Wang Shifu:The Moon and the Zither. The Story of the Western Wing*),Stephen H. West 与 Wilt L. Idema 校订,翻译,写导言。Yao Dajuin 写了一篇有关木版插图的研究文章。贝克莱:加利福尼亚大学出版社,1991。

④ 《西厢罗曼司》,S. I. Hsiung(即 Xiong Shiyi)译,纽约等地:哥伦比亚大学出版社,1968(重印,前言写于 1935 年);《西厢:一个中世纪之梦》(*The West Chamber. A Medieval Dream*),Henry H·Hart 译自中文原文并加注释。斯坦福大学出版社,1936。

此为首个西语译本。① 波恩汉学家埃里希·施密特（Erich Schmitt，1893—1955）说，文森兹·洪涛生(1878—1955)将《西厢记》译成德语②即根据上述法译本，因为这事还打了场官司。③ 不管如何，④存在这样一个事实：洪涛生几乎不懂中文。他于1923年以律师身份来北京，做过各种工作，1954年才返回德国。当时德国驻沪领事（1923—1933）瓦尔特·福克斯（Walter Fuchs，1888—1966）在为洪涛生写的悼词中作过如下描述：⑤

> 他很久以前就放弃了律师职业；对教授头衔，他以微笑对微笑——那令人难忘的微笑；由于他同那些未来的汉学家们发生争执，所以也拒绝翻译家的称谓。中国文学作品字面上的翻译是由他的学生和助手提供给他的，他自己则对其改写——用最佳的字句改写，他对中国人的气质有着天才的感悟，这有助于他对中国文艺作品的翻译。他给我们介绍的不仅是故事的主要情节，而且还有古典文学——散文、戏剧——中的精美"氛围"。

我认为这一评价是必要的，因为洪涛生的改写不一定是远离原著的。我在观照原著的同时，也在某些地方引用洪涛生的改写。

此剧说的什么事？情节始于公元801年2月末。父母双亡的书生张君瑞赴京赶考，路过一个位于河中府的寺庙，今属山西省永济县。他想看望附近的一个朋友，便在寺内休息一下。此际崔寡妇带着她的女儿和侍从来了。她本想去今河北定县博陵，为死去的丈夫、原相国落葬。其女崔莺莺已许配他人，但张生与她却一见钟情。当时并非常见的是，地方军事首领策动兵围普救寺。老夫人为自家的福祉担

① 《西厢记》，或曰《西厢的故事，十六幕喜剧》，载 Atsume Gusa 杂志。1880年出书。有关的图书信息不详。
② 《西厢记：产生于13世纪的一部歌剧》，洪涛生从王实甫和关汉卿的中文原文意译成德文。埃森纳赫：Köth 出版社，1926，此版本1978年由恩斯特·施瓦兹(Ernst Schwarz)交莱比锡 Insel 出版社重印。
③ 关于这场诉讼，参阅 Hartmut Walravens：《文森兹·洪涛生(1878—1955)——对中国抒情诗的意译、京剧以及同代人的评论》（Vincenz Hundhausen (1878—1955). Nachdichtungen Chinesischer Lyrik, die Pekinger Bühnenspiele und die zeitgenössische Kritik），威斯巴登：Harrassowitz 出版社，2000，70—87页。关于埃里希·施密特(Erich Schmitt)，参阅147—183页。
④ 科隆汉学家 Lutz Bieg 对洪涛生译本怀有崇高敬意，称洪涛生为"先贤"，他认为不存在德文版依照的是法文版。参阅信息甚详的论文：《对20世纪上半叶中国古典抒情诗和戏剧的文学翻译——文森兹·洪涛生"案"》["Literary Translations of the Classical Lyric and Drama of China in the First Half of the 20th Century. The 'Case' of Vincenz Hundhausen (1778—1955)"]，载 Alleton 和 Lackner：De l'un au multiple Traductions du Chinois vers les Langues Europeennes，巴黎：de la Maison 出版社，1999，63—83页。
⑤ Walravens：《文森兹·洪涛生。生平与作品》（Vincenz Hundhausen, Leben und Werk），47页。

忧,许诺张生若能解围,就把女儿嫁给他。张的朋友是个实力强劲的将军,因此人帮助,所有的人都从逆境中被解救出来。然而局势甫定,老夫人便收回诺言。轮到张生去追求她的女儿了。他设法通过写诗诱惑,但遭拒绝,旋即害了"相思病",红娘于是出面帮忙。在她帮助下,莺莺和张生暗地沟通。老夫人得悉这次不体面的幽会之后,被迫许婚,但有个条件:相府不招"白衣女婿",张生必须在京考取功名。在赴京途中,莺莺无时不在他的梦里;莺莺也在寺内对他苦苦思念,弄得形容憔悴。不料张生在考中进士返乡时发觉,老夫人的想法又有变化。原来同莺莺有婚约的郑恒也在寺内,骗婚未成。与张生相友善的那位将军善于应付,使事情向有利于两个恋人转化。

这个故事人们十分熟悉,它不是分散在四折戏里,而是被王实甫扩充为五本,每本四折,每本都有序曲("楔子")和标题。具体如下:第一本的篇名为"张君瑞闹道场",给出的信号是神圣范围和世俗范围、礼教和个人要求、习俗和违抗之间的矛盾。"道场"是指一种拯救死者灵魂的佛教行为。动词"闹"很诙谐,指青年人洋溢的情感。书生在普救寺见到莺莺,他这时不是适度控制,而是放纵自己的情感。为了接近她,他从住处搬进寺内,这自然是对神圣的亵渎,说到底,是世俗的要求推动他这样做。他为父母做道场,但这佛事对他只是个契机而已,目的是见莺莺,并直言不讳告诉红娘他是单身的婚姻状况。红娘既是婢女,又是信使。此处也显露出死者与生者、生与死、单身与集体之间的矛盾。莺莺的情况也大体若是,她亦不大能够自持,两人一墙之隔,各自吟诵诗歌,有时合诵。这无异于古时男女相互追求的歌唱,《诗经》早有记载。

世俗的事端也侵入寺庙这个庇护所来了,第二本表现的即是此事。美女和危机好像从来都会接踵而至似的,也好像是为了让他俩彼此的接近得到更多生动的描绘,所以,美人到来后立即就出现一个军人。此人动用其兵痞包围普救寺。这是莺莺原婚约人为得到她而展开的一场斗争。但这只是一场外部斗争,动用的是纯武力,而非阴谋、诱惑、追求等。这场武力斗争全靠张生的朋友杜确将军取得胜利,而内心的斗争,张生早已为自己赢得了。第二本的标题"崔莺莺夜听琴"已暗含这层意思。张生借音乐表达爱意,双方同时经历了这爱情的神奇,是相互追求的成果。但仍有另一障碍亟待克服,它比军事威胁要严重得多,这就是由社会习俗构成的障碍。如上述,莺莺已许配他人,老夫人不愿把女儿作为酬报让给张生,

而应让给原婚约者,这是义务。就是说,应承担的社会责任重于承诺。老夫人收回承诺绝不会产生内心矛盾;而恋爱双方和以机巧的方式支持情侣的红娘既不会面对母亲提出幼稚的义务问题,也不会提出被社会漠视的个人需要问题。可能出现的悲剧一直是可想见的,但不是内心冲突的悲剧形式。出于戏剧性原因,老夫人的异议还是必不可少,非如此,情节到第二本就结束了。为了延缓起见,老夫人不可能有别的处理方式了。

有人把元代的戏剧结构比喻成一首中国古典诗的结构。① 一句诗或双行韵诗相当于一折或一本。"主题的引言"(1)之后是"主题的开展"(2),往后是转折(3),最后是展示部与转折在形式和内容上的"调合"(4)。我们理解这样的观点有些困难。诚然,第二本里的军事行动和母亲的拒绝也可理解为转折,可这些事已包括在本剧的起始情景中了。这两本都是讲老夫人的家庭困难,首先是外部困难。第三本完成向内心的转折,标题即有所显示:"张君瑞害相思。"由于不可能就地满足他的爱情渴望,张生病倒了,莺莺让红娘去探望,莺莺从带回的消息里知道他怀有庸俗不堪的诉求,乃动怒,但态度又旋即发生转变,那是因为她那采取拖延的策略进一步加深情人的痛苦,于心不忍,遂由怒转喜,与情人夜间幽会。

由于"病"源于本来可控的内心情感,所以这"转折"构成了戏剧事件的高潮。此处幽默而生动地刻画情感生活,后文将作详述。首先要提出的问题是,爱情如何继续发展下去。按上述说法,在第四本里必然会出现解除矛盾的苗头,即出现最初状况与急转相互调和。但还未到这个地步。在"草桥店②梦莺莺"这个标题下,作者先让两个恋人在"西厢"首次幽会,这是有违社会习俗的。当母亲此后发现莺莺精神恍惚,便异常急切而难堪地盘问红娘。她虽然知道了真相,但因为自食其言不得不准备忍受他人的指责,无论如何,她是被迫采取行动的。她恳求张生要取得功名再荣归故里。她为他安排一次告别宴。途中,张生下榻一客栈,在夜间,莺莺神情悲戚地出现在他梦里。由于母亲对他的功名要求,于是内心的考验又变成只有他才经受得住的外部考验了。所以,第四本虽继续表现内心这一要素,甚至强化这一要素,但它也在对第五本中那令人期待的答案予以关照了。从内容上看,第三第四本可视为一

① 比如诗人黄庭坚(1045—1105)就已令人惊异地预见此事。参阅 Dolby:《中国戏剧史》,18 页。
② 据中国点校版本,"草桥"是个地方,"店"是客栈,《王实甫:月与琴》这篇文章第 83 页上却把这三个字合成"Strawbrige Inn"了。

本,可理解为双重转化:向内心转化,再由内心向外部转化。

第五本的标题"张君瑞庆团圆"预告了幸福的结局。正如未来的岳母所要求的那样,年轻的主人公真的在廷试中独占鳌头。他修书一封给莺莺报喜,莺莺也托人带给他爱情信物。可就在这当口,原本婚约人这个对立人物登场了。他在普救寺谎称,张生早已被选定为魏尚书的东床快婿,所以莺莺非郑恒莫属。身为河郑府州官的张生此时回来了,他的朋友杜确将军则动用军队确保地方安全。于是真相大白。郑恒在有情人举办婚礼时选择了自杀。情节发展的这一过程表明,此剧原本设计的内心结构现在是如何向外部转化的。是谁巴望合法的婚约人死去呢?为何要动用军事力量呢?伟大的情人一定要考中状元吗?凡此种种就是欧洲和现代视角所产生的问题,一个优秀剧目得经受时空的考验。

奥地利作家兼汉学家恩斯特·施瓦兹(Ernst Schwarz, 1916—2003)①曾为洪涛生译本再版写过跋,此文一直还有阅读价值,强调的是对社会准则的违抗。这种违抗使《西厢记》不仅在中国文学,而且在中国所有的文字领域卓尔不群。为了生动起见,施瓦兹特别突出中国(思想)历史的崇拜特性,万事万物都得服从于这一特性。② 皇帝、父亲和丈夫就是要崇拜和服从的典型代表。《西厢记》首先在两个方面对传统价值重新作了评价:一、主人公崔莺莺出身名门,婚前同一个未经家庭、即未经家长许可的男人交往是有失体统的。她的自主行为意味着破坏了自古以来行之有效的社会秩序。即便追求一个人——比如始于普救寺的那一种——本来也是不允许的,交际花才被人追求,可崔莺莺不是交际花。二、此剧本应严厉谴责恋爱双方的反抗,指控他们犯下的罪过,但它却支持破坏方和小人物一方,而不是站在享有绝对优势的孝顺和贵族所体现的规范一边。青年恋人的叛逆,叛逆神圣不可侵犯的礼俗在剧末未得到惩罚,相反,我们在近结尾处听到新婚者口中说出那句名言:"愿普天下有情的都成了眷属!"③这是在时代潮流前盛赞"情"这个东西,"情"与支撑江山社稷的新儒学原则"礼"是背道而驰的,它获得红娘的拥护。

① 关于恩斯特·施瓦兹及其翻译中国文学的许多语言隽永的译本,参阅 Bernhard Führer:《遗忘与失落·奥地利汉学研究史》(*Vergessen und verloren. Die Geschichte der österreichischen Chinastudien*),波鸿:Projekt 出版社,2001,267—276 页。
② 王实甫:《西厢记》(1978),345—366 页,尤其是 248、355、358 和 360 页。
③ 德文摘自施瓦兹(王实甫《西厢记》跋)(*Nachwort zu Wang Sche-Fu: Das Westzimmer*),348 页。洪涛生译为:"噢,但愿此类幸福绵延于世,只要两心同样炽热和忠诚!"原文参阅《西厢记》第 193 页。参阅:《王实甫:月与琴》,412 页。

老夫人是上述规范的代表,她坚持让先择定的女婿成婚,但两次遭到失败,在这方面作了淋漓尽致的表演。此剧让老夫人那"崇高的"社会地位和道德立场完全死亡了。

但还是不可夸大这种观点,因为对传统价值的重新评价并未一以贯之地坚持住,最后由皇帝敕赐联姻,于是公众的"礼"与私人的"情"不再对抗,而是和解,这从上述关于世上有情人的那句名言即可看出。在人们众口同声对皇帝和情感力量讴歌之前,来了一封皇宫的"诏书"。曾一度反抗的张生对诏书是完全顺从的:①

> 四海无虞,
>
> 皆称臣庶;
>
> 诸国来朝,
>
> 万岁山呼;
>
> 行迈羲轩,
>
> 德过舜禹;
>
> 圣策神机,
>
> 仁文义武;
>
> 朝中宰相贤,
>
> 天下庶民富;
>
> 万里河清,
>
> 五谷成熟;
>
> 户户安居,
>
> 处处乐土;
>
> 凤凰来仪,
>
> 麒麟屡出!

在此之前写到争夺莺莺的竞争者郑恒自杀,严格地说,随着合法的婚约人之死,那些由讴歌统治者而再次得到确认的准则也就死了。正如该剧主旨所要求的,为了

① 王实甫《西厢记》(1978),329 页;王季思(评注)《西厢记》(1978),193 页。

使戏剧事件变为可能,这些准则就都失效。但也绝非全是违抗准则,开始阶段才算真正的反叛。另一方面,这种违抗也不能完全无效,必须在剧情松弛时再次得到证明,此剧用"舞台监督"以下的话语作结是符合逻辑的:①

> 诸君从中领悟
> 张崔高尚爱情——
> 忠贞、诚挚、心心相印——
> 这爱情多么震撼人心
> 它征服重重障碍
> 与执拗的苦痛,
> 最终获得全胜。

这段结语被洪涛生译得很花哨,很自由,对照摆放在我面前的原著,只能算作对结尾处"正名"和"题目"的总括性翻译罢了,淡而无味。上述有关爱情力量的话语在我的标准版本里也并非如此。那么,我同洪涛生是否在欺骗读者呢?没有,根本没有。因为根本不存在什么原著!《西厢记》有60个不同版本,它们起初依商业观,继而依文学观,最后从1610年起依以上两种观点出版。换句话说,对这个剧本存在着特殊的阅读需求!保存的最早版本是1498年的弘治版本。② 此外,帕特里西亚·席伯尔援引臧懋循及其颇获读者青睐且影响甚巨的《元曲选》为例,指出出版者往往代表着作者,作者就名利双收。③ 这就是说,不存在神圣的原著,人们压根儿就没有文本唯一性的意识。④ 自己创作过许多戏剧唱腔的出版者臧懋循总是追求某个既定的出版目的。他不关心过往书籍的重印,不关心原作者的真意,在他,重要的是现在,是他最为关切的名利。⑤ 再有就是臧懋循改编时好感情用事。但改编原著的也不仅仅是出版者,还有演员、皇室成员,他们要么出于实惠原因,要么出于意识形态原因

① 王实甫:《西厢记》(1978),330页。
② 《西厢记》的版本史,参阅席伯尔(Sieber):《欲望的戏剧》,123—161页。
③ 席伯尔:《欲望的戏剧》,27、42、88页,101—119页;Link:《莺莺的故事》,51页。
④ Stephen H. West 典范而深入地对此作过说明:《臧懋循对窦娥不公》,载《美国东方协会杂志》111/1(1991),283—302页。
⑤ 对臧懋循《元曲选》的语文学评价,参阅 Link:《莺莺的故事》,49—54页;Höke:《傀儡(魔合罗)》,19—23页。

而为此。① 此外,随着时间的推移,禁书和书刊检查也促使人们这样做。② 一言以蔽之,我们手头从未有过元代剧本的原始版本,有的只是明代二手或三手改写本,全都按他人的意思改。③ 所以,洪涛生作为译者,其准确性并不亚于中国的出版者。正如后者通过出版表达其理解一样,洪涛生通过翻译也表达他的理解。如此说来,出版和翻译均为阐释之事,但也不能说它们是篡改原著,因为所谓的原著几乎不为人知晓。④

至于臧懋循,尽管他偏好爱情之事,却没有将《西厢记》编入他的《元曲选》,也没有将其改写,这着实令人诧异。但我们在其他一些报道过的事例中很容易发现改写。比如夏志清指出金圣叹(1607—1661)⑤那个影响尤著的版本(1656),内中删除了被视为滑稽和伤风败俗的事体。部分重大改动颇发人深思,但此处不作详论。⑥

《西厢记》所表现的违抗社会准则,在中国迄至 20 世纪,一直引发人们的道德疑虑。即便郭沫若(1892—1978)这位具有破坏圣像意识的叛逆者也怪异地认为,从该剧定能推断出作者的性变态。⑦ 对这事,我们在此处也没有兴趣再议。我们面前摆放着足够多的阐释美文,它们绕过道德问题,深入文本堂奥。最佳者兴许便是维尔特 L. 伊德马和斯蒂芬 H. 维斯特所撰的文章。⑧ 他们两位卓越地指出该剧话语行为堪称严丝密缝,我们不妨以黄河为例。

序曲里写母女两人到来之前,张生还在途中。他终于到达黄河边。黄河已超越纯地理概念而获得重要的引申意义。作为元素水的代表,它既是女性世界"阴"的一部分——张生在赴京途中即将沉溺在这个世界里——又代表着阳刚的力量。

① Stephen H. West:《文本与思想意识:明代版本与北方戏剧》("Text and Ideology: Ming Editors and northern Drama"),载 Hua Wei 与 Wang Ailing:《明清戏曲国际研讨会论文集》,台北,1998,卷一,237—283 页。
② 形象的例子,参阅 Dolby:《中国戏剧史》,68 页。事实本身自相矛盾,因为各按时代不同,禁止和支持同时存在。参阅 Crump,《忽必烈时代的中国戏剧》,16,23 页。19 世纪维也纳也存在类似的"戏剧政策",参阅 Fischer - Lichte:《德国戏剧简史》,170—173 页。
③ Hung:《明代戏剧》,在第 4 页上指出,明代版本可能也是当时收藏热的一部分。当时的娱乐和家庭收藏文化,参阅 Craig Clunas:《多余的事物。现代中国早期的物质文明及社会状况》(*Superfluous Things. Material Culture and Social Status in Early Modern China*),厄班纳,芝加哥:伊利诺伊大学出版社,1991。这一出众的研究成果一再谈到戏剧。
④ 在此附带说明一下,由 Peter Zadek(1926 年生)等人率先使用的概念:德国"执导戏剧",它从未感到有责任必须"字字"移植某个剧目。必不可少的"涤尘",时事化地让导演放手执导,任何评论家无权要求演出必须符合原意。
⑤ 关于金圣叹作为《西厢记》的出版人和评论者的作用,参阅 Wang:《金圣叹》(*Chin Sheng t'an*),82—104 页。对金圣叹的理解,参阅 Sally K. Church:《超出话语:金圣叹对〈西厢记〉中神秘内涵的洞察力》("Beyond the Words: Jin Shengtan's Perception of Hidden Meanings in Xixiang ji"),载 *HJAS* 59.1(1999),5—77 页。
⑥ 《西厢罗曼司》,xxvii—xxxi 页。
⑦ 席伯尔《欲望的戏剧》,123 页。
⑧ 《王实甫:月与琴》,77—153 页。

九曲风涛何处显，

只除是此地偏。

这河带齐梁，分秦晋，隘幽燕。

雪浪拍长空，天际秋云卷；

竹索缆浮桥，水上苍龙偃，

东西溃九州，南北串百川。

归舟紧不紧如何见？

恰便似弩箭乍离弦。

洪涛生译这段曲没有拘泥于原文。① 不管人们对译文怎么看，但它还是贴切地传达出背负"书剑"奔走于途的士子的急切心绪。他脑海中浮现的重要之事是考试和结婚。在这之前还有诸多障碍，黄河即是具有代表性的障碍，但同时，在历史上被黄河分隔的秦晋——洪涛生的译文未提及这两个古代附庸国——通过联姻策略又统一起来了。

中国戏剧里十分典型的暗示和双关语加大了西方观众深入理解的难度。暗示和双关语的源头可追溯到中世纪借助诗歌来表达的一种宇宙观念。舞台演出使这倾向得以继续，并且把流传下来的种种观念固定化、大众化了。这倾向具有革新意味，其贡献与其说创造了新的语言形象还不如说是对经过长久考验的传统财富予以巧妙加工。熟悉中世纪古典诗词的人，很少能从中发现新的东西，甚至有时会因其中的老套太多而感失望。但是，谁密切关注戏剧中说唱部分那大跨度的内涵——一经翻译往往意兴全无，谁就会对文本里的诗歌惊叹不已。这可从刚才说到的黄河实例看出。黄河比喻艰辛、分隔和联合，而且还有性的暗示。按中国的性学理论，黄河代表男性射精时通体释放的精力。在这方面，黄河还有其他的比喻，主要是龙的比喻。

这些都是世俗领域，还有一个上天的元素。伊德马和维斯特的说法是一个天地之间的爱情喜剧。此剧中黄河的对应物是银河，两者由那个筏子——被神话证实的——沟通，合二为一。因为银河代表分隔，牛郎织女这对恋人一年才见一面，那么

① 王实甫：《西厢记》(1978)，14页；王季思(点评)：《西厢记》(1978)，6页。

与这神话相关的便是一种预示：张生远游都门与恋人的别离。洪涛生用"云的怀抱"这一比喻十分精妙地表达了这种关联和性的暗示。①

> 云的怀抱是他的源泉，
> 他的目标是东海深深的怀抱，
> 浪涛载着那熟悉其潮流的筏子，
> 奔向日月。

属于"阴""暗"世界的，除元素水外，还有月亮和寺庙。不论自然界还是神圣领域，作者都不放过任何机会，对可能出现的事物全都给予附会性的含义。风和月相依相伴，自古以来代表爱情的嬉戏。不大为人知晓的是这一情况：神圣之物也未能幸免蒙受色情的伤害。作为隐蔽场所的寺庙象征着女人性器官，而和尚的秃头代表男性勃起的阴茎。所以，《西厢记》在次文本里读起来就像读一部色情作品。通篇是围绕"花"的性语言，有的甚至被视为伤风败俗。②

至此，我们就《西厢记》作了长篇大论。这也是此剧的知名度使然。本来还有许多话可说，但在探讨非同寻常的现象后，我们还得回到戏剧史这个本题上来。现在要讨论情感之事。由于存在着有关明清两代丰富的参考和评论文献，所以我们早已习惯于听情感这类事，也发现这类事在先前数个世纪均未被特别强调，缘何如此呢？

文学学惯于说，在近500年的皇权时代，在戏剧和叙事艺术领域有了"对情感的尊崇"。③ 众所周知，新儒学在佛教的影响下是反对人的"欲"和"情"的，原因是它从中看出对"天理"的危害。这虽是中国思想史的主流，然而在两个自由表达人之情感的场所，即舞台和散文领域则形成一股逆流。人们认定为情感正名的人是思想家罗钦顺（1465—1547）。④ 从此在文学家队伍中展开对这个题目的大讨论，宣称情感具

① 王实甫：《西厢记》，14页；王季思（点评）《西厢记》（1978），6页；《王实甫：月与琴》，81—83页，174页。
② 性感词汇，参阅《王实甫：月与琴》，141—153页。
③ Andre Levy：《漫话所谓'情'崇拜》("Ramblings around the So-called Cult of Qing")，载 Chiu Ling—yeong 与 Donatella Guida：《中国的一种激情：庆祝 Paolo Santangelo 六十寿辰纪念文集》(A Passion for China. Essays in Honour of Paolo Santangelo for his 60th Birthday)，莱顿：Brill 出版社，2006，197—202 页。合理地提醒人们注意："情"在中文里可泛指不同事物。
④ 此处和以下，参阅 Martin W. Huang：《晚期帝制中国的欲望和叙事文学》(Desire and Fictional Narrative in Late Imperial China)，剑桥等地：哈佛大学出版社，2001，1—56 页。

有重大价值,肉欲被称为真正的快乐,受蔑视的"法院法官"(文学家)与(不幸的)情人打成一片。冯梦龙(1574—1646)认为,作为"情感事"的爱情(1628年后)也有自己的历史。① 更有甚者,"真情"这时被当成历史、人生和道德的推动力而受尊崇。但这种重新评价还是不能为以前的评价所容,否则,散文随笔作家梁实秋(1903—1987)就不会说出那样的名言了:情感直到"五四"时代(1919)才作为一头猛兽被放出来。② 不管怎样,戏剧的发展提供了足够的理由让我们去过问一下中国思想史上"理"与"情"之作用的明确论点。③ 但此处不是讨论的场合,只能简单提一下。由皇恩促成的团圆总是被理解为"天理"的恢复,④正如许多剧目在剧中人物聚集时所规定的那样。⑤ 一度被视为偏离秩序、被保守方当作非道德加以谴责的东西,⑥最终还是回归秩序。下面即将说明,这是复制的秩序。⑦

关于"情感"事,元代并非特殊。可以猜想,《西厢记》对情感波动的强调,要么是被后来的出版者作了突出的炫示,要么全部被吸纳,但这已不可验证,我们只能以现在手头上已有的剧本说事。让我们回到《西厢记》的具体情感问题上来。这与上文提到的爱情病主题有点关系,而这主题又与美人有关。是美女莺莺启动了故事的进程。⑧ 有趣的是,尽管兵痞威胁和母亲逼迫,但剧本并未以人们期许的严肃,而是以恰当的诙谐来叙述事态。这与女仆红娘有关。她的名字具纲领意味:红颜(红)女孩(娘)。中文"女孩"(娘)从中世纪早期、从《子夜吴歌》(公元4/5世纪)起才在中国文

① 参阅 Thilo Diefenbach:《感知与塑造:论冯梦龙关于"情事"的故事背景》("Wahrnehmung und Gestaltung: Zu den ideengeschichtlichen Hintergründen des Qingshi von Feng Menglong"),载 Antje Richter 与 Helmolt Vittinghoff:《中国与对世界的感知》(China und die Wahrnehmung der Welt),威斯巴登:Harrassowitz 出版社,129—143 页。
② 顾彬,《二十世纪中国文学史》,卷七,慕尼黑:绍尔出版社,2005,78 页。
③ 《躁动之猿:论儒学中的自我》("Der unstete Affe: Zum Problem des Selbst im Konfuzianismus"),载 Silke Krieger 与 Rolf Trauzettel:《儒学与中国的现代化》(Konfuzianismus und die Modernisierung Chinas),美因兹:v. Hase 出版社,1990,80—113 页。
④ 明末,尽管人们正面认为"情"是人性的重要组成部分,但这激情是有问题的,Katherine Carlitz 在其论文中指出过这事。参阅 Carlitz:《莺莺传、西厢记和娇红记中的激情与人格》("Passion and Personhood in Yingying Zhuan, Xixiang Ji, and Jiao Hong Ji"),载 Santangelo 与 Guida:《爱、恨与其他激情》,273—284 页。关于当时"情"与"理"、"才子"与"佳人"以及风流人物的精神领域,参阅 Wang Ailing:《明末清初戏曲之审美构思与其艺术呈现》["Die ästhetische Konzeption von Theater (Ende Ming, Anfang Qing) und ihr künstlerischer Ausdruck"],台北:Academia Sinica 出版社,2005。
⑤ 关于中国戏剧结尾的艺术,参阅 Crump:《忽必烈时代的中国戏剧》,131、173、184 页。
⑥ 参阅 Wang,《金圣叹》,84—86 页。
⑦ 与此相联,Helga Werle—Burger 的论文颇令人深思:《中国戏剧里的旦角。戏剧在中国的重要性》("Frauenrollen auf der chinesischen Opernbühne. Bedeutung der Open in China"),载 Cheng Ying(即 Zheng Ying)等:《妇女研究。1991 年柏林汉学研讨会论文集》(Frauenstudien. Beiträge der Berliner China-Tagung 1991),慕尼黑:绍尔出版社,1992,93—113 页。此论文虽不是从历史角度论述,且有点公式化,但对"团圆"这个关键词提供了一个饶有兴味的论点:团圆产生于梵文戏剧,它面对舞台上所表现的恐怖具有一种魔幻般的作用。不少剧目被理解为悲剧,但它们是被伪装过的。这论文还特别强调妇女的力量,乃至妇女的全能,但这又与文章里提到的妇女脆弱的典型形象相矛盾。
⑧ 在大众文化里,"靓女统治世界"这种现象(David Lindley:《Official Bootleg》,1985)已广为人知。

献里被使用。红娘作为一个人,即莺莺的女仆的名字,源于元稹的小说。后来由于《西厢记》的巨大影响便成为媒人的同义词了。在中国文化里,红色通常代表春天、欢愉、节日氛围、青春,简言之,代表丰满的、生机勃勃的生活。隐藏在"女孩"这个字眼后面的"信息",此处勿需详论,即使有别的关联,那么克劳斯·特维莱(klaus Theweleit,1942年生)示范性地把这类事说得十分到位了。① 此处只简略提一笔:自古以来,中国整体思想只围绕复制生活和生命打转转。"生",就是对诞生、生育和生活一体化的概括。因为女人自古被视为生命的开始,②所以《西厢记》关涉的恰恰就是理想化地复制生活。作者和主人公在戏里必须典范式地清除复制生活中所遇到的障碍。一般地说,中国戏剧主要讲的就是男人争夺女人,与此相关就是为生活或为活下去而进行的斗争。

红娘将有情人撮合到一起,但也并未放弃对他们痛苦的观察——这痛苦是时代使然,观察时常常又少不了讥诮挖苦。她最渴盼的,莫过于做张生的二太太,这体现这桩情事的实惠面,所以,她口无遮拦,污言秽语,彰显她这方面知识的丰富,甚至以性学祖师爷自况。我们知道莱纳·马利亚·里尔克(Rainer Maria Rilke,1875—1926)有句名言:美是恐怖的开始。在此剧中指的是灵与肉的震撼。张生第一眼看见美女莺莺时"有如受到雷击"。文森兹·洪涛生用里夏德·瓦格纳(1813—1883)歌剧《特里斯坦与伊索尔德》的相似处作如下翻译:③

> 实现的,是何种渴望?
> 显露的,是何种奇迹?
> 噢,你啊,见了你,
> 竟然一见如故!
> 我永远心怀感激,
> 终于,我找到了你!

① Klaus Theweleit:《帝王之书》(*Buch der könige*),法兰克福:Stroemfeld/Roter Stern 出版社,1988。Mathlas Bröckers 对此书第一卷的评论文章载 1988 年 10 月 1 日《日报》18 版,显著标题为《小妞是按摩》(*The Mädchen is Message*)。
② 词源学"字典"——《说文解字》作如是解。表示开始的"始"字女字边旁,故"始"字可理解为:女人为创世之始。
③ 王实甫:《西厢记》(1926),23 页;王季思(点评):《西厢记》(1978),7 页。

洪涛生此处用"奇迹"雅译,实为原著中叙述的转换:这位刚刚还在说"诸神"的书生,却不由自主,在他有关寺庙建筑那文绉绉的谈话里插上一句日常口语"真该死"("颠不剌"),意即"惊艳"。其后就产生多层面的油腔滑调的游戏,让他人对张生的"爱情颠狂"("风魔")产生幽默的反响。张生在瞻仰观音和神仙像之后叙说那美女——使人心猿意马、倾国倾城的美女,这时,那小丑(名叫惠明的和尚)开起这相思病人的玩笑来,用散白问他有关他心上人一双小脚之事:①

偌远地她在那壁,你在这壁,系着长裙儿,你便怎知她脚儿小?

他以韵诗作答:

若不是衬残红芳径软,
怎显得步香尘底样儿浅。
且体题眼角儿留情处,
只这脚踪儿将心事传。
慢俄延,投至到栊门儿前面,
刚挪了一步远,刚刚的打个照面,
风魔了张解元。
似神仙归洞天,
空余下杨柳烟,只闻得鸟雀喧。

爱情似乎将情郎的认知能力升华,有如侦探一般敏锐。种种事情无不弄得颠三倒四。老的秩序失了效,这从张生另外两处言论表现出来:一是他不赴京赶考,而要在寺内赁房居住;二是他不敬天——敬天是其义务,反倒恨起天来,说"天不与他行方便"。由此看来,他的确需要听从老夫人的劝告,因为作为夫妻显然不能只赖空气为生啊。

我们的出发点本来是谈幽默的,已经涉及到爱情的病态。我们读到美人凝眸让

① 摘自王实甫《西厢记》(1926),20页;王季思(点评)《西厢记》(1978),8页。

张生不能自制,让他甘愿去死,这甚至会超越个人,严重危害国家与社会。这背后潜藏着男性的体验,亦即这痴情男子和作者的体验。作者大多遵循与文学传统类似的情况创作。但在红娘看来——红娘在张生眼里是可爱的"撒娇娃"和"醋罐子"——这桩情事不具备多少戏剧性,仿佛她已从历史上参透男人因爱美女而受煎熬似的。所以,她未来的主人和现在的女主人无不受她的数落:①

 憔悴潘郎鬓有丝,
 杜韦娘不似旧时,带围宽清减了瘦腰肢。
 一个睡昏昏不待观经史,
 一个意悬悬懒去拈针指。
 一个丝桐上调弄出离恨谱,
 一个花笺上删抹成断肠诗。
 一个笔下写幽情,
 一个弦上传心事:
 两下里都一样害相思。
 方信道才子佳人信有之。
 红娘看时有些乖性儿,
 则怕有情人不遂心也似此。
 他害的有些魔魅,
 我遭着没三思,
 一纳头安排着憔悴死。

 这恋人的痛苦是沿习唐代以来"才子佳人"叙事文学的陈套,不过是文学那绵绵长链中的一环罢了。人们喜欢提起此长链的文学性。红娘讥讽她所见到东西,就是恋人们自我选择的那种姿态,一种万变不离其宗、从不厌倦的公式化姿态。另一方面,她批评的对象物亦不乏放之四海而皆准的真理:爱情会造成莫大痛苦,

① 摘自王实甫:《西厢记》(1926),100—102 页;王季思(点评)《西厢记》(1978),96 页。也请参阅《王实甫:月与琴》,121—122 页,281—282 页。潘岳是公元 4 世纪一位诗人和官吏,从字面上讲,这名字代表他的俊美。杜韦娘是唐代一位颇具音乐才华的佳丽。

男女双方会失去理智,不独此剧为然。所以,红娘的话应从这两个层面上来解读。那位易遭物议的母亲在这第二个层面上也握有真理:张生因爱情而放弃考试,这与某个德国浪漫主义者完全一样了,此人同至爱恋人上了屋顶并立即推倒身后的梯子。

元代是拘押人的时代。《西厢记》对爱情主题的过分渲染曾遭质疑。是否存在明代晚辈出版者的操作?完全有可能。只要对后古典主义元曲和元代各剧作家的生平稍作观察就可看出,爱情的渴望没有结果,由此产生的痛苦都很类似。关汉卿的例子最为人知晓。这位"元代戏剧之父"(W. Dolby 语)被视为"浪子"。下文将详论的妓女文化在当时享有很高的声誉。[①] 关汉卿写了一套著名的散曲《不伏老》。[②] 开篇诗曰:"墙头的花(即妓女)任我采",接下去又写"我是盖世的浪子班头"。[③] 中文"浪子"——此处用"花花公子"、"追求享乐者"翻译——本是蔑称,可在元代,却成为青年俊男的标记。美国汉学家斯蒂芬·欧文(Stephen Owen,1946 年生)在翻译关汉卿这套散曲的译序中对这种价值观的转变作如下思考:[④]

> 主题为"不伏老"的著名套曲以荒淫好色的老头的声音说话,此人在首都(大都)的娱乐区享受人生:饮酒、赌钱,尤其在女人身上找乐子——套曲中将这些女人称作"花""柳"。这套曲不应视为关汉卿或另外某个人的"现实"肖像,它体现的是元曲宝库中新的价值观和"反英雄"人物:他不是因为所拥有的生活质量而受赞赏,而是因为他的要求方式,即要求那种为社会所不容的生活质量的方式。他自称"倔老头"、"老滑头"、"活命的里手"。对习俗的价值他嗤之以鼻,这习俗的价值也不光是儒教社会形态,他还讥讽娱乐区内的习俗价值及桃色事件。关汉卿可不是满怀渴望、犹豫不决地立于情人门前的宋代歌手,他一开始

[①] 参阅李修生:《元杂剧史》,68—70 页。关于伶妓,参阅 Dolby:《中国戏剧史》里的生动描绘,61—63 页。作者在此处追溯 Xia Tingzhi(夏廷志,约 1316—1368)的《青楼记》,译本的摘选,参阅 Arthur Waley:《蒙古秘史及其他》(*The Secret History of the Mongols and Other Pieces*),伦敦:Allen & Unwin 出版社,89—107 页;伊德马,维斯特:《中国戏剧,1100—1450》(*Chinese Theater 1101—1450*),147—149 页,161—167 页。1355 年以来仅存的《青楼记》讲述 110 位女伶和 30 位男伶。重印的原文收入《中国古典戏曲论著集成》卷二,北京:中国戏剧出版社,1959,1—84 页。关于(唐代)有艺术造诣的交际花和娱乐妓女,参阅 Thilo:《长安》(*Chang'an*),67—71 页。关于妓女与培训者的关系,参阅 Beverly Bossler:《转换身份:中国宋代妓女与文人》("Shifting Identities: Courtesans and Literati in Song China"),载 *HJAS* 62.1(2002),5—37 页。

[②] 作为市民文学的套曲,原文及阐释,参阅何:《元曲鉴赏辞典》,173—176 页。

[③] 译文及阐释,参阅 Sieber:《欲望的戏剧》,63—68 页。这位女作者怀疑其真实性。

[④] 译自 Stephen Owen:《中国文学选集,自 1911 年始》(*An Anthology of Chinese Literature. Beginnings 1911*),纽约等地:Norton 出版社,1996,728 页。套曲的译文,参阅 729—731 页。

就说，所有的女人他都享受过了。

郑光祖（约1260—约1320）的杂剧《倩女离魂》中的女仆梅香①代表了对"浪子"的正面看法。她当着女主人的面——她是女主人不可或缺的对话者——表达如下观点：②

姐姐，那王秀才生的一表人物，聪明浪子，论姐姐这个模样，正和王秀才是一对儿，姐姐且宽心省烦恼。

郑光祖生于山西平阳，在杭州做小官。该剧给我们提供一种可能性，即从另一视角重新审视和考虑爱情主题。郑光祖字德辉，在参考和评论文献中常被称为郑德辉，与关汉卿、白朴、马致远并列为元曲四大家。《倩女离魂》源于唐代传奇，这传奇有3个蓝本，陈玄祐（公元8世纪）撰，陈事迹不详，但《离魂记》这部传奇创造出的戏剧性故事，无论是郑光祖还是汤显祖（1550—1617）的《牡丹亭》都深受其影响。《牡丹亭》中那个离开肉体的灵魂成了不可压抑的激情的比喻，此事容后叙。③

在西方国家，"灵魂"虽无统一定义，但因与上帝和神明发生关联，故被当成一个整体来理解。④ 与西方国家相反，中国人自古以来把灵魂分为体魂（魄）和气魂（魂），前者随着肉体死亡而消亡，后者却能在死时向上飞升，并视其载体生前自我完善的程度而（长期）存活下去。⑤

故事始于公元692年。莫尼卡·莫奇（Monika Motsch）将标题译为"分裂的女

① 在舞台上，几乎所有的女仆都这样说，所以Crump说，"浪子"可理解为像Mary Smith一样的世界通用名：《元代戏剧的要素》（"The Elements of Yüan Opera"），载《亚洲研究》杂志 XVII.3(1958)，419页。
② 此处和以下，参阅臧懋循：《元曲选》，328页；Liu：《元代6个剧本》，91页。
③ 此处需提及剧目《铁拐李》，此剧对灵魂变化的主题作了另外的改编：很早被妻子焚毁的官吏的尸体因不得安宁而寻找替身。不安宁以及因道教而得到救赎，这些使这部平时未受关注的灵魂剧近似于《漂泊的荷兰人》的主题了。德译本及评论，参阅福尔开：《中国元代剧本》，297—364页，607页。原文载臧懋循：《元曲选》，233—242页。
④ 参阅Gerd Jüttemann, Michael Sonntag与Christoph Wulf：《灵魂——西方国家的灵魂故事》（Die Seele. Ihre Geschichte im Abendland），科隆：Parkland出版社，2000。
⑤ 参阅Gudula Linck：《阴与阳. 中国人思想中对整体的寻求》（Yin und Yang. Die Suche nach Ganzheit im Chinesischen Denken）慕尼黑：贝克出版社，82—93页；Linck另一著作《肉体与身体：论先现代中国的自我意识》（Leib und Körper. Zum Selbstverständnis im vormodernen China），法兰克福：Peter Lang出版社，2001，60—69页；Hans Steininger：《魂魄与恶魔》（Hauch- und körperseele und der Dämon bei kuan Yin-tze），莱比锡：Harrassowitz出版社，17—26页。

孩",①译得很好。故事以名叫倩女(美女)的小姐为中心,她欲逃婚,自主择偶,于是分裂成一个肉体和一个灵魂。身躯在家,辗转病床;离魂则紧随意中人。离魂也有肉体一面,但她的情人不知道身边有这么个幽灵,尤其当他行色匆匆之时。在家的病体可解释为未实现的社会义务,而漫游远方的离魂则可解释为对那个最初只关心自己的人的爱慕。但帮助解决矛盾的东西是孝顺。倩女魂思虑父母:她同丈夫及孩子一起归家,从而又变成一个健康的肉体和灵魂。康复可理解为一种显性象征:社会秩序重新得以恢复,即便这个家庭因为尴尬而对此事晦莫如深。

这离奇事件早先有个版本。姓名不详的作者对一个被骗女子的分裂的解释是:"倘若思想和心被激怒,灵魂则神秘出窍。"②这种观点或可与万物共鸣(感应)理论③联系起来。按中国人的理念,凡感知之前都有一次"震动"(感)。在本剧里,震动因睇视男人而引发,且不能用礼教加以控驭。如此,违背礼教就成为《倩女离魂》的原本主题了。英译者干脆保留女主人公"倩女"的名字,④这两个字就是纲领:"美女"。这美女不仅包含吸引力,而且还包含变化力。令人称奇的是,本剧里不是男人变,而是女人变,是啊,在封建制度的维护者、书生王文举和封建制度的破坏者、美女之间产生一条道德鸿沟。美女和变化于是就呈两副面孔:美女见男人而生变化,一见钟情;而她身躯害了相思病,卧病在床。她那令人痛惜的现状原本就包括在长长的标题中:"精舍中的迷惘"("迷青琐倩女离魂杂剧")。倩女代表的美女亦是要求自身权利的美女,正如女仆所言,这美女把那位俊男叫作相称相似的人,也就是把他叫作相称的对象。若是嫁给其他人,那就是不当和不幸的婚姻了。

① 莫宜佳(Monika Motsch):《中国中短篇叙事文学史》(*Die chinesische Erzählung*),顾彬:《中国文学史》第三卷,慕尼黑:绍尔出版社,2003,116页。小说原文参阅《唐人小说》,香港:中华书局,1965,49—51页。现存多种英译本,其中有 Karl S. Kao:《中国古典超自然和幻想的故事——选自三世纪至十世纪》(*Classical Chinese Tales of the Supernatural and the Fantastic. Selections from the Third to the Tenth Century*),Bloomington:印第安纳大学出版社,1985,184—186页;还有 H. C. Chang:《超自然的故事》(*Tales of the Supernatural*),爱丁堡大学出版社,1983,57页(导言),59—61页。较早的德译本,参阅 Schwarz:《凤凰笛的呼唤》(*Der Ruf der Phönixflöte*),卷一,291—295页。同 Monika Motsch 关于小说中双影人主题的观点进行争论,参阅 Rolf Trauzettel:《〈双影人,你苍白的伴侣〉。文学中双影人主题的象征意义之比较研究》("'Du Doppelgänger, du bleicher Geselle'. Eine komparatistische Untersuchung der symbolischen Bedeutung des literarischen Doppelgänger-Motivs"),载《袖珍汉学》2/1996,8—10页。作者建议译为"魂",不要译"灵魂"!关于分裂女孩的隐喻,参阅 Monika Motsch:《用竹筒和锥子。从钱钟书的〈管锥篇〉到对杜甫新的观察》(*Mit Bambusrohr und Ahle. Von Qian Zhongshus Guanzhuibian zu einer Neubetrachtung Du Fus*),法兰克福:Peter Lang 出版社,1994,156—160页。
② 李昉:《太平广记》,卷八,北京:中华书局,1981,2830页。这个故事源于 Liu Yiqing(403—444):《幽冥录》,其译文收入 Kao:《中国古典故事》,145页。
③ 这一理论形成于古典时期末期,参阅 John B. Henderson:《中国宇宙学的兴衰》(*The Development and Decline of Chinese Cosmology*),纽约:哥伦比亚大学出版社,1984,22—28页。与此相关,请参阅 Rolf Elberfeld:《作为东亚伦理学基本主题的通感》("Resonanz als Grundmotiv ostasiatischer Ethik"),载《袖珍汉学》1/1999,25—38页。
④ Liu:《元代6个剧本》,83—113页;Yang:《元代4个剧本》,143—177页。原文参阅臧懋循:《元曲选》,328—333页。

不妨将此剧说成是对感情的神化。大凡熟悉这种模式的人都会对故事的进展失去兴趣。此剧的生命力乃是女主人公的反叛。两个恋人自幼许配,终于在婚前相见——这是不正常的,当时,已成孤儿的书生王文举正在赴京赶考途中,路过青梅竹马恋人的家,拜见未来的岳母。尽管已有婚约,但岳母还是理所当然地首先期待王文举考中功名,王文举于是不得不经受考验。出于担心(从历史角度可以理解)王中考后可能因缺乏应付手段、顶不住达官贵人招赘,故倩女的离魂随他而行。他用以下话语怒斥她的失德:①

> 古人云,聘则为妻,奔则为妾,老夫子许了亲事,待小生得官回来,谐两姓之好,却不名正言顺?你今私自赶来,有玷风化,是何道理?

就在此前不久,她沿用传统的说话方式,用自己的话说:"凡你做的,就什么也别怕"。("常言道做者不怕")。这强有力的话语是不符合中国妇女顺从和谦卑的传统形象的。她意志坚强,书生最终不得不退让,两人于是违背礼教结为伉俪。在这方面,倩女的果决和忍耐力堪称非同寻常。试问,同时期在西方国家,有没有某女从口里倾吐如此频频折磨人的爱情幽怨呢?在她看来,爱情乃一种疾病,沉疴,无药可医,会致人死命。这就让人明白了柏拉图所阐述的理念:②人只有通过另一个人,即伴侣,方能变成一个整体。所以,一再提及的爱情病("相思病")③从积极方面看也是一种可能性:让迄今不完美的"我"死去,变成一个完美和谐之人。没有伴侣、在家独自经受痛苦的倩女病躯(第三折)只有在满足的灵魂归家并与病卧之身重合为一之时才告结束(第四折)。落寞的倩女如是动人心弦地描述其痛苦,先是散白,后是韵白:

> 自从王秀才去后,一卧不起,但合眼便与王生在一处,则被这相思病害杀人也啊。(唱):④

① 臧懋循:《元曲选》,330页;Liu:《元代6个剧本》,99页。
② Hans-Georg Gadamer:《美的现实性》(Die Aktualität des Schönen),斯图加特:Reclam出版社,1998,41—52页。
③ 这个对明代十分重要的理念,参阅paolo Santangelo的论文集(Ulrike Middendorf参与编辑)《从皮肤到心脏:中国传统文化中情绪和身体的感知》(From Skin to Heart. Perceptions of Emotions and Bodily Sensations in Traditional Chinese Culture),威斯巴登:Harrassowitz出版社,2006,131页(女性的病),183页(皮肤、情欲、爱),235页《西厢记》和《牡丹亭》中的"情"。
④ 臧懋循:《元曲选》,331页;Liu:《元代6个剧本》,102页。

> 自执手临岐，空留下这场憔悴，
>
> 想人生、最苦别离。
>
> 说话处少精神，
>
> 睡卧处无颠倒，
>
> 茶饭上不知滋味，
>
> 似这般废寝忘食，
>
> 折挫得一日瘦如一日。
>
> 空服遍面眩药不能痊，
>
> 知他这暗腾病何日起，
>
> 要好时直等的见他时。
>
> 也只为这症候因他上得，
>
> 一会家缥缈啊
>
> 忘了魂灵，
>
> 一会家精细啊
>
> 使着躯壳，
>
> 一会家混沌啊
>
> 不知天地。

 这个女子似乎因其痛苦而把其他人变成二等角色了，她的哀怨还可读到很多很多。这独具风格的描绘不仅与所表露的痛苦之深切有关，而且与所表现的绝望之丰富性有关。坦率告白爱情痛苦，那改变人之性情的爱情痛苦，似可追溯至唐代。那时用格言表达的东西在此剧中得到栩栩如生的显现，似乎要无止境地爆发出来。一个男子的爱情痛苦即使从女人嘴里说出，那也不会被人怀疑，这情感在生活里是可以体验到的。有必要提醒人们注意这种情况，因为我们现在对中国的概念已变得公式化了。中国这个"倩女魂"[①]，其言行举止与"中央王国"传统的妇女形象全然不符。此外，还有一

 ① 德国浪漫主义文学也有类似情形，参阅爱欣多夫（Eichendorff，1788—1857）的诗《少女之心》（"Mädchenseele"）载 Kaschnitz 选编的《诗集》（Gedichte），法兰克福：Fischer 出版社，1969，73 页。

事也很特别：男伴对她的变化竟懵然不知，全然不加理会，这很容易让人得出一个现代结论：丈夫根本不理解妻子。对于这事，此处不便详谈。诚然，我们论述的对象是戏剧文学，是虚构的，但即便虚构，此剧对许多东西也是一种奚落，令人惊诧莫名。

与此相关，还有一个事实也值得关注，即元代戏剧的主人公往往是妇女。这尤其适合于关汉卿。① 其原因尚可争论。以上的话题是作为象征性地复制生活的妇女；但元代戏剧里令人瞩目的东西，还有那高份额的、几乎无法掌控的情感。所以，美籍华裔汉学家詹姆斯·J·Y·刘（刘若愚，1926—1986）50 年前就在一篇颇值一读的短文中情不自禁地说，元代戏剧里主要表现的是情感，是那种要求形象性表达的情感。② 他在此文中也引用《倩女离魂》作例子。在第三折，被灵魂离弃的倩女身躯悲诉道：③

> 日子也愁更长，
> 红稀也信尤稀。

按儒教教义，人不应流露情感，无论喜怒哀乐都要自制。所以面孔的作用至关重要，内心自制可从脸上看出。情感的控制本属妇道，但在舞台上似乎并不绝对。我们在上文中读到，中国的皇帝面对生离死别也悲诉自己的痛苦。我们从中得出什么结论呢？对于在日常生活或写作中被迫行中庸之道的官吏和文人而言，舞台就是一个阀门，不光元朝是这样。他们把妇女看成与自己等同的人，所以妇女的戏份很重，也许因为妇女生来更多愁善感，也许是因为文人历经数百年学会了以寂寞女人自况，以便对自己受皇宫和皇帝排拒的情状进行改编。

在这没有定论的事上，我们兴许还可前进一步：这个或那个剧目的本意是否也是对男人的批评呢？关汉卿不少著作就提出这个问题。主人公往往出身下层，高贵老爷们常常先受"老百姓"抨击，后受法律制裁。许多剧目构思上层与下层的尖锐矛盾，但各折之间缺乏联系纽带，形式上显得松散，能补救此弊的是绝妙唱辞，它给人

① Oberstenfeld：《中国元代（1280—1368）最重要的戏剧家》，115 页。
② 刘若愚：《伊丽莎白时代与元代——诗剧中某些老套常规的简略比较》（*Elizabethan and Yuan. A Brief Comparison of Some Conventions in Poetic Drama*），伦敦：中国社会特殊资料，1955，1 页。
③ 臧懋循：《元曲选》，331 页；Liu：《元代 6 个剧本》，103 页。

印象殊深。说到底,许多剧目是围绕唱腔事后编写的。从现在的观点看,这些唱辞之所以兴味盎然,盖因视角独特,不加粉饰,有时让人觉得开了中国现代文学之先河。① 例如关汉卿的《玉镜台》,此剧源于《世说新语》(公元 430 年)中的一个故事。② 它真的不是一出大戏,然而匠心独运,勾勒出士子命运,婚姻的幸福,男人只重女人优雅的长相。③ 但这一切若与那场结婚争吵相比又略逊一筹。发生争吵,不得不请王府尹出面平息夫妻间的冲突,燕尔新婚的李倩英不肯同房,且已两月之久!温峤——他是个历史人物(公元 288—329)——发誓愿做她的"贴身奴"("伪奴婢"),听她的话,随便由她打骂。但这些也无济于事,他的"女神仙"还是对他不屑一顾!④ 男人屈服于女人、对女人下跪⑤的例子在关汉卿的作品里屡见不鲜。⑥ 我们不由自主会联想到郁达夫(1896—1945)的一些小说。

两性之间的斗争扩至所有层面,不仅在婚姻,还在诗会,⑦尤其在社交活动中。例如《望江亭》中,寡妇谭记儿迫使杨衙内像祭祀羊("神羊儿")一般磕头。杨是个浪子,出身上流社会(衙内,故名杨衙内)。⑧ 谭的第二个丈夫因此称赞她是"出征路上的大旗"("旌节旗")。⑨

就是说,女人对"男人"挺得住,总是女人的计谋挫败男人的打算。关汉卿在剧本《救风尘》⑩里用女人的口吻充分表明这一观点:风尘女子的命运十分残酷,而婚姻对女人只意味着不幸。若将这个剧本阐释为对男人的激烈批评,那么,这阐释也只在这样的条件下才成立:取消简单的戏剧结构,不深究男人行为的逻辑。

① 比如关汉卿的《鲁斋郎》以及鲁迅的论点——中国人的社会角色是兔子、狐狸和狮子——似乎早已作过形象化说明了。对比杨宪益/戴乃迭译本:《关汉卿剧作选》,56 页,对官僚阶层的严厉抨击(54 页);臧懋循:《元曲选》,388 页。
② 臧懋循:《元曲选》,53—58 页;杨宪益/戴乃迭英译本:《关汉卿剧作选》,153—177 页(《玉镜台》)。情节依据以前的故事,参阅刘义庆(403—444):《世说新语》,译者 Richard B. Mather,密执安大学出版社,1976,445 页。
③ 杨宪益/戴乃迭英译本:《关汉卿剧作选》,157,159,160,163 页(肉体);154 页(书生);165 页(婚姻);臧懋循:《元曲选》54,55 页(肉体),53 页(书生),56 页(婚姻)。
④ 臧懋循:《元曲选》57 页;杨宪益/戴乃迭英译本:《关汉卿剧作选》,168,170,174 页。
⑤ 参阅 Oberstenfeld:《中国元代(1280—1368)最重要的戏剧家》,50 页。
⑥ 从广义上讲,这也适合于《陈母教子》这个剧目。为了教会孩子忍受屈辱,陈母坐轿让两个孩子抬,尽管他俩刚刚考中功名。原文参阅 Sui Shusen:《元曲选外编》卷一,91—107 页。把此剧当作滑稽戏来讨论,参阅 Jerome P. Seaton:《陈母教子:元代一出滑稽戏及其暗示》("Mother Ch'en Instructs Her Sons: A Yüan Farce and Its Implications"),载 William H. Nienhauser:《中国文学评论集》,香港:中文大学,1976,147—165 页。
⑦ 比如在关汉卿的剧目《谢天香》里,谢天香是个拥有丰富文学知识的妓女。原文见臧懋循:《元曲选》,78—84 页。德语译文,参阅 Hans Rudersberger 选编和翻译的《中国古代的爱情喜剧》(*Altchinesische Liebeskomödien*),苏黎世:Manesse 出版社,1988(1923 年重印),63—87 页。这个版本还包括元代 3 个剧本的摘录,后被福尔开全部译出。
⑧ 杨宪益/戴乃迭英译本:《关汉卿剧作选》,141 页;臧懋循:《元曲选》,748 页。
⑨ 该剧第二折结束语。
⑩ 臧懋循:《元曲选》,101—106 页;杨宪益/戴乃迭英译本:《关汉卿剧作选》,106—129 页;George Kao 附带点评的新译本,参阅《译文》49(1998),7—41 页。

风尘女子宋引章因两次许诺嫁人而弄得身心交疲。一个是邪恶而富有的商人周舍,另一个是品行端正的士子安秀实。① 那种令人惊异的矛盾心理使本剧显得卓尔不群,不落布局谋篇的窠臼。比如赵盼儿对同伴宋引章的批评——她将从周舍的利爪中救出宋——,而商人周舍以挑剔而诙谐的眼光看待新妾似乎并非没有道理。此外,赵盼儿不仅让宋引章,而且让所有的女读者明白:好丈夫不一定是好情人,恰恰相反。这类格言俯拾皆是。姑举一个用批判眼光看事物的例子,以盖其余:宋引章夸未来丈夫周舍何等殷勤,赵盼儿机巧地取笑此事,指出宋成为商人妇后将产生恼人的祸殃,她唱道:②

([上马娇]曲调)
我听的说就里,
你原来为这的,
倒引的我忍不住笑微微。
你道是暑月间扇子搧着你睡,
冬月间着炭火煨,
哪愁它寒色透重衣。
([游四门]曲调)
吃饭处把匙头挑了觔芙皮,
出门去提领系整衣袂,
戴插头面整梳篦,
纯一味是虚脾,
女娘每不省越着迷。
([胜葫芦]曲调)
你道这子弟情肠甜似蜜,
但娶到他家里,

① 有个剧本叫《鸳鸯被》,作者不详,情况也与之类似。参阅福尔开译本:《中国元代剧本》,500—548 页(译文),611—612 页(评论);臧懋循:《元曲选》,40—47 页。该剧更有趣的也许是女主人公自己在找老公。"被子"(此处作为爱情信物)主题,直到当代中国文学还被人关注。参阅顾彬:《二十世纪中国文学史》,297—298 页。
② 据臧懋循:《元曲选》,102 页译出,参阅杨译《关汉卿剧作选》111 页。

多无半载周年相弃，
掷早努牙突嘴，
拳椎脚踢打的你哭啼啼。
（[么篇]曲调）
恁时节船到江心补漏迟，
烦恼怨他谁？
事要前思免后悔，
我也劝你不得，
有朝一日准备着搭救你块望夫石。

最后，让我们还是回到那个基本想法上来：元代戏剧的许多方面使我们对中国的固定看法产生了疑问，尤其是关于妇女的看法。即便一部很难使人满足、关于一个假死者的剧目、即曾瑞卿的《留鞋记》①也会使我们对男人和女人产生新的看法。女主人公与其同类一样，见到未来夫君后就害相思病。但她无论何事一概采取主动，无人能过问她的婚事，由她自己作主。她的母亲在剧本开头有几句话，对价值作了重估，至今似乎还具有决定性意义：

生男勿喜，
生女勿悲，
曾闻有女作门楣。

我们再谈谈另一想法。在中华人民共和国，关汉卿作为伟大的民族戏剧家尤被称颂。但我们怎么也绕不开这一认识：并非他的所有作品都与他的盛名相副。他的作品常常碎裂成美丽的组份。人们激赏的他这首或那首唱辞，但剧本本身不妨说是跟一时风尚的。这里或许隐藏着一个原因：在"中央王国"，人们为何不谈整个剧目，而喜欢像搞大杂烩一样摘引个别部分！这自然涉及到价值问题，我知道无人敢碰。

① 福尔开译本：《中国元代剧本》，549—591 页（译本），612—613 页（评论）；臧懋循：《元曲选》，571—577 页。该剧楔子后来被改编成京剧脚本《卖胭脂》。参阅福尔开译本：《中国新时代的 11 个歌剧文本》(Elf chinesische Singspieltexte aus neuerer Zeit)，177—190 页，450 页（点评），487—488 页（原文）。

从以上论述中可以看出,元代戏剧是完全可以提供杰出实例的,即使不杰出,也是值得深思的。但有些剧本,从现在观点看,似缺乏某种逻辑性或紧张度,尤其是道教戏剧,其宗旨完全是对人的"救赎"。马致远的《岳阳楼》①——马信奉道教全真派理论——与其说令读者兴高采烈,还不如说使他们迷惑不解。剧中,神仙们发出嗡嗡声,旨在使主人公顿悟,而读者对这种顿悟早已了然于胸。尤其怪异的,当属使用背理的荒谬的方法,使主人公顿悟出要坚决杀妻,以便使自己从世俗中完全解脱。

举最后一例,也许足以结束价值问题的论述。上文详细谈过中国文化中的复仇观念。关汉卿有位朋友叫杨显之,他有一部戏名叫《潇湘雨》,②写年轻女子张翠鸾以不可理喻的方式复仇。由于淮河渡口翻船,险恶的自然环境造成父女天各一方。翠鸾被一个年迈的渔夫收养做义女,并许配给渔夫之侄崔甸士为妻。崔在中考后另娶一女为妻。翠鸾找到崔后受其百般虐待,竟被差役押解去沙门岛送死。她在途中遇雨,至一驿站,神奇地与生父邂逅——生父已手握宫中授予的司法大权,又碰到养父,所以事情有了好的转机。崔甸士面临杀头的危险。但他最后却被翠鸾接受为夫,因为她不想孤身一人度日。她提了个条件,要崔的那个妻子当她的奴仆。

本剧所缺的是内在逻辑:丈夫在逐出妻子后为何还要如此残酷待她?翠鸾为何还要这样的男人做丈夫?再者,崔的那个妻子是无辜的。但对此剧的评价,仍然出现了另外的声音,吹捧它是伟大杰作。③ 除了所谓的结构完整,还强调唱辞和对白优雅动人。可实际上呢,哀愁的唱辞连同那使人产生表现主义感觉的语气重叠,让人老是读到"我,我,我"。而当张翠鸾对天发怒、思谋复仇,对丈夫"冷眼看螃蟹"似的——让他"在蒸锅里结束生命",④这又使她与希腊神话中的妖妇密提娅相去不远了。还有别的东西也令人疑窦丛生:女主人公寻夫,是要以妇女行动自由和勇敢无畏为前提的;父亲对丢失的女儿长期地、殷切地渴盼,这又抛弃重男轻女的陈套了。这些或许是全新的东西,均不能替此剧那实难令人满意的结局辩护。说到底,这结局所依据的,无非就是女人见识——值得怀疑的格言:丈夫是女人的天,婚姻是女人一生的全部。

① 臧懋循:《元曲选》,287—294 页;Richard F. S(即 Yang Fusen)译本《元代 4 个剧本》,47—95 页。
② 臧懋循:《元曲选》,125—133 页;Crump:《中国戏剧》,246—309 页;《译文》4(1975),49—70 页。
③ 比如 Nienhauser:《印第安纳中国传统文学指南》,911 页;Crump:《中国戏剧》,193—195 页;李修生:《元杂剧史》,157—158 页。
④ Crump:《忽必烈时代的中国戏剧》,301 页,305 页;臧懋循:《元曲选》,131、132 页。

四 南部戏剧（南戏）：石君宝（1192—1272）及其他作家

根据上文所述，人们也许获得了中国戏剧与欧洲戏剧迥然不同的印象，但对德国戏剧稍加关注就会纠正人们这种看法。① 从历史角度看，两者的差别并非总是如隔霄壤。我们之所以常常觉得这差别很大，是因为我们从以下的戏剧观念出发看问题：在德语区，自魏玛古典主义时期（1786—1805）起才逐渐形成戏剧，而此前，我们在德语区舞台上也能看到两者相似的现象，归功于城市节日文化和宗教庆典的德国戏剧，其演出是为了敬神，主题也与中国的赋予道教灵感的剧目类似，常常离不开尘世的虚幻与短暂这类问题。故事的结局往往是美化亲临戏院看戏的统治者，这用专业术语来说就是结局的神化。演员也是被固定演何种角色、类型人物及姿态。出于道德原因，各种剧目被改编得面目全非。至于某些戏的被禁，自是勿需多说，戏的娱乐性有多强就更谈不上了，对序曲、尾声、音乐附件和被称之为"猎兽"的东西均一一作了预先规定。以今天观点看，对以下事实勿需再大惊小怪：当时的戏剧价值仅剩下对历史的兴趣了；中国戏剧的发展比中世纪和新时代的欧洲戏剧要早得多，无论形式还是内容均更为多样。

如上述，人们在中国戏剧学里将北部和南部的戏剧加以区分。随着蒙古人被驱逐，戏剧的重点地域发生位移，所以有必要概括一下此事的发展过程。② 众所周知，中国戏剧滥觞于何时，往往仅依赖于少数同代人和后辈的回忆或稀少的笔记。在历史进程中，有许多东西已失落，无法复原。当今大多数学者认为，真正的戏剧始于元代，之所以这样认为，也仅仅因为元代的戏剧作品虽非原著，但经后世改编加工而确

① 以下我依从 Fischer-Lichte：《德国戏剧简史》。Dolby 的观点与我相近，《中国戏剧史》，14 页。
② 我在这方面的入门书是 Dolby 翻译并写导言的《中国8个剧本，从 13 世纪到当代》（*Eight Chinese Plays, From the 13th Century to the Present*），21—29 页；Sui Shusen：《元曲选外编》，卷二，428—431 页（滑稽短剧），416—447 页（整个剧本）。

实存在罢了。由于明朝的各种版本问世,我们获得元代戏剧突然产生这一概念。即便如此,唐代及五代(公元907—960)也有粗俗滑稽剧形式的演出,即所谓副官戏,从中又衍生出宋代的杂剧及官本杂剧,以及金代为娱乐和歌女写的院本。这后面两种戏剧形式无论在主题、形式抑或结构方面均无法否认其来源。这些案例与其说是简短的滑稽闹剧,还不如说是经过加工润色的戏剧。当时纵然未有例子直接流传下来,但人们对此仍有明晰概念。稍晚的一些作品所包含的滑稽短剧,至少与当时的院本接近了。比如刘唐卿(1300年前后)所著《将桑葚蔡顺奉母》一剧中插入讽刺作品《争吵的庸医》,拿两个医生"开涮",语言机锋有如对肉体解剖。① 北戏与南戏的明显区别并非始于蒙古人撤出"中央王国"之后。究竟始于何时,具体时间学界意见分歧。一部分人认为,在宋代,亦即1119年至1125年间已出现分歧;一部分人认为,这种发展趋势是在金占领中国北部、宋皇室1127年南迁之后才开始的。以下事实支持了后者的意见:南宋王朝最先在温州安顿下来并在那里建了祖庙。"混合戏剧"(杂剧)不仅产生于温州和同一地区的永嘉——至今仍保留着地理称谓的"温州杂剧"和"永嘉杂剧"(也够混乱的),而且在如今的杭州和其他地方也有类似的发展。

北方杂剧随着元朝统一中国成了主流戏剧形式,但在南部,当地的戏剧风格依然得到培育和促进。它受元朝戏剧的影响,在1400年前后逐渐发展成了当今所说的"南戏"、"南戏文"、"戏文"、或"南曲"、"南词传奇"。哪怕从这些术语和资料中得不到明晰概念,但我们仍可以从1127年前后南北部戏剧同时发展和相互影响的观点出发。关于"南戏"的定义,首推以下范本所议:②

> 南戏是在北宋杂剧基础上,吸收诸宫调、唱赚,结合地方俗曲歌舞而逐渐形成的戏曲形式。

在明代,又由南戏发展成主流的、甚至是全民族的戏剧形式,今天称之为"传奇",往往译为"浪漫曲"。特别著名的南戏剧目现有170个,但流传下来的大多是残

① Dolby:《中国8个剧本》,21—29页;Sui Shusen:《元曲选外编》,卷二,428—431页(滑稽短剧),416—447页(整个剧本)。
② 李修生:《元杂剧史》,326页。

篇断简,仅3个完整剧目保留下来。① 最早的剧目之一是《宦门子弟错立身》②,作者不详,共14幕(14出),大约写于1320年至1340年间。此剧里的女真族豪门子弟与一女伶(妓女)最终完婚,完美的结局堪称天作之合。仍有3件事至今使人感兴趣:第一,场景顺序安排很随意,在结构上虽看不到元剧那富有艺术性的布局,却给多个人物提供一种局限于南部地域的韵律演唱。第二,它展示了一个青年人的教育,或曰培训,此人为了爱情而放弃一切,目的仅仅为学戏。第三,剧中提到大量的剧目,属当时流动戏班的保留节目。

英籍中国戏剧专家威廉·多尔比(William Dolby)认为元代戏剧始于公元1234年,此时蒙古人已征服金朝。他的论断好似信手拈来,但也不无道理。他指出当时许多写戏的人都是世家子弟,他们的朝代被推翻后,他们仍觉得对已往的统治皇室负有义务,所以在戏剧中寻找出路。石君宝(1192—1276)即属其中一员,他是女真人,石君宝为中文名,本名石谵君宝,或石谵德玉。③ 他也是画家、军人。元代最早的剧本之一《秋胡戏妻》④,其流传归功于他。

此剧以一个母本为基础,母本被多方改编过。石君宝对这一戏剧事件——大学者刘向(公元前77—6)对此事件报道过⑤——作了重大改动,从而大大削弱了该剧。最具戏剧性的第三折,最终结局不是导致那女人自杀——流传本的本意如此,而是团圆。⑥ 男主人公离家10年,退伍荣归故里,返家途中认不出田野上的那个女人就是自己的妻子,而把她当情人,于是两人开始一场激烈争吵,那女人占了上风,粗野

① Qian Nanyang 编辑加评注的《永乐大典戏文三种校注》,北京:中华书局,1979。这3个留存的剧本,参阅 Donald Holzman 的博士论文及详细评论(我手头没有此论文):《南宋时代的早期南戏剧本》("Tadeusz Zbikowski: Early Nan-hsi Plays of the Southern Sung Period")。华沙: Wydawnictwa Uniwersytetu Warszawskiego, 1974,载 *T'oung Pao* 64(1978),312—331页。

② Dolby:《中国8个剧本》,30—52页;Qian:《永乐大典戏文三种校注》,219—255页。阐释,参阅李修生:《元杂剧史》,324—325页。

③ 女真族对当时戏剧的影响,参阅 Stephen H. West:《北戏〈虎头牌〉中的外族要素》("Jurchen Elements in the Northern Drama Hu-t'ou-P'ai"),载 *T'oung Dao* LXIII (1977),273—295页。中国舞台上作为武士的女真人形象,参阅 Wolfram Eberhard:《中国戏剧里的金人》("Die Chin im Chinesischen Theater"),载 Wolfgang Bauer:《中国蒙古人研究:弗兰克纪念文集》(*Studia Sino-Mongolica. Festschrift für Herbert Franke*),威斯巴登:Steiner 出版社,1979,345—352页。

④ Dolby:《中国8个剧本》,53—85页;臧懋循:《元曲选》,255—262页。关于作者及作品,参阅廖奔/刘彦君:《中国戏曲发展史》,342—344页。

⑤ Albert O'Hara:《中国古代妇女的地位。根据〈烈女传〉。中国妇女的传记》,台北:Mei Ya 出版社,141—143页。对这个主题的改编和陈述,参阅福尔开:《中国新时代的8个歌剧文本》,63—93页(译文),447页(评论),473—475页(原文)。

⑥ 中国文学史上的妇女自杀,近年屡有专文述及,特别在《男女——早期帝权中国的男人、女人及性》杂志上("Nan Nü. Men, Woman and Gender in Easly and Dmperial China"),较早的一篇论文也附带论及男人。参阅 Joseph S. M. Lau(即 Liu Shaoming):《勇气:中国历史上和文学中自杀作为自我实现》("The Courage to Be: Suicide as Self-fulfilment in Chinese History and Literature"),载 *Tamkang Review* XIX. 1—4(1988/89),715—734页。

咒骂他的祖宗，也证明自己的忠诚。作者并未在第四折里强化这一悲剧，拒不构思气氛强烈的自杀结局。如自杀就有两种表示：妻子的忠诚，丈夫丧尽天良——过去10年中，他在别的地方也许同样寡廉鲜耻，妻子绝望的内心对此容易想象。这样的一出戏也会让人读出其中的政治含义，所以作者可能缺乏勇气让事件以悲剧结局。但第三折还是具有强烈的内部张力，让我们认识到此剧是元代最早、也是最佳的剧目之一。

五 高明(约 1305—约 1370):《琵琶记》

北部戏剧向南戏的过渡,我们不应把它想象得很突然。这两种戏剧形式,一如上述,在形式与内容方面均相互影响,但大体上还是有所区别的。元杂剧明显的强项是结构完整,南戏的长处则在于造诣深厚的、当今尚需评价的语言和音乐素养,纵然批评的声音不遗余力,指出它们接近平民,失之粗野。① 于是,传统文学意欲用高明(约公元 1305—约公元 1370)的《琵琶记》②这部杰作给我们提供一个具有过渡风格的实例。该剧自 1841 年以来一再被译成西方语言,被编入文选的次数也最多。关于作者,有几位评论家认为他原来只是一个出版人,出版过一部很早流传下来的民间戏剧。但人们毕竟还知道他出生于现今浙江的一个书香门第,1344 年中进士,在蒙古人统治下为官大约 10 载,1356 年淡出公众生活,隐居于宁波乡间,旨在专门写作和出版《琵琶记》。③ 倘若我们对该剧许多重复之处忽略不计——这重复作为对流传下来的戏剧事件进行概述或许必要,以便把个别场景从整体剥离出来并搬上舞台上演,并接受那常常是涕泗滂沱的情感——这情感很容易归因于文化差异,那么,我们所论述的《琵琶记》便是伟大戏剧艺术的早期典范了。它在艺术上是个协调的统一体,1946 年进军纽约百老汇大街的戏剧市场。④ 后来成了好莱坞明星的尤尔·布里纳(Yul Brynner,1920—1985)当时饰演蔡伯喈,他的搭档是玛丽·马丁(Mary Martin, 1913—1990),后来也成了著名的影星。当德国翻译家文森兹·洪涛生与

① 两者的区别,参阅 Dolby:《中国戏剧史》,74—76 页。
② 《琵琶记》的译本有:Antoine Pierre Louis Bazin:《琵琶记》(*Le Pi-pa-ki ou l'Histoire de Luth*),巴黎:Imprimerie Royale 出版社,1841;洪涛生译本;Jean Mulligan:《琵琶——高明的〈琵琶记〉》(*The Lute. Kao Ming's P'ip'a chi*),纽约:哥伦比亚大学出版社,1980。后者提供了优秀的导言和附录。原文和最佳版本,参阅 Qian Nanyang:《琵琶记》,上海:中华书局,1960。
③ 高明的生平,参阅 L. Carrington Goodrich 与 Chaoying Fang:《明代传记辞典,1368—1644》(*Dictionary of Ming Biography*, 1368—1644),卷一,纽约等地:哥伦比亚大学出版社,1976,699—701 页。
④ 由戏剧家 Sidney Howard(1891—1939)改编,剧名为 Lute Song(琵琶之歌),由作家 Will Irwin(1873—1948)搬上舞台。他俩都是美国人。

卓越的日耳曼学者兼诗人冯至(1905—1993)合作,于1934年在北平和天津两地让非华人(业余)演员上演他们改编的《琵琶记》时,美国这个明星演出阵营也许就不那么特别令人惊异了。

当时对演出作出反响的文章①今天仍值一读,文章之所以有趣,是因为它起了作用,说明那时对洪涛生的批评是有局限性和相对性的。② 比如那位美国翻译家代表她的圈子评论洪氏的德文翻译:"整体性地译成德文,牺牲了文学效果及精确性。"③ 相映成趣的是,著名美籍德裔汉学家赫尔穆特·威廉(Hellmut Wilhelm,1905—1990)在演出——演出剧目叫《两位夫人》——结束后说出如下意见:④

> 这个事件(即演出)的不同凡响和意义,我主要从以下两点看出来。第一是证明这次中国戏剧创作及这个悲剧完全不受中国舞台演出和传统的束缚。也证明这悲剧由于洪涛生那感同身受的改写而显示出阅读理解时的美感,而且由于说白的戏剧冲击力而展现这悲剧的特质和艺术力量。第二是一种发现,这发现堪与发现希腊戏剧占领德国舞台相提并论。
>
> ……在一次有关戏剧实质的重要讨论中,1797年4月4日席勒致函歌德,写道:"引起我特别瞩目的是,希腊悲剧中的人物或多或少是理想的面具,而不是我在莎士比亚和您的剧目里所发现的那样真实的个体。……显然,同这类个体打交道要融洽得多,他们会很快引人注意,其性格特点更优秀,更恒定,而且对真实性不会造成丝毫损害,因为他们是作为纯粹个体同纯粹逻辑的人物相对立的"。这就令人惊奇地触及到,中国戏剧创作究竟在多大程度上才能与席勒这一评述相符。中国戏剧创作以团圆为结局的戏剧形式原则,这在我们的戏剧创作中殊难达到。由于完全取消戏剧展示部,或以楔子和序文取而代之,这个戏剧形式原则立马原形毕露。如此,对人物的描绘更固定、更容易,而且……有可能使各场景戏免除所有多余的次要物,将场景戏塑造成完整而高效的统一体。每个场景构成一个圆形整体,使人容易铭记。……此种方式赋予中国剧作

① Walravens:《文森兹·洪涛生(1878—1955)。翻译改编,[*Vincenz Hundhausen* (1878—1955). *Nachdichtungen*],112—123页,126—128页。
② 此处补记:我的老师霍福民20世纪70年代初在波鸿鲁尔大学讲课时对洪涛生推崇备至。
③ Mulligan:《琵琶》(*The Lute*),313页。
④ 摘自 Walravens:《文森兹·洪涛生(1878—1955):翻译改编》117页。

家以较大的自由,另一方面,这自由又必须使整体结构具有精细的联系,——我们欧洲人只能从伟大的交响乐作品中才知晓的那种联系。

按此原则创作的戏剧,其语言——剧作家的真正工具——与戏剧行为相比自然就重要得多了。这就是洪涛生改编的意义所在,就是说,他真正抓住了这一点,以适当形式仿制了戏剧创作的语言。这表明,这一工作领域一直只为洪涛生这位作家所保留,而汉学家们的批评是永远落不到他头上的。

我们看问题的出发点可以是:冯至作了大略的翻译,洪涛生在这可靠的基础上作了改编。洪氏在前言(无标题无页码)里提到 5 个中文版本,这是他的文章所本。他如是评述自己的翻译法:①

译本是完整的,是照原文逐字译的。在作者显得过于天真烂漫之处,在他漫不经心处理那整段整段之处——被当作联系极度的心灵关切的次要途径,译本也全部依从原作。在翻译原文里无数双关语和俏皮话时,逐字逐句的翻译原则就不重要了,而需设法寻找德语成语和诙谐词语。

没有料到,赫尔姆特·威廉用他的话驳斥了让·莫丽安(Jean Molligan)稍晚提出的批评,这批评在汉学界的论争中极具代表性。即使在快到 80 年后的今天,读洪涛生的译文仍觉优美,它坚持不脱离原著。这并非理所当然,因为译文容易老化,常被新译取代。让我们读一读第一出开头,它是楔子,其任务是开宗明义清晰地表达"故事的道德寓义"。一位男性次要角色(副末)——洪涛生称之为"舞台监督"——如此揭开序幕:②

秋天,当灯光
落在翠幕,
书的幽香
变为鲜活的五彩世界。

① 高明:《琵琶记》,(参阅 III)。
② 高明:《琵琶记》,1 页;王季思《中国十大古典悲剧集》,107 页;对比 Mulligan:《琵琶》,31 页。

这世界满是神仙幽怪，
才子佳人，刚勇壮士。
诸君身心怡然，
凡诸君所读，美则美矣，但好吗？

浪漫令许多人痴迷，
只看华丽表皮；
我们则面向高尚者，
还要求深切领会。

诸君喜爱词曲的严谨格律？
还是喜听小丑插科打诨？
休说外表的丰富吧，
且留意本剧的核心！

本剧为诸君
表现子孝妻贤；
骏马超越驽马，
争先奔向目标。

参照原著，便发现洪涛生对语言作了改动。这首"水调歌头"诗，洪氏未盲从翻译，而是概括。洪涛生寄希望于韵律和节奏，用适当词语表达原诗内容。该剧在北京用德语演出后，有人谈到该剧的宗旨，可谓切中肯綮，给人印象殊深：[①]

作者高明究竟属于哪个教派，这是毫无疑问的，他是孔子的信徒。只是，这个孔子的信徒在其理论和文章中着重考虑的，是确定子女对父母和先辈的责任。于是《琵琶记》就成为儿女之责的准则，成为一部法律文书。有关个人对家庭、宗族及国家元首的态度，它都进行训诫和调处，它培植并施教于传统观念……

① 摘自 Walravens：《文森兹·洪涛生（1878—1955），翻译改编》，114 页。

该剧的道德内涵也许仅为亲华人士接受,可它原本遍及寰宇,其教义也许是放之四海而皆准的。该剧俨如戏剧化的童话,语言形象生动,音韵丰富多彩,清澈流畅,天衣无缝地任其倾泻,我们的耳目为之一新,颇觉格调清新,意蕴绵长。我们耳闻的那些道德习俗历时数千载,其伦理价值高于所有欧化的伦理价值,当欧化的道德习俗深陷于现代社会泥淖之时,中国这种道德原则的效力至今犹存。

当时有人发出这样的声音,我以为十分重要,因为涉及到的事情,是在汉学界对洪涛生的译文百般挑剔时讳莫如深的,亦即不谈"生活的地方",也就是原著中的生活原型状态,现在要把它移植到另一种文化中。文森兹·洪涛生用改编和意译谋求那个他也谈到的战略目标。当时另一位说德语的人士指出,以牺牲观众的耳朵为代价,向他们的眼睛让步,这不是翻译和演出的目标,接着便讲到洪涛生的目标。①

我这时想起洪涛生有一回在闲聊中国戏剧时讲过的话,他的话我不会忘记,因为我认为这些话在这个魅力主题中相当重要:"在中国戏剧里,抒情诗是戏剧原动力的载体,它本来就是为这个任务而设置的。"他(洪涛生或译者——顾彬注)认识到这点以后,就相当留意在演出时留给抒情诗一个与其重要性相称的位置。他必须让它独发挥作用,所以他不让由他翻译的剧目到德国演出这个不被人理解的事实也就不言自明了。洪涛生在认识到中国戏剧的价值后便沉溺其中,世界上没有任何东西能诱导他淡化这些价值。……

倘若将抒情诗从其发挥作用的地方抽出,或通过删削使其肢离破碎,这就意味着无视甚至排除抒情诗在中国戏剧中的戏剧使命。《琵琶记》整个剧本实际上就是叙事诗的连接链,洪涛生为我们把各个分开的场景彼此串连起来,但没有给它们施加丝毫的勉强之力。对中国诗歌心怀敬意,在他,这是具有决定意义之事。因此,他不能对观众和读者的种种看法做过多的让步,也不能肢解整个流动的文本,目的是让这部长戏的全部情节压缩在场景的连续中展开;还需同舞台的外部装饰保持距离,以便使观众的注意力全部集中于韵白的词句——通过演员的技艺臻至完美。

① 摘自 Walravens:《文森兹·洪涛生(1878—1955),翻译改编》,121 页。

洪涛生让自己的意译和改编竭力避开的东西,是类似《灰阑记》风格的剧目。所以,许多人百思不得其解之事,就是他拒绝在德国上演他改编的剧目。纵然人们对他的认真表示完全理解,可他也没有给自己的翻译和中国戏剧帮上大忙。在德语地区,《灰阑记》至今尚未失去影响力,为大众熟知;而《西厢记》和《琵琶记》尽管译者艰辛劳作,作品的意义超群,优秀的可读性摄人心魄,然而却无影响力可言!

即便专家,似乎也宁取同行们的客观译文,而不要洪涛生的诗体译作,许多良机就过早地、不可复得地浪掷了。

现在让我们回来再谈赫尔姆特·威廉。他抛出的东西不仅仅是谈论合适的译文的可能性问题。他援引席勒,提出中国戏剧与希腊戏剧相近,旨在引起争论。而这种事,一般会被思想严肃的汉学家所拒绝,这并非没有道理。但赫尔姆特·威廉把握住了这种比较的分寸,即对"理想的面具"和"真实个体"作了区分。"真实个体"这概念我们从歌德时代才开始知晓,当然不可能在古希腊和新时代早期的中国存在。尽管如此,有一个问题还一直未获解决:"理想的面具"在以上两种文明中指的是否是同一个东西。这里不是探讨的场合,倒是要回想一下赫尔姆特·威廉从观察中得出的结论。他谈到《琵琶记》的统一性、整体性、生动和精致,都是些关涉将语言这一至要"脏器"推向显要位置之事。

赫尔姆特·威廉虽是第一个,但不是唯一一个在古希腊戏剧的基础上思考中国剧目《琵琶记》的人,这事绝非偶然。上文我们已简要讨论过中国是否存在悲剧的可能性问题。有人恰好说《琵琶记》就是亚里士多德观念上的悲剧。① 这一观点赢得许多赞同者,也招致许多反对者。② 夏威夷大学退休教授约翰·Y·H·胡视该剧主人公蔡伯喈为悲剧人物,因为此人处于对皇帝忠诚(忠)对父母孝顺(孝)的"超验的紧张"中。加利福尼亚大学贝克莱分校的退休者、明代戏剧专家克里尔·白之(Cyril Birch,1925年

① John Y. H. Hu(即 Hu Yaoheng):《琵琶之歌的再思考:身着亚里士多德外衣的儒学悲剧》("The Lute Song Reconsidered: A Confucian Tragedy in Aristotelean Dress"),载 *Tamkang Review* VI. 2/VII. 1(1975/1976),449—463 页。作者将这篇论文视为再思考,是因为他曾对这个论述对象作过研究:《琵琶之歌:身着儒学外衣的亚里士多德悲剧》("The Lute Song: An Aristotelean Tragedy in Confucian Dress"),载 *Tamkang Review* II. 2 & III. 1(1971/1972)。在这次值得关注的阐释中,他试图借助忠与孝的矛盾冲突来证明这是一部亚里士多德悲剧。这事尽管没有成功,但他的思考仍颇值一读。

② 反对者:Yao Yiwei:《元代戏剧悲剧观初探》("An Initial Exploration of the Tragic View in Yuan Drama"),载 *Tamkang Review* VI. 2/VII. 1(1975/76),441—447 页。作者认为,《窦娥冤》和《赵氏孤儿》只是悲剧萌芽,只是悲剧概念的软化。赞成者:Mei-Shu Hwang(即 Huang Meixu):《中国戏剧里有悲剧吗?对老问题的尝试性思考》("Is there Tragedy in Chinese Drama? An Experimental Look at an Old Problem"),载 *Tam-Kang Review* X(1979),211—226 页。作者论述的理论基础十分脆弱。

生)未援引希腊和英国的传统而得出类似结论:这位主人公的特点是"悲剧性分裂"。①

诚然,"三重命令"——洪涛生译为"三屈从"(三不从),即违心赶考、被迫做官、最终违背大家的意愿再婚,简之"三背孝"(三不孝)使蔡伯喈陷于内心深刻的矛盾冲突。下文将详述。但他并未因冲突而毁灭,正如人们对一部真正悲剧所期待的那样。除短时瞬间外,他原则上根本未作反抗,他不可能产生自身(意志)自由的观念。他始终未按自己的意愿行动,也未在同当权者的纷争里证明自己,而是向皇宫徒然递上辞呈后取消了一切作为,还实现了:完婚,官运亨通,久居都门洛阳。他有行为障碍,意志消沉。②倘若不是他第二任妻子大权在握,那么他的内心矛盾还会加深,遑论谋求解决办法。上层人物规定的、务使各方和解的团圆结局也是与悲剧的特点相违背的。借用苏黎世日耳曼学者埃米尔·施泰格尔(Emil Staiger, 1908—1987)的话说:"倘若支撑人的最后信念以及与人之生存相关的东西一旦碎裂,悲剧就在所难免了。"③高明设计的社会制度非但未引起质疑,反而最终因这个年轻人的内心冲突而得到强化。只有蔡的第二任妻子牛小姐敢于反抗父亲牛丞相。④但牛丞相毕竟十分理智,这实出人意料,甚至令人感动;继之他又说服皇帝改变主意,故完全不可能酿成悲剧,也不可能出现时下观点所期待的那种爆炸性后果。与其说是悲剧,还不如说是"悲伤剧"。⑤中国一些文学研究家们硬要提出中国存在悲剧的证据,他们所忽略的事实是,欧洲中世纪根本不存在、也不可能存在悲剧,因为基督教的救世理论不允许人们有悲剧理念,主人公的毁灭再悲惨,但有基督解救,故可在彼岸得到缓解。再者,按较新的认识,一切悲剧均以"忧伤的自我分裂"⑥为前提,所以忧伤和悲剧彼此连在一起,不可分割。这在欧洲中世纪和中国舞台上都谈不上。以此观之,

① Cyril Birch:《早期传奇戏里的悲剧和情节剧:〈琵琶记〉与〈荆钗记〉比较》("Tragedy and Melodrama in Early Ch'uan-ch'i plays: 'Lute Song' and 'Thorn Hairpin' Compared"),载《东方和非洲研究学界公报》(Bulletin of the School of Oriental and African Studies)XXXVI(1973),228—247页,此处参阅244页。还可参阅Li-Iing Hsiao(即Xiao Liling)《政治上的忠与家庭里的孝:〈琵琶记〉文本、评论和插图的联动情况研究》("Political Loyalty and Filial Piety: A Case Study in the Relational Dynamics of Text, Commentary, and Illustrations in Pipa Ji"),载《明代研究》48(2003),9—64页。

② Josephine Huang:《明代戏剧》,91页,指出皇帝的绝对权力,若拒绝将招杀身之祸。还有:如若没有令人满意的团圆结局,作者必须考虑被流放或坐班房的后果!

③ 摘自Wilpert:《文学专业辞典》,841页。

④ 此处,请允许说出我的个人意见:即使剧里关涉的只是妇女形象和男人形象,但我觉得作者设计出了具有代表性的中国"男人"和中国"女人"。正是1949年后的中国提供了有关"典型"懦弱的中国男人和"典型"强势的中国女人的丰富而形象的资料。

⑤ 翻一翻传统的文学辞典,就能看出德文里不仅对Tragödie(悲剧)与Trauerspiel(悲伤剧)、而且对tragisch(悲剧的)与traurig(悲伤的)作了区分。后面的两个形容词在德语和英语中常被人随心所欲地混淆。某种"悲剧性"的东西使人产生"悲伤的"情感,但"悲伤的"东西永远不具备"悲剧性"特点!

⑥ Bettina Nüsse:《悲伤与悲剧·文化理论谱系I》(Meancholie und Tragödie. Genealogische kulturtheorie I),慕尼黑:Fink出版社,2008,284页。

只存在悲伤戏,而不存在悲剧。最后还有一点,悲剧不可放弃的前提是:大人物与反抗、一种价值被另一种价值取消、自由与必要性的矛盾等,一句话,主人公必然在他的价值冲突中失败。这些在《琵琶记》里都谈不上,戏里所说的两种价值最后和解了,矛盾的展开说到底不是真正的矛盾,仅是表像矛盾而已。为了说明这事,现在有必要谈这个剧目本身。

从外表看,"传奇"《琵琶记》与一般元杂剧的区别显而易见。42 出戏都很简短,有的显得多余,依次快速接替,用黄义煌(Huang Yihuang)的话说像串珠似的。① 当然不是指读者与之打交道的是外观相同、为数众多的首饰品,这儿居支配地位的是场景和主人公的变换原则。演出地点和人物变换,常常造成与前面场景对比的效果。如此众多的"幕"理所当然屡屡招人诟病,那些片断是否真的有助于情节发展呢?是否仅仅是为那些流传下来的、或由角色表演可以猜到的陈年旧事添加插图呢?此处不宜继续讨论,因为这问题好像是现今提出似的,与历史不大相合。当时,为异域文化的舞台构思如此优秀的戏目,在其他地方大概找不到先例。大量的场景戏当然意味着让情节慢慢开展,这在元杂剧里是很流行的。演唱亦如此,它不再集中在一个人物身上。因情节较少,戏剧矛盾纠葛早已为人熟知,于是故事就转入内心生活,许多演唱者参与其事,拖拖沓沓地表达内心痛苦和矛盾冲突,故音乐给人的印象是舒缓、庄重,不再像元杂剧里那么直接和直露了。

我想说什么呢?我不同意常见的对主人公蔡伯喈的批评,也与过于简单化地看待此剧的观点相反,我的出发点是各方面的矛盾冲突,那些需从原则上严肃看待的矛盾冲突。

翻译家让·莫丽安的观点在这个范围内是可以认同的:《琵琶记》里没有真正的无赖恶棍,即便初始态度强硬、导致灾祸迭起的牛丞相也可以变得理智起来。这样,此剧在内容上也令人信服地有了一个圆满的结局。人们总是批评士子蔡伯喈,我觉得这有失公允。此事可以结合美国汉学家克里尔·白之——他本人亦属批评者之列——的观点综述如下:蔡伯喈作为丈夫虽有悔意,但不忠实,通过入赘高门宅第寻求好处,青云直上,遗忘、甚至公开否定结发妻子。作者的目的就在于,把这个丧尽

① Huang:《传统哲学的冲击力》(*The Impact of Traditional Philosophy*),23 页。

天良的丈夫拽到众目睽睽之下严加谴责。① 一篇精当的读物本不该持这种观点,但这观点从第一出就开始出现,这一出是以吹捧"全忠全孝"终场的。蔡伯喈不是丧尽天良之徒,相反是个有悲剧倾向的人,人们不会呵责他的过错。他被卷入阴谋诡计中,初始努力试图摆脱,但未能如愿,而需第二任妻子的帮助。对蔡伯喈的所有批评均源于批评者没有严格区分汉代晚期的历史人物蔡邕(公元133—192)和文学艺术形象——许多民间文学作品里受欢迎的主题。② 那个历史人物在这里不会引起我们的兴趣了。这里关涉的是一个概念,一个榜样人物。作者要为他那个时代高超地设计出这个典范,后来此剧获得人们的激赏,其中包括明朝皇室成员。他们的反响证明作者获得了超越他那个时代的巨大成功:③

　　　　四书五经是大众每天的粮食,而这个剧目好比富人精选的一道佳肴。

首先谈谈剧名。琵琶是中国传统乐器,今天仍可用于独奏。剧中女主人公、即蔡伯喈的发妻赵五娘弹奏琵琶,当众倾诉自己的悲苦命运,并使事件出现一个有利于她的转机。这乐器似乎并无引申意义。《琵琶记》的"记"是记载的意思,具有史实特点。事实上,作者也许想借此剧为历史上的典范人物蔡邕(字伯喈)开脱,因为有人指责蔡邕失德。与此相关,人们老是喜欢引用陆游(1125—1210)④的一首七律诗《小舟近村,舍舟步归》,诗中直称"宫中官吏蔡"("蔡中郎")——官衔倒成了名字似的,评论家们一致认为,陆游暗示的是民间传说中一个同名同姓的文人,即历史上的

① Birch:《官场实情》,16页。
② 关于历史上的蔡伯喈(蔡邕)和文学上的塑造,参阅 Chi-Fang Lee(即 Li Qifang):《蔡邕与〈琵琶记〉里的主人公》("Ts'ai Yung and the Protagonist in the P'i-P'a chi"),载 Chow:《文林》,卷二,154—174页。缩减本载 Tamkang Review IX. 2 (1978),141—158页。
③ 摘自高明《琵琶记》第三折。译文源于当时执教于波恩大学(1932年起)的教师王光祈(1892—1936),载《汉学》III (1928),119页。王在译本里对《琵琶记》也进行了探讨,我手头可惜没有这译本。此外,王光祈还有论著:《论中国诗学》,载《汉学》V(1930),260页也简述过《琵琶记》的诗韵格律。作者于1934年在波恩被授予博士学位,博士论文题为《论中国古典歌剧,(1530—1860)》。他的论述也包括《琵琶记》,载《东方与西方》(Orient et Occident)杂志 I(1934),第一期9—21页,第二期16—33页,第三期13—29页。他的名字被写成 Kwang-chi Wang。关于中国这位重要代表人物,参阅 Thomas Harnisch:《中国留德学子。他们在1860年至1945年间的留学历史及其影响》(Chinesische Studenten in Deutschland. Geschichte und Wirkung ihrer Studienaufenthalte in den Jahren von 1860 bis 1945),汉堡:亚洲学研究所,1999,213—226页。上文摘引明朝开国皇帝朱元璋(明太祖,1368—1398在位)的话,参阅徐渭:《南词叙录》(论南戏,1559),载《中国古典戏曲论著集成》,卷三,北京:中国戏剧出版社,1980,240页。也可参阅 K.C. Leung:《身为戏剧评论家的徐渭:〈南词叙录〉注释译本》(Hsu Wei as Drama Critic:An Annotated Translation of the Nan-tz'u hsü-lu),俄勒冈大学,1988,63页。在62页上,徐渭还有一个观点:高明用此剧为蔡伯喈平反。随着写于1559年的《南词叙录》问世,文人才开始对南戏进行认真探讨。参阅廖奔/刘彦君:《中国戏曲发展史》,卷三,432—434页。
④ 摘自高明《琵琶记》[第二折]。原文参阅《陆游集》,北京:中华书局,1976,卷二,870页。精细英译及评论,参阅 Lee:《蔡邕》(Ts'ai Yung),165页。

蔡邕。这事在科学上没有完全被证实,但这个观点却赋予此诗更多深意。洪涛生对陆游这首"街头说唱"诗("斜阳左柳赵家庄,负鼓盲翁正作场,身后是非谁管得,满村听说蔡中郎。")作如下翻译:

> 刘(应为赵)家庄的古道巷陌被夕阳掩映,
> 盲人老翁正负鼓唱吟,
> 死者岂能管得了自己的身后名誉,
> 现在,有关宫中官吏蔡的演唱响彻全村。

诗的第一、二句译得不够准确,但第三、四句译得十分贴切。传说高明因这首毁人名誉的诗——在宋代很典型——而激发了自己的创作欲望。不管怎样,我们看出高明此剧是两种"重写",一种是重新叙说一个流传下来的、经常被叙说(改说)的故事,一种是在叙说时重新作历史性的价值评估。

本剧的语言分3个层面:口语的诙谐,常与诗(诗与曲)的高度严肃形成反差;抒情诗这个要素似因自身缘故散落在各场戏中,它不是总能推动情节向前发展的;再就是"对偶散文"形式(骈文)①,用来颂扬宫殿、寺庙和风景,在这方面,洪涛生的译文堪称卓越。比如,十六出("丹陛陈情"),在蔡伯喈递送辞呈未果之前,一位"高级宦官"对早朝地皇宫作了歌颂,以此方式象征性地表现皇帝权威与臣仆软弱这两者的巨大反差。在宦官的颂扬声里,皇宫获得宇宙学上宏伟的维度,剧末又通过对"圣主"②的神化使这维度更加强化。此处不妨摘引洪涛生对宦官这段演唱始末的译文,它将宇宙和早朝宫殿联系起来:③

> 银河宽阔的轨道,颜色更淡了,无比遥远,
> 只有大熊座在天穹生辉,依旧,
> 守夜的数声号角吹散残星,

① 这种宫廷文体偏爱形式和内容方面的对比、排比。参阅我的论述:顾彬、梅绮雯(Marion Eggert)、陶德文(Rolf Trauzettel)与司马涛(Thomas Zimmer):《中国古典散文——从中世纪到近代的散文、游记、笔记和书信》(*Die klassische chinesische Prosa. Essay, Reisebericht, Skizze, Brief. Vom Mittelalter bis zur Neuzeit*);顾彬主编:《中国文学史》,卷四,慕尼黑:绍尔出版社,2004,11—14页。
② 这一称谓自古典主义终结以来即有之。
③ 摘自高明《琵琶记》,162—166页;王季思:《中国十大古典悲剧集》,150页。对比 Mulligan《琵琶记》(第十五折!),118—120页。

三次鼓声宣告白昼来临。

宫殿九门宁静,尚闻水滴,

从银箭四周滴入寒冷的铜壶中。[指一种水钟]

听呀!万声晨钟已响,隐隐约约,

传至万千阳台,愈益可闻,

看呀!那朝霞橘红的光束

在屋顶楼台画出游戏性的斑斓!

看呀!雾,晨雾飘浮,飘浮,

飞动,飞动,

吉祥地飞动在葱菁禁苑!

高处,高处,在未明的山谷的千寻上空,

夜露闪光,在崇高的冰轮的边缘,

遥远,遥远,万里之遥处,

月轮,那皎洁的月轮犹可见,撒下银辉一片。

……

该问安的问安,该跪拜的跪拜,

谁敢挨肩拥挤,私语闲聊?

该升的升,该降的降,

哪一个不钦钦敬敬,聚精会神:

悉数恪遵崇高礼仪!

噢,我一直获观这神圣演出,

它日新日新日日新,日日添增圣德之辉煌!

我与群臣共拜,将圣寿送给天颜:

万岁,万岁,万万岁!

我从来不信叔孙(约公元前200年)之礼,

今日方知天子之尊。

译文的生命力在于词句的重复以及神化皇帝的钦敬用语,译者洪涛生对此作了深切领会,但又不拘泥于原文。在类似这样的场景里,可以看出皇权的炫耀,政治经

济的结合,从形式上看,这种结合在古希腊戏剧滥觞时已经存在,①但区别还是很大。雅典强调强权,使和解失效;而中国戏剧知晓个体的痛苦,原则上既让主人公也让观众和解。

最后还举一个译文实例,它使该剧所构想的对社会抨击生动化了。高明表面上像是颂扬,但他对时代的痛苦并非视而不见。那位腐败的乡官("里正")兼"警察头儿"("都官")以丑角身份登场,且毫不隐晦其丑恶用心,他吟唱或朗诵道:②

我乃备感痛苦的里正,
为官重负不堪:
不分日夜奔忙四方,
若来了上司官检查,打开谷仓,
这桩放粮丑闻,谁也救不了鄙人。
——今日上司官已到。
他看谷仓,见颗粒无存,
我就挨了竹板大棒!

他吟诵道:
我被封官做里正,
你们瞧我这破帽、破鞋、破衣裳,
真与我的尊严相称!
在县府我阿谀奉承,
到乡间鼻孔朝天当暴君。
收粮我用容量小的斗,
贩私盐用短斤少两的秤,
若抓人当兵,
我就放富人在家,只抓穷人。

① 这一观念,我得益于柏林自由大学的宗教学者苏珊娜·戈德(Susanne Gödde)女士。
② 高明:《琵琶记》,177页;王季思:《中国十大古典悲剧集》,154页;Mulligan:《琵琶记》,128页。

升斗小民纳税要两倍三倍,
豪强富户则送我想要的东西。
我的职业就是折磨人,为难人,
为这个,天意将我铸定。
上苍虽决定一切,也并非随心所欲:
我耗费掉的,再也诈骗不来,
金钱早已浪掷,
田舍出售或典当,
所以上司官才折磨我,打得我体无完肤,
我现在一无所有,倒也平息他的愤怒。
我的破官帽被他多次摘去,
他差人打我,小命不保,
本欲自尽,这事折腾得我心烦意乱,
可我决定不了是上吊还是投河。
上司官今日发现义仓空空,
我无粮抵应,
听差就扯我胳膊,将我打翻在地,
我叫嚷:
"住手!你正义明镜高悬!
我被错打!在地上叫喊的不是里正,
不是该打的里正……"

[舞台后有个声音问:]
那,你到底是谁?
里正诵曰:
扮演里正的小丑!

 我们看到此处对社会的鞭挞已变成闹剧,而且把社会和戏剧两个层面混杂在一起了。处于本剧中心位置的是"孝"。按当时观点,儿子必须服从双亲("孝"),女儿

(或儿媳)要有美德("贤")。作者高明从两个层面阐释"孝"的观念,从而制造矛盾冲突。儿子陷于进退无据的境地,这不是他之所愿:一方面他要服从父母,婚后不久要应父命去当时的首都洛阳应考;另一方面又要尽人子之责,赡养年迈双亲,不可远离家庭,不可长期在外。而皇帝的要求又加剧这一矛盾。蔡伯喈取得功名后,皇帝要他在京城任高官,理由很充分:为了国家的福祉,皇室需要济时的超群才俊。但真正能长期把蔡拴住,似乎只有用蔡与牛丞相女儿联姻的办法。于是,蔡伯喈陷于责任与意愿的双重矛盾。他要侍奉父母,却须以侍君为重;他想回发妻身边,却须将对妻的思念置于国家利益之后,他向皇室呈文辞官;但未获应允,他必须服从。他快快不乐,任凭命运摆布。我们也只能眼睁睁瞧着蔡伯喈的无奈,感到伤心,觉得他是"行为障碍"者的早期代表,用口头语说,他是本性难移。

在第四出("蔡公逼试")里,父子有段对话,是关于儿子责任的。父亲对小孝和大孝作了区分,这埋下儿子未来的不幸:①

> 父亲您听我说!书上写着:凡为人子者,冬要关心烤火事,夏要关心消暑事,夜间要惊醒,早晨要向父母问安,要问父母起居、冷暖,父母身上发痒要抓,父母出入要扶。要问父母所欲之事,悉数敬进。所以父母在,不远游。倘若离家,必告目的地,返家不逾期。古人的孝,也只是如此。
>
> ……
>
> 儿子,你说的都是小节,没有说到大孝。
>
> ……
>
> 儿子你听我说!孝始于关心父母(事亲),中于侍奉皇帝(事君),终于获得大名(立身)。身体发肤,受之父母,不可毁伤,这是孝的开始。做个好人,有美德,扬名后世,为父母赢得尊严,这是孝的终结。倘若父母贫穷,儿子因此不赴京赶考,就是不孝。若是做了官,父母以你为荣,你就是大孝。

按此说法,孝有3种类型,一级高于一级。父母和皇室不可分割。皇帝是纽带,联系着对父母的关照和身后的荣誉。而后者对父母精神方面尤为重要。只有服务

① 高明:《琵琶记》,38页;王季思:《中国十大古典悲剧集》,118页;对比 Mulligan:《琵琶记》,54页。

于皇室,方能确保后代的名声。担心被遗忘,就是潜在地担心死亡。究竟是哪些记忆和回想在这种关联中起了作用,文中已充分议论,故不赘述。①

复杂的矛盾如何解决呢?作者以行善的方式摈弃了报复或复仇的常套,着力打造妇女角色,亦即蔡的两位妻子。她俩都清楚丈夫的恶劣处境。犯有过错的人本是牛丞相,但书中省去对牛侮辱他人的揭露,所以牛不是恶棍,反倒彰显他在同女儿争吵中处于劣势和通情达理,他还说服皇帝恩准蔡的三人婚姻关系,准他回乡为辞世的父母扫墓。赵五娘为了让皇帝和牛丞相这两个绝顶强权人物产生转变,便公然违背礼仪,出门上路寻夫。想到牛丞相要求女儿游园的时间不能长,又不准侍女进花园,我们就明白赵五娘出门寻夫的行动堪称非同寻常了。诚然,赵五娘出门也是客观环境所逼:公婆饿死,她也没有吃的。但依当时观念,为了有个好名声,守家,饿死,这才是她的责任!后来的观众和读者也这么看。赵五娘此前为公婆行乞讨饭,竟被当时官吏明确告知:她应守在家里。②

对她有利的情况是两次相遇,先在寺内,后在书馆里。此处不谈这事,这已落入"上天有眼"的老套。比较让人信服的,倒是对主题的巧妙利用,最著名的,莫过于把丈夫比喻为"米",妻子比喻为"糠"。蔡伯喈在都门食不厌精之时,赵五娘在家只靠公婆留下微不足道的余粮活命。我们在第二十一出——德文标题"糠秕之妻",中文标题"糟糠自餍(意即以米糠饱肚)——谈到如下哀诉:③

米糠啊,米糠,
你受折磨,同我一样:
你被石磨磨碎,
筛米时将你抛弃,
抛进脏物和粉尘里,
饱受磨难;
我的命也同你一样,

① 参阅 Hans-Georg Möller:《回忆与遗忘:欧洲与中国的对立的结构》("Erinnern und Vergessen. Gegensätzliche Strukturen in Europa und China"),载 *Saeculum 50* (1999), 235—246 页。在 239—241 页上,作者探讨了预感。
② 高明:《琵琶记》,188 页;王季思:《中国十大古典悲剧集》,157 页;Mulligan:《琵琶记》,135 页。
③ 摘自高明:《琵琶论》,227—229 页;王季思:《中国十大古典悲剧集》,166—168 页;Mulligan:《琵琶记》,156—159 页。

遭蹂躏,受打击!
啊,苦的食物呀,
苦的食者!
强迫忘掉厌恶,将你吞下……
可我怎能强迫自己将你吞下!

［蔡父蔡母隐蔽登场,觑探五娘。］
五娘唱:
米与糠本是一体,
可现在不是。
残酷的筛子不懂怜恤,
将糠从贵米中分离。
妻是糠,低贱,无价值,
不回归的丈夫便是米!
她对碗里的米糠道:
噢,你这米糠呀,我不得不吃啊……
……

她唱:
我把最后一点米饭
端到公婆桌上。
欲购些鱼和蔬菜,
怎奈无钱可买!
婆婆悲痛欲绝
苦苦抱怨,
说我暗中吃了好东西。
噢,她若瞧瞧这碗,
就转恨为悲,对我垂怜!
向她坦承吃苦的真相,
我无论如何不肯!

她唱：

噢,这米糠呀,叫我怎能下咽?

她吃了又吐。

她唱：

无论饥饿怎样折磨,

噢,米糠呀,我也对你无法享用!

喉咙好似被绳索勒住。

我伤心哭泣,

怎么也止不住泪水潸流!

她唱：

是啊,丈夫呀,你便是米……

她唱：

米在他方无觅处……

她唱：

是啊,我是糠……

她唱：

人们留米抛糠。

糠怎能疗饥,

女儿怎能替儿子尽孝!

……

公婆呀,切莫生疑,

我本是您儿子的糟糠之妻。

译者在这里有时任性地将诗分行,以便与实情相合。赵五娘诉说痛苦,话语有点急促。洪涛生用类似音乐顿音效果的分行凸显这种急促。高明将夫妻关系升华为一种标志性象征性的东西,于是米和糠就别具引申意义了。它们本为一体,后被磨被筛分离,分别得到新的不同评价。当初的平等被扬弃:庇护米的糠再无任何价值了。失夫之妻与外界隔绝,注定受苦。"在过去,大米是高贵人家的食物。"美籍德裔汉学家兼社会学家沃尔弗拉姆·埃伯哈德(Wolfram Eberhard,1909—1989)如

是说，点出这稻谷作物的重要性。① 倘若我们从当时类似的实情出发，就明白为何蔡伯喈能在显贵之家食用大米，而赵五娘却不能，借用这一形象性的物质比喻，显示男女差别不仅在性别方面，而且也在社会方面。一位中国现代作家用大米那效果强烈的比喻，有力而生动地表现家族关系。②

我们似乎过多地停留在对这一出的阐释上，但意犹未尽，还需指出几件事，比如上天的帮助。上天本被咒为毫无怜恤之心（"苍天不相怜"）③，但它派遣"山的保护神"（"山神"）帮助赵五娘安葬公婆，赵筑坟十分艰辛，后得神助，坟成。④ 此岸和彼岸的互动（"感应之理"）也只有在赵五娘表现出足够的美德时才有可能，她的美德促致"神兵"（"阴兵"）参与筑坟行动，又通过神示让她知道下一步必要的寻夫行动。从宗教观点看，尤其是寻夫行动饶多兴味，这儿可能有宗教的影响在。赵五娘在体验到上苍的恩赐后，即作出如下推理⑤：

鬼神即使不被理解，但其存在迫使我们相信。昨天我独自在山中为公婆筑坟，困倦而睡，梦见一神仙现身。他道，他是山的保护神（"当山土地"），他出动"阴兵"助我，还教我赴京寻夫。

此处或许可解释为基督教的影响，这并非完全背理，因为蒙古人在几个世纪闭关自守后，与罗马有了交往。不管怎样，宗教信仰在此剧中也并不是从属角色，它甚至使剧情向前发展了。所以"上苍"就是一个主题。

在诸多主题中还可提音乐，琵琶之事不言自明。

琵琶能让赵五娘在遥远的异乡诉苦，寻夫。但艺术上更有说服力的是男主人公蔡伯喈的"操琴"。他新婚后深感烦闷，无尽悲伤。洪涛生在此处的译文堪称优异。⑥ 蔡奏焦尾琴一曲舒闷怀，却因思乡屡屡奏错，新婚妻子立即察觉丈夫总有什么不对劲的地方，在她，事关弄清一个"神秘故事"，乃不断提问深入夫君内心，直至探明丈

① Wolfram Eberhard：《中国象征辞典》（*Lexikon chinesischer Symbole*），科隆：Diederichs 出版社，1983，240 页。
② 苏童（1963 年生）：《米》，德文译者 Peter Weber-Schäfer，汉堡近郊莱因贝克：Rowohlt 出版社，1998。
③ 高明：《琵琶记》，128 页；王季思：《中国十大古典悲剧集》，140 页；Mulligan：《琵琶记》，97 页。
④ 高明：《琵琶记》，289—300 页；王季思：《中国十大古典悲剧集》，181—186 页；Mulligan：《琵琶记》，194—199 页。
⑤ 高明：《琵琶记》，312 页；王季思：《中国十大古典悲剧集》，189 页；Mulligan：《琵琶记》，206 页。
⑥ 高明：《琵琶记》，237 页；王季思：《中国十大古典悲剧集》，170 页；Mulligan：《琵琶记》，163 页。

夫"心灵底蕴的情愫"("衷情")。① 扣人心弦的诸要素让作者获得成功：一方是郁闷的丈夫，另一方是隐忍的妻子，她要刨根问底，毫不畏葸，目的一是了解情况，二是帮助丈夫。这儿尽管只是一段文字，却让人发现一个证据：中国妇女明显强于男人。德语中说得好：女人要"挺住"！与此相关，不仅女儿、连女仆也敢批评牛丞相，使牛丞相不得不明智起来。这种批评也许具有划时代的意义！②

像牛小姐同蔡伯喈那样的对话，不仅在中国文学史上是个例外，就是在欧洲，也是很晚才有与此相当的、精细入微的心理刻画。洪涛生给第三十出安上一个奇怪的标题："爱情的探究。"中文标题是"睏询衷情"，意为仔细观察和探询，以知道某人的心事。德文标题中有一点不可低估的东西在回响：妻子对处于窘境的丈夫之爱和体贴。指出这点相当重要，因为有了这种认识，由父亲出于理性原因而缔结的儿女婚姻突然变成真正的爱情故事了。由此批驳在中国传统里夫妻只被看作传宗接代的工具这一概念。

指出上述一切，包括"剪下头发沿街叫卖"，③使我们容易坠入一种危险：撰写一本关于《琵琶记》的专著以替代撰写中国戏剧通史。但个案的详尽阐释也是必要的，因为只有通过这一途径方能指明，中国一个舞台戏亦可作为纯文学读本，它的意义是何等深刻。在这方面，尚有很多拾遗补缺的工作要做，我以为。

① 高明：《琵琶记》，323—333 页；王季思：《中国十大古典悲剧集》，192—194 页；Mulligan：《琵琶记》，213—218 页。
② 参阅高明：《琵琶记》，155、335、348、436、438 页；王季思：《中国十大古典悲剧集》，148、195、200、221 页；Mulligan：《琵琶记》，115、220、228、272 页。
③ 高明：《琵琶记》，271 页；王季思：《中国十大古典悲剧集》，179 页；Mulligan：《琵琶记》，184 页。

中国传统戏剧

第四章 明代（1368—1644）的罗曼司：传奇和昆曲

人们一般都把《琵琶记》视为元明之交一出具有过渡性质的戏,即从杂剧向传奇过渡。然而,过渡的典型特征具体究竟何指,参考和评论文献揭橥甚少。如果说当时并未从该剧直接产生连锁效应,这也似乎不大可能。我们不可能设想,新朝甫立,人们马上就停止元代杂剧的写作,而只写"传奇"。历史上的演变过程是受局限的,缓慢的。由于历史方面的原因,戏剧的发展遭受莫大的挫折。① 驱逐蒙古人、建立北方驻防地、部分居民的迁徙、沿袭宋代模式的新朝统治,凡此种种相应地造成了经济和财政损失。再者,现时的要务是强化儒学道德,保障科举,而非娱乐。1428 年颁布禁令,禁止官员同女伶交往。剧本的写作似无足轻重。到 1500 年前后,情况才出现好的转机。此前不可能出现这种情况:南戏在南方舞台上独领风骚,真正意义上的北方戏剧退出舞台,只作为文学的书面形式——也许当成一种训练和消磨时间的形式,继续得到扶持。北戏最后流传下来的东西常常落入像李开先(1501—1568)这类富官的手里,他们为获取元人剧本而投入财力和时间,并编辑和出版元人剧本。②

　　这段历史进程如此这般地重述大体上是正确的。但,倘若不存在这样或那样初看矛盾、最终并不矛盾的情况,那么对这一历史进程的理解就过于简单化了。我们已听说明代开国皇帝对《琵琶记》赞赏有加,这就意味着,世间不可能完全遏制戏剧至此所呈现的新的繁荣局面。具体地看,已显现某些革新,主要是指与政府对娱乐业监控有关的革新。在 14 世纪,宫廷里尚无固定戏台,而在大都市、甚至农村都有。在大都市,由固定戏班或由流动戏班演出,都是些家庭戏班,连小孩也属演员之列。他们如果无固定住处,就从这个节庆赶到另一个节庆,只在固定戏院才停留较久。

　　① 参阅 Idema:《中国的戏剧与宫廷:洪武朝的戏剧实情》("Stage and Court in China: The Case of Hung-Wu's Imperial Theatre"),载 Oriens Extremus 23 (1976),177 页。我在下文中也会引用此文,但不特别指明。
　　② 李开先养一个私家戏班,他受杂剧影响写出 3 部传奇,其中《宝剑记》(1547)中的《夜奔》,至今人们还喜欢上演。这个具有代表性的剧目被视为明代首个现代主义传奇,是仿照《水浒传》创作的,被改编在许多剧目和小说《金瓶梅》里。参阅 Katherine Carlitz:《〈金瓶梅〉的修辞学》(The Rhetoric of Chin P'ing mei), Bloomington:印第安纳大学出版社,1986,95—127 页。关于李开先的戏剧作品,参阅 Hung:《明代戏剧》,128—132 页;廖奔/刘彦君《中国戏曲发展史》,卷三,248—253 页。李开先作品加点评的摘录,参阅蒋星煜等:《明清传奇鉴赏辞典》,卷一,上海古籍出版社,2004,174—190 页。关于李开先出版元杂剧事,参阅 Imaki Hideo:《明代戏剧界里的元曲赞赏者谱系——李开先、徐渭、汤显祖和臧懋循的古典意识》("Genealogy of yüan Ch'u Admirers in the Ming Play World - Classic Consciousness of Li K'ai-hsien, Hsü Wei, T'ang Hsien-tsu and Tsang Mao-hsün"),载 Acta Asiatica 32 (1977),14—33 页。

这些戏班受私人邀请,邀至餐馆、家里,或邀至官员的宴会上演出。① 就是说,当时无论皇宫还是富人都无固定戏班,固定戏班只在明代皇帝身边才有,所以说,戏剧首先向皇室位移。但皇室在这方面并无优势可言,因为在首都南京也有一个向公众开放的皇家戏院("御勾栏"),里面设有皇帝专座。这情况至少适用于洪武时代(1368—1398)。② 明迁都北京后,这个由士兵把守、由皇家管理机构("教仿司",1367年始)监控的戏院才消失;17世纪末,这种戏院又在满洲人那里复活了。上面所说的演出管理机构当时在南京领导或监控所有的娱乐业。为了监控,也为了充盈国库,人们设立一个名为"福乐园"(不拘泥于原文,可译为"富足与欢乐的宝地")专为安顿演员住宿的机构。这里只许富商进入,他们在伶人中寻找情妇。至于官员的娱乐活动,则由国立的所谓十六酒坊为其服务,它也被置于"教仿司"的监控下。

上述一些相抵触的事可以用以下办法排除:戏剧作为娱乐业的一部分,必须受国家政策引导,目的是:一方面在满足大众需求的同时确保为皇宫适时演出;另一方面,可使官僚阶层在道德生活层面受到约束。

① Tanaka Issei:《明清地方戏剧的社会与历史的关联》("The Social and Historical Context of Ming-Ch'ing Local Drama"),载 Johson:《晚期帝权中国的大众文化》(*Poplar Culture in Late Imperial China*),143—160页。此文对明清时代在3个地方演出的3种戏班作了区分:1.在被秘密社团控制的寺庙集市上,"水上和集市上(流动)音乐人演出武士和爱情故事;2.在乡间由富贵人家和民众推动,雇用"本地班"演出,这是些半固定的"地方戏班";3.1600年后,在城市里落户的"外江班",为提高家庭道德服务,为诸神演出。我在注释里之所以提及这篇颇值一读的(比如演出是为了增强誓约集体的论点,出资人对演出安排的影响的论点)论文,是因为我对其某些内容产生怀疑,Idema与我有同感:《明代戏剧里的思想操控——对Tanaka Issei的几点评论》("The Ideological Manipulation of Traditional Drama in Ming Times. Some Comments on the Work of Tanaka Issei"),载 Chun-chieh Huang 与 Erik Zürcher:《中国的准则及状况》(*Norms and the State in China*),莱顿:Brill出版社,1993,50—70页。

② 中国首个向公众开放的戏院,它的历史背景,参阅 Idema:《中国戏剧与宫廷》,175—189页。作者在后续的著作里,一再重复此书的一些观点!

一　朱有燉(1379—1439)

当时一位最重要的剧作家是皇室成员,基于上述原因这也不足为奇,他便是朱有燉(1379—1439)。他是明太祖之孙、剧作家朱权①(1378—1448)的侄子。朱有燉不仅是剧作家,还是王子,军事家。他在1404年至1422年间创作了31种杂剧,以满足宫廷的戏剧需要。首先让我们感兴趣的,是他不写类似"传奇"之戏,而是写"元人杂剧",尤其偏爱重写过去的老剧本。在他看来,这些东西有必要经常修改。有关他的参考和评论文献尽管十分丰富,但他的作品几乎未被翻译,在文学科学领域也几乎未予以分析。②原因很简单,他不是特别富于原创性的剧作家,即使他在整个明代成就斐然——他的成就基于上佳的可演性。所以人们对他的兴趣完全另有所依。他在世时刊印自己所有的作品,其中22种都写了前言,注明作写日期,旨在说明每个剧本的写作动机。让人理解自己的艺术发展道路,这方面他在中国戏剧家中首开先河。他也是首个同戏剧创作有着发人深思的关系,所以也是能对流传下来的作品作苦心思索的第一人。此外,他又第一个将散白对话完全写出来,而不是让演员即兴发挥。还有,在他的剧本中都有他本人的导演提示。③中国戏剧进一步发展的最重要推动力是与朱有燉的名字紧密相连的,专家维尔特 L. 伊德

① 关于剧作家朱有燉,西文里似乎缺乏彼此有关联的资料,所以再次提请参阅 Nienhauser:《印第安纳中国传统文学指南》,329页。这一纲要式著作还提供了许多有关戏剧的资料。朱有燉的戏剧理论,参阅 Fei:《中国戏剧及演出理论》,42—45页。简要评论,参阅 Hung:《明代戏剧》,86、93页。身为军人的朱有燉,参阅 Kai Filipiak:《战争:明代(1368—1644)的国政和军事。军事与武装冲突对明代权力政治和统治机制的影响》(*Krieg, Staat und Militär in der Ming-Zeit (1368—1644). Auswirkungen militärischer und bewaffneter Konflikte auf Machtpolitik und Herrschaftsapparat der Ming-Dynastie*),威斯巴登:Harrassowitz 出版社,2008,102—107页。
② 比如 Idema:《朱有燉的戏剧作品》(*The Dramatic Oeuvre of Chu Yu-tun*),莱顿:Brill 出版社,1985;Idema 与 West:《中国戏剧,1100—1450》,340—425页。后者有译本,以下还谈论及。Idema 还有其他论著,如《通过改编元代和明代早期杂剧的模仿》("Emulation through Readaptation in Yüan and Early Ming Tsa-chü",载 *Asia Major Third Seriens 3* (1990),100—128页,经常有人重温。为了易于理解,作者着重对剧本作文学学方面的分析和评价。关于此文的概要及文本摘选,参阅 Hung:《明代戏剧》。
③ 关于这类事,参阅 Idema:《朱有燉剧本的序言及传统的虚构》("Zhu Youdun's Dramatic Prefaces and Traditional Fiction"),载《明代研究》10 (1980),17—37页;11 (1980),45页;Idema:《身为戏剧理论家的朱有燉》("Chu Yu-tun as a Theorist of Drama"),载 Kramers:《中国:持续与变迁》(*China: Contiruity and Change*),223—263页。

马一语中的:①

> 朱有燉广博的戏剧作品可以理解为发展的必然顶点,他的作品把杂剧从民间戏剧引向宫廷娱乐。

中国戏剧因为朱有燉才真正在宫廷站稳脚跟。重要的事还有:朱有燉与叔叔朱权对杂剧在艺术上作了终结。人们在背地里只说徐渭②在"元人杂剧"领域具有较高的造诣,上文已提及,他是整整100年后才出现的综合性艺术家。然而徐渭那总称为《四声猿》③的4个杂剧都有大的改革,都不再是严格意义上的"杂剧"了。那4个杂剧在16世纪深受人们喜爱,后来就失宠了。其中3个杂剧只有一折或只有两折。徐渭——其剧本尤其拥护妇人的权利,认为妇女强于男人——觉得杂剧的4折加楔子的结构模式不再合时。所以有人称他的戏为"南杂剧",所谓"南",也因为他是绍兴人并在绍兴工作之故。他那简朴的住处至今犹存,被建成纪念馆。顺便提一句,他本人出于训导原因曾提出创造一种为大众、包括"奴仆和妇女"都能理解的戏剧。④

人们一般把朱有燉的作品分为两大部分:一部分为"庆贺性剧目",另一部分为"国家剧目"。前者是供人娱乐的,后者是说教式的。所以,朱有燉的道路可以叫作从娱乐到道德说教。庆贺性剧目是为皇宫庆典而创作的,与当今结构松散而布景豪华的剧目相似,它们除了为赏花和各种仪式助兴外,主要用于生日庆典,⑤祈求长命百岁。这种亦称宫廷剧的即兴作品往往具有宗教背景,一会儿是道教,一会儿是佛教,一会儿是傩戏。如今人们认为这些剧目的文学价值低,原因是颂扬的要素、即对皇室的赞扬明显盖过美学要素。在这里,我们看到的往往是宣传,这与时代倾向相

① 摘自 Idema:《朱有燉的戏剧作品》,32 页。
② 徐渭的一生颇为不幸,只中了个秀才,关于他的传记,参阅 Carrington 与 Fang:《明代传记辞典》,卷一,609—612 页。尽管他很重要,然而有关徐渭的参考和评论文献却十分苍白,真是怪事。徐子方:《明代杂剧史》,北京:中华书局,2003,248—268 页对徐渭的戏剧创作记载甚详,但令人失望;Hung:《明代戏剧》,74—79 页,亦如是;唯有 Idema 作了不受限制的正面评价:Idema:《女才和女德:徐渭的〈女状元〉和孟称舜的〈贞文记〉》("Female Talent and Female Virtue: Xu Wei's 'Nü Zhuangyuan' and meng chengshun's 'Zhenwenji'"),载 Hua Wei 与 Wang Ailing:《明清戏曲国际研讨会论文集》,卷二,551—571 页。Idema 这篇论文除许多详情细节外,还指出了其他的参考和评论文献。
③ 他的两个剧本被收入郭汉城主编的价廉物美的版本《中国戏曲经典》,卷二,541—551 页(《狂鼓吏》),553—562 页(《雌木兰》),第一个剧本的译本,参阅 Jeanette Faurot:《徐渭的〈祢衡〉,16 世纪一个杂剧》,载《东西方文学》17(1973),282—304 页。对"四声猿"这个标题的阐释,参阅 Hung:《明代戏剧》,76 页。对徐渭剧本加评注的摘录,参阅 Suo Juncai:《中国古典戏曲名著述评》,呼和浩特:内蒙古大学出版社,255—273 页。
④ Hung:《明代戏剧》,97 页。
⑤ Idema:《朱有燉的戏剧作品》第 68 页指出,自汉以降,戏剧已习惯于伴随丧葬之事,以便让死者的灵魂归家!

符。这宣传把舞台弄成宣传机器,已超出道德说教机构的范畴。① 同时,这些剧目犹如宗教学者的考古发掘现场,剧作家就是道教炼丹术的实施代表,在涉及救赎和不朽的剧目里大量堆砌神明群像,以致演员成了神,剧目就像宗教礼仪似的。比如会令人想到写于1439年的剧目《海棠仙》,②它也被二手文献收录。这是作者最后一部作品。一年前他让人把30多株太行山海棠树移植到皇宫花园,为了颂扬海棠花,他创作这部道教童话。说的是一朵拟人化的花从农村移植到皇宫,同一个拟人化的不朽者结婚,于是花也变成不朽,成了仙。对作者而言,一朵花大大超越自然界美的赠品,它是一个使人有机会赏园的伟大时代的安宁象征,典范式地代表高尚道德及高贵人士,更兼朱有燉对不朽之事深信不移!与庆贺类剧目相反,"国家剧目"不是由于外部原因,而是由于艺术家的努力,即努力表现对皇室及对社会的忠,作为一种高尚的、具有普遍约束力的美德。为此目的,当时的舞台也是优选的场所。③ 我把这类剧目称之为支撑国家的剧目,因为它们不是为了"大饱眼福",而是传达那些被视为国家之基石的东西。在整个中国皇权历史上,明朝是个最暴虐的时代,人们很容易想象出,皇帝所要求的忠是生死攸关之事。我们在上文中已指出焚书和灭门的政略。④ 与这种严酷相适应,朱有燉尤其关注3件事:情节、对白和无需特殊外部布景的可演性。

令人瞠目结舌的是,"忠"主要由情妇或妓女来体现,她们公开表示对某个男人的爱,但不把爱看成责任,而是一种选择的可能性。⑤ 朱有燉认为,高尚的道德受到她们最好的维护!他也一再受史实引导,从文学、历史和现实中获取史料。但他不是盲目接受这些史实,而是经过考证,以便力证他那毫无保留的赞赏和训诫的要旨。有两个论点可供解释他的这种方法:那个时代在宫中盛行阴谋诡计,很多人成了皇亲国戚的权欲的牺牲品,朱有燉似乎有意识地选择从文而非从政的道路。参与阴谋

① Colin Mackerras 认为,检查和宣传决定了每个时代的中国戏剧。参阅 Mackerras:《中国戏剧》,5 页。Manfred Porkert:《中国戏剧及其观众》(*Das chinesische Theater und sein Publikum*),184 页近似地谈到一个带"实用音乐和宣传音乐"的"实用戏剧"。

② 内容简介,参阅 Idema:《朱有燉的戏剧作品》,105—108 页。现在尚无原著的译本。关于原著,参阅《孤本元明杂剧》,台北:台湾商务出版社,1971,卷四,9 页。

③ 参阅 Kimberly Besio:《诸葛亮与张飞:男性思想同三国故事循环发展的对抗》("Zhuge Liang and Zhang Fei: Bowang shao tun and Competing masculinge Ideals within the Development of the Three Kingdoms. Story Cycle"),载 Besio 与 Tung:《三国及中国文化》(*Three Kingdoms and Chinese Culture*),Albany:纽约州立大学出版社,73—86 页。

④ Hu yaoheng 把 1370 年和 1412 年定为具有决定意义的年份:《明代戏剧》,载 Mackerras:《中国戏剧:从初始到现代》(*Chinese Theater From Its Origins to the Present Day*),檀香山:夏威夷大学出版社,1983,61 页有精妙而简要的陈述。

⑤ Porkert:《中国戏剧及其观众》,193 页,将这一事实普泛化,变成他个人的惊人的论点:在中国舞台上,被饰演的女人都有德行,男人则有种种恶习。

的多为男人，所以，朱有燉就把理性化的烈女当作正直和忠诚的典范，是与男人相反的人格体系。

忠诚（"忠"）为儒学五德之一，尤其为儒学所重。在这道德背后，我们不应只看到把廷臣紧缚于皇室的这种图谋，而且也应看到让妇女更讲妇道这一良苦用心。在宋朝，人们开始对儒学有了新的理解，妇女开始缠足，目的是使妻子或情人更性感，同时更严格地把她们限制在室内。① 有关缠足问题可在《琵琶记》里找到答案。

在朱氏作品里，关羽（公元 160—219）的作用显著，可以说朱受到"三国"文化的影响。② "三国"（《三国演义》，1522）是罗贯中的一部长篇小说的标题，小说歌颂 3 个结拜兄弟，其中就有关羽。如果是妇女，"忠"的原则也可叫"贞洁"（"贞"）。但"贞洁"要作广义理解，它不仅是指肉体方面那至死不渝的忠诚，而且还指内心态度的绝对忠诚，即对甘愿凌驾于自己之上的"一家之主"的内心态度不允许动摇。最大的财富不是生命，生命只是要求无条件投入的抵押品。

朱有燉一共写过 6 个有关歌女、也可以说有关妓女的剧目。因为要把她们写成美女，也就落入才子邂逅佳人的俗套。然而，从朱有燉作品的文章脉络看，美女（"佳人"）作为忠诚的典范具有迥异的个性，比她的美貌更重要的是她那宁折不弯的品格。但也有美人懂得忠，但至死未能做到。这，朱有燉在《复落娼》（1433）③这个作品中作了深刻而明晰的表现。当年的妓女刘金儿因为钱而离开几个丈夫，最后重操旧业。她唱的那首"混江龙"曲调深刻反映出娱乐业从业女子的命运。我们从中领会到，当时妇女要从一而终是多么困难。在第一折开头我们读到：④

在她们，女人的名声成了负担，
为了衣食，迎来送往。
总去戏院、茶馆，适时把老爷等。
讨好新色鬼，两腿绵软，羔羊兔儿般，

① 参阅 Levy 的优秀研究成果：《中国女人的缠足》（*Chinese Footbinding*），纽约：Walton Rawes 出版社，1966。
② 参阅 Besio 与 Tung：《三国与中国文化》。Moos Roberts 在类似前言的文章里，言简意赅地点明"忠"这一道德及其伦理之要素。Idema：《朱有燉的戏剧作品》，111 页，将"忠"与"孝"作了严格区分。《三国志》早就有 Franz Kuhn 的德译本。关于阐释，参阅司马涛：《中国皇朝末期的长篇小说》（*Der chinesische Roman der ausgehenden kaiserzeit*）；《中国文学史》，卷二/1，顾彬著，慕尼黑：绍尔出版社，2002，74 页。
③ Idema 与 West：《中国戏剧，1100—1450》，351—354 页，358—387 页；Idema：《朱有燉的戏剧作品》，153—158 页。
④ 译自朱有燉《宣平巷刘金儿复落娼》，载 Yang Jialuo：《全明杂剧》卷三，台北：定文书局，1979，1323 页。Idema 与 West：《中国戏剧，1100—1450》对我帮助甚大，359 页。

用煎饼、羊里脊设宴。

每日并排坐戏院,抚琴,玩象牙摇珠,

击鼓吹箫,欢迎官吏、派员。

会晤盐商茶商,侍奉心诚意专,

尽心尽责,有呼则唱,竭诚奉献,

乔装同情,假意屈从,口是心非,

伪誓空言本属这一阶层。

穿金戴银合乎女人身份,

做舞女要穿着入时娇艳,

乔装穿靴戴帽的官儿逗人玩。

希望有人捧腹,

做小丑用灰土抹脸。

今日个在酒席上,

求健壮的爷们扔出好馈赠;

明日在通衢大街上,

戴上花哨的新戏头衔。

把我们视为猴儿般,

他们全是虎豹,把我们当猎物吞。

从西方或女权主义的观点看,"忠"并非人人都喜欢。出于历史原因,"尼伯龙族的忠诚"这个关键词很容易被引用来说明中国(思想)历史上的荒谬事实,比如,女人在迫不得已的情况下宁可死,也不让正派男人搭救。① 因了大可质疑的道德而作自我否定,这在当今自然会受人诟病。所幸朱有燉的戏剧从另一种观点看又饶有兴味,这个容后再叙。先以他的《香囊怨》(1434)②为例,此剧说的是两个合不来的恋人。戏中人物也属固定类型,一个标致妓女,一个年轻书生,一个贪钱的鸨妈,一个

① 极端的忠诚和同类相残,参阅 Barbara Mittler:《〈我的哥哥是食人兽〉:1919 年五四运动前后的同类相残》,("'My Older Brother is a Man-Eater': Cannibalism Before and After May Fourth"),载 Hermann 与 Schwermann:《回归快乐》(*Zurück zur Freude*),643 页。

② Idema 与 West:《中国戏剧,1100—1450》,354—356 页,386—423 页;Idema:《朱有燉的戏剧作品》,164—171 页。

严父。我们且等一会儿,先看女主人公用"混江龙"曲调对钱这个主题唱了些什么:①

你子带钱为亲戚,见了那几文钱,便是好相识。钱为你姊妹,钱是你妯娌,奖的这会觅钱的猱儿能劫寨,常子教惯使钱的子弟纳降旗,也不怕钱多害己,你子待钱少相离,常子把钱财爱重,常子教钱财堆积,见一日无钱啊,至少也有五百遍常吁气,若无钱啊,以任你聪聪俊俊,但有钱啊,管什么啰啰回回。

《香囊怨》的情节发展已预先显现。鸨妈想把女儿送给一个有钱的男人,而那个父亲要儿子发誓放弃那可疑的环境。美人为证明自己的忠诚,最终自杀。她被火葬时,唯一没有被烧掉的东西是装有表白爱情文字的小香囊,这似乎难以感动人心,但表现的已不仅仅是忠,还有爱的海誓山盟,以及"忠"重于"孝"。当时妓女常常要养家,所以生活双重凄苦,在妓院苦,在家里也苦。女主人公用"宫叙调"悲诉嫖客的虐待:②

向前靠,当官的斥我们太轻浮,
向后靠,老爷们骂我们不尽心,
声音响点儿,就说我们小乖乖儿
不合他们的逸致闲情。
热情周到,又说青楼女子不值一文。
人到中年,我们被视为贪婪歌女,
年轻时又被看做恶煞凶神。
到老年,管我们叫耍阴谋诡计的老妪。
我们若有钱,有人就说这钱会暗中塞给"吃软饭"的人。
我想,就是骡马,也有人给它槽里添点草,
就是猪狗,也会给它一条活路,
只有我们要养活自己,人生途程困难重重!

① 译自朱有燉:《刘盼春守志香囊怨》,载 Yang Jialuo:《全明杂剧》,卷三,1186 页。Idema 与 West:《中国戏剧,1100—1450》对我帮助甚大,389 页。
② 译自朱有燉《香囊怨》,载 Yang Jialuo:《全明杂剧》,卷三,1201 页。

倘若一名妓女对生活产生厌倦，又不屈从于母亲的意志，她迟早会与家庭不睦。孝与忠相反，是与生俱来，只面对养育自己的人。女主人公忠于爱，于是破坏了对家庭的责任，她要自主择偶。她不要富贵汉，也不要陌生仔，要的是她了解的、她喜爱的男人。女儿批评妈妈，违背了子女要听话的准则，《琵琶记》里亦如是。在这方面，此剧的特点在于设计出一个全新的中国妇女形象，几乎可视为迄至当时历史的女权主义读物。朱有燉在前言中说，他写此剧有所本，即按 1432 年发生在开封的一个真实事件。如此，该剧就失去纯文学特性了，而斗胆说出对社会的批评，所以该剧结尾没有哪个"身为天意"的皇帝恩赐恋人以权利，也没有给某个对人世负有责任的统治者唱赞歌，取而代之的，是一名普通妇女对忠诚唱出的颂歌。

我们在朱有燉作品某些地方看出的价值同样也可以在同代人贾仲明[①]处看到。贾氏作品里的男人宁可做青楼女子的施主或保护人，而不愿做廷臣。廷臣满口仁义道德，但娶妻只是履行义务。我们在贾氏作品里也遇到出身名门的妇女，她们自寻男人并委身男人以泄欲，为了不使尽孝成为泄欲的障碍，她们甚至巴望自己的母亲死去。即使这在当时的日常生活里十分鲜见，但以下这种绝对性说法就站不住脚了：中国妇女受压迫，中国男人占优势。

① 贾仲明及其著作，参阅 Idema：《朱有燉的戏剧作品》，215—233 页。

二　康海(1475—1541)，王九思(1468—1551)及其他作者

为说明戏剧从元代向明代过渡、杂剧向传奇过渡，参考和评论文献不厌其烦地举出诸多人物和作品，但这些人及其作品往往在自身重要性方面具有局限性。我们这部历史不应成为戏剧专业学者的字典。明代 100 位剧作家一共流传下来 520 部杂剧，①我们的论述只局限在其中少数几部重要的作品上。现在简论两部作品，它们像贾仲明的作品一样，能提供几个有趣的观点。首先谈两位朋友，他们是康海(1475—1541)和王九思(1468—1551)②，两人用相同的素材创作，也就是沿用过去的资料，把东郭先生误救中山狼的故事改编成元人杂剧。康海根据谢良(宋代)③的《中山狼传》改编成四折完整戏，④而王九思则把这事压缩为一折戏，参考和评论文献说它是"院本"，⑤此说不妥，因为王九思极其成功地用一折戏概括成了一部杂剧。剧本无论长短，两位作者都高水平地处理了善良与残暴这个主题。情节为人熟知——世界文学中有类似变体，用一只狐狸替代狼⑥，狼被别人追踪，一名学者救了它，之后它因为饥饿而想吃掉救命恩人。这里提出争论的问题，一是由哲学家墨子(约公元前 470—约公元前 381)提出的"兼爱"这个理论原则，一是人生经历很危险这个理论原则。中国文学批评家很喜欢根据当时的政治背景来阅读这两个剧本，即从作者生平的角度，说他们两人因为出生于北方，更兼一副革新的派头，故成了皇权的牺牲品。事实

① Hu:《明代戏剧》,77,82 页。
② 他的两个作品，参阅 Katherine Carlitz:《女儿,歌女,自杀的诱惑》("The Daughter, the Singing-Girl, and the Seduction of Suicide")，载《中国早期和帝权时代的男女,男女及性》,3.1(2001),22—46 页。
③ 中山狼的故事源于宋人谢良创作的《中山狼传》,马中锡(1446—1512)据此加工润色。参阅 Wang Chaohong:《明清曲家考》,北京:中国社会科学出版社,2006,124—127 页。这故事在明代还有其他人续写。"中山"也被许多译者理解为一个具体地名。
④ 其版本，参阅郭汉城:《中国戏曲经典》,卷二,525—540 页。
⑤ 王九思《中山狼院本》,载 Zhou Yibai:《明人杂剧选》,北京:人民文学出版社,1958,261—268 页。英译本参阅 Dolby:《中国 8 个剧本》,93—102 页；Crump:《中山狼》("The Wolf of Chung-shan"),载《译文》7(1977),29—38 页。谈到"院本",可以看出有些混乱, Crump 撰文:《院本——元代戏剧的粗略原型》("Yüan-pen, Yüan Drama's Rowdy Ancestor"),载《东西方文学》XIV.4,(1970)473—490 页。这个名称被用来称谓明清时代所有的剧本!
⑥ 比如 Klaus Groth (1819—1899)的诗《兔子吕特马腾》,狐狸莱因埃克邀兔子吕特马腾跳舞，继而将其吞食。

上他们的生平①印证了这种解释。于是,明朝的戏剧就成了简短的讽刺艺术了。②

本剧使我们感兴趣的东西倒不如说是形式塑造,我们看到的是一个寓言形式的社会讽刺。在元代以后,我们第二次在中国舞台上碰到拟人化的动植物。东郭先生请求狼让3种东西做判官,要它们对狼的要求表态。老树和老牛代表这种观点:狼可以吃掉救命恩人。它们都大做文章,说出了世界法则和社交中忘恩负义的理由,但矛盾的解决却不能令它们心满意足。蓦然间,一个当地神明化装成老者出场了——完全是"老天有眼"这一解除矛盾的戏剧机制,问过老者的意见后,他就略施小计让狼又钻回此前庇护过它的书袋里。狼被捉住,人得救了。

"中山狼"和"东郭先生"是中国的至理名言,用来批判那令人愤慨的忘恩负义和错误的怜恤情怀。

在明朝最后的80年中,尽管还有80位作家写下200部杂剧,但只有康海和王九思用表现天真的学者和阴险的动物这样的文本对杂剧这门高雅艺术的历史作了终结,堪称匠心独运。可惜他们也没有更多的成功之处,只是,在主题方面还有某些东西值得注意,比如《王兰卿贞烈传》这部戏。③ 康海将一个妓女升格为"仙人",理由是:丈夫早逝,拒绝再婚,最后被逼自杀。在朋友为她举办祭祀仪式时,她腾云升天了。从这出戏可以看出,社会上对当时"卖笑"行业的保留意见,至少在文学中是多么经不起推敲,社会的束缚企图使世人永远认命又是多么难于得逞。

① Goodrich 与 Fang:《明代传记辞典,1368—1644》,卷一,692—694 页(康海);卷二,1366—1367 页(王九思)。
② Hung:《明代戏剧》,69—74 页。
③ 载《孤本元明杂剧》,卷四,1—10 页(无标点)。

三 传 奇

尽管戏剧业遭遇到初始阶段的挫折和时代的局限，但必须把明代视为戏剧的高潮期，甚至是中国传统戏剧的高潮期。一方面人们写出优秀剧目，另一方面人们滋生对戏剧欣喜若狂的迷恋，或曰"戏癖"。这，我们从文人张岱(1597—1679)那里可以看出。张家殷实富足，拥有6个私家戏班！在类似张家的社会上层，老爷们亲自给伶人上课，培养同他们的亲密关系，① 这种情况司空见惯，完全用不着顾及周围人们的看法。这一切，我们都可从张岱的笔记——发表时标题为《金山夜戏》——中清楚读出：②

> 崇祯二年中秋后一日，余道镇江往兖。日晡，至北固，舣舟江口。……移舟近金山寺，已二鼓矣。经龙王堂，入大殿，皆漆静。林下漏月光，疏疏如残雪。余呼小僕携戏具，盛张灯火大殿中，唱韩蕲王金山及长江大战诸剧。锣鼓喧阗，一寺人皆起看。有老僧以手背搽眼翳，翕然张口，呵欠与笑嚏俱至。徐定睛，视为何许人，以何事何时至，皆不敢问。剧完，将曙，解缆过江。山僧至山脚，目送久之，不知是人、是怪、是鬼。

这里有3件事令人诧异：一、寺庙似为上层人士敞开，这些人擅自使用寺庙；二、戏迷在旅途不仅带着伶人，还携带必要道具；三、事先并未规定好演戏的场所和时间。途中，戏迷的戏瘾一上来就演。看来大伙儿戏瘾都很重，全都废寝忘食了！

① 参阅 Klöpsch：《张岱笔记》(*Zhang Dais Pinselnotizen*)，216—234 页。有关中国怪诞小故事，参阅 Judith 与 Zeitlin：《奇妙的故事——蒲松龄与中国古典故事》(*Historian of the Strange. Pu Songling and Chinese Classical Tale*)，斯坦福大学出版社，1993，61—97 页。

② 摘自 Klöpsch：《张岱笔记》，226 页，原文见张岱《陶菴梦忆》。

明代400位剧作家留下1500个剧目,其中超过三分之一是杂剧。除少数剧目外,余者无甚影响。明朝代表着传奇,但一个外行要区别传奇和南戏不是那么容易的。传奇的特点是什么呢?即便像克里尔·白之这样的专家也很难回答。他早年发表过一篇文章,①但内中对此事语焉不详,以下这个论点才是该文的华彩段:②

 所以,我建议至少要把自然主义的详细描述、各种人物性格的共同作用以及多层次的思想结构列为传奇的3个新的贡献,似乎还应指出,这些东西是戏剧和中篇小说的共生物。

上文已提到的戏剧家约翰·胡在《明代戏剧概论》中,对传奇和南戏的区别作了更详细、更便于领会的论述。③ 他提示人们要留心这一令人迷惑的情况:为适应时代要求,人们完全可能把《琵琶记》之类的南戏标准化了,直至变为传奇。我们从受大众欢迎的《四大传奇》④即能看清此事,令人惊异的是,高明的得意之作也属《四大传奇》之列!⑤ 所谓"标准化",意即把以前的无形式提升为固定形式。南戏与民众接近,故而安排的东西较少:没有明显的场景划分,鲜有成功的情节,常见笨拙的诗句。它的自由还表现在演员的随意性方面:演员人人可唱,甚至观众也可加入合唱(在舞台对面)。而《琵琶记》的主题很多,矛盾出人意料,与其说它是南戏,还不如说是"传奇"。然而,这样的判断也只有在这样的条件下才有可能:那就是评判者与作者高明一样,在内容和形式方面更重内容。但《琵琶记》恰恰是不甚讲究的诗歌语言和音乐招致后世诟病。《琵琶记》里的诗歌需在更阔大的关联上安插,这样它们就不仅在语义上,而且也在形式上臻于完美了。从这评论中可得出如是结论:南戏是可以进化为"传奇"的。"传奇"是对南戏结构中一些新的倾向作进一步的完善。这两种戏剧形式的异同之处,若离开上下文关联是很难领会的。简而言之:"传奇"有明显的场

 ① Birch:《与明代传奇戏剧相关之事及方法学》("Some Concerns and Methods of the Ming Ch'uan-ch'i Drama"),载Birch:《中国文学类型研究》(*Studies in Chinese Literary Genres*),220—258页。我阅读该文,受益匪浅。
 ② 译自 Birch:《与明代传奇戏剧相关之事及方法学》,229页。
 ③ Hu:《明代戏剧》,62—66页。
 ④ Nienhauser:《印第安纳中国传统文学指南》提供了一个精妙的概况,725—727页。
 ⑤《琵琶记》是南戏还是"传奇",造成的混乱常见。比如 Helga Werle-Burger:《Die Chao-Oper:中国粤东一部地方歌剧的研究》(*Die Chao-Oper. Untersuchung einer chinesischen Lokaloper in Ost-Guangdong*),博士论文,波鸿大学,1985,44页,一会儿说《琵琶记》是南戏,一会儿说是传奇。Mackerras:《中国明清时代地方戏剧的成长》("The Growth of Chinese Regional Drama in the Ming and Ch'ing"),载《东亚研究杂志》9(1971),他说此剧是传奇。明代戏剧专家 Birch 在《官场实情》里(18,21页)也把南戏和传奇等同!试图理顺这些概念的人,倘若过于仔细,会给自己的汉学研究造成混乱。

景划分，结构清晰，开场明白易懂。南戏就不是这样，遵循或不遵循预先给定值是很自由的。

收录在《四大传奇》里的剧目，无不是道德说教，居中心位置的依然是男女情爱，爱情的坚贞。其中之一是《荆钗记》，其主题和情节明显依傍高明的《琵琶记》，①此处无意论述。

① 参阅 Birch：《早期传奇戏剧中的悲剧和情节剧》。关于《荆钗记》原文，参阅毛晋（1599—1659）：《六十种曲》，北京：中华书局，1982，卷一，1—142页（无标点）。Birch 将《荆钗记》归于朱权所作，但毛晋和另一些原始资料说是柯丹秋的。柯的事迹不详。

四 《白兔记》

克里尔·白之尤为关注《四大传奇》中那脍炙人口、被改编成电视剧的《白兔记》。① 该剧原本33出,与《琵琶记》类似。它先由永嘉创作俱乐部("永嘉书会")写出,后历时数百年屡次被他人改编。② 但全都写一个历史人物,就是后汉(公元947—950)的开国皇帝刘智远(公元895—948)。③ 刘为了自己能飞黄腾达,将怀孕的妻子李三娘遗弃,16年后又找回李三娘做妻子。当年他在那个大世界里壮志得酬,被迫与上司的女儿成婚之时,李三娘却在家深受婆婆虐待。她在千难万苦之际生下儿子,后让儿子找到父亲那里,由父亲的第二任妻子带大,但儿子不知生母是谁。某天儿子在打猎时,一只白兔领着他到亲生母亲那里,母亲向他诉苦,这苦源于对丈夫的忠。尽管两人不知对方是谁,但位尊名荣的父亲在听了儿子禀报后立即讲清了事实真相,于是结发夫妻团圆,这一夫二妻的婚姻使众人皆大欢喜。

我们从过去的作品里知晓的东西现在又汇集在该剧中了。帮助主人公寻母的白兔,这题材来自民间文学,这已被多方证实。遭遗弃但不失德的妇女主题自古由诗歌流传下来,并因为高明《琵琶记》里的赵五娘而经久不衰。最著名的那场戏是李三娘在磨盘边产子,演出时她对天抱怨,这个我们在关汉卿的戏里也听到过了。让我们听一听那一再上演的磨旁产子戏吧。李三娘唱道:④

① Birch:《官场实情》,16,20—60页;1630年前后印制的原文,参阅毛晋:《六十种曲》,卷十一,1—90页(无标点)。简要评论,参阅Hung:《明代戏剧》,86、94页。

② 此处,我依从Nienhauser:《印第安纳中国传统文学指南》,726页。Birch:《官场实情》46页提出谢天佑是作者,这是不错的,谢出版了一个改编的版本,用39折取代33折,同时把主人公置于更明亮处活动。按中国史书写家的看法,一个朝代的奠基皇帝不允许被写成负面的。Birch对许多版本(从舞台演出版到阅读版,从喜剧到正剧等)的历史作了详细论述。

③ 关于这个人物的文学形象,参阅J. I. Crump, Jr:《刘智远在中国叙事文学、叙事诗和戏剧中》("Liu Chih-yuan in the Chinese Epic, Ballad and Drama"),载《东西方文学》14.2(1970),154—171页。以叙事诗形式的改编,参阅Milena Dolezelova-Velingerova 与 J. I. Crump 译本《潜龙叙事诗》(刘智远诸宫调),牛津:Clarendon出版社,1971。

④ 译自毛晋:《六十种曲》,卷十一《白兔记》,第19折,56页;《挨磨》;Birch:《官场实情》,对我助益良多,23页。从"增"、"删"看,Birch所用的毛晋版本有别于我手头的。

("于飞乐"调)
无计解开眉上锁,
恶冤家要躲怎生躲,
怨我爹娘招灾祸。

梁上挂木鱼,吃打无休歇,哑子吃黄莲,有口对谁说?自从丈夫去后,哥嫂逼奴改嫁不从,罚我在日间挑水,夜间挨磨,心不怨哥嫂,二不怨爹娘,三不怨丈夫,只是十月满足,行走尚且不便,如何挨得磨?

("五更调")
恨命乖,遭折挫,
爹娘知苦么?
哥哥嫂嫂,你好横心做,
赶出刘郎,
罚奴挨磨,
叫天天不应,叫地地不灵,
如何过?
令奴家哪曾识
哪曾识挨磨挑水辛勤?
只为刘大。

(按前调)
何磨房愁眉锁,
受劳碌也是没奈何,
爹娘在时把奴如花朵,
死了双亲,被哥嫂凌辱,
爹娘死,我孤单如何过?

（按前调）
挨几肩头晕转，
腹胁遍痛腿又酸，
神思困倦挨不转，
欲待缢死在房中，
恐怕躭搁智远，
寻思起泪满腮如何过？

对木鱼这个比喻，需稍作解释：佛寺里有一种鼓，形状如鱼，木质。女主人公以木鱼自况，可从不同层面理解。克里尔·白之将其归于滑稽一路，他在其他影射佛教的戏里也作如是观。但我认为，这比喻背后还隐藏更多的东西，绝不仅仅是纯形象化地、幽默而夸张地表现肉体的贞洁。李三娘在离别丈夫后，必须强迫自己贞洁，一直过着尼姑一样的生活。丈夫则与她相反。此外，鱼在中国文化史上还有明白无误的性联想，即夫妻共享鱼水之欢。但她已久旷性欢乐，更兼父母死后无人同她说话，可谓无尽的孤独落寞。人如此，天知否？她叫天天不应，喊地地不灵。这就是命运。她本欲自杀，但出于忠，不敢为之：如自杀，万一丈夫回来，就会"误事"（耽搁什么）。最终她只好逆来顺受，对折磨她的人毫无怨尤，令人讶然！

《白兔记》终于赐给我们一个契机，让我们有缘研究一部"传奇"戏的开场模式。①伊德马概述如下：②

倘若我们对晚明"传奇"的重要版本毛晋（1599—1659）的《六十种曲》或冯梦龙（1574—1645）的《墨翰斋定本传奇》作一番观察，就会发觉传奇戏的开场形式僵化而简单。开场时登台的唯一演员是"副末"，他首先朗诵一首古典词……，说顾念人生苦短，故必须充分享受。说他能详细解答作者是如何煞费苦心杜撰这个故事，又是如何撰写这个剧本的。接着他问舞台后面的人今天演什么戏，得到回答后宣布，他要对此戏作个概述，于是又引用另一首词，对了解剧情颇有启

① Birch：《官场实情》，42—44 页。有关开场白艺术，再参阅 Idema：《元明传奇的开场白》（"The Wen-ching yüan-yang hui and chia-men of Yüan-ming ch'uan-ch'i"），载 *T'oung Pao LXVII*（1981），96—106 页。这里也谈到《白兔记》，101 页。

② 译自 Idema：《元明传奇的开场白》，96 页。

发作用。继之又引用一首四行诗,也是对剧情作简明扼要的概括。然后副末退场。剧情从第二出开始,男主角"生"上台了。由于开场是高度常规化,所以副末与舞台后面人的对话常常勿需用书面文字记下来,而通过舞台指示的"流行问答"点明。在很多情况下,连这种简单的指示和开场诗词也没有,只引用最后那首带总括性的词和副末开场结束语的四行诗。

克里尔·白之所强调的东西很少涉及形式,而是内容,内容十分符合人们一再感兴趣的那些戏,也符合与宗教的关联。《白兔记》的4个版本之一,即所谓的官方成化版本,开头是为家长祝福、驱魔和求神的,就是说,演出和家庭宴饮分不开,演出必须顾及这样的环境。演出传奇戏的开头要宣布戏名和内容——肯定不合现代西方观众的胃口——可从一般的舞台实践得到解释:要引起观众的兴趣。所以,在真正的表演开始前,台上由第一个人对剧目和表演作一番自吹自擂的介绍就不难理解了。

五　昆　曲

从形式上看,杂剧、南戏和"传奇"可分为北方风格和南方风格。北方未出现特别的差异,南方则形成众多地方特色,此处不一一缕述。① 其中,昆曲②随着时间的推移而超出地域界线,似具有全民族风格,在全国被接受。这个源于苏州附近之昆山的变体戏常与"传奇"等量齐观,两种称谓混乱不堪。严格地看,昆曲只不过是总概念"传奇"下面的一个部分而已。与"传奇"相反,昆曲这个名词多少也在德语中使用,故无需对它打引号或用斜体字表示。

这些复杂事体也可简化地看待:昆曲叫"昆山歌剧",因为它是按昆山曲调(昆腔或昆山腔)演出的,也可以说昆曲是一种传奇戏,音乐方面是按当地习惯演出的。昆山如今已是百万人的大都会了,最近在那里设立了昆曲博物馆。昆曲自19世纪以来日趋式微,到20世纪几乎被遗忘,然而,它还是顽强地活了下来,且在2001年被列入联合国教科文组织的非物质人类遗产名录。该名录帮助人们保存那些口头流传下来的非物质世界遗产。

我们仍不能将昆曲理解为一种"纯"音乐形式。昆曲原本的创造者是音乐家魏良辅(约公元1522—约公元1573),③他在音乐方面吸收其他地方风格和以往的典范作品,这样,我们就可悟出,一个地方变体戏能作为中国的那个戏剧形式长期在全国范围内流行了。这个事实还可进一步简化,可将昆曲视为北方七声音阶音乐与南方

① 人说地方戏几近300种,太过丰富,所以不可能都成为本史书的论述对象,但至少也要指出相关的二手文献资料:Tanaka Issei:《徽州戏里的〈琵琶记〉研究:明清地方戏的形成》("A Study on 'P'i-p'a-chi' in Hui-chou Drama: Formation of Local Plays in Ming and Ch'ing Eras and Hsin-an Merchants"),载 *Acta Asiatica 32*(1977),34—72页;Colin Mackerras:《明代华南地方戏》("Regional Theatre in South China during the Ming"),载《汉学研究》6(1988),645—672页;《现代中国戏剧。从1840年至今》(*The Chinese Theatre in Modern Times: From 1840 to the Present Day*),伦敦:Thamas u. Hudson 出版社,1975,94—162页;Helga Werle-Burger:《中国粤东一部地方歌剧的研究》;Kunqin Shan:《安徽的地方音乐剧(庐剧)——历史、文学及社会范围》(*Das lokale Musiktheater in Anhui（Luju）. Historische, literarische und gesellschaftliche Dimensionen*),柏林:LIT出版社,2007。

② Nienhauser:《印第安纳中国传统文学指南》,514—516页;Hung:《明代戏剧》,101页,它们都提供了良好的概述。

③ 魏的生平事迹,参阅 Hung:《明代戏剧》,107—110页。

五声音阶音乐的共生与结合,后者占优。纵然有器乐和声乐的变化,但北方的遗产并未全失。横笛(曲笛)、笙和箫起主导作用,排除了刺耳的乐器,弹拨乐器三弦、琵琶和月琴退居次要地位。南方戏剧将爱情置于中心位置,适合于表现男女的邂逅;北方戏剧则代表英雄式的东西,贤人总是在纷争对弱者造成威胁时才出现。

至于唱词文本的创作,昆曲要求恪遵音乐前例,将其当作先驱。专门术语叫曲牌,译作唱词格律,它是固定的,一般要把抒情词语或音乐填入。

在明代,约有330位作者创作了900个昆曲剧目,其中多数为改编,以团圆为结局。由于形式多内容少,故昆曲评论家约翰·胡有个观点:除少数几个剧目还有探讨价值外,多数只是反映颓废时代及王朝的日益衰落,故而许多剧目在当今被遗忘了。①

① 胡:《明代戏剧》,75—77页。

六 梁辰鱼(约公元 1519—约公元 1591):《浣纱记》

梁辰鱼的《浣纱记》可视为昆曲的首个剧目。① 梁出生于昆山,在戏剧领域他实践着魏良辅的革新志向。对梁的生平,人们只知他无官职,没有显身扬名,与伶人一起度日,浪迹四方,萍踪无定。他流传下来的作品有诗、词和 3 个杂剧,一句话,作品不多,但《浣纱记》这个剧目脍炙人口。此剧大约在 1570 年前后问世,十分流行于当时,共 45 出,对比和对称的技艺高超,这一美学统一性确保该剧是一和谐整体。② 阴阳对称依次被巧妙安排,这更证明中国各种艺术即便到了新时代也是与宇宙紧密相连的。

剧目重新讲述一个古老的素材:5 世纪时,古代吴越两国交战,吴王夫差(公元前 473 年去世)首战取胜。越王勾践(公元前 496 年登基)思谋复仇。越国的臣子范蠡善于用美女西施为其计谋服务。剧中说到范在途中结识并爱上西施,他要用西施做"钓饵",让吴王沉溺于色欲而不能自拔。西施大功告成,吴被越吞并。此后范蠡和西施隐退,快乐相守。我们从此剧中再次看到,男人之间的斗争,国与国之间的斗争竟在一个女人的肉体上展开得如火如荼。本剧开头所写的那个情状,在女权主义评论家看来,不啻为轻薄游戏。自 20 世纪 80 年代以来,人们对诸如本案的一些实例予以批评,但并未抓住对《浣纱记》批评的有利契机。

吴王当时住在现今的苏州。在苏州附近,人们现在还喜欢指着一个寺庙给人看,据说西施——克里尔·白之将这个名字译为"西边的宠幸",也有人译为"西边的施"——就从这个寺庙里伸出"利爪"。她生于越,与她的名字相关的故事,讲法常常

① Brich 做英译摘选和分析,《官场实情》,17、61—105 页;Dolby:《中国 8 个剧本》,13,84—92 页。原文见郭汉城:《中国戏曲经典》,卷三,117—247 页。中文阐释参阅 Cheng yun 等:《中国戏曲》,武汉:湖北美术出版社,2005,101—106 页。
② 参阅 K. C. Leung:《〈浣纱记〉中的平衡与对称》("Balance and Symmetry in the Huan Sha Chi"),载 *Tsing Hua Journal of Chinse Studies XVI*(1984),179—201 页。Hung 的观点相左:《明代戏剧》,111—120 页;这位女作者说情节松散,性格苍白。

不一致,无法获得史实的一致性。据说西施靠经营一家丝绸清洗店为生,所以范蠡有一次在河边碰见她在浣纱。首次邂逅之后,西施为范蠡放一块丝绸在路边作为爱情信物。当时战事频仍,在范蠡陪同君主去作人质时,他当了吴国的俘虏,历时三载。

西施忠贞地期待与范蠡再会,这次相会是在她的故乡农村。她期待范求婚,范却要她充当玛塔·哈丽一样的角色,不是让她偎依在自己的臂弯里,而是要她献出自己的至圣,为一个她所不齿的阴谋国服务。将西施作贡物献给荒淫的吴王,这个建议虽不是范蠡本人而是他身边的人提出,但是在找不到其他合适人选后,正是范蠡最后建议献出西施!他不表白娶她的意愿,而是要她以色侍人。在传统的中国,将舞女、歌女和音乐女艺人送给朋友和敌人供其驱使屡见不鲜。但我们看问题的出发点是:个人情感未受照顾。至少到唐末,妇女就像牛马一样被赠送。作者梁辰鱼提供了一幅男女关系几乎平等的新图像——给人印象如此,对明代文学而言具有典型意义——但是,范蠡为国家利益至上而牺牲情人的冒险行动并未使他陷于我们所期待的内心矛盾,这就更加不可思议了。爱情与责任这对矛盾激化时的情况明显表露在第二十三出开头的独白中:①

> 昨因主公要选美女,进上吴王,遍国搜求,并不如意。想国家事体重大,岂宜吝一妇人?敬已荐之主公,特遣山中迎取。但有负淑女,更背旧盟,心甚不安,如何是好?

阐释家克里尔·白之认为"出于爱国原因而牺牲自我的楷模"是该剧的中心信息。② 我们姑且不论当时尚无现今意义上的爱国主义,而且这主义面对君主治国的不当和错误也颇成疑问,但白之的解释在某个方面还是与事实相去不远的:这里涉及的是为某人而牺牲,这"某人"深受她景仰,认为他高于自己,是别人无法超越的,这"某人"正是与男子汉大丈夫相称的主儿。所以白之的评论十分在理:在儒学价值表上,"一个孤单女人"什么都不是,哪怕这说法从现代西方(不仅是女权主义)观点

① 译自郭汉城:《中国戏曲经典》,卷三,182 页;Birch:《官场实情》,70 页。
② Birch:《官场实情》,70 页。

看是应受批评的。为了全大德而弃小我,这至今大体上还是中国思想的特点。但与西施相似的例子后来还是在道德领域受到蔑视,正如作家丁玲(1904—1986)指出的那样。① 倘若我们用批判的眼光看待团圆结局,那么范蠡和西施的重新结合与出走也是有政治背景的,因为范担心他的伟大爱情可能毁掉君主及江山社稷,如此看来,他的爱情也是为国家、即为那个他携西施最终离去的国家而牺牲掉的。他放弃了官位和仕途前程。

至于他的道歉,可作这样的解释:纵然他忠于不听他建言而铸成败局的君主,但他也没有径直命令西施去出卖色相,只是向她提出问题,要她自己有预见去解决问题,她于是选择了范的男人立场,该剧的戏剧声音也分派给了她这个立场。让我们先听听她对范蠡久别的道歉如何作答:②

> 贱妾尽知,但国家事极大,姻亲事极小,岂为一女之微,有负万姓之望。

受西施无私精神的鼓励,范把整个事情向她和盘托出:③

> 范蠡:小娘子,我不知进退,有言奉闻。
> 西施:但说不妨。
> 范蠡:我与小娘子本图就谐二姓之欢,永期百年之好。岂料家亡国破,君系臣囚。幸用鄙人浅谋,得放主公归国。今吴王荒淫无度,恋酒迷花。主公欲构求美女,以逞其欲。寻遍国内,再无其人。我想起来,只有小娘子仪容绝世,偶尔称扬,主公遂有访求之心,小娘子尚无见许之意,故敢特造高居,奉寻可否。小娘子意下如何?

她先是求他以另外的方式解决问题,这样她就可保自身的忠诚,只侍奉一男。但范屡次无端指出,越国行将灭亡,这对他俩也意味着死。这就奇怪了,按当时的观念,这对恋人可能会死,这值得一提吗?白之在其成功的阐释里还要人们留心一个

① 顾彬:《二十世纪中国文学史》,209—211 页。
② 郭汉城:《中国戏曲经典》,卷三,183 页;Birch:《官场实情》,71 页。
③ 同上。

会引出更多问题的情况;范蠡在政治上要实现出人头地的人生目标,他把这事全都交到西施手里,范的崇高抱负取决于她,更有甚者,整个国家的存亡全系于她的允诺,国王也赞同这种看法。越王在同西施首次晤面时甚至说得更豁边,说什么国王的千载血统之存续就要看西施是否能唤起夫差那株"朽木"的淫欲。这一切不仅抬高西施的地位,她俨如"国家"的救星,而且还把以下问题强加于人:一个男人的成功,一个"国家"的胜利——只是国王的胜利——为何要比一次集体失败被赋予更多层的意义呢?我们无意想入非非地说开去,在这个问题上,社会和时代不同,价值体系也就不同。另一方面,(优秀的)戏剧应超越时空,应具有现实意义,否则,历史就颓废地成为历史专家的历史了。

我们主要从内容、也可说从意识形态方面对这首部昆曲进行了论述,是否也能谈谈它的特点呢?昆曲一个明显标识是男女恋情,涉及的都是"合"、"离"和"团圆"这类陈套以及彼此不可抑制的思念,而这些东西要求一种情感细腻的诗学,连同奇思妙想的词汇和一种基于平衡理论及宇宙学的美学。对照19世纪维也纳民间戏剧向资产阶级戏剧的过渡,中国戏剧从杂剧经传奇再到昆曲的过渡作为戏曲类型的变化也许可用这样的话语来表述:粗糙的表演让位于柔美的抒情。

性感处于昆曲的中心位置。这在《浣纱记》里特别表现在对西施的培训上,她由王后亲自调教,使其能歌善舞,旨在学会如何引发具有社会地位的男人的情欲。无论西施这个诱惑者后来在同夫差会面时怎样伪装和掩饰自己的情欲渴念,但她的每句话无不充溢色情味,且十分得体。

我们从世界文化中知道一些有关舞蹈和失德的类似故事,自《旧约全书》到如今一再被重新演绎。比如莎乐美的戴面纱舞蹈令国王赫洛德斯着迷,以至国王——满足她的愿望。后来她要求以施洗者约翰的首级作跳舞的报酬,这首级便真的呈献给了她的母亲赫洛迪娅丝,母亲有复仇癖。埃里希·沃尔夫冈·科仁哥尔德(Eric Wolfgang Korngold,1897—1957)的歌剧《死城》(1920),舞者玛丽塔试图打消保尔对已逝妻子的思念,却因此将他推入更深刻的内心矛盾中。此歌剧证明中国戏剧素材也具有现实意义,保尔与《梧桐雨》中的玄宗都是同样地无穷思念辞世的妻子。

这些类似的例子让我们思考,中国戏剧是超越时空的。欧洲和中国共同印证了一些饶有兴味的主题,其中之一是高度敏感之人的禀赋,即爱上画中人或爱上仅见过其肖像的人。众所周知的是沃尔夫冈·阿马丢斯·莫扎特(1756—1791)的歌剧

《魔笛》(1791)及塔米诺的咏叹调，开头的话语是：

> 画像美得迷死人，
> 怎奈尚无人观赏！

中国有件鲜为人知的事：昆曲早在莫扎特之前就已经在关注这类主题了，而且方式很巧妙，目的是让剧情以这类主题为基础展开，至少让剧情成为这主题的组成部分。这没有脱离上文已讲过的情感崇拜的框架，具有代表性的是汤显祖及其《牡丹亭》，该剧也许是中国最著名、最成功、最有影响力的戏剧。该剧得益于洪涛生的翻译而出了德文版，标题为《灵魂的复归》(1937)。[①] 有人将它同原文比较，争议非常之大。下文还是先择两位汤显祖的模仿者及其作品予以讨论。

① 洪涛生借助中国人的帮助将此剧译成德文。以不同的书名出版过摘选，最后以《灵魂的复归》为书名出版三卷集。整个版本鲜见，原因是第二、第三卷是洪涛生自己在北京出版的。关于版本，参阅 Walravens：《文森兹·洪涛生，生平与作品》，112 页。

七 吴炳(1595—1647):《绿牡丹》

先说吴炳(1595—1647)。他是宜兴人,1619年中进士,一生高居官位。据说他出于对科举腐败的失望而写戏,把戏当作批判武器。他与下文即将评述的阮大铖(1587—1645)不同,吴炳在满洲人占领中国后对明朝依旧忠诚不贰,1646年被执,身陷囹圄,绝食10天后亡故。①

他留下5部昆曲,大体上讲的是同一主题,就是爱情与婚姻、男与女主题。由于作者赋予情感和爱情以特殊作用力或变化力,所以像《画中人》一类的剧目亦可从哲学角度阐释。比如《画中人》第五出:②

> 天下人只有一个情字,情若果真,离者可以复合,死者可以再生。

《绿牡丹》甚至大大超出这种奇迹。从《圣经》里我们知道那个对人的伟大允诺,即"话语变肉身"。此剧中,这允诺可改换为"画像变肉身"。书生庾启根据自己的想象画了一张美女画,挂在小房的墙上,每天向美女虔诚礼拜,并呼唤其名。我们从《旧约》里知道这样的说法:"我喊了你的名字,你现在就属于我了。"(耶赛亚)我们从马丁·布伯(Martin Buber,1878—1965)那里知道这个论点:被人招呼即为人,只有被别人招呼和攀谈的人才算是人,才成其为人。此剧中,礼仪和呼唤使画像这一物质变成活生生的人了。这是我们的观点,作者也真的遵循这一观点吗?他从未从哲学角度讲清,而是按我们已有的传统理解方式,让士子的呼唤诱惑身在异处的美女

① 他的生平和作品,参阅廖奔/刘彦君:《中国戏曲发展史》,卷三,390—397页。这两位作者的阐释与Birch十分近似,而有些人的阐释(Hung:《明代戏剧》)好像几乎什么也没说。Birch也部分译过《绿牡丹》。原文见王季思:《中国十大古典喜剧集》,济南:齐鲁书社,2006,533—658页。

② 译自廖/刘:《中国戏曲发展史》,卷三,391页。

的灵魂接受画像的形象,从墙上下来,与庾启结婚。可此际美女的身躯空壳还停留在一个庙里,士子将其呼唤复活。

一个男子怎么会如此渴望臆想中的女子呢?他为自己创造出伴侣了吗?一如我们从奥维特(Ovid,公元前43—公元18)那里知道雕塑家皮格马里翁爱上自己雕塑的美女一样吗?无论如何,这种相似性是惊人的。但吴炳的《绿牡丹》还是与流行的女权主义批评不符。这种批评近几十年主要集中在"女子无才便是德"这句耳熟能详的箴言上。作者作的是价值重估。夫妻相识相知并非只在婚前,结婚也不是以财产和门第为基础,而是建立在全新的两性关系基础上:心与诗。心借助抒情诗表达,阅读的双方开始相互渴慕,如此,叙事和舞台戏的老模式被打破了!一个写诗的女子必然是受过教育的,否则她无从完美地写出韵诗,也无从用美诗去吸引并得到理想的男子。就是说,她一定要有才,光漂亮还不够。男人也要相应地学会改变思维方式:男主人公绝不"惊艳",令他惊异的只是玉手撰写的诗作。"才子佳人"这一模式在此"退役"了,因为一个人的价值已不再是外表(色),而只在诗中彰显。诗表露情感,抒情诗使人心心相印。是的,我们甚至可以更进一步假设一个聪明的男子会在聪明的女子那里觅到真正的对话伙伴,反之亦然。与汤显祖不同,在吴炳那里,男女春情不是基于自然的身体发育,而是基于内心情愫和思想。起决定作用的不是性要求,而是思想——一种通过诗歌使动物和事物也能复活的思想。所以说,诗歌创作的深切意义在于赋予世界以生命。这个美女的父亲沈忠用"凉州序"调唱道:[①]

> 书成莫怪景萧条,
> 摩诘诗中画自饶,
> 一字千金知太重,
> 只愁放不上青霄。

① 译自王季思:《中国十大古典喜剧集》,555 页。

八 阮大铖(1587—1645):《燕子笺》

吴炳与同代侪辈阮大铖共享那种剧目结构所必需的戏剧技巧:因误会而搞错,因突发事件而走运,这些东西推动情节向前发展。所谓"搞错",是说事物误落别人之手,人们互不相识等等;所谓"走运",是说"偶然"大帮忙,将合适的人们召集一处,解除矛盾纠葛等等。这样的技巧自然会被看成固定的模式而遭非议。这模式与其说有助于促进内容,还不如说有助于促进优良的文体。在中国的参考和评论文献中,也存在对这两位作者的批评。阮大铖出身于官宦之家,1616年中进士,官运亨通,生活放荡。此君见风使舵,没有气节,至今口碑不佳。"尚书"和"叛徒"(奸臣)对他似乎过去是、现在仍是同义语。①

对阮氏作品的阐释至今深受中国这一传统观念的影响。在德国,我们习惯于把一个文学家的生平和作品分开:一个政治上可疑的文学家也可留下杰作,在这方面,20世纪的德国文学史提供了足够的实例。而中国人尤其喜欢把作品和作者生平搅合在一起,并由此推导出某些认识。既然阮氏这4部昆曲——他一共留下11部——的情节是根据他的人生态度统一起来的,②那就不可断然否定上述那种认识的价值。作者的生平很容易引起如是猜测:他有出人头地的野心,所以对他最重要的莫过于权势了,他对理想和榜样似乎十分陌生,那么,他身为私家戏班班主、剧评家和演员所从事的戏剧活动就难免受忽视了。

某个中国人将阮氏最著名的几个剧目的情节归纳为3个方面:一、阮大铖的座右铭"宁可一生无子,不可无官职!"在他的人物身上有所反映,他们除了要在科举和侍君方面功成名就外别无其他人生目标;二、他们遇到困境会采取逆来顺受的态度,

① 有关他的传记和阴谋,参阅 Athur W. Hummel:《中国清代名人》,卷一,台北:Chen Wen Publishing Company, Repr. 1975,398页。他的生平及著述,也请参阅 Hung:《明代戏剧》,174—177页。

② 廖奔/刘彦君如是认为。《中国戏曲发展史》,卷三,403—411页。

而不是设法克服,其性格特点是逃避、屈服和怨恨;三、他们都爱权势,不相信自己的力量,只相信官吏或结案的法律程序,在他人的权势地位上寻找解决矛盾的救主。但不管怎样,白之这位并不讳言阮氏负面事的专家却设身处地,客观评价阮氏在1629年至1644年隐居南京时所写的喜剧《燕子笺》,说该剧(前言写于1642年,1644年首演)具有卓越技巧。①

这个剧共42出,加进战争元素,令人眼花缭乱。故事发生在唐朝安禄山造反的年代。我们在这里又碰到一个美丽的才女,也有某人爱上画中人和不认识的诗作者。男主人公霍都梁赴都城长安赶考,在那里画了一幅自画像和妓女华行云像。当此画送裱糊时,同另一幅女菩萨图搞混,另一美女郦飞云拿到这幅换错了的画像便爱上画中那个年轻士子,这个士子她既不知道又未谋面。她于是题诗于笺,表达对他的爱慕,燕子将笺衔去——剧名所本——传到未曾见过的情人霍都梁手里。霍读笺后立即苦陷相思。奇怪的是,两个女子相貌极为相似,而且都像那幅换错了的画中女菩萨。霍见两位美女很相像,就把画像毁了。飞云觉得霍的画像有不朽(贤人)之相,所以在互敬中有一点宗教弦外音。更加奇怪的是,礼部尚书之女飞云的行为完全不符合名门出身。她渴慕另一女子的男人,不期待家里对她作出符合门第的婚姻安排,这是对社会规制的违抗,即违抗强加于名门出身、受过教育的女子身上的规制。一个男人和两个女人的故事,两个女人都不愿放弃!会产生矛盾吗?不会,因为妓女行云被收养过来做义女,所以霍有两个妻子,而不是一妻一情妇。他对两个女人都不放弃,这恰恰是他在全剧中被密切关注的原因。我们在论述此剧的原型《牡丹亭》之前先将该喜剧的一个章节翻译一下。这个章节的主题是面对一个男子的画像而产生的爱情和情欲的苏醒。以下是飞云和丫环梅香的对话:②

飞云:梅香,我这两日身子有些不快。刚才梦中,恍恍惚惚,像是在花树下扑打那粉蝶儿,被荼蘼刺挂住绣裙,闪了一闪,始惊醒了。

① Birch:《官场实情》,219—247页。Birch 探讨并翻译过此剧选段。我手头拥有的原著源于上海:新文化出版社,1931,二卷集,以及日文译本 Enshisen,载 *Kokuyaku kambun taisei*, Reihe 1, Bd. 37,东京:Kokumin Bunko 1926,通篇无标点。有关阐释事,也请参阅 Richard E. Strassberg:《17 世纪戏剧中真正的自我》("The Authentic Self in 17th Century Drama"),载 *Tamkang Review* 8.2(1977 年 10 月)78—81,98,60—100 页。

② 译自阮著:《燕子笺》卷一,75—83页。Birch:《官场实情》对我翻译帮助甚大(页226—229)。我觉得 Birch 拥有的是另一版本。我在翻译时,对某些东西不是很有把握。

梅香：是了是了，前日错了那幅春容，有这许多光景在上面。小姐眼中见了，心中想着，故有此梦。不知梦里可与那红衫人儿在一答么？

飞云：莫胡说，你且取画过来，待我再细看一看。

梅香：理会得。（她取画）小姐，画在此。

飞云：（拿画细看，按"黄莺儿"曲调唱：）

　　心事忒无端，
　　惹春愁为这笔尖。
　　呀！
　　丹青问不出真和赝，
　　将为偶然，
　　如何像得这般？

梅香，取镜来！（梅香取镜）（飞云看镜又看画，她笑：）

这画中女娘，真的像我不过，只是这腮边多了个红印儿（她按"莺啼序"曲调唱：）

　　多只多，啊，粉腮边一点桃红绽，
　　若为怜倩把气儿啊，
　　着便飞不上并香肩。

梅香：看那莺儿真一双粉蝶儿，画得这样活现。（她唱：）

　　似莺啼恰恰到耳边，
　　那粉蝶酣香双翅软，
　　入花丛若个儿郎，
　　一般样粉扑儿衣香人面。

小姐，这画上两个人，还是夫妻一对？还是秦楼楚馆卖笑逐欢的？若是好

人家,不该如此乔模乔样妆束,若是乍会的,又不该如此热落。(她按"集贤宾"曲调唱:)

> 若不是燕燕于归,
> 怎便没分毫腼腆?
> 难道是横塘野合双鸳?

小姐,这画上郎君啊!(她唱:)

> 你看他乌纱小帽红杏衫,
> 与那人小立花前,
> 掷果香车应不忝。

飞云(唱:)

> 只是女儿们,忒家常熟惯,
> 恁般活现;
> 平白地阳台拦占。

那落款的叫做霍都梁,笔迹尚新,眼前必有这个人儿的。(她唱:)

> 我心自转,
> 分明有霍郎姓字
> 描写云鬟。

我看这幅画,半假半真,有意无意,心中着实难解。且见桌儿上有文房四宝,在此不免写下一首词,聊写幽梦(磨砚取笺笔写,按"啼莺儿"曲调唱:)

> 乌丝一幅金粉笺,
> 春心委的淹煎。

并不是织锦回文，
那些个题红宫怨，
写心情一纸尖憨，
荡眼睛，
片时美满。
闷恹恹（她朝上看），
又听梁间春燕，
不住地语喃喃。

（她写完，自念这诗文，按"醉桃园"曲调唱：）

没来事由巧相关，
琐窗春梦寒。
起来无力倚栏杆，
丹青误认看。
绿云鬓，茜红衫，
莺娇蝶也憨，
几时相会在巫山？
庞儿画一般。韦曲飞云题。

我这一首词，也抵得过这画过了。（她将画放桌上。）

梅香（做从上至下看状）：好古怪，怎梁上燕子只是这样望镜台前飞来飞去，与往时不同。（做打扑状）把这残泥粧盒都玷污了！呀！怎么把小姐题的这笺儿衔去了？燕子，转来，转来，还我小姐的笺！

飞云（笑）：痴丫头！这个燕子怎么晓得人的言语？只得随它罢了。（按"猫儿坠"曲调唱：）

> 飞飞燕子，
>
> 双双贴妆钿，
>
> 衔去多情一片笺。
>
> 香泥零落向谁边。

梅香（按"猫儿坠"曲调唱：）

> 天！啊，天！
>
> 莫不是玄鸟高媒，
>
> 辐凑姻缘？
>
> 小庭且把梨花掩。
>
> （她指燕巢）
>
> 燕子！燕子！（她唱结尾句）
>
> 你得还来巢畔，
>
> 我好拴上了红丝，
>
> 问你索采笺。

小姐，我先收拾笔砚先进去，你可就到几中歇歇。……（她出去了）

飞云（斜视她出屋：咳，适闻这妮子在此，我心事不好说出（笑）。果是那画上红衫郎君，委实可人。（按"四季花"曲调唱：）

> 画里过神仙，
>
> 见眉棱上腮窝畔，
>
> 风韵翩翩，天然。
>
> ……

这些摘引，其义自明。这是模仿者之作，我们从中看不出更多的深义。让我们继续前行，去探索它的本源吧。

九 汤显祖(1550—1617):《牡丹亭》

上文多次提到一个剧目,它作为一个哲学模式自成一派,我们在这里又遇到对画像产生爱情的主题。该剧在英语区被译为《牡丹亭》[1],在德语区则译成《灵魂的复归》[2],两个剧名都源于原作的长剧名《牡丹亭还魂记》,全称要译成《牡丹亭边一个美丽灵魂复归记》。此剧名不仅要理解灵魂在非人世间游荡,还要从情色方面理解,因为在中国的象征世界里,牡丹代表美女、待嫁的姑娘和阴道。[3] 尽管该剧早就译成德文——译成英语相对稍晚一些,但中国戏曲里这个最驰名的剧目也是近期才为西方普通观众所知晓,而且还发生过不光彩之事。在 1998 年早春,陈师曾(1963 年生)——自 1987 年乔居美国的导演——计划由上海昆剧院将此剧带到纽约、巴黎、悉尼和香港作世界巡回演出,但上海的文化主管当局在此剧公开排演后却拒绝艺术家们出国,演出被指责为色情、封建和迷信。[4] 此前,美国导演彼得·塞拉尔(Peter Sellars,1957 年生)在维也纳演出周上,成功地将这一爱情万能的方式介绍给了当地的观众,由谭盾(1957 年生)重新配曲,演出获得极大成功。观众的欣然接受也许

[1] 汤显祖:《牡丹亭》,Birch 译,印第安纳大学出版社,1980。译本有简短序言,扼要而富有启发性地首次概述本剧的情节并作阐释;参阅 Liu:《中国文学艺术的特质》,102—106 页;女性读者对本剧的反响,参阅 Ellen Widmer:《Xiaoqing 的文学遗产及晚期帝权中国女作家的地位》("Xiaoqing's Literary Legacy and the Place of the Woman Writer in Late Imperial China"),载《晚期帝权中国》13.1(1992),111—115 页;Judith T. Zeitlin:《破碎的梦:〈牡丹亭〉中三个妻子的故事》("Shared Dreams: The Story of the Three Wives' Company on The Peony Pavilion"),载 *HJAS* 54.1(1994),127—179 页。

[2] 《汤显祖:灵魂的复归——一个浪漫剧目》(*Tang Hsiän Dsu: Die Rückkehr der Seele. Ein romantisches Drama*),由文森兹·洪涛生译成德文,附明代一位姓氏不详的画家的木刻插图 40 幅,三卷本,苏黎世,莱比锡:Rascher 出版社,1937。三卷分别标出标题"梦与死"(卷一)、"复活"(卷二)、"新生"(卷三)。洪涛生特别提到帮助他翻译的 6 个中国学者的名字。Bieg:《二十世纪上半叶对中国古典诗词及戏剧的文学翻译》(*Literary Translations of the Classical Lyric and Drama of China in the First Half of the 20th Century*),也涉及到这几个学者。洪涛生在卷一中谈到他的翻译原则。

[3] 唐代以来,牡丹在中国文学中的形象和故事,参阅 Ronald Egan:《美的问题。中国北宋时代的美学思想与美学追求》(*The Problem of Beauty. Aesthetic Thought and Pursuits in Northern Song Dynasty China*),剑桥、伦敦,2006,109—161 页。在德文中,牡丹这"国花"也被称为 Pfinstrose(芍药)。牡丹有 2000 年的种植历史,参阅 Julia Kospach 那篇信息量大的专文:《人人回头⋯⋯牡丹——观赏中国芍药之旅》["Und 20 Köpfe wenden sich. (...) die Päonie — eine Reise zu Chinas Pfingslrosen"],载 *Die Presse*,2007 年 5 月 20 日,5 版。

[4] 此处参阅 1998 年 7 月 6 日《华南晨邮报》,12 版;1998 年 6 月 27/28 日《法兰克福汇报》,34 版。

是对欧洲戏剧界的某种暗示。①

汤显祖于1598年创作《牡丹亭》,在他留给后世的5部作品里,②《牡丹亭》是唯一的世俗戏剧,共55出。中心人物是杜丽娘,有人把她比喻为海尔布隆的卡特欣。③文森兹·洪涛生把该剧译成德语时将整个故事分为3部分:一、杜丽娘在梦中的爱情经历,此后对梦中情人极度向往,倍受煎熬(2—20出);二、杜丽娘离开冥界,起死回生(21—37出);三、最终,各种原则调和,以团圆结局(38—55出)。④ 每一部分都有不同的法则在起支配作用,开始是爱情的力量(人情),继之是同"自然理性"(天理)的矛盾,即同新儒学的理念——天赋的存在结构——的矛盾,最后,原本相互排斥的各种原则被置于"国家法则"(国法)下,矛盾被消除。此剧尽管有55出,但内部是统一的。⑤ 即便每场戏不是接续前场戏,但过程绝非随意。关涉的是一种密如蛛网、嵌入一年四季的心灵机制。⑥ 与此相关,听一听洪涛生的话是值得的,虽是泛泛之论,却也特别切合《牡丹亭》:⑦

> 在中国戏剧里,……抒情诗是为诗艺的发展、心理状态的描绘服务的。心理状态在外部事件的发展过程中产生。外部事件如何继续下去(这是我们戏剧家的主要工作),对中国戏剧家而言无关宏旨。各场景戏很松散,用叙事的次序彼此串连,整部剧不是按照严格的规则、通过种种矛盾纠葛和发展来安排,不是经由增强、高涨、悲剧而导致结局……
>
> 中国戏剧家的创作意志和艺术成就,其高峰在于安排单个场景戏,在于塑造和描绘心理状态。

① 参阅1998年5月14日《法兰克福汇报》,43版。
② 他的5个剧本的版本,参阅Qian Nanyang(评注):《汤显祖全集》,三卷本,北京:古籍出版社,1999。我们的这个剧本收入第三卷中,2059—2278页。
③ Marion Eggert:《试论杜丽娘,海尔布隆的克特欣,以及梦中情欲》("Du Liniang, das Käthchen von Heilbronn und die Lust des Träumens — ein Versuch"),载《袖珍汉学》1/1992,37—56页。
④ 此处我依从John Y. H. Hu(即Hu Yaoheng):《穿地狱达人性:〈牡丹亭〉的结构阐释》("Through Hades to Humanity: A Structural Interpretation of the Peony Pavilion"),载 Tamkang Review X. 3+4(1980),591—608页。
⑤ 此处我依从Birch:《牡丹亭的结构》("The Architecture of the Peony Pavilion"),载 Tamkang Review X. 3+4(1980),609—640页。他所论列的结构特点此处不便概述,因为文章过多地引用了中文原文,大多数读者不熟悉。
⑥ 参阅Robert Shanmu Chen:《中国和西方神话的比较研究》(A Comparative Study of Chinese and Western Cyclic Myths),纽约等地:Peter Lang出版社,1992,90—98页。在98—101页上,还有对汤显祖《邯郸记》的阐释。
⑦ 汤显祖《还魂记》,卷一,xiii。

汤显祖系江西临川人。1583年中进士,由于性格耿直,仕途未能青云直上。①1598年从公众生活退隐,一心从事戏剧创作。他的5个剧目以《牡丹亭》最为有名,该剧同另外3剧合称《临川四梦》。② 参考和评论文献喜欢强调,正是这部昆曲高超的文学造诣导致明朝戏剧艺术走向没落。汤显祖重视语言和思想,却过分忽略音乐这一戏剧特性。在语言和主题方面,他暗示曾借鉴两个流传下来的剧目——我们上文的论述对象——《西厢记》和《倩女离魂》,它们同样说的是情感的变化力,但汤显祖更进了一步。他认为情感(情)重于理性(理),把爱情提高到一个哲学层面,尽管他在序言开头说到自己这一冒险行为的困难:"世上没有什么东西像言情一样困难"("世间只有情难诉"),后文又有令人痛苦的爱情("情伤")③这一提法。

情节发生在宋朝分裂成金朝统治下的北方与南方两部分之后的20年。女主人公杜丽娘("美女杜")16岁待字闺中,家里没有急于对其婚事作安排。她住在如今的江西南安,其父在那里任太守。

她梦见一个未曾谋面的柳姓书生,名字碰巧叫梦梅("我梦见梅花")。她由家庭教师陈最良指导阅读古典文学,以便实现父母心愿,日后嫁个好人家,做个有教养的妻子,能与博学的丈夫进行得体的对话。由此我们得出结论,当时的妇女并不总像政界和学界老是喜欢说教的那样受压迫。这个美女在读《诗经》时就萌发春情④,在禁苑中梦见那位书生,书生在牡丹亭旁引导她进入肉体极乐。这梦当今或许可称之为"湿梦"吧。杜丽娘幽梦难释,极度渴念梦中人,这给了她死的预感,她于是规定,

① 他的传记在《明代传记辞典》里无记载,倒是在 Hummel:《中国清代名人》里有,这很奇怪。参阅后者卷二,708—709页。
② 这文集除《牡丹亭》外,《邯郸记》也被译成西文。原文见 Qian(评注):《汤显祖戏剧集》,卷二,699—854页。
③ 本剧中"情"的不同使用(一会儿高雅语,一会儿粗俗语),参阅 Wai-yee Li:《〈牡丹亭〉中的爱情语言,文化参数以及石头的故事》("Languages of Love and Parameters of Culture in the Peony Pavilion and the Story of the Stone"),载 Eifring:《爱情与情绪》,239—255页。参阅这位女作者对汤的其他论述:《着迷和不再着迷,中国文学中的爱情与幻想》(Enchantment and Disenchantment. Love and Illusion in Chinese Literature),普林斯顿大学出版社,1993,50—64页。还可参阅 Dorothy Ko:《幽室里的教师。17世纪中国妇女与文化》(Teachers of the Inner Chambers. Women and Culture in 17th Century China),斯坦福大学出版社,1994,68—112页。
④ "少女怀春"也是中国绘画的主题,参阅 Brigitte Salmen:《中国画,民间艺术——"蓝色骑士"的灵感》(Chinesische Bilder, Volkskunst — Inspiration für den 'Blauen Reiter'),姆尔琛:宫殿博物馆,2007,52页。中国思想史上作为生动艺术品、艺术形象或仙女的美女形象,参阅 Wappenschmidt:《中国画里的美女形象》(Das Bild der schönen Frau in der chinesischen Malerei),博士论文,波恩大学,1978。从这篇论文又衍生3篇带插图的论文,很引人注意:《道德,美女与色情。中国画里的美女形象》("Tugend, Schöheit und Erotik. Das Bild der schönen Frau in der chinesischen Malerei"),载 Fischer 与 Thewalt:《爱神之艺术:Heinz Hunger 教授85岁寿辰纪念文集》(Ars et Amor. Aufsätze für Herrn Prof. Dr. Heinz Hunger zum 85. Geburtstag),海德堡:Thewalt 出版社,1992,9—41页;《眼福博物馆,中国贵妇雅室里的艺术》("Museum der Augenlust. Kunst in den Gemächern vornehmer Chinesinnen"),载《世界艺术》6/1997,564—565页;《中国画里的美女、仙女和美的典范》("Schöne Frauen und Gottermädchen. Schönheitsideale in der chinesischen Malerei"),载《世界艺术》15/1988,2126—2132页。对《牡丹亭》的象征物牡丹有精辟的艺术的论证。有关中国文学史上对神仙美女的表达模式,参阅 Li:《着迷与不再着迷》,23—46页。

她死后要把她葬于梅花下。① 为了永久保持自己的美,她画了幅自画像(第14出),她要别人在她死后把画埋在牡丹亭边。半年之后,她因为相思病,也因为那个梦境真的死去了,死得那么凄美(第23出)。人们给她做了一口棺材,照看棺材的是家庭教师和一个石姓尼姑,此两人对繁花竞放的花园和爱情都漠不关心,无心理会。

柳梦梅在赶考途中进了杜家官邸。女儿死后,父亲杜宝离任去扬州府任职。他要在扬州采取保卫措施,抵御北方敌人的进攻。参加廷试的柳梦梅在杜家官邸一个小盒内发现那幅画,对画中人十分敬重,有如敬重悲天悯人的女神。杜丽娘在阴间面对阎罗王殿下一个胡判官捍卫了自己的爱情,她的阴魂再次与情人柳生相会,情欲得以极大满足。之后胡判官帮柳梦梅开棺,3年前的遗体起死回生,两人遂结为连理。嗣后她陪柳一起赴考,柳果中状元——这在中国文学里为应有之义。

面临各方的欢悦——被延宕的欢悦,还有一件英雄式的说服工作要做。柳生的考题关涉抵抗来自北方的兵乱,这实际上是间接支持了身处战乱逆境的父亲(岳父)。柳生不顾匪兵作乱的种种危险寻父,向这位保守、不轻信的智者披露女儿依赖爱情力量复活的事实真相。② 但杜宝既不相信柳生,又不相信复活的女儿——女儿已复活走到他面前。那么,如何解决越来越尖锐的矛盾呢?只能靠皇帝诏书了。因为杜宝否认奇迹的根据是"理"的原则,作为读者或听众的我们真为两个恋人捏了一把汗,杜宝引发的戏剧性紧张,需要至高无上的解决办法,除了皇帝,任何人无能为力。皇帝(不可探究)英明地进行调解和干预,至此,情与理、老与少、生与死、梦与真的矛盾在令人期许和满意的高雅结局中全然冰释。

比以上扼要概括要美得多的是此剧的序曲("标目"),洪涛生的德语译文也再次证明卓越的翻译技巧。③

> 杜宝黄堂,
> 生丽娘小姐,
> 爱踏春阳。

① "梅"这个字有时被理解为中国的 Essigpflaume(酸李),日本的 Aprikose(杏),这里说的是梅树。
② 复活的观念在明代戏剧里似已普及,参阅 Hung:《明代戏剧》,83页。
③ 摘自汤显祖《还魂记》,卷一,1页;参阅《牡丹亭》1页;郭汉城:《中国戏曲经典》,卷三,255页。

> 感梦书生折柳，
>
> 竟为情伤。
>
> 写真留记，
>
> 葬梅花道院凄凉。
>
> 三年上
>
> 有梦梅柳子，
>
> 于此赴高唐。
>
> 果尔回生定配。
>
> 赴临安取试，
>
> 寇起淮扬。
>
> 正把杜公围困，
>
> 小姐惊惶。
>
> 教柳郎行探，
>
> 反遭疑激恼平章。
>
> 风流况，
>
> 施行正苦，
>
> 报中状元郎。

这里以总括形式主题化了的东西是个哲学问题。青年人、尤其是青年女子的情感世界（情）要求应得的权利，甚至优先于父系原则"理"的权利。剧中代表"理"的人物是杜宝、家庭教师，甚至母亲也是。母亲评说女儿的学习，讲什么对女人而言，礼俗的重要性超过《论语》（第3出），女儿必须留在闺房里（第11出），不可外出进春景花园（第9出）。

"灭人的欲望，行天的原则"（"存天理，去人欲"），这是早期新儒学（宋代）一个著名的诉求，但早期新儒学被后期新儒学（明代）软化了。① 保守的新儒学对情感的力量持保留态度，这在《牡丹亭》的戏剧事件进程中体现得最为深刻。女主人公在爱情幻想中不能自制，在爱情的渴慕中苦苦煎熬，导致毁灭。从广义上说，人们可以将她

① 我撰写过题为《不安稳的花花公子》（*Der unstete Affe*）的论文，对"情"的对立面作了评述。

的悲伤称之为"对爱情的向往"——符合罗曼诺·谷阿迪尼(Romano Guardini，1885—1968)本意的悲伤；从某个方面看，亦可称为"致命的疾病"的前期阶段，因为她不愿做按社会规制而生活的"这一个"，要做依自己情感而生活的"那一个"，由此陷于绝望的矛盾中。① 她作为符合自己心愿的"另类"，陷于同主流社会准则的矛盾是必然的——本来，为适应这准则，别人为她作了准备。所以，她的情感已大大超出自由择偶和炽烈爱情的范畴。她的爱情既有折磨人的力量，又有促进生的力量，因为它让杜丽娘复归生命，字的本意叫"复活"，按这个观点，我们是否可把死称为变化之力呢？因为女主人公经由死才成了伟大的爱者。她死后进入另一种生存状态，她在思想、心灵和肉体各方面成了新人。在她看来，只有这样，才自身完美！

汤显祖的这部戏可谓用心良苦，是紧跟时代精神的。王阳明(1472—1529)②和王艮(1483—1541)③提出养心理论；汤显祖是罗汝芳(1515—1588)④的门生，罗氏将"生生不已"的观念套用在儒学经典《大学》和《中庸》的伦理上。⑤ 在罗汝芳那里，"生"取代"心"，把生命过程(良性)的生机活力与人性(人)等同起来，善于生活就善于做人，因为单是出生就表示人要分享创造的喜悦。在汤显祖那里，生机活力的理念主要表现在《灵魂的复归》这个剧目里。⑥ "对生的尊重"("贵生")包含对自我和对所有存在的尊重，那末，将人从宇宙普泛的再生过程中凸显出来的，就不再是"理"和"心"，而是情感和爱("情")。⑦ 再者，我们不可忘记，按中国的陈旧观念，婚姻只是传宗接代的工具，这观念一直延续到20世纪！所以，《灵魂的复归》也让人察觉，"女孩即使命"这话的意思了。

汤显祖在《灵魂的复归》前言中，根据四个核心概念提出他的爱情哲学是完全的奉献，这四个核心概念是"生"、"情"、"梦"、"死"，但以"生"的理念为中心，"生"可代

① Romano Guardini：《论忧郁意识》(Vom Sinn der Schwermut)，美因兹：Matthias-Grünewald出版社，1991，44页。"致命的疾病"，参阅64页。
② 参阅Julia Ching：《通向智慧：王阳明的道路》(To Aquire Wisdom. The Way of Wang Yang-ming)，纽约，伦敦：哥伦比亚大学出版社，1976，52—74页。
③ 参阅Monika Übelhör：《王艮(1483—1541)及其学说。晚期儒学中的一种批判立场》(Wang Gen (1483—1541) und seine Lehre. Eine kritische Position im späten Konfuzianismus)，柏林：Reimer出版社，1986。
④ 关于他的传记，参阅Huang Tsung-hsi：《明代士子史料》选译，Julia Ching编(与Chaoying Fang合作)，檀香山：夏威夷大学出版社，1987，185—194页。
⑤ 此处和以下，对照C. T. Hsia：《时代与人道状况——汤显祖的戏剧》("Time and the Human Condition. The plays of T'ang Hsien-tsu")，载Wm. Theodore de Bary：《明代人思想里的自我与社会》(Self and Society in Ming Thought)，纽约，伦敦：哥伦比亚大学出版社，1970，249—290页。
⑥ 参阅Li：《着迷和不再着迷》，50—64页。
⑦ 此处要指出，Wang Ailing：《论汤显祖剧作与戏论中之情、理、势》(载Hua Wei：《汤显祖与〈牡丹亭〉》，卷一，台北：Academia Sinica，2005，171—213页)，Wang把"势"理解为"情"、"理"之外的第三种美学原则。

替"心",可等同于"人"的儒学道德。汤显祖用杜丽娘代表他心目中真正的"生",同时用尼姑作为对立的人格类型,即残酷无情的虚假人生。与此相适应,尼姑名叫石女,意为石质姑娘,处女膜像石头一样无法穿透。① 我们在前言中读到:②

> 天下女子有情,宁有如杜丽娘者乎!梦其人即病,病即弥连,至手画形容,传于世而后死。死三年矣,复能溟莫中求得所梦者而生。如丽娘者,乃可谓之有情人耳。情不知所起,一往而深。生者可以死,死可以生。生而不可与死,死而不可复生者,皆非情之至也。梦中之情,何必非真,天下岂少梦中之人耶!必因荐枕而成亲,待桂冠而为密者,皆形骸之论也。传杜太守之事者,仿佛晋武都守李仲文,广州守冯孝将儿女事,予稍为更而演之。至于杜守收考柳生,亦如汉睢阳王收考谈生也。嗟呼!人世之事,非人世所可尽。自非通人,恒以理相格耳!第云理之所必无,安知情之所必有也!万历戊戌秋,清远道人题。

关于此剧的模式,作者在前言中已简述,在本剧的其他地方也多有表露,故无需专门讨论,何况它对于理解此剧亦无特别的帮助。③ 汤显祖走的是全新的路子,纵然有人说他是"重写"也罢。乍一看,《灵魂的复归》似属司空见惯的才子佳人戏,然而,本剧中具有重大意义的道德尺度、甚至哲学尺度不是那些才子佳人戏所具备的。

用外语撰写的二手文献资料在讨论和作局部翻译时一般避而不谈最后那个使人迷惑不解的段落。有人可能自问,汤自称"爱情的使者"④,与李贽(1527—1602)⑤这位对"理"抨击最烈的人相友善,他怎么会突然恳求起"理"来呢?况且,整个剧目似乎都在反对杜宝的"理性"、同情青年人的愿望啊!我们在下文中能否作令人满意

① 石女的故事——由她自己讲述——属德语译本中最佳部分之一,可惜故事没有继续讲下去,但从根本上说不言自明! 参阅汤显祖《还魂记》卷一,143—147页;参阅郭汉城:《中国戏曲经典》,卷三,292—295页;其他出类拔萃的德语译文见《洪涛生》卷一,136、138、139页,卷二,54、82、88、163页,卷三,212页。
② 译自 Xu Shuofang 与 Yang Xiaomei 评注的版本,北京:人民文学出版社,1963,1页;Birch:《明代传奇戏剧的某些相关事体及方法》,237,242页,尽管零散,但有整个英文前言,十分重要。
③ Birch:《明代传奇戏剧的某些相关事体及方法》,237—240页;C·T·Hsia:《汤显祖戏剧的时代状况与人性状况》,286页。
④ 《汤显祖诗文集》,上海:上海古籍出版社,1982,卷二,1160页。
⑤ 参阅 Wilfried Spaar:《李贽(1527—1602)的批判哲学及其在中华人民共和国政治领域的接受》(*Die kritische Philosophie des Li Zhi (1527—1602) und ihre politische Rezeption in der Volksrepublik China*),威斯巴登:Harrassowitz 出版社,1984,在148—153页上载有李氏"纯洁心灵"("童心说")理论,对戏剧,尤其对《西厢记》有重大影响。

的解释呢？

汤的前言似在作另一番说教，那就是一种没有先决条件的、不受制约的爱情，一种突破时空界限、根本不顾传统观点的爱情。外部事物不是感受爱情的必要条件，爱情的起因莫名，情感突袭某人是没有原因的，而且这情感不会消停，会深化。按传统之人的理性，这样的激情存活不了，作者对此也必定知晓，否则就不会让杜丽娘在复活后向心上人要求举行一个正规而周全的婚礼了。作者也未进一步让柳梦梅历经种种生活磨难。汤显祖所设计的文学纲领远远超越了时代，也许只在德国浪漫主义文学时代及20世纪才发现与之并驾齐驱的东西。

克里尔·白之对"理性"作了恰当的评价：①

> "情"（情感，爱情或激情）与"理"的冲突是必然的。我把"理"译为"理性"（"道理"），我的意思，是理解为"决定人的行为的得体的原则"，更确切地说，理解为一种狭义的理性，即禁止人的感情自发冲动的理性。将"理"用在女人身上，即表示一种限制性原则，就是不允许女人有爱的主动性。所以，这个前言应在《明史》那使人产生悲伤情怀的背景上解读，《明史》作为中国历史的一部较早的重要典籍记载了"节妇烈女"的嘉言懿行。

下面介绍一些重要的场景戏，当然是些一再上演的，比如第十出，标题为"惊梦"，洪涛生译为"梦中邂逅"，更确切地译，似应译为"从一个爱情梦中惊醒"。用这个标题就引出我们在上面已碰到的模式。梦代表着另一世界，这世界可以很美满，但不可能持久。在小说《红楼梦》里，这种看事物的观点成了提纲挈领的东西。杜丽娘只是隐约意识到，她的人生还缺少什么，梦醒后她又回到日常老套的生活中来，却不能再变成梦中人了。这方面她既缺乏意志，又缺乏值得期许的意图。

让杜丽娘春心萌发（第八出），亦即害了"君子"病（第十八出）的东西，不仅是《诗经》开篇最著名的四行诗，不仅是从来不"伤春"（第九出）的家庭教师陈最良开玩笑，把"君子好逑"的"逑"解释为"交配"，而且还有大自然的原因。所以，花园亦被视为年轻姑娘的禁地。因春生情完全符合古代的"感应"理论，按此理论，四季时序引发

① 译自 Birch：《明代传统戏剧的某些相关事体及方法》，载 Birch：《中国文学类型研究》，242页。

人内心不同的情感。① 我们的女主人公在生活实践中对这很是心领神会：②

　　天啊，春色恼人，信有之乎！常观诗词乐府，古之女子，因春感情，遇秋成恨，诚不谬矣。

还有另一传统观点。恋人在梦中相见并产生情感，若非彼此见过面怎么可能呢？他们是命运事先安排好的一对！在两个生命的紧密结合中，让人看出一股反对父母安排儿女婚事的力量。洪涛生对本剧中丽娘首次对爱情的大抱怨作过阐释性翻译。③

　　　　没乱里春情难遣，
　　　　蓦地里怀人幽怨。
　　　　则为俺生小婵娟，
　　　　拣名门一例、一例里神仙眷。
　　　　甚良缘，
　　　　把青春抛的远！
　　　　俺的睡情谁见？
　　　　则索因循腼腆。
　　　　想幽梦谁边，
　　　　和春光暗流转？
　　　　迁延，这衷怀哪处言！
　　　　淹煎，泼残生，除问天！

在不可作简单理解的原文中，有一个十分重要的意义分派给了"春情"和"幽怨"这两个名词。"春情"在语言和内容上均与德文字"春天的情感"不谋而合；"幽怨"则

①　关于这，我写了许多，其中有《中国诗歌史》(*Die chinesische Dichtkunst*)，S. xxxif，请参阅。
②　汤显祖：《还魂记》，卷一，81页；参阅郭汉城：《中国戏曲经典》，卷三，275页；Birch：《牡丹亭》，46页，我不得不坦白，此处的英文翻译我领会不了！
③　汤显祖：《还魂记》，卷一，82页；参阅郭汉城：《中国戏曲经典》，卷三，275页；Birch：《牡丹亭》，46页。

在另一类关联中同我们相遇,意思是"不幸或灾祸",说的是面对活跃的大自然内心的幽闷。大自然似乎由花神赋予其勃勃生机,花神讴歌男性力量(阳),这阳刚之力折磨着美女杜丽娘:①

> 单则是混阳蒸变,
> 看它似虫儿般蠢动把风情扇。
> 一般儿娇凝翠绽魂儿颤。
> 这是景上缘,想内成,因中见。
> 呀,淫邪展污了花台殿。
> 咱待拾片落花儿惊醒它。

倘若忧郁是对爱情的渴求,那么,对一夜情的回忆就应理解为重温神奇旧梦的愿望。② 沉溺于爱情中的丽娘奈不住去那个花园寻梦——母亲禁止她去。这事发生在第十二出中。她的丫鬟春香有时搞点恶作剧,她看出芳龄主子的窘困:③

> 忽忽花间起梦情,
> 女儿心性未分明。
> 无眠一夜灯未灭,
> 怪煞梅香唤不醒。
> 昨日偶尔春游
> 何人见梦。
> 绸缪顾盼,
> 如遇平生。
> 独坐思量,情殊怅恍,
> 真个可怜人也。

① 汤显祖:《还魂记》,卷一,87页;参阅郭汉城:《中国戏曲经典》,卷三,276页;Birch:《牡丹亭》,49页。
② 易卜生(1828—1906):《玩偶之家》(*Ein Puppenheim*, 1879)中娜拉的心理,她对神奇事件的向往,也许值得联想一下!?
③ 汤显祖:《还魂记》,卷一,98页;参阅郭汉城:《中国戏曲经典》,卷三,279页;Birch:《牡丹亭》,55页。

幽怨的人自己怎么说呢？①

　　丫头去了，正好寻梦哩，唱：

　　那一答可是湖山石边？
　　这一答似牡丹亭畔？
　　嵌雕栏，芍药芽儿浅，
　　一丝丝垂杨线，
　　一丢丢榆荚钱，
　　线儿春甚金钱吊转！
　　呀，昨日书生将柳枝要我题咏，
　　强我欢会之时，好不话长！

这样的事还可摘引很多。杜丽娘完全生活在对往日的回忆里。她身边的一切活跃灵动，作者在接下去的诗里一再把"生"的象征作话题，而杜丽娘却茶饭不思，甚至想到死。她瞧见大梅树，便萌生寻死的念头：②

　　呀，无人之处，忽然大梅树一株，梅子磊磊可爱。

她唱：

　　偏则他暗香清远，
　　伞儿般盖的周全。
　　它趁这、它趁这春三月红绽雨肥天，
　　叶儿青，
　　偏逗着苦仁儿里撒圆。

① 摘自汤显祖：《还魂记》，卷一，104 页；参阅郭汉城：《中国戏曲经典》，卷三，281 页；Birch：《牡丹亭》，58 页。
② 摘自汤显祖：《还魂记》，卷一，108—110 页；参阅郭汉城：《中国戏曲经典》，卷三，282 页；Birch：《牡丹亭》，60 页。

爱杀这昼阴便，
再得到罗浮梦边。

她唱：

这梅树依依可人，我杜丽娘死后，得葬于此，幸矣。

她唱：

偶然间心似缱，梅树边。
这般花花草草由人恋，
生生死死随人愿，
便酸酸楚楚无人怨。

她唱：

待打并香魂一片，
阴雨梅天，
守的个梅根相见。

她走乏了，梅树下盹。

我们暂且打住。汤显祖一再运用重复这个文体手段，写出恋人们及杜丽娘的内心情状。比如上文"那一答……"，"这一答……"还只是重复这个增强表现力手段的预先印象：时空的消失。杜丽娘死后，且听丫鬟如下悲诉中的重复：[①]

小姐，再不叫咱把领头香心字烧，
再不叫咱把剔花灯红泪缴，
再不叫咱拈花侧眼调歌鸟，

[①] 汤显祖：《还魂记》，卷一，179页；参阅郭汉城：《中国戏曲经典》，卷三，302页；Birch：《牡丹亭》，104页。

再不叫咱转镜移肩和你点绛桃。

想着你夜深深放剪刀,

晓清清临画稿。

"再不叫"相当于中文"她不再说"。丫鬟悲诉的,接着又被尼姑石女用相似的说法("再不叫"、"再不和")扭曲走样,尽管情景严肃,尼姑却想起丽娘的夜壶来,略显揶揄,令读者讶然。但这个剧目的许多地方读来就像一部喜剧,下面用恰当实例说明。

一些提到过的惯用语不大引人注意,它们的重复却增强了文本的力量,洪涛生对此知之甚稔,在德文里作了相应的把悟。试举最后一例,柳梦梅在五十三出对心存疑虑的杜宝讲述,他如何用爱情力量成功地让他女儿复生。他用"我为她"——意为"我因她的缘故"——这一惯用语:①

我为她礼春容叫的凶,

我为她展幽期耽怕恐。

我为她点神香开墓封,

我为她唾灵丹活心孔。

我为她偎熨的体酥融,

我为她洗发的神清莹。

我为她度情肠款款通,

我为她启玉股轻轻送。

我为她软温香把阳气攻,

我为她抢性命把阴程逴。

神通,医的她女孩儿能活动。

通也么通,到如今风月两无功。

① 汤显祖:《还魂记》,卷三,197页;参阅郭汉城:《中国戏曲经典》,卷三,398页;Birch:《牡丹亭》,311页。Birch说"她"不是指杜丽娘,而指"爱情","因爱情之故"!

在传统的中国,流行的做法是通过呼唤让死者复活。所以在《诗经》第一首诗里,"关关雎鸠"说的也是"呼喊"("叫"),但德文译者跳过未译,美国译者译了。这个说法是以某个东西可治愈或可消除为基础的,我们在此很容易想起马丁·布伯(Martin Buber),但不想浪费精力展开来说。让我们看看二十七出和三十六出中带呼喊之事,这呼喊因为以爱情为基础所以成功了。从原则上说,这爱情意味着新生,这也切合柳梦梅,他把新生理解为死,所以说:"小姐,小姐,你杀我!"①

　　死和新生之间有个时间跨度。联系的纽带是爱情,爱情不仅使复活成为可能,而且能征服时间。所以,夏志清作阐释时把杜丽娘称为"睡美人",把整部戏称为一场为了赢得不朽而与时间之伟力进行的斗争。以此观之,汤显祖说的是人之生存这个大问题。自宋代始,文人总觉得人生如梦,将其当成写作主题。② 这背后隐藏的意识是尘世生存的短暂和不确定。《灵魂的复归》切合了这一思维——欧洲思想界几乎在同时也提供了例证。③ 这是关乎严肃的大事。可是,四十七出("围释")④里粗野玩笑、第七出("闺塾")里少女游戏又如何能切合呢?追溯上文已作论述的中国美学在理论上很容易回答这个问题。中国美学崇尚蛇形曲线,亦即上与下、往与返、阴与阳、高与低、神圣与通俗的不断转换。夏志清认为,该剧不从局部从整体看,应理解为喜剧。迄今,人们的探讨过于集中在少数几出戏上。我们的任务也不是作最终的评判,但大致可以说它是个成功的喜剧尝试。这可从"闺塾"一出里看出。家庭教师陈最良在讲解《诗经》时指出,读书的目的在于获取"功名",然后要丫鬟取文房四宝来好好练字。可是丫鬟认为,美德是男人之事,而"欲望"("欲")是女人之事,这样,她以女人的方式把事情搅乱了,读者觉得有趣,觉得有启发作用。我们读到:⑤

① 汤显祖《还魂记》,卷二,89页;参阅郭汉城:《中国戏曲经典》,卷三,326页;Birch:《牡丹亭》,156页。
② 参阅 Michael Lackner:《中国的梦幻森林。梦的传统理论及其阐释》(*Der chinesische Traumwald. Traditionelle Theorien des Traumes und seiner Deutung im Spiegel der Ming-zeitlichen Anthologie Meng lin hsüan-chieh*),法兰克福:Peter Lang 出版社,1985;Marion Eggert:《说梦:晚期帝权中国文人阶层的梦观念》(*Rede vom Traum. Traumauffassung der Literatenschicht im späten kaiserlichen China*),斯图加特:Franz Steiner 出版社,1993,作者在 180—198 页上对《牡丹亭》作了论述。
③ 比如卡尔德隆(1600—1681)的剧目《人生如梦》(*La Vida es sueño*)(1634/1935)。枕上梦幻,自晋以来早已有之,参阅 Wang Yijun:《人生如梦主题:中日戏剧里枕上梦幻》(*Life-Is-A-Dream Theme:Pillow/Dream in Chinese and Japanese Drama*),载 Tamkang Review XVIII,1-4(1987/88),277—286 页。
④ 这一出从译学角度看十分有趣,因为必须译出中国特派官员与外族盗匪李权的对话。作者有意利用这个机会大搞恶作剧!
⑤ 摘自汤显祖《还魂记》,卷一,56—58页;参阅郭汉城:《中国戏曲经典》,卷三,266—267页;Birch:《牡丹亭》,26—27页。在后两本书里,只有七折戏,洪涛生译本是八折戏。

春香退下，又拿着女人化妆用具，并放到老师的桌上。

春香说：

纸、墨、笔砚在此！

陈师检查墨，说：

这什么墨？

丽娘说：

丫头拿错了，这是螺子黛，画眉的！

陈师检查笔，说：

这什么笔？

丽娘说：

这便是画眉细笔。

陈师说：

俺从不曾见！拿去，拿去！这是什么纸？

丽娘说：

噢，这是薛涛笺。

陈师说：

拿去，拿去，春香！只拿蔡伦造的来。这是什么砚？是一个是两个？

丽娘说：

鸳鸯砚。

陈师说：

许多眼？

丽娘说：

泪眼。

陈师说：

哭什么子，一发换了来。

如此这般，师生、男女、老少，迂腐与调侃之间的矛盾很深刻，很严峻，而且在整剧的进一步发展过程中表现出来：杜丽娘那丰富而持久的整个人生尚未展开就要先吃苦头。她心绪怆然，只有仰天浩叹（"恨天"）了。

中国传统戏剧

第五章 从文学到语言表达

清代（1644—1911）

一 吴伟业(1609—1672),陈与郊(1544—1611)等

至此,我们将中国戏剧当作文学作了论述,这样做也是出于良好的动机。因为戏剧里的音乐,其创作相对比较自由,所以它不是必须记录下来的,随着演唱者自然告别舞台,音乐就消失了,新演员以新的阐释取而代之。但我们的纯文学观察越是接近1790年,越是感到困难,越是观察,见到有"文学味"①的戏剧就越来越少。个中缘由,盖因慢慢出现了一种现象,这现象以"北京的歌剧"之名为人知晓,而且——重复地说——它在当今被视为国剧,这事容后再议。现在仍可断言,17世纪可视为中国古典戏剧的绝响,取代其文学性的东西倒不如说是语言表达,所以,我们在下文探讨的,只有为数寥寥的作家和作品。所有的语言表达均与具体的演出有关,而演出从一篇不起眼的、甚至在思想意识方面颇成疑问的文本里就可大加发挥,靠的是舞台热闹和杂技表演。最好的例子莫过于文化大革命(1966—1976)的8个革命样板戏。② 它们现在还一再上演,受欢迎,即便在西方,它们也因其华丽的语言表达而让人信服;但从今天的观点看,不可否认的是,它们与毫无艺术价值的作品相差无几。这些都不是我们的论述对象,何况我在别的地方已谈过20世纪的戏剧。③

我的论述方法是有范围限制的,而且有意同传统的二手文献唱唱反调。那些文献在论述皇权时代戏剧时,往往只提作者和作品的名字,主要介绍作者生平以及语言学和目录学诸方面事实,而不作文学科学领域的阐释。他们的这种方法可用一个

① Martin Gimm:《中国古典歌剧》第37页对此作了明晰提示。他很早就作过这样的评估,参阅他的论著:《中国戏剧》,载 Günter Debon:《东亚文学》,威斯巴登:Aula 出版社,119页。
② Barbara Mittler:《音乐与权力:文化革命与中国关于"民族风格"的讨论》("Musik und Macht: Die Kulturrevolution und der Chinesische Diskurs um den 'nationalen Stil'"),载 Michaela G. Grochulsky, Oliver Kautny 与 Helmke Jan Keden:《20世纪独裁音乐》(*Musik in Diktaturen des 20. Jahrhunderts*),美因兹:Are Edition, 2006, 277—302页; Barbara Mittler:《音乐与同一性:文化革命与〈中国文化的终结〉》("Musik und Identität: Die Kulturrevolution und das 'Ende chinesischen Kultur'"),载 Michael Lackner:《在决定自我与保持自我之间——20世纪和21世纪东亚讨论》(*Zwischen Selbstbestimmung und Selbstbehauptung. Ostasiatische Diskurse des 20. und 21. Jahrhunderts*),巴登—巴登出版社,2008, 260—289页。
③ 顾彬:《二十世纪中国文学史》。

德语新词 Namendropping(列举名人,借以炫耀)称之。它不适宜于阅读,只适宜于查找。① 人们在阅读这类文章时,常常会产生这样的印象:仿佛那些戏剧文本没有被读过,或者说没有被正确读过。② 在阐述其特点时往往是千人一面,百人一腔,等于什么也没说。论者也免不了盲目接受别人的评论,而不是通过研究原著得出可靠结论。鲁特格斯大学(新不伦瑞克)汉学家迪特里希·尚茨(Dietsich Tschanz)有关吴伟业(1609—1672)③戏剧的高论就独辟蹊径,不与那些浅表而"保险"的文章发生关联。吴伟业这位以诗名世的剧作家④曾写过两部杂剧和一部传奇,但两卷本《印第安纳中国传统文学指南》及五卷本《中国戏曲经典》竟一字未提到他!⑤ 再者,人们阅读吴氏这三部历史剧也没有看出这些剧目尤为明显的革新之处,比如四折杂剧《临春阁》(写于1645年至1647年间)⑥着力表现女强人形象,这虽是对女子柔弱这个老套和对美人祸国这个成见的反驳,但又是完全符合时代精神的。这个时代精神就是要反思,反思明王朝如何败亡于满洲人,反思新的外族统治,即少数民族对多数汉民族的统治,其中蕴含对往昔人主的忠诚及对新当权派的反感。⑦(中国)男人似乎不中用了,就把一切希望一古脑儿寄托在(中国)女人身上。这种希望随着20世纪才或多或少在现实中破灭。至此,人们讲述了一些关于女性命运的故事,或豪气干云,或荒诞不经。比如颇受宫廷欢迎的郑若庸(约1480—约1565),其作品《玉玦记》是一部36出的传奇戏。为了讴歌女性的忠诚,将女贞人占领中国时期的种种事体随心

① 遗憾的是,这也切合一再被提及的 Hung:《明代戏剧》。我们伤心地发觉,这一至今不可舍弃的、难得的研究用书因为印刷错误比比皆是而致可信度降低,阅读遂成一种痛苦。
② 具有代表性的是廖奔/刘彦君:《中国戏曲发展史》,卷四,277—282页,对下文将要论及的文人吴伟业只限于传记和吴对明王朝的忠诚,对吴的3个剧本几乎无具体介绍。他们认为吴伟业的戏剧是绝对忠诚、但又没有尽忠的场合。这论点似来自书本,估计两位作者手头没有吴的原著!
③ Dietrich Tschanz:《清代早期戏曲及吴伟业(1609—1672)的戏剧作品》(*Early Qing Drama and Dramatic Works of Wu Weiye*(*1609—1672*)),普林斯顿大学博士论文,2002。
④ 顾彬:《中国诗歌艺术》,364—366页。
⑤ 著名文学家杨慎(1488—1559)的情况与之相似。在上述书籍里,连杨身为诗人与学者的身份也未提及。参阅 Hung:《明代戏剧》,79页;Adam Schorr:《鉴赏力与抵御粗俗:杨慎(1488—1559)及其作品》(*Connoisseurship and the Defense Against Vulgarity*),载 Monumenta Serica 41(1993),89—128页。著名文学家王世贞(1527—1590)的情况亦如此,参阅 Hung:《明代戏剧》,124—126页。王世贞的传记里根本未提他是剧作家!参阅 Barbara Krafft:《王世贞(1527—1590),生平概述》["Wang Shi-chen(1526—1590). Abriß seines Lebens"],载 Oriens Extremus 5(1958),169—201页。对王的剧作《鸣凤记》(1565)的阐释,参阅廖/刘:《中国戏曲发展史》,卷三,253—258页,以及 Dietrich Tschanz:《晚明戏剧〈鸣凤记〉的故事及含义》("History and Meaning in the Late Ming Drama 'Ming Feng Ji'"),载《明代研究》,35(1995),1—31页。这个传奇(昆曲)反时代潮流,再现纯政治性的东西,即朝廷(1547—1565)的权力斗争。那个刚直耿介、不畏强暴的父亲杨继盛成了这场斗争的牺牲品。此剧是再现明代现实政治的首个作品,"忧国忧民"处于中心位置。
⑥ Tschanz 作了详细论述:《清代早期戏剧》,19—112页。原文见 Li Xueying:《吴梅村全集》,卷三,上海:上海古籍出版社,1990,1362—1387页。
⑦ 参阅 Wai-yee Li:《英勇的嬗变:清代早期文学中的妇女及民族创伤》("Heroic Transformation: Women and National Trauma in Early Qing Literature"),载 HJAS 59.2(1999),363—443页。这位女作者在378—393页上论述了吴的这个剧目,提供了给人印象殊深的注脚系统,但对该剧的品位却不知说什么好。

所欲地捏合在一起。①

本来,自己阅读并分析所有被挖掘出来的、虽未迻译也未作评价却置于汉学讨论范围的剧目,是我这个德国作者的任务——这容易理解,然而作者有两层担心:这将耗去他多年的光阴,还有更糟的,预料中的不良研究成果将不能为逝去的韶光正名,只能归于蹉跎岁月这一等级,故在这方面他只能探讨原则和方法问题。他越是接近清代的关键年份 1790 年,越是感觉戏剧老在重复老掉牙的东西,汉学界则回避价值问题。复制和重写似成当务之急,那情景,俨如中国的戏剧思想全然枯竭了,只能提供批量的廉价产品。②

17 世纪以来对同一题材的反复接受和改写,可以理解的正面原因是作者的不自信。我们在上文已提到元稹的《莺莺传》这部中篇小说,它是《西厢记》的早期样本,自此,它一再被重写续写。其旨趣在团圆结局,结尾通常是恋人的完婚,这似乎也不能单单归于"生生不息"这一哲学原因了。美国汉学家丹尼尔·黑西最近指出,中国文学家面对元稹小说那揪心的结局很难感知,对男主人公及小说家那不能令人满意的行为持激烈的批评态度。③ 那些非同寻常之事历经几个世纪似乎必须通过新文本才能恢复正常。

对当时戏剧进一步作补救,这意图也许就是冒险,即把每次重新接受某个主题理解为新文本对老文本的超越,是对传统的挑战。我们在许多案例中已讲得很形象,我们面对的是一种刮去旧字、重复使用的羊皮纸,新文本搽在旧文本上,但还可以认出旧的,或让旧的透露出来!比如备受青睐的复活主题就不能简单归结于汤显祖或明代基督教的影响,还应归结于更久远的往昔故事。④ 丹尼尔·黑西认为,源于 5 世纪和 8 世纪的"灵魂变化记"不仅是这个主题之滥觞,而且也是那个对明朝戏剧十分重要的"情感"("情")之肇端。⑤ 我们把文学史的空间作如此扩大时,不应忽视的是,已证明中世纪里的某个东西是某个主题的前驱,那东西本是个别现象,只是在

① Hung:《明代戏剧》,120—124 页。原文见毛晋:《六十种曲》,卷九,1—116 页(通篇无标点)。这是一个早在舞台上消失、首开形式主义先河的剧目,其阐释,参阅廖/刘:《中国戏曲发展史》,卷三,258—261 页。
② Lothar Ledderose 的"天才"理论:《一万件东西:中国艺术的微型组件和批量生产》(*Ten Thousands Things:Module and Mass Production in Chinese Art*),普林斯顿大学出版社,2000。倘若把这有关中国艺术和中国工艺品批量生产的理论应用到中国戏剧上,我不会感到奇怪!
③ Daniel Hsien:《中国早期小说里的爱情和妇女》(*Love and Women in Early Chinese Fiction*),香港:中文大学出版社,2008,202—211 页。
④ 比如苏东坡写过一篇少女复活的故事,参阅林语堂:《风流才子——苏东坡的生活及境况》,墨尔本等地:Heinemann 出版社,1948,330 页。
⑤ Hsien:《中国早期小说里的爱情和妇女》,156—161 页。

几个世纪之后才变成倾向性的东西,因为越来越多的文学家喜欢关心某个非习俗的现象,于是这现象就演变为习俗的东西了。

重写还有可能完全出于实用的原因。《牡丹亭》因缺少形式而多方遭致物议。① 作者汤显祖虽被普遍视为昆曲写家,但严格地看,他写的并非真正的昆曲,因为他缺乏韵律意识,另外,他喜欢使用家乡方言,而非江苏的文雅语言!这就造就出继汤显祖临川派成功后的第二个流派,即吴江派,该派尤重形式,那源于楷模的形式。其名称得于该派的奠基者沈璟(1553—1610),②他出生于苏州附近的吴江。此君过早退出官场(1589年?),嗣后长期从事戏剧事业,这有他的家庭背景及他过去的官员地位作支撑。他拥有私家戏班,创作了17部戏,但毫无例外全是重新演绎老作品。作为当时风格独具的剧作家之一,他的名声并非得益于革新,而是因了形式的完美化。他和其同调者如吕天成(1580—1619)③、伟大的小说家冯梦龙(1574—1646)④,在改写《灵魂的复归》(《牡丹亭》)时都恪遵严格的韵律、音高和选词原则,为了音乐和便于演出而忽视戏剧内容。于是,为改编《牡丹亭》事,在沈璟和汤显祖之间爆发一场争吵就不足为奇了。⑤ 此处如提出两人中谁有理这个问题,那纯是多余,因为两人出发点迥异。汤显祖首先考虑的是读者,沈璟关注的则是舞台演出。但无论如何,在明代戏剧的繁盛期(1593—1661)已预先埋下昆曲衰落的种子,对此,吴江派难辞其咎。强调纯形式、重写流传下来的文本,这导致有为的剧作家寥若晨星,面向观众的,自然是越来越多的廉价产品了。

在中国,对家喻户晓的题材作文学改编从来不会受到蔑视,尤其在明代,有人提出在复古框架内⑥效法古代贤人的方针,这在语言方面也切合沈璟,沈以宋元戏剧为准绳。作为局外人,我们对这类事没有特别宽容的态度,看一看中国当代文学有如此多的重复,巨大的怀疑就袭扰我们。我们想要新东西,不崇尚重复的翻版。所以

① 参阅 Hung:《明代戏剧》,132 页,对汤显祖《牡丹亭》及其他作品,参见该文 134—174 页。
② Hung:《明代戏剧》,182—195 页;Goodrich 与 Fang:《明代传记辞典》,卷二,1172—1173 页。沈的作品。参阅 Xu Shuofang:《沈璟集》,上海:上海古籍出版社,1991。
③ Hung:《明代戏剧》,195—196 页。廖/刘:《中国戏曲发展史》,卷三,437—439 页。
④ 参阅 Catherine Swatek:《佳作与形式:冯梦龙对〈牡丹亭〉的修订》("Plum and Portrait: Feng Meng-lung's Revision of 'the Peong Pavilion'"),载 Asia Major 3d series 6/1(1993),127—160 页。这位女作者证明,冯的修订不仅是形式上的,而且也涉及内容。
⑤ 廖/刘:《中国戏曲发展史》,卷三,441—449 页。两位作者在书中只提沈璟是理论家,没有提剧家!在 Nienhauser:《印第安纳中国传统文学指南》第 675—677 页上载有对沈璟全集的长篇评论——全集包括 17 个剧目(传奇,杂剧)。
⑥ 参阅朴松山(Karl Heinz Pohl):《中国的美学和文学理论:从传统到现代》(Ästhetik und Literaturtheorie in China. Von der Tradition bis zur Moderne);顾彬:《中国文学史》,卷五,慕尼黑:绍尔出版社,2007,297 页。

我怀疑为何清代戏剧蓦然间充当汉学界社会学知识的源泉,这,明代以来愈益明显的重写倾向大概就是一个重要原因了。美国汉学家卡塔琳娜·卡丽慈(Katherine Carlitz)用陈与郊(1544—1611)的《鹦鹉洲》一剧(约写于1600年)①研究妇女、尤其是妓女。② 尽管她热衷于公式化的女权主义,但仍有一些可用的好观点。但我们摆脱不掉这种感觉:作者对陈氏这个剧本没有从文学本义上正确阅读,几乎未作阐释和摘引。政治上正确的意识随着超阐释和猜测一起出现,使文学作品成为次要,将其降格为社会学的材料了。

陈与郊③出生于浙江省海宁一个富有的盐商家庭,1574年中进士,官至尚书(1588,1590)。他是学者兼戏剧家。《鹦鹉洲》是他保存下来的4部传奇之一。他提前退出官场,过着豪奢的退休生活,在1592年至1605年间创作了这4部传奇,均为名著的新版本。所以《鹦鹉洲》是以唐代以来多个母本为基础的文本,自然也少不了美女因爱情复活之事!

根据卡塔琳娜·卡丽慈的论述,我们从这个剧目里所知道的显然是对(高等)妓女的崇拜,更强调"情"是男女共同的本质特征,由此产生一个新的妇女形象:美女不再是剥夺男人性命、危害国家的恶魔,而是了不起的情种;她鼓励别人采取高尚行动,她有教养,充任琴棋书画和诗艺的教师;她懂得忠诚,与(男人)可鄙的平庸世界形成(神圣的)反差。④ 对整个故事,我们的阐释可以更尖锐化:男人在读书和做官时感到的压力和艰辛只要瞄一眼情妇就会消除。男人要费九牛二虎之力方能达到义务和爱情的平衡,这事在她看来却轻而易举。

此处还可作个比较。中国情妇着重于忠诚,所以同古希腊的艺妓有着重大区

① 这个剧目(收入很难找到的版本《孤本戏曲二》,上海,1955)加评注的文本摘选,参阅 Jian 等:《明清传奇鉴赏辞典》,卷一,489—494 页。
② Katherine Carlitz:《晚明戏剧〈鹦鹉洲〉里的欲望与写作》("Desire and Writing in the Late Ming Play 'Parrot Island'"),载 Ellen Widmer 与 Kang Sun Chang:《晚期帝权中国的知识女性》(*Writing Women in Late Imperial China*),斯坦福:斯坦福大学出版社,1997,101—130 页,该文对皇权时代的妓女多有阐发。有关(先)现代社会的妓女,参阅 Catherine Vance Yeh:《上海情爱、妓女、知识份子及娱乐文化,1850—1910》(*Shanghai Love. Courtiesans, Intellectuals, & Entertainment Culture, 1850—1910*),华盛顿大学出版社,2006。
③ 关于他的传记,参阅 Carlitz:《晚明戏剧〈鹦鹉洲〉里的欲望与写作》,111—113 页;Goodrich 与 Fang:《明代传记辞典,1368—1644》,卷一,168—190 页;Hung:《明代戏剧》对陈的生平及作品缄默不置一词;Nienhauser:《印第安纳中国传统文学指南》却有为人所需的记载;廖/刘《中国戏曲发展史》卷三,376—378 页在简介陈的生平与作品时,认为《鹦鹉洲》不值一提!
④ 当年一名妓女的生活,参阅林语堂的记叙:《妓女——爱情的故事》。Leonore Schlaich 译自英文。慕尼黑:Goldmann 出版社,1966。

别。后者"常被赞赏又常被指责",是"用美色去诱惑别人抛弃忠诚的女人原型"。① 在中国,艺妓这一称谓比较好的选词就是普遍喜用的"情妇",本来指的是王公诸侯宫殿里贵族的情妇。艺妓则相反,其本义为女伴,不依附于任何社会阶层。顺便提一下,艺妓与其中国闺阁小姐一样也受过良好的教育,颇有艺术造诣,被视为"闲雅、标致、聪慧的完美丽人"。② 但她们拥有共同的神话:③

这神话便是:优雅、独立、优越、自立的靓女,光彩照人,因自身的特点而受追捧。

① Wolfgang Schuller:《情妇的世界——介于传奇与现实之间的名女人》(*Die Welt der Hetären. Berühmte Frauen Zwischen Legende und Wirklichkeit*),斯图加特:Klett-Cotta 出版社,2008,13 页。
② 同上,18 页。
③ 同上,28 页。

二 洪昇(1645—1704):《长生殿》

出于方法学原因,现在不顾时间顺序,先拿一部清代戏说事,它让我们再次思考戏剧向语言表达和向美学转向的问题。这就是洪昇的昆曲《长生殿》(1688)。① 这也是个早为人知的题材,属老调重弹,但参考和评论文献将其视为清代乃至中国戏剧少数几个伟大作品之一。这也许与作品中潜藏的政治特点有关,导致该作在1689年首演后立即被禁,作者和相关责任人遭刑罚。在其他方面颇孚人望的康熙皇帝(1662—1722)亲自干预此事。他读了剧本,认为它是批判皇权统治的。他的阅读方式是引申,认为对安禄山的批判——安是非汉人背景的部队首领,对腐败的宰相杨国忠(?—756)的批判——杨是杨贵妃的堂兄,以及对郭子仪将军(697—781)的赞颂——郭子仪平定反叛②,这一切都可以解释为对满人和对中国内奸的指控。③ 洪昇于1666年赴京,在国子监做太学士,因在皇后丧期观演《长生殿》而被劾下狱,革去学籍。此后隐退度余生,潦倒于西子湖畔,据说有一次他醉酒,从南京乘船赴杭州途中落水溺毙。

这部爱情戏,洪昇在京华三度易稿,盛名远著。但迄今竟未引起西方国家参考和评论文献的关注。厚厚的两卷本《印第安纳中国传统文学指南》,内中竟无一篇用英德法文撰写的论及此剧的文章。明显的漠视,原因何在?作者写过12部

① Xu Shuofang 于1958年首次在北京出版的《长生殿》被视为最佳版本。我手头拥有的是人民文学出版社1983年重版。译成欧洲语言的译本至今似乎只有杨宪益/戴乃迭的:《Hong Sheng: The Palace of Eternal Youth》,北京:外文出版社,1955。从语文学角度看,中文原文与英译本常常不大吻合。中文标题提"传奇"这个类型称谓够混乱的了。作者和观众当时似乎并未将"传奇"和昆曲作特别区分! 将玄宗皇帝与李尔王作对比,参阅 Josephine Huang Hung:《论〈长生殿〉与〈李尔王〉中的某些人物》("On Some of the Characters in the Palace of Eternal Youth and King Lear"),载 *Tamkang Review* III. 2 (1972),73—102页。

② 关于历史背景,补充一个资料来源:Denis Twitchett:《剑桥中国史》(*Cambridge History of China*),卷三(隋唐,589—906页,第一部分),333页。

③ 此处我依从传统观点,正如英语版跋313—322页所提供的;Hummel:《中国清代名人》(*Eminent Chinese of the Ch'ing Period*),卷一,375页;Colin P. Mackerras:《北京歌剧的兴起,1770—1870。满清戏剧的社会面貌》(*The Rise of the Peking Opera 1770—1870. (Social Aspects of the Theater in Manchu China)*,牛津:Clarendon 出版社,1972,215页。以上两者得出的评价不同。

戏,只有两部完整地保存下来,西方的观点是否因为他没有写出杰作？洪昇用重写作了价值重估,①把玄宗皇帝和杨贵妃的伟大恋情和撕心裂肺的痛苦作了人性化的摹写,但对题材的处理还是"去政治化"的,不管当时和后来人们怎样作政治阐释。这说法也完全切合白朴的《梧桐雨》。我们从明初的情况知道,明太祖不愿意看舞台上演出汉代立朝的题材。1397年颁布禁令,1411年该禁令被扩充至禁演元代剧,如此,许多剧目不得不重写,或用其他剧目替代,更有甚者是被扼杀。②正如之后的满人看到自身与唐代的相似处一样,朱元璋也很忌讳自己同刘邦相似的情况——汉高祖刘邦206年至195年在位。上述禁令也不准汉代名臣、英雄和智者入戏,禁止提当时一些事件,正如某些日期和人物姓名成为现今某些媒体和科学的禁忌一样。为何明代北方戏被南方(爱情)传奇取代,这是否也应从政治方面去理解呢？中国戏剧在过渡时期带有明显的去政治化倾向,这倾向因清代文学更深化了。③ 在乾隆皇帝(1736—1795在位)治下,1777年进行一次严厉的文学审查,被审查的戏剧有1000部,都是根据一些寡廉鲜耻的意见。在乾隆帝前后,人们一直设法将戏剧置于控制下,目的是不能撺掇官吏和武官"淫乱"。简言之,中国戏剧为何到最后具有如此浓厚的语言表达特征,原因也应从新时代伊始的政治发展中寻找。

《长生殿》是个动人心弦的剧目,它只在老百姓有话要说的时候才具有政治维度。不可想象的是,作者的本意可从剧中的农民和演员的批判声音中去寻找,一是因为给这些人提供的空间太小,二是因为他们出身平凡,三是因为本剧的整体构思超出以前母本,比读白朴作品哭得更多,悲诉更多！令人不忍卒读。我在下面的阐释中将局限于重要方面,并强制自己取适中的态度。

标题源于皇帝住处的一个宫殿,是两个恋人在751年7月7日山盟海誓永远相爱之地。7月7日是阴历,应为阳历8月某天,每年这一天给牛郎织女提供一次见面的机会,其他时间他们被银河分隔。白居易用下列诗句表现两人的誓言,安德列

① 廖/刘:《中国戏曲发展史》,卷四,301—323页。
② Idema:《早期戏剧里汉朝的建立:对公众的揭露实施独裁镇压》("The Founding of the Han Dynasty in Early Drama: The Autocratic Suppression of Popular Debunking"),载 E. Zürcher:《中国秦汉时期的思想和法律》(Thought and Law in Qin and Han China),莱顿:Brill 出版社,1990,183—207页。
③ Mackerras:《北京歌剧的兴起,1770—1870》,33—40页,211—218页。整个事情,参阅早年(1933年)的、至今无人超越的研究论著:Luther Carrington Goodrich:《乾隆的文学审查》(The Literary Inquisition of Ch'ien-lung),第二版,纽约:Paragon 出版社,1966。

阿·多纳特作过相应的翻译:①

> 七月七日长生殿,
> 夜半无人私语时,
> 在天愿为比翼鸟,
> 在地愿为连理枝,
> 天长地久有时尽,
> 此恨绵绵无绝期。

除了白朴,洪昇在此剧简洁的序言("自序",1679)中,也把白居易《长恨歌》当作第一榜样加以引用。② 他认为《长恨歌》对他的阐释大有裨益:每当人生经历最大快乐时,就要预计痛苦将临("乐极哀来")。这是依据阴暗宇宙观的老套结构:物极必反,万物概莫能外。故此,说话最好讲"对立"和"互相关联"。③ 在本剧里,从穷奢极欲到痛苦不堪的突变发生在第二十五出,即在全剧的中心点,因为全剧共分五十出。④ 皇帝不得不带着侍从从长安逃往成都,人们对此事耳熟能详,行至马嵬坡,军队哗变,导致剧中设计的叛徒杨国忠及其亲戚杨贵妃丧命。皇帝没有勇气反对哗变,也没有勇气同心上人一起赴死,而是向哗变者屈服。在此情况下,只有杨贵妃彰显出高贵和勇气,为了皇帝和江山社稷,她情愿死去。她的牺牲可理解为作者作重估的策略的一部分。与她相反,男人——此处是身为皇帝的男人形象——堪称十足懦弱。他不仅在这场戏、而且在别处总是涕泪纵横,简直像个爱哭的女流之辈。对他的"女儿态"还可作进一步阐释:他的爱是真挚的,但对男人而言,这样的爱,这样的心事并非理当如此。不过这位人主也有好的地方,他不像当今许多人那样不道德,这些人在相似情况下喜欢以"过去了就让它过去"的思想聊以自慰,这位皇帝在贵妃死后什么事都没有"过去"。他非斗士,却愿到彼岸与杨团圆,这源于贵妃那持久的魅力。而且,为了能与贵妃重逢,他采用一个办法:责成一个能召唤神灵的人替

① 资料来源及阐释,参阅顾彬《中国诗歌史》,慕尼黑:Saur 出版社,2002,198 页。
② 根据 Xu Shuofang 上述版本长序。
③ 参阅 Andrew H. Plaks:《〈红楼梦〉的原型和讽喻》(Archetype and Allegory in the Dream of the Red Chamber),普林斯顿:普林斯顿大学出版社,1976,43—53,54—83 页。
④ 英译本只有四十九出,因为它把第一出当成了序言。

他寻觅,终于玉成此事(第四十六出)。

在洪昇替杨贵妃正名之前,无论在史述中还是在高雅文学中,她无不背着腐败的恶名。即便在中庸的代表人物白居易和白朴那里也可看出美人祸国的蛛丝马迹。洪昇则反戈一击:并非一个女人、恰恰是男人把国家推入不幸的深渊。具体地讲就是三个男人:皇帝不理朝政;宰相杨国忠擅权,背叛;安禄山自私,自负,三人均未对巩固和拯救江山社稷作过点滴贡献,相反一味享受艳情和权力,其生活旨趣全在于此。洪昇是否只从女人的角度塑造杨贵妃的牺牲勇气呢?不,他是从普通老百姓的角度,老百姓敢于批评国家的弊端,甚至甘愿因言获罪死去。正是那些农夫在皇帝罹祸时供给他饭食,也教训他一番(第二十五出)。

对杨贵妃的高度评价甚至到了这个程度:把她拔高为"仙子"。她前身原为可飞往月宫的"蓬莱玉妃"、幸福岛上的"神仙"。① 在本剧的剧情发展中,她也造访月亮女神王国,在那里,她受"霓裳羽衣"仙乐的启迪谱成名曲(第十、十一出),飞回人间后将此曲谱记下来(第十二出)。这曲子源于西藏,后由玄宗加工。

恋人们的重逢必在月宫,但重逢前有两件事必不可少:皇帝也必须来自非尘世,最后一出得到了证明:他原本"真人",(道教)圣者;更重要的,死者杨贵妃必须在死者队伍中复活,这奇迹因为她的爱情而发生了,发生在第三十六出,她作为众神国里的女精灵庆贺自己复活,灵魂和肉体旋即结合。但她在遨游此岸和彼岸世界时,还只能作为灵魂行事。她对恋人的渴望感动了众神,众神支持她,哪怕女精灵不应同尘世联系。于是奇迹依次发生:她因自己早年的罪孽而悲痛,他也承认自己的过错,他从未放弃她;他一再对着她的画像倾洒热泪(第三十一出,三十二出);让人掘开她的墓穴以便迁葬,但墓穴是空的(第四十二出)。我们从最后的两种情况能否猜测作者受到基督教的影响呢(圣母的哭泣,耶稣的空穴)?可能存在这影响!真奇怪,这事犹如圣物一样受人尊敬(第三十六出),它一直还在提醒我们。

无论如何,团圆结局只能在彼岸世界发生,按中国方式,是否可以把这理解为"世界末日"?即两人的罪孽在众神世界被原谅。在彼处,两人有权做男人女人,爱情的尘俗面没有了。相互深切倾慕,这气质十分高贵。本剧开头第一出或曰序曲就

① 洪昇:《长生殿》,Xu Shuofang 编:北京:人民文学出版社,1983,53 页;Hung:《长生殿》,64 页。

说到此爱情,可谓提纲挈领:一个演员(末)按"满江红"曲调唱道:①

> 古今情场,
> 问谁个真心到底?
> 但果有精诚不散,终成连理。
> 万里何愁南共北?
> 两心哪论生和死?
> 笑人间儿女怅缘悭,无情耳。
> 感金石,回天地。昭白日,垂青史,
> 看臣忠子孝,总由情至。
> 先圣不曾删郑、卫,
> 吾侪取义翻宫、征。
> 借太真外传谱新词,情而已。

应该说,这些东西我们都已知晓,对于本戏来说,新的东西也许就是公开要求对历史作重新评价。上面所说的都是非正式自传("外传"),与官方的史书自然不同。而重新评价的原因仅仅因为爱情。这样做对历史是否公正,这里我们不提这个问题,但要指出主人公常常被美化了;在第二出开头就出现三次对爱情祝颂的合唱:"恩情美满,地久天长。"接下去观杨贵妃的美,视角也很特别:面容粉嫩,只怕风儿弹破;莲步轻移可凌波。② 最后以天上玉帝一道命令作结,让恋人在彼岸结为连理,而此前,月主娘娘用"江儿水"曲调唱出这样的诗句:③

> 只怕无情种,
> 何愁有断缘,
> 你两人呵,
> 把别离生死同磨炼,

① 译自洪昇《长生殿》,1页;Hung:《长生殿》,7页。
② 洪昇:《长生殿》,17页;Hung:《长生殿》,24页。
③ 洪昇:《长生殿》,254页;Hung:《长生殿》,307页。

> 打破情关开真面,
> 前因后果随缘现。

　　本剧中,多次提到"情终不变",①这成了两个恋人具有决定意义的性格特征。可以说,爱情赋予他们高贵气质,也使人忘掉他们在历史上做过或忽略过的事情。如是看来,这理想化的爱情大大超越了史实。那个帮助皇帝寻觅贵妃灵魂("觅魂",第四十六出)的招魂者,让我们最后听听他对恋人唱了些什么:②

> 那皇上啊,
> 精诚积岁年,
> 说不尽相思累万千。
> 镇日家把娇容心坎镌,
> 每日里将芳名口上编。
> 听残铃剑阁悬,
> 感哀梧桐秋雨传。
> 暗伤心肺腑煎,
> 漫销魂形影怜;
> 对香囊啊惹恨绵,
> 抱锦袜啊空泪涟,
> 弄玉笛啊怀旧怨,
> 拟琵琶啊忆断弦。
> 坐凄凉,思乱缠,
> 睡迷离,梦倒颠。
> 一心儿痴不变,
> 十分家病怎痊!
> 痛娇花不再鲜,
> 盼芳魂重至前。

① 洪昇:《长生殿》,250 页;Hung:《长生殿》,302 页。
② 洪昇:《长生殿》,234 页;Hung:《长生殿》,285 页。

这情感伟则伟矣,这文学也伟大吗？熟悉唐诗宋词的人会觉得这里没有多少新意。淡漠、病态、痴心、行为障碍、时代痛苦,这些早已为人知晓,唯独"艳情"——本剧主导题材,具有圣物般特性,从未有用这般力度写作的,能感动我们吗？相对于一个帝国,艳情能感动我们吗？我不得不打住,而宁愿谈根本性问题。两个恋人绝非一开始就如此深切倾慕。在前几出戏(第六至第九出)里,我们成了"奇特女人之战"的见证者,皇帝深受其苦,以致几乎失去行为能力。我们所得的印象是女人操控一切,皇帝只是傀儡,他注定会满足他所崇拜的女人的一切愿望,包括从遥远的南国给她运鲜荔枝(第十五出)。作者是否想告诉我们,宫中三千佳丽在"奇特女人之战"结束后都对这位人主再也没有吸引力了？而这位人主——后来只是忠诚地在回忆中讨生活——于是有理由超越时代、作为伟大情郎进入文学史了？

　　《长生殿》尽管被列为清代两部最杰出剧目,但总不能令西方国家的读者信服。他们对两位主人公的评价显得稍稍正面一些。正如上述,我们从他们身上看到从欧洲浪漫主义时期才开始出现对爱情过高要求和偏激的前身。这要求让一切都变得无关紧要,以至生活——爱情本是为它服务的——成了永无止息的重负。像玄宗皇帝和杨贵妃这样的文学形象,我们只在里夏德·瓦格纳、亨利克·易卜生和安东·契诃夫(1860—1904)那里才遇到。

三 孔尚任(1648—1718):《桃花扇》

以下将要讨论的剧目给我们提出一个类似的积存问题。孔尚任(1648—1718)①的《桃花扇》(1699)同样被视为伟大的戏剧作品,1699 年首演,1708 年才出版戏剧文本。人们在谈论清代戏剧时只提此剧和《长生殿》。(外文的)参考和评论文献对《桃花扇》的看法要好一些;汉学界觉得,与其说它是文学作品还不如说它是历史剧。这正是它饶有兴味之处。② 女主人公、名妓李香君在其中起了特殊作用。她对情人、或说对丈夫——因为她只对一个人好,而不是像这个行当里的人对许多人卖笑——的忠诚,对权势不屈,这使她成了真实生活里的榜样人物。比如伟大的随笔作家、重要小说家林语堂在洲际间萍踪漂泊时总是随身携带这个青年女子的画像,而且对画像还写过一首奇特的赞诗。③ 林氏著作宏富,但似乎很少谈到此剧本身。这就令人产生小小的怀疑,是否因为这张深深印在林氏和后生脑海中的画像,其魅力委实超强,不仅性感,④且具有政治维度。

1989 年,李香君纪念馆在南京名叫秦淮的娱乐区对外开放了,据说李就是此地人。政界最高人士也来寻访。简单地说,由于《桃花扇》可当作政治寓言来读,讲的是无限忠于旧政权、勇敢抵抗新的黑暗势力的诱惑,所以在后世的评论中,对此剧似乎就没有作严格意义上的文学批评。作者或戏剧弦外音所提供的,很多都是陈套,

① 孔尚任:《桃花扇》,Chen Shixiang 与 Harold Acton 译自中文(Birch 协作),贝克莱:加利福尼亚大学出版社,1976。原文见郭汉城:《中国戏曲经典》,卷四,263—437 页。《桃花扇》的标准版本在 1959 年由王季思修订并点评。现已再版,北京:人民文学出版社,2005。为了更方便阅读,我优先选择郭汉城:《中国戏曲经典》的摘引! 关于作者生平与著作,参阅 Richard E. Strassberg:《孔尚任的世界。中国清初的文学世界》(*The World of K'ung Shang-jen. A World of Letters in Eealy Ch'ing China*),纽约:哥伦比亚大学出版社,1983。这后一部著作,语言水平极高,对我起到许多鼓励和促进作用,详情不便老是提及。作者对此剧的阐释,参见其论文:《17 世纪戏剧里的真正自我》(*The Authentic Self in 17th Century Drama*),86—91 页。
② 这方面具代表性是廖/刘:《中国戏曲发展史》,卷四,324—344 页,谈了很多传记之事及政治背景,但几乎未涉及剧本身。
③ Lin Taiyi:《林语堂传》,台北:Liangjing 出版社,2004,218 页。这首诗附在随笔《虐淫与尊孔》的结尾处,载《语堂文集》,卷一,台北:台湾开明出版社,1978,164 页。
④ 因李香君而引发对妓女崇拜,参阅 Kang Sunchang:《晚明诗人陈子龙。爱情与忠诚的危机》(*The Late-Ming Poet Ch'en Tzu-lung. Crises of Love und Loyalism*),耶鲁大学出版社,1991,9 页。

而这一点,却无人斗胆指出。当然,我们的女主人公年轻漂亮①,人见人迷,被视为危及国家。孔尚任不放弃任何陈套,但他创造的结局则不是原先那种可以预料到的,即没有程式化的团圆结尾。两个恋人长久睽隔,重逢后却放弃了爱情,各自出家,遁入"空门",远离已改朝换代的社会,这社会已变汉族统治为外族统治了。从本剧篇章结构看,两个主人公同新政权合作是不可能的,他们注定毁灭,但实际上却不是这样。② 这个令人惊诧的放弃爱情的结局,其真正原因是在时代精神和爱情方面存在严重分歧,这也许才是具有决定性意义的。此事容后再议。

孔尚任生于曲阜,至今长眠于孔氏陵园,为孔子第六十四代孙。1685 年以皇家官员身份赴京,初始同康熙帝关系甚好——本剧以对康熙帝的赞扬开始绝非偶然,但于 1700 年弃官,自 1703 年起居曲阜,并就此封笔。这事迄今还让人猜测,他的用意或许是在罢官前激流勇退,他预见演出此剧会导致罢官。《桃花扇》里根本没有标出明清朝代名称,③观过此剧的康熙帝也赞同:剧中已表达南明的灭亡。

即便《桃花扇》穿着"传奇"的外衣,但作为历史剧它不是纯爱情故事,倒是提供了一个机会,对人们屡屡提及的时代问题作政治层面分析:明朝建立 300 年后为何覆灭?老套说法④"离合悲欢"、"兴亡更替",在此背景下,关涉的主要就是帝王道德价值和官员忠义价值,以及形象化的宇宙阴阳模式。这次以爱情和政治为例,戏里集中三十几个彼此对立的人物,比如奸臣阮大铖和忠臣史可法(死于 1645 年)⑤。当然也存在中国史述的传统模式。⑥

对上述问题先给出答案:本剧将罪过归咎于各责任集团的自私自利。若说自私和诡计,他们一个胜似一个,又以恶棍阮大铖为甚。我们在前一章里已讲过阮大铖,此人是戏剧家,一度是宦官魏忠贤(1568—1627)的忠实追随者,史书载,魏在当时大

① 经常出现经由大众文化变成流行语"她年方十六/你知道我的意思了"。
② 有关历史事实和虚构元素的讨论,参阅 Lynn A. Struve:《作为历史剧的〈桃花扇〉》("'The Peach Blossom Fan' as Historical Drama"),载《译文》8(1977),99—114 页。也请参阅 Hummel:《中国清代名人》,卷一,291 页,从侯方域的传记可以读出,此人在实际生活中颇能见风使舵!
③ Wang Jiaxin:《〈桃花扇〉的双重情节》("The Double Plot of T'ao-hua-shan"),载 Luk:《中西戏剧比较研究》(*Studies in Chinese-Western Comparative Drama*),76 页,从此剧可看出对满人间接的、批判性的影射!
④ 关于这一双重结构,参阅上注《〈桃花扇〉的双重情节》,61—79 页。
⑤ 参阅 Lynn A. Struve:《历史与〈桃花扇〉》("History and The Peach Blossom Fan"),载 Clear 2. 1.(1980)55—72 页。明代将军史可法的传记,参阅 Hummel:《中国清代名人》,卷二,651—652 页。
⑥ 参阅 Cornelia Morper:《钱惟演(977—1034)与冯京(1021—1094)》(*Ch'ien Wei-Yen* (977—1034) *und Feng Ching* (1021—1094)),前者是北宋沽名钓誉、贪污腐败的尚书,后者是廉洁正直的尚书。

权独揽,对付政敌十分残忍。

但《桃花扇》提供的也不是黑白画。在当时局势下,人们也许会期待不屈的美女与人格低下的艺术家的对立。除女主人公一贯忠诚、无可指责外,其余三十几个人均给予多层次的描绘,①正如由不忠的官吏和将军组成一个从小卑鄙到大卑鄙的金字塔一样,忠诚的智者也分级差,在忠诚度方面一个胜一个,比人们所期望的还要忠义。有人在阅读该剧本时认为,我们从形式上看到了文化大革命美学的前奏,此美学的原则是"三突出"②,好人与绝对的坏人斗争,在斗争中将好人分层次。分层次的方法——包括坏的方面——使孔尚任能将各种对立的人物形象搬上舞台,这在中国戏剧史上、甚至在中国文学史上尚属首次,实令人惊异。比如侯方域,此人在他们力图复辟、但终遭失败一事上难辞其咎,原因是爱情至上。他初始曾想让阮大铖扶他一把。画师杨文骢(1597—1646)则八面玲珑。此剧有许多戏中戏,③又给阮大铖的《燕子笺》提供许多演出并对其讨论的机会,所以我们看问题的出发点是:作者或戏剧的潜台词把作为人的人与作为艺术家的人区别开来,这样才能讲清复社④的信徒们为何不让作为人的阮大铖进入他们的队伍、但为何又毫无顾忌地向作为艺术家的阮大铖借用其私家戏班演出他的拿手剧目。

此剧的出发点是当时的历史局势:起义的农民军领袖李自成(1604—1644)攻占北京,明朝末代皇帝、史称崇祯皇帝(1627—1644 在位)在煤山(景山)的一棵树上自缢,一部分宫廷官吏和侍从亡命南京,以图复辟。为达此目的,他们宣布福皇子为弘光皇帝。这期间,吴三桂将军(1612—1678)引清兵入关,联手打败了李自成农民军。满人遂接管政权,统治全国,在 1645 年,亦即数月之后挫败南方复辟的一切图谋,但斗争一直延至 1662 年,那也无济于事了。

《桃花扇》除了"小引"(1684)和"余韵"(1648)——书上标注的年份如此,共 40 出。作为历史剧,此剧所本,乃作者在短命的南明王朝年代(1644 年 6 月至 1645 年

① 参阅 Strassberg:《孔尚任的世界》,270 页。
② 顾彬:《二十世纪中国文学史》,316 页。
③ 参阅 Wai-yee Li:《〈桃花扇〉中的历史描绘》("The Representation of History in 'The Peach Blossom Fan'"),载《美国东方协会杂志》(*Journal of the American Oriental Society*)155.3(1995),421—433 页。这论文阐释颇详,探讨宗教(死后升天)、历史现象作为表演、戏剧作为历史教训和颓废场所的双关意义。
④ 意义和背景,参阅 William S. Atwell:《从教育到政治:复社》("From Education to Politics: The Fu-She"),载 William Theodore de Bary:《新儒学的发展》(*The Unfoulding of the Neo-Confucianism*),纽约:哥伦比亚大学出版社,1975,333—368 页。

6月)亲手弄到的资料。① 每一出前面注明具体史实的年月日期,据此推断,情节发生在1643年2月至1645年7月之间。主人公非作者杜撰,当时确有其人,侯方域和李香君的爱情故事也确有其事。② 那么,我们阅读的就不是这个耳熟能详的素材的新版本了。这爱情故事属复社的正直官员与阮大铖为首的权奸开展权力斗争的一部分。

对本剧相当重要的那把扇子是爱情信物,上有题诗,是侯方域赠美人李香君的。扇子又是主题,一再提及的桃花也是主题。侯欲娶歌妓李香君为妻,也就是用钱为她赎身,无奈囊中羞涩,阮大铖慨然以钱相助,旨在复社获取声望。李香君在结婚时获悉真像,断然拒绝阮的任何资助。这事发生在南京。那时阮大铖辅佐新帝(剧中,1644年4月皇帝登基)建立南明朝。侯方域为逃避追捕,便长时远离新都,寻求军人庇护,他的敌人遂伺机报复。阮大铖使用暴力,强逼香君嫁给一个他的同党,香君竭力反抗,头破,血溅香扇。经画家杨文骢点染,此爱情信物成了一把桃花扇。由于战区消息闭塞——侯方域为何不写信,这不可理解——于是,这把扇子就成了书信和信物。在克服重重困难后,扇子终于到了一事无成的侯方域之手,他明白香君在等他,她是多么勇敢和忠诚。兴许是偶然,他们在一座山上重聚了,张道士(张义,1608—1695)对他们指出战时相恋的过错以及应肩负人生的义务,旋即撕毁了象征错误人生态度的扇子。

作者俨如传统的历史学家看待历史,遵循褒贬原则。③ 这位戏剧大师在序曲里就以中国历史的开始阶段为依据,赞成人人(包括妇女)都应对国家和社会尽义务这一传统观念。下面将引用张道士的批语,从中可以知道侯方域并未尽义务,他间接地被指责,对南明的复灭难辞其咎。这个剧目也因此突破了"传奇"那可预知的狭窄的框架。高度被颂扬的爱情成了政治的牺牲品。这样做的目的,是让公众的东西战胜私人的东西。按照美国汉学家里夏德·E·斯特拉斯堡(1948年生)的看法,在年轻的主人公侯方域与政治的冲突中,在这个"浪漫的天才人物"个案中,彰显出中国

① 历史背景,参阅 Lynn A. Struve:《南明,1644—1662》,载 Frederick W. Mote 与 Denis Twitchett:《明朝,1368—1644》第一部分,剑桥大学出版社,1988,641—725 页。关于 1662 这个年份:弘光帝之后,还存在复辟行动!
② 侯方域当时被称为"四公子"之一,冒襄亦是。冒襄(1611—1693)因怀念情人董小苑(1625—1651)而留下扣人心弦的文学遗产。参阅双语版本《冒辟疆:缅怀董小苑》,由潘则衍 = Z. Y. Parker 译成英文,上海:商务印书馆,1931。此论文说明,一士子与一名妓的伟大爱情不仅是舞台上的事,也是实际生活里的真事。
③ 孔尚任:《桃花扇》,2 页;郭汉城:《中国戏曲经典》,卷四,270 页。

人的悲剧理念。①"浪漫"和"悲剧"术语在西方人看来虽则不完全切合本剧,但斯特拉斯堡的阐释还是颇值得听取。他在上述冲突中看出了作者的本意。孔尚任及《桃花扇》的潜台词收回了那个在明代经斗争而获得的爱情权利。这时的爱情不再是成就伟业的先决条件,男人也不再靠女人最终实现自我,伟大的恋人不再出双入对,而是分道扬镳。

我们也不可把作者和那个道士的声音等同视之。让我们听听张道士对代表时代精神的年轻人说什么,他的话在最后一出临近结尾处。背景是为崇祯皇帝及其殉难忠臣举行的祭奠仪式,时为七月十五,按中国传统观念,人们在这个日子要用祭品安抚鬼神,否则活人就要遭殃。②两个恋人在祭奠仪式上偶遇,自然十分高兴,喁喁情话,确认信物,没有把别人的指责——在这圣地"不可只顾诉情"——放在心上,此际张道士不得不走下神坛,劝告两人:③

> 张:何物女儿,敢到此处调情?(忙下坛,向生、旦手中裂扇掷地介)我这边清净道场,哪容的狡童游女,戏谑混杂?
>
> ……
>
> 你们絮絮叨叨,说的俱是哪里话?当此地覆天翻,还恋情根欲种,岂不可笑!
>
> 侯:此言差矣。从来男女室家,人之大伦;离合悲欢,情有所钟,先生如何管得?
>
> 张:(发怒)呵呸!两个痴虫!你看国在哪里,家在哪里,君在哪里,父在哪里?偏是这点花月情根,割他不断么?(用"北水仙子"曲调唱)
>
> 堪叹你儿女娇;不管那桑海变,艳语谣词太絮叨。将锦片前程,牵衣握手神前告。怎知道姻缘簿久已勾销?翅楞楞鸳鸯梦醒好开交;碎纷纷团圆宝镜不坚牢;羞答答当场弄丑惹的旁人笑;明汤汤大路劝你早奔逃。
>
> ……

① Strassberg:《孔尚任的世界》,258—265页。
② 这节日中文一般叫"众缘普渡"节,目的是将可怜的鬼魂从痛苦中解救出来。
③ 译自郭汉城:《中国戏曲经典》,卷四,429页;K'ung Shang-jen:《作为历史剧的〈桃花扇〉》,295—298页对译文帮助甚大。

（用"北尾声"曲调唱）你看他俩分襟不把临去秋波掉。亏了俺桃花扇扯碎一条条，再不许痴虫儿自吐柔丝缚万遭。

张道士的原话不大好理解，从当今的观点看，这也不是他的发明。因为"放弃"不仅在本剧，而且在中国的诗歌、叙事文学和随笔里均为人们喜用的手段，目的是避开矛盾冲突。贯穿本剧始终的阴谋诡计只在不实行民主、只相信处于正当地位的正人君子的社会里才能得逞。无论在文学或在真实生活里，智者很难有所作为，倒是他们的敌手或中庸者具有权威性影响。尤其自明末以来，中国思想界优先选择逃避、认命和相信因果报应，而非经受冲突考验，直面冲突，使冲突有这样或那样的结局。可本剧散发的信息是：倘若某人是个正人君子并勇于承担责任，他就大大有益于安邦治国。然明末崇祯帝自裁并非个别现象，面对失败在即，人们一个接一个哭天抹泪地自杀，让后世为他们一掬同情之泪。如此说来，本剧缺乏希腊人意识里那个真正的悲剧要素：主人公在两种势力的斗争中丧命，但也给敌人制造了麻烦。由于这要素缺失，留给主人公只有两者择一的可能：要么与死者为伍，要么仰天大笑回归宗教或隐居。本剧中张道士撕碎扇子，其用意是保护两个恋人，因为侯方域十分有理，认为男女结合是生存的基础。真的有必要给两个恋人制造如此多的艰难困苦、目的仅仅是让他们树立那种观念，即中国古典哲学和中世纪诗歌早已深刻表达过的观念吗？还有，香君那位"妈妈"的悲惨命运，她出于高尚情操，起初欲代香君受雇，最后改嫁，这样写有必要吗？

我们一方面承认该剧具有重要意义，另一方面又必须对它持批评态度，但批评也要适度。有些新东西需要强调，比如对同一事物的矛盾心理[①]，有时连恶棍也会说出中肯的意见来。恶棍马士英（1591—1646）和品行可疑的杨文骢按"普天乐"曲调同唱：[②]

　　　　　　旧江山，
　　　　　　新画图，
　　　　　　暮春烟景人潇洒。
　　　　　　出城市，遍野桑麻；

① Liu：《中国文学艺术的特质》，106—110页，对此剧的阐述很简短，但颇值得玩味。
② 郭汉城：《中国戏曲经典》，卷四，397页；K'ung Shang-jen：《作为历史剧的〈桃花扇〉》，237页，对译文很有帮助。

> 哭什么旧主升遐,
>
> 告了个游春假。

这唱词在第三十二出《拜坛》的开头,说的是1645年3月,人们设坛祭祀前一年辞世的崇祯帝。唱词里看不出明确的主语,所以只能把两个演唱者当成发言人,并将其归入不孝之列。这里除切合一般春景外,还可设想切合于普遍的社会状态,想必我们的这种猜测没有全错。两个演唱者对事态作了重要陈述:哪里的人们宁愿赏春而不愿议论国事,哪里就离亡国不远了。

我们还可从结尾的一出看出这种对同一事物的矛盾心理。张道士认为,李香君也有可疑的性格特点,此外,放弃通行的团圆结局又让人窥见作者或戏剧的本意,是在说现实的基础已发生动摇,一种更高的秩序只有经由"入道"(第四十出标题)才能在精神和心灵上达到。多次向天呼喊的疑问:为什么会发生这一切?主人公并未得到答案。本剧描摹的是一些无助的人物形象,他们守旧,看不到新的出路。生者剩余之事就是埋葬死者,躲避新政权的掌控,哀悼废墟里的旧世界,正如此剧"余韵"里悲叹的那样。这里也可阐释为对现代社会控诉的先声,这事暂且不议,还有一个新的领域可能会引起人们惊诧连连。

我在上文已指出,本剧里的戏剧表演一再成了主题。演戏者又看其他人演戏!这也切合于结尾一出。张道士问两个恋人,他们怎么看自己"担任的小丑角色"。李香君不仅在这个戏里演戏,也在南京的宫廷里演,都用了那把扇子。戏中戏自然会引发人们思考戏剧的力量和作用。戏剧表演被划入危险一类,因为它创造人物,这些人物会作为固定图像进入历史,会代代相传。[①] 所谓危险尤其切合那些被搬上舞台的丑类,本剧里首推阮大铖。我们甚至还可进一步说,丑类里还包括南明小朝廷那个皇帝,他喜爱《牡丹亭》、《西厢记》和《燕子笺》等戏,而且亲自参与其事,吟唱,饮酒,以消愁解闷。谁沉溺于"美酒、女人和演唱"的感官享乐,谁就保不住救不了江山社稷,这位人主及其江山也就注定要消亡了。这就是本剧儒学道德的信息之所在。

细心的读者一定会发现,这部戏剧史的作者并不特别喜爱《桃花扇》。在这里,爱情、战争和滑稽再次穿上传统的外衣,男人们开展对女人及其肉体的争夺。从女

① 参阅:K'ung Shang-jen:《桃花扇》,181页;郭汉城:《中国戏曲经典》,卷四,364页。

权主义角度,这看法还会更加尖锐,但我不愿顺着他们的老话说下去。我们宁可用一种想法作结,这或许对此剧的阐释有所帮助,略增新意,有益于学界。已经讲过,扇子是主题,而且是个多层面的主题。在第二十三出里,打开的扇子放在睡眠中的李香君身边。扇子上为何溅上血迹,这个问题画家杨文骢回答了教演唱的师傅苏昆生,并由此引出结尾处的如下谈话:①

 杨:此乃侯兄定情之物,一向珍藏,不肯示人。想因面血溅污,晾在此间。(抽扇看介)几点血痕,红艳非常,不免添些枝叶,替它点缀起来。(想介)没有绿色怎好?
 苏:待我采摘盆草,扭取鲜汁,权当颜色罢。
 杨:妙极。(净取草汁上)(末书介)叶分芳草绿,花借美人红。(画完介)(净看喜介)
 苏:妙,妙!竟是几笔折枝桃花。(末大笑指介)
 杨:真乃桃花扇也。

 正如此剧所设计的,桃花系指陶渊明(365—427)《桃花源记》中的乌托邦世界。②它代表人对美好生活的向往;血则是庸俗可耻现实中斗争和阴谋的产物。所以,扇子上聚集着两个体现社会形态的对立物。庸俗总是胜利,梦想总归破灭。道士把扇撕毁是个象征性行为:对矛盾冲突,人既经受不住,又干预不了,解除不了,不得不在失败之前采取逃避。从今天的观点看,这信息也给人老套印象,但它显示出一个主题的多层面,尚需作更深入的研究。

 孔尚任是个多面手——诗人、随笔作家、学者、艺术爱好者,但仅以《桃花扇》在中国文学史上博得不朽的荣名。而他另外一些走在时代前列的作品几乎被人遗忘。③ 孔尚任本不是剧作家,在戏剧专业上未受过预备性训练,也没有私家戏班。这情况在李渔那里则迥然不同,与孔尚任和洪昇相比,李渔是更为重要的代表人物。

① 郭汉城:《中国戏曲经典》,卷四,359 页;K'ung Shang-jen:《作为历史剧的〈桃花扇〉》,171 页。
② 参阅 Karl-Heinz Pohl:《陶渊明:〈桃花源记〉,诗集》,科隆:Diederichs 出版社,1985,202—208 页。
③ Strassberg:《孔尚任的世界》,在 225—242 页、243—244 页上还论述另外两部历史剧《小琵琶》(1696 年首演,1698年刊印)和《大琵琶》(资料不详)。对人们很少讨论的《小琵琶》的阐释,也请参阅 Xu Peijun 与 Fan Minsheng:《三百种古典名剧欣赏》,上海辞书出版社,2005,723—728 页。

四 李渔(笠翁,1611—1680):中国喜剧①

在世界范围内使用的汉语拼音系统自身带来一个问题,即在外语里,中国重要作家至少有三个人同名同姓,中文原文里当然就不会发生这一情况了。外文中三个同名同姓者,一个是古典词作家李煜(李后主,636—978),一个是戏剧家李玉(1611—1681)②,再一个就是喜剧家李渔。后者是我们的论述对象。为避免混乱,我们在论述这位全才时称他为李笠翁(李渔号笠翁)。与洪昇和孔尚任相比,西方汉学界写他要多一些,这自有充分的道理。他是集多个身份于一身的人,作为重要的随笔作家③,他找到了自己最伟大的代言人,这就是具有世界影响的林语堂。林氏的很多成功作品就世界观而言得益于李笠翁者甚多。李笠翁是小说家,④传奇作家,⑤园艺家,出版家。他对于中国戏剧的重要性也是近几年才进入人们普遍的意识。在这个领域,当年波恩汉学家马汉茂(1940—1999)开辟草莱,其他人则属后继,时间也晚很多。⑥ 令人奇怪的是,收集李笠翁流传下来的10个剧目的《笠翁十种曲》,⑦迄今几乎未被翻译过来。李笠翁作为戏剧家,集剧目写作者、演员、导演、教师、评论家于一

① 李渔的生平资料和出生地,在二手文献中说法不一。
② Hung:《明代戏剧》,179—181页;廖/刘:《中国戏曲发展史》卷四,249—272页。他留传下来13个剧目,其中之一曰《正派与忠诚》(《清忠谱》,1644年后),被列为中国十大悲剧,参阅王季思:《中国十大古典悲剧集》,501—603页。其作品的新版,参阅《李玉戏曲集》,三卷本。上海:上海古籍出版社,2004。
③ 参阅 Eggert 等:《中国古典散文》(*Die klassische chinesische Prosa*),第 102—107 页上我的论述。
④ 他的短篇小说,参阅 Motsch:《中国小说》(*Die chinesische Erzählung*),218—229 页。戏剧对他小说的影响,参阅 Stephan Pohl:《李渔寂静的戏剧——清初小说集》(*Das lautlose Theater des Li Yu. Eine Novellensammlung der frühen Qing-Zeit*),瓦尔多夫-黑森:东方学出版社,1994。
⑤ 他的长篇小说,参阅 Thomas Zimmer:《帝制将终时中国长篇小说》(*Der chinesische Roman der ausgehenden Kaiserzeit*);顾彬:《中国文学史》,卷二,慕尼黑:绍尔出版社,2002,472—481 页。
⑥ 马汉茂(Helmut Martin):《李笠翁论戏剧》(*Li Li-weng über das Theater*)(博士论文,海德堡,1966):台北:Mei Ya 出版社,1968;Eric P. Henry:《中国的消遣娱乐。李渔的充满生活乐趣的戏剧》(*Chinese Amusement. The Lively Plays of Li Yu*),哈姆登:Archon Book 出版社,1980,首先是 Henry 的这本书与马汉茂论戏剧家李渔的专文——具有开创性意义——相呼应!
⑦ 这个文集的标题为《笠翁传奇十种》,7—11 卷,2805—5030 页。

身,想必也早在冀盼自己的这部全集出版了。① 可能是汉学界对他要求过苛? 或者,可能是人们将他视为伟大的随笔作者和重要的美学作者? 在阅读西方参考和评论文献时会不知不觉产生这种怀疑,也许还因为作者不写时代精神这类主题吧。有人一直在给他下定义,"爱国主义"的确不是他的事业。他经受的人生痛苦,他观察到起义者们造成那令人发指的恐怖,以及满人在占领中国前后的暴虐行径,这一切使他变得小心翼翼起来。② 正是他无视这些政治要素导致中国批评家对他提出批评,说他迷恋性生活,生活散漫,还批评他屈从命运,接受满人习俗,③靠达官贵人这类保护者活命,追求享乐混日子。

从李笠翁在世迄至今天,人们一直对他的道德意识持保留态度,④但他并非不问政治,也并非无德,只不过他看事物的角度与同代人和后世不同罢了。他不使用诸如"国家"、"世界"这类词语,而许多作家至今仍喜欢这样。李笠翁的注意力放在所谓的小人物身上,关注并描写他们的痛苦;但也让起义者即他眼中的李自成们说话,这些人对自己的恐怖行径还大吹大擂,竟把妇女装进麻袋按斤出售。

李笠翁的《奈何天》剧目⑤将世界颠倒过来。他创造"三个美女和一个畜生"的早期模式。男主人公长相丑陋,畸形,但很富有。作者派给他小丑角色。三个女子美若天仙,依次被那家伙娶做老婆,但婚礼过后旋即离去,在藏书室组成一个似尼姑般的女人小团体。按照这个喜剧结构,她们不反抗,屈从命运。倘若我们可以把作者和戏剧潜台词视为同一的话,那么作者原来给我们留下的良好印象、亦即他对"红颜薄命"⑥的同情、他为女性呼吁受教育的权利等就丧失殆尽了⑦。密切关注事态发

① 马汉茂:《李渔全集》,台北:Chenwen 出版社,1970,十五卷。同一书名的全集版,大陆 1992 年才有!(杭州:浙江古籍出版社)

② 比如 Zhang Zhunshu 与 Zhang Xuelun 持论如此:《中国 17 世纪的危机与变化——李渔世界里的社会,文化及现代性》(*Crisis and Transformation in Seventeenth-Century China Sociely*,*Culture*,*and Modernity in Li Yü's World*),安阿伯:密执安大学出版社,1992,193—229 页。

③ 参阅廖/刘:《中国戏曲发展史》,卷四,289—300 页。

④ 参阅 Henry:《中国的消遣娱乐》,157—158 页。

⑤ 马汉茂:《李渔全集》,卷九,3905—4126 页,整卷! 因为是影印版,不便阅读,故指出另一版本:Huang Tianji 与 Quyang Guang:《李笠翁喜剧选》,长沙:岳麓出版社,1984,279—409 页。对比性提要,参阅 Henry:《中国的消遣娱乐》,218—244 页,讨论,同上,127—155 页。

⑥ 李笠翁的背景及意义,参阅 Zhong Mingqi:《明清文学散论》,合肥:安徽教育出版社,2008,80—91 页。此书涉及笠翁及当时戏剧甚多。

⑦ 帝权将终时的妇女教育,参阅 Susan Mann:《早慧的经历。18 世纪的中国妇女》(*Women in China's Long Eighteenth Century*),斯坦福:斯坦福大学出版社,1997;Robyn Hamilton:《名声的追求:Luo Qilan(1775—1813?)与 18 世纪有关妇女才能的争论》("The Pursuit of Fame:Luo Qilan (1775—1813) and the Debates about Women and Talent in Eighteenth-Century"),载 *Late Imperal China 18*.1(1979),39—71 页。Late Imperial China 13.1(1992)整个版本是专论中国和欧洲的妇女教育(文学上的)!

展、既惊又喜的读者本来期待女人的计谋会战胜男人的简单头脑,可情况刚好相反。由于男主人公对一场战争慷慨捐款,又有上天相助,所以他经受住了美女之战的考验,继而享受皇帝封号的殊荣。三个美女也从浩荡皇恩中得利,故自愿离开她们选择的"女屋",回归婚姻殿堂。本剧潜台词结论便是:不管处境如何恶劣,也要认命,不要反抗。① 这,无论从女权主义观点还是从马克思主义观点看,都是一个不能接受的、甚至是反动的处世态度。

回头再谈作者的生平。李笠翁在明朝灭亡(1644)后的第四年才做职业作家。他的一生大致可分为两部分。② 他原籍浙江兰溪,出生在江苏如皋,家庭富有,后来经历兵连祸结、财物尽失的惨痛。后举家定居杭州,在那里最初住了10年,全身心投入美文和剧本的创作;他也曾在南京勾留,1676年返杭,大约在1680年辞世。

李笠翁在1635年考取秀才,之后再也无意科举仕途。在中国,单单靠写作为生、养家和养一个戏班的大文人,也许李笠翁是第一个。③ 他要赡养差不多40口人,这正是他为何一再向达官贵人请求资助的原因之一。我们也由此明白了,他为何带领戏班从一个施主到另一个施主那里演出。既如此,说李笠翁是首个职业作家是否又有点不着边际了?

还有与这类情况相关之事,人们一再说起他的两个情妇又是他的演员,能直接排演他写就的剧目,这就使他本人比他的剧目显得更有趣了。人们常常采用分散注意力的手法,不谈他的剧目,只谈他的戏剧理论,好像他的功绩只在于戏剧理论似的,我们想在本章最后回头再谈这个问题。现在顺着这种倾向,在谈实践之前先谈理论吧。④

李笠翁的戏剧观主要表现在其重要的随笔作品《闲情偶寄》(前言写于1671年)

① 从蒲松龄(1640—1715)的作品里可以看出类似的信息,参阅 Marlon K. Hom(即 Tan Weilun):《〈聊斋志异〉里人物性格的塑造》("Characterization in Liao-chai chih-i"),载 Tsing Hua Journal of Chinese Studies XII (1979),261页。
② 他的传记,参阅 Nathan Mao 与 Liu Tsun-yan(即 Liu Cunyan):《李渔》(Li Yü),波士顿:Twayne 出版社,1977,9—30页;马汉茂:《李笠翁论戏剧》,220—264页。
③ 在他之前,当然也有一些卖掉自己剧本的戏剧家,比如张凤翼(1527—1613),苏州的一名举人,他最有名的传奇《红拂记》(1545)是对唐代两个中篇小说的改写。关于他的作品,参阅 Hung:《明代戏剧》,126—128页;廖/刘:《中国戏曲发展史》,卷三,279—284页。他的七部传奇加点评摘选,参阅 Jiang 等:《明清传奇鉴赏辞典》,卷一,291—316页。
④ 我这里依据的学术论著,除马汉茂《李笠翁论戏剧》外,还有毛/刘:《李渔》,112—134页;Patrick Hanan:《李渔的创造力》(The Invention of Li Yu),剑桥,伦敦:哈佛大学出版社,1988,45—58页,138—184页。

里。① 我们只有在第二遍阅读此书时才从看似不系统的言论背后看出严肃的学识来,书中说的是他本人的观点,而不是历史翻新。有人喜欢讲李笠翁是传统中国第一个真正的剧评家。② 从事戏剧研究对他本人十分重要,对读书人也是一件严肃、快乐、解忧之事。关于这方面,李氏的一个论点常被提及,他认为:写剧本的艺术与写故事、诗、传记和散文完全等同。③ 他尝试在剧本里实现中国古典诗艺中十分重要的"情"、"景"共同作用的美学,④亦即内与外、所思与所见的统一,具体讲,也就是主人公的"情"与舞台上的"景"的统一。

众所周知,诗词是中国文人最钟爱的文学式样,故诗词也是戏剧的核心部分。它们赋予戏剧的声誉多于叙事文学,后者除《红楼梦》外,几乎放弃了诗词。诗词往往是按其特点在写字台上写就的,没有对演出特点进行观察,连演员也不知道对观众到底唱的什么。⑤ 李笠翁的喜剧不仅要愉悦观众,而且要"传善镇恶",⑥按照他的看法,戏剧写家要从舞台及舞台要求出发思考,所以他认为诗词不再是绝对的东西了,我们甚至可以说——一如二手文献所说——他在看重叙事文的同时,实际贬低了诗词。李笠翁是中国戏剧界第一个提醒人们注意实际存在着的演唱部分与说白部分不相称的问题,要求人们承认这两种语言形式同等重要。⑦ 为了加强散白部分,他引入"叙事场景",常用"听我道来"这样的话开头,充分报导和评论所发生的事件。至于他把高雅和低俗语言统一起来,在这方面取得多大成就,这要概述他的理论,再结合他最成功的剧目才能作答。

上文已指出,中国戏剧的严格形式随着"传奇"的出现而开始解体,这对情节自然会产生直接的影响。元人戏剧的情节安排是清晰的,"传奇"的情节就不一定。李笠翁说他那个时代的戏剧是串珠。他在理论体系中一再巧用比喻,而最贴切的比喻

① 精美的版本,参阅王连海(点评)的两卷本《闲情偶寄图说》,济南:山东画报出版社,2003。对戏剧的论述,见此书第一卷,17—138 页;马汉茂:《李笠翁论戏剧》,86—218 页。关于《闲情偶寄》的特点,参阅 Andrea Stocken:《感知的艺术。李渔(1610—1680)〈闲情偶寄〉中生活与作品相关联的美学原则》(*Die Kunst der Wahrnehmung. Das Ästhetikkonzept des Li Yu im Xianqing ouji im Zusammenhang von Leben und Werk*),威斯巴登:Harrassowitz 出版社,2005。这位女作者简论戏剧,见132 页,153—155 页。
② 在他之前和之后,其他人从语文学角度著文论戏剧,但不系统。参阅 Chi-Fang Lee(即 Li Qifang):《中国诗剧评论书目》(*A Bibliography of the Criticism of Chinese Poetic Drama*),载 Tamkang Review XVI.3(1986),311—322 页。
③ 马汉茂:《李笠翁论戏剧》,88 页;王连海:《闲情偶寄图说》卷一,19 页。
④ 马汉茂:《李笠翁论戏剧》,123 页;王连海:《闲情偶寄图说》卷一,43 页。
⑤ 马汉茂:《李笠翁论戏剧》,139 页,191 页;王连海:《闲情偶寄图说》,卷一,68 页,118 页。
⑥ 马汉茂:《李笠翁论戏剧》,47 页,95 页,109 页;王连海:《闲情偶寄图说》,卷一,24 页,34 页。此处有一著名论点:笔是杀人刀;剧作家不要滥用戏剧作武器!
⑦ 马汉茂:《李笠翁论戏剧》,133、138、202 页;王连海:《闲情偶寄图说》卷一,64、68、129 页。

莫过于串珠了:单个场景戏可能很完美,但这些场景戏组合起来就不一定很统一。自明代以来,为何作者和观众很少注意戏剧事件的关联,原因可以想见,很简单:早已家喻户晓的东西或多或少又搬上舞台,人们已知事件的发展过程,或可在演出过程中猜出。李笠翁也研究弱化情节的问题,提出"一人一事"模式,①意指主人公的重要性,其他习见的苦乐离散等事均可同主人公发生关系,目的是突出戏中的重要事件。换句话说,唯独男女主人公是重要的,余者进入二等行列。李氏在理论方面所希望的,乃是一个文思缜密的文本,犹如做工精细的针线活儿。② 马汉茂写道:③

一个情节要贯穿整部戏,小的次要的情节要从属于这个情节。次要人物要围绕中心人物,不要分散观众对中心人物的注意力,否则他们不领会中心人物。人物少、概括性强的情节有助于戏剧的统一性,有助于摆脱同时代剧目的"超载"和不必要的矛盾纠葛。至于对人物数量的限制,李笠翁给出的理由除戏的概括性外,还有演员人数有限。演员在戏里要饰演多个角色,真够苦的。

人们喜欢给李笠翁的理论附上一个"新"字,说他对"新"有过论述。让我们读一段常被引用的陈述,看他对这个话题讲了什么:④

"人惟求旧,物惟求新",天下事物之美称也。而文章一道,较之他物,尤加倍焉。戛戛乎陈言务去,⑤求新之谓也。至于填词一道,较之诗赋古文,又加倍焉。非特前人所作,于今为旧,即出我一人之手,今之视昨,亦有间焉。昨已见而今未见也,知未见之为新,即知已见之为旧矣。古人呼剧本为"传奇"者,因其事甚奇特,未经人见而传之,是以得名,可见非奇不传。"新"即"奇"之别名也。若此等情节业已见之戏场,则千人共见,万人共见,绝无奇矣,焉用传之?是以填词之家,务解"传奇"二字。欲为此剧,先问古今院本中曾有此等情节与否,如

① 马汉茂:《李笠翁论戏剧》,100—102 页,王连海:《闲情偶寄图说》卷一,26 页。
② 马汉茂:《李笠翁论戏剧》,104 页,王连海:《闲情偶寄图说》,卷一,30 页。
③ 马汉茂:《李笠翁论戏剧》,69 页。李笠翁的论述,包括对《琵琶记》的原则性批评,见 104—107 页。原文参阅王连海《闲情偶寄图说》,卷一,30 页。
④ 摘自马汉茂:《李笠翁论戏剧》,102 页;王连海《闲情偶寄图说》,卷一,28 页。
⑤ 马汉茂注:资料源于韩愈(768—824)的一封信。

其未有,则急急传之……

 吾观近日之新剧,非新剧也,皆老僧碎补之衲衣……取众剧之所有,彼割一段,此割一段,合而成之,即是一种"传奇"。但有耳所未闻之姓名,从无目不经见之事实。

 李笠翁在这里使用了"新"、"旧"两个字眼淋漓尽致地对照说明,但不可用"五四"运动(1919)的精神和观点索解。那时人们借助这些时髦的流行语,凡西方的东西一概欢迎,凡中国的东西一概排斥。① 李笠翁不是破坏圣像者,即便讲革新,也是停留在人们熟知的框架内。他不是取消"传奇",而是通过新的情节线索强化"传奇",所以他喜欢追索常规可见的符号"奇"("神奇")。当他按此义说,一戏演了千遍就没有什么"新"("奇")东西可传之时,②被忽略的恰恰是他仍在习俗的传统框架内活动。最明显的莫过于他设计的主要人物,一直恪遵"类型理论",不可能有主观态度、内心活动,一句话,不可能指望他们有个性化特点,他塑造的舞台形象并没有真正感动我们。

 至于李笠翁的反时代倾向,也有别于那些怀乡病者,他们对南京古秦淮风月区——现已重建——的妓女哀悼不已。他存心不写历史剧,在他,只有杜撰的素材才有娱乐性,著名的和虚构的东西不应相互搀杂。③ 然而,想从这些得出破坏圣像的结论,那就是误解了。破坏圣像运动误解了1911年以前中国思想的基本特点,中国思想的最好情况是采取批判行动。颠倒的技术,亦即将一种程式、一种传统的看法予以颠倒,尽管可以将其视为戏剧革新手段,然而这种技术自宋以降久已有之,在诗艺中叫"翻"或"颠覆"。在《奈何天》这个剧目里,一个小丑一跃而成为主人公,这是违反迄至彼时的一切戏剧实践的,但这并未使他更讨人欢喜,我想说,读者几乎不会认为这个倒霉蛋有趣,恰恰相反,随着一场景一场景读下去,对他的反感愈益强烈。

 李笠翁的喜剧具有娱乐性特点,有很高的诉求,但关涉的问题仍是爱与欲、寡欲

 ① 过于热心的汉学家们总是忽略这一事实:随着新时期的到来,"新"的概念在变化!参阅 Norbert Bolz:《假肢神:论革新的合法性》("Der Prothesengott. über die Legitimiät der Innovation"),载 *Merkur 712/713*(9/10 2008,特刊:《好奇心》(*Neugier*)),754 页;"对新的崇拜也就是与往昔决裂,因为它已过往。大凡新东西,全都始于脱钩。所以新时期宣告的不仅是新的时间概念,而且也是新的概念。"
 ② 马汉茂:《李笠翁论戏剧》,102 页;王连海:《闲情偶寄图说》卷一,28 页。
 ③ 马汉茂:《李笠翁论戏剧》,112—115 页;王连海:《闲情偶寄图说》卷一,35 页。

与纵欲、道学与风流。这些明显的矛盾在这位喜剧家看来可以聚合在一起,当某人能按这两种原则生活并从中感到满足的话。这样,爱情就被视为自我快乐,而不是给人带来牺牲之事了。

让我们再作补叙和概括:李笠翁在剧作里继续着晚明贪求生活享受的思想。美妇自然是属于这享受的一部分。戏剧的结构模式往往类似:一个俊男加多个靓女。他们必定经受日常生活的考验,最后团圆。纵然爱情("情")是喜剧关切的核心,是每个剧目的情节,但李氏认为,戏剧的主要任务依然是提升道德("忠"、"孝"、"节"、"义")和愉悦观众。① 所以,与此相关,他有一个说法,叫"笑中的眼泪"——二律背反对他来说是很典型的。喜剧不仅要让人乐,也要提供严肃的东西,说的都是人与人相关之事。诚然,在李笠翁之前已有很多剧作家对戏剧作过周密思考,但他们只不过是汇编目录、对剧目分类、提出规则罢了,李则与他们不同,视角也不同。他对舞台演出进行观察,知道演员在演唱上有问题,念宾白也不到家,他认为有两个方面的原因:一是对演员训练不够,二是剧本、哪怕是名剧本也存在瑕疵,他总是以批评的眼光对其审视。

我们在论述孔尚任时曾指出"戏中戏"现象,这无论在中国还是在欧洲文化领域都不是什么新鲜事。东西方戏剧都愿对自身反思,宣布戏剧的对象物即世界本身就是戏剧。在中国,李笠翁在这方面走在许多大师的前面。他的剧本《比目鱼》自1890年起就扬名欧洲了。② 1661年,女艺术家王端淑为此剧写前言——李氏喜欢请具有艺术气质的女士写前言。福尔开也许是此剧的"西方"唯一译者,他把全剧分为32"场"。按"戏中戏"观点③——中文标题亦如是——本剧的开头如下:④

> 无事年来操不律,
>
> 考古商今,
>
> 到处搜奇迹。

① 马汉茂:《李笠翁论戏剧》,48、54、120页;王连海:《闲情偶寄图说》,卷一,42页。
② 原文见马汉茂编《李渔全集》,卷十,4127—4358页。杭州出的版本卷五提供了此文本,101—211页。西文唯一的完整译本大概就是福尔开的《中国清代的两部歌剧》,27—393页。这一精良译本附丰富的评注,对剧本作了简明的阐释,496—498页。此剧的资料来源及改编,参阅Grimm的评论,15页。其他阐释,见Henry:《中国的消遣娱乐》,177—185页,19—57页。
③ "戏中戏"理论,参阅Manfred Pfister:《戏剧》(*Das Drama*),慕尼黑:Fink出版社,2001,299—307页,前面尚有"插入梦幻"理论,295—298页。
④ 福尔开译本:《中国清代的两部歌剧》,31页;马汉茂:《李渔全集》,卷十,4139页。

> 戏在戏中寻不出，
>
> 教人枉费探求力。

说此话的人借用作者的名义，要求人们将前所未有之事——至少对汉语区而言是这样——搬上舞台。但这个"戏中戏"只维持到第十五出为止。之后奇迹屡屡发生，相恋的人们终成真实生活中的幸福伉俪，而之前他们只能在舞台上扮演。就是说，这个"传奇"与两个部分有关，即戏中的生活与生活中的戏，而在这两部分中有上苍的势力居间介入。上苍的势力以复活为己任，即让戏中为爱情而牺牲的人物复活。上演这场戏本是为了对上苍表示敬意，所以应有好的结局。两个恋人在舞台上表演时相继投水而死，水中的河神受到特别的崇拜。如此看来，这个"传奇"中的"传奇"原本是宗教戏，后来被重复，但它也得顺从世俗传奇的特性，爱情故事中还加进一个军事故事，后者推动情节向前发展，也让观众感到紧张。但对当今的读者来说，由于处理的公式化，其影响很少能让人信服。

于是乎，我们就遇到理论和实践的关系问题了。李笠翁在他那思想精粹、语言动人的戏剧理论中，要求戏剧表演有全新的东西，可是他本人的创新却受到局限。他创造的人物类型化，[1]没有个性。这事且留待后面论述。在这些人物身上，我们丝毫没有发现能表明新时代及现代主义潮流行将来临的迹象。本剧的情节只在那一刻才引起我们的好奇心：河神作为解除矛盾之神为天大的不公平反。初始具有革新意味的情节随着神奇之事而变得平淡了，原因是"戏中戏"吸取了诸多为人熟知的线索。但必须公正地说，这种事在彼时的德国戏剧里也没有多少不同之处。那时德国的现代戏和耶稣教士戏能刺激和感动我们的甚少，[2]只有汉斯·萨克斯（1494—1576）是个例外。

舞台上发生了什么事？有人以现今的视角对李笠翁提出异议，是否仅仅因为他对中国戏剧提出革新要求而直露锋芒？作者把才子佳人的陈套搬上舞台，让他们先在如今的浙江省某地演戏。女主人公叫刘藐姑，已年满14岁。她身为妙龄少女、刚

[1] 参阅 Jing Shen：《〈比目鱼〉中的角色类型，传奇剧》("Role Types in 'The Paired Fish', a Chuanqi Play")，载《亚洲戏剧杂志》(*Asian Theatre Journal*)，20.2(2003)，226—236 页。

[2] Ernst 与 Erika von Borries：《德国文学史》(*Deutsche Literaturgeschichte*)，卷一，《中世纪，人道主义，改革时期，巴洛克时期》，提供了简要概况，慕尼黑：dtv 出版社，1991，386—405 页。

出道的女伶,很在乎自己的名誉,无论演戏还是在生活里,她都要求自己言行举止得体。正因为如此,她同母亲严重对立,母亲把女儿的身份同戏剧行当连在一起,视两者有很多共同点。关于这一点,容后再议。那书生是个贫困的孤儿,当文书为生。他与同业友人一起观戏,见刘藐姑美貌而生爱意。她见书生瞵视自己亦萌发春情。一见钟情式的爱情怎么可能,不得而知,但事情就这么简单。

一介书生本来与戏剧行当不搭界,但若要接近未来的新娘,唯一的可能性是进戏班学戏。类似的情况我们已听说过了。那时伶人之间规矩甚严,男女授受不亲,这两个恋人只好暗通款曲。母亲对此事一无所知,出于经济原因,要把女儿卖给她当初相好的男人做情妇,由此铸成一场悲剧。叛逆的藐姑在最后一场演出时,当众跃入舞台后面的河里,那可不是戏里假想的河流。她的恋人也随之投水。被激怒的观众向名叫"钱万贯"的富翁复仇,将其带到衙门受审。

即便戏里有几段颇值得赞赏的对话,但也不是什么了不得的故事,真的。按欧洲模式的做法让恋人自杀以悲剧告终也许还要好一些。但作者却选择一个接续的故事,最后团圆。水中的苍天之神也莅临这年复一年的"敬神"演出,它们感到有责任恢复"爱情秩序"。在此剧中群集的诸神,也许最合适的称谓是"守护神"。因为演员们有自己吁请的保护圣徒"二郎神",此神也监管两性秩序。所以,天使的权势也有限,不能超出其责任范围,一如天主教的圣者。这是对中国宗教整体的一个补注,这令人迷惑的宗教事例是在民众信仰里以及在与信仰接近的戏剧和小说世界里得到表现。

我们从这本戏剧史里知道复活主题够多的了。李笠翁也用这主题,以便把这个剧目续写下去。他灵感中有新东西,那就是让两位死者变成比目鱼,在一个隐士的僻静住处被一个渔网从水中捞出,立即变成两个活人。剩余的故事很容易想到:大自然和诸神参加洞房花烛婚礼,士子谭楚玉金榜题名。以前曾经为官、当过将军的隐士给书生下达镇压盗匪的指令。只有一件事破坏了刚刚开始的极度欢乐:那就是盗匪设计的阴谋,他们通过一假隐士迫使皇家军队剿匪。从这个偷梁换柱的游戏中所产生的困难很容易克服,年轻书生先迫使匪徒屈服,然后必须抓捕和判处隐士。可以想见,抓到的不是假隐士,而是真隐士,这就使谭楚玉处于对皇帝忠诚和对救命恩人孝敬的两难和矛盾中。忠诚要求判处真隐士死刑,孝敬则要求赦免。事情最终一如观众所期待的那样得到解决。罪犯认罪,疑犯又可继续做隐士了。此剧以如下

的道德作结：①

> 迩来节义颇荒唐，
> 尽把宣淫罪戏场，
> 思借戏场维节义，
> 系铃人授解铃方。

与《奈何天》相反，李渔让美人的倔强个性贯穿全剧。反抗的女儿不"心甘情愿"，她相信自己的爱情会幸福。"戏中戏"表明这愿望实现了，而且是在多个层面上实现。她的母亲依据其生活经历把演戏和卖淫视为同一，设法让女儿满足她的心愿。她先向听众作了告白，在第三出（"联班"）开头我们读到：②

> 声容两檀当场美，
> 挣缠头复多长技，
> 烟楼有女更娉婷，
> 只愁未识家传秘。
> ……

我做来的戏又与别人不同，老实的看了，也要风流起来；悭吝的看了，也会撒慢起来。我拣那极肯破钞的人相处几个，多则分他半股家私，极少也要他数年的积蓄，所以不上十年，挣起许多家产，也勾得紧了。谁想生个女儿出来，叫做藐姑，年方一十四岁，她的容貌、记性，又在奴家之上，只教她读书，还不曾学戏，那些文词翰墨之事，早已件件精通。将来做起戏来，还不知怎么样得利。我今日闲在家里，不免喊她出来，把挣钱财的秘诀，传授她一番。

福尔开对此处韵白和宾白作了简明的翻译，原文本来就如此简洁。事实上，李笠翁使两种不同的语言彼此接近，即协调高雅语言和"口语"的差别。他的随笔作品

① 福尔开：《中国清代的两部歌剧》（译本），393页；马汉茂：《李渔全集》，卷十，4358页。
② 福尔开译本：《中国清代的两部歌剧》，45—49页；马汉茂：《李渔全集》，卷十，4148—4152页。

使用的是一种美文书面语,充满古典韵味和暗示。人们在阅读《比目鱼》原著时,常常获得这种印象:我们面对的是现今普通话的先驱形式!让我们再回到第三出。被母亲喊来的女儿,她告诉观众自己绝然不同的人生纲领。她唱道:

> 家声鄙贱真堪耻,
> 遍思量出身无计,
> 除非借戏演贞操,
> 面惭可使心无愧。

于是开始母女间的对话,确定了母亲是恶母类型,女儿是贞洁忠诚的妇女类型:

母亲:我儿,你今年十四岁,也不小了。爹爹要另合小班,同你一道学戏。那么歌容舞姿,不愁你演习不来,只是做女旦的人,另有个挣钱的法子,不在戏文里面,须要自小儿学会才好。

刘藐姑:母亲,做妇人的只该学些女工针指,也尽可度日。这演戏的事不是妇人的本等,孩儿不愿学它。

……

母亲:做爹娘的要在你身上挣起一份大家私,你倒这等迂腐起来,我们这样妇人,顾什么名节?惜什么廉耻?只要把主意拿定了,与男子相交的时节,只当也是做戏一般。他便认真,我只当做。

……

烟花门第,怎容拘泥,拼着假意虚情,去换他真财实惠,况有这生涯可比,把凤衾鸳被①,都认作戏场余地。

……

母亲在这里把(爱的)虚假世界同(物质的)真实世界对立起来。她要告诉女儿 3 条秘密规则,用来保护女性、掌控男人,与中国古代哲学中"名"与"实"有着共同之

① 福尔开注:刺绣被是情侣互赠的礼物。

处。这些规则是什么,与戏剧有何关系?

> 母亲解释:
> 叫做许看不许吃,许名不许实,许谋不许得。
> 刘藐姑:怎么叫做许看不许吃?
> 母亲:做戏的时节,浑身上下,没有一件不被人看到,就是不做戏时节,也一般与人玩耍,一般与人调情,独有香喷喷的这种美酒,再没得把他沾唇,这叫做许看不许吃。

这3条规则就如此这般传授给了女儿,但女儿并不容易教会,她居然声言自己喜欢演德行之戏,她要自主择偶,将母亲的模式颠倒。根据行规,舞台不是她学习择偶的训练场,倒也可与心上人秘密结交。他们在舞台上饰演一对夫妻,这夫妻尽管是名义上的,但也圆了愿望中做真实夫妻的梦。在十四出("利逼")里,刘藐姑对观众承认:①

> 别的戏子怕的是上场,喜的是下场,上场要费力,下场好躲懒的缘故。我和他两个却与别人相反,喜的是上场,怕的是下场。下场要避嫌疑,上场好做夫妻的缘故。一到登场的时节,他把我认做真妻子,我把他当了真丈夫,没有一句话儿不说得钻心刺骨。别人看了是戏文,我和他做的是实事。

舞台真的促成了一次真实的婚姻,这从本出戏稍晚进行的母女对话已清楚表明,那是一段关于逼婚的话题,颇富启发意义:②

> 刘藐姑(大惊):呀!怎么有这等奇事?孩儿是有了丈夫的人,怎么又好改嫁?
> 母亲(惊异):你有什么丈夫?难道做爷娘的不曾许人,你竟自家作主,许哪

① 福尔开译本:《中国清代的两部歌剧》,164 页;马汉茂:《李渔全集》,卷十,4224 页。
② 福尔开译本:《中国清代的两部歌剧》,169—173 页;马汉茂:《李渔全集》,卷十,4227—4230 页。

个不成?

刘藐姑:孩儿怎么敢作主,这头亲事是爹爹和母亲一同许下的,难道因为他没有财礼,就悔了亲事不成?

母亲(大惊):我何曾许什么人家,只怕你见鬼了。既然如此,许的是哪一个? 你且讲来。

刘藐姑:就是做生的谭楚玉。你难道忘了么?

母亲:这一发奇了,我何曾许他?

刘藐姑:他是个官门之子,读书之人,负了盖世奇才,取功名易如反掌,为什么肯来学戏? 只因看上了孩儿,不能够亲近,所以借"学戏"二字,做个进身之阶。又怕花面与正旦配合不来,故此要改做正生。这明明白白是句求亲的话,不好直讲,做一个哑谜儿与人猜的意思。爹爹与母亲都曾做过生旦,也是两位个中人,岂有解不出的道理? 既然不许婚姻,就不该叫他学戏,就是叫他学戏,也不许他改净为生。既然两件都依,分明是允从之意了。为什么到了如今,忽然改变起来? 这也觉得没理。

母亲:这等,媒人是哪一个?

刘藐姑(唱):都是你把署高门的锦字钩,①却不道这纸媒人也可自有。

母亲:就是告到官司,也要一个干证,谁与他做证见来?

刘藐姑(唱):那些看戏的万目同睁,谁不道是天配的鸾凤也,少什么证婚姻的硬对头!

母亲:你这个孩子痴又不痴,乖又不乖,说的都是梦话。

刘藐姑:天下的事样样戏得,只有婚姻戏不得。既然弄假就要成真。别的女旦不惜廉耻,不顾名节,可以不消认真,孩儿是个惜名节、顾廉耻的人,不敢把戏场上的婚姻当作假事。这个丈夫是一定要嫁的。

"假"和"真"又引出上述"现实原则"和"兴趣原则"。美女看来会失败,然而她从真的失败中又以胜利者的姿态出现了,因为她为自己的毁灭选出一个符合自己处境的剧目来演,因为她成了一个为爱情不得不选择死的文学形象,具有示范意义。于

① 福尔开注:"指招聘演员的告示。"

是，这个戏成了三重"戏中戏"：(1)我们从精神层面上观看的一场戏；(2)演员演的戏；(3)演员中的某人演本人的戏，表现其痛苦，并选择赋予尊严之死，人神全都认可。

刘藐姑选择的剧目是我们业已听说过的《荆钗记》，福尔开译为《荆钗戏》，①第二十六出的标题译为"投河"。刘在第十五出《偕亡》②中，通过言与行赋予该戏以新的生命，她吸收《荆钗记》中的韵白并加以改编，使得欲将她推入深渊的石头变成活物，石头代表那个淫棍。因为她的咒骂，石头开始点头。③ 投河之前所产生的戏剧效果表现在一个被激怒的生命之最后一刻。就是说，假的（名）变成真的（实）了。

戏剧、生活与表像为同一个东西，在这前提下，一切存在的表像也可宣布为它们原本的真实。比如隐士对自己决定放弃这个世界，用戏剧与官场的比喻来解释。他运用古老的宇宙思想，动后有静，反之亦然。他在第三十二出（"骇聚"）即本剧结尾处建议道：④

> 凡人处得意之境，就是想到失意之时。譬如戏场上面，没有敲不歇的锣鼓，没有穿不尽的衣冠，有生旦就有净丑，有热闹就有凄凉。净丑就是生旦的对头，凄凉就是热闹的结果。仕途上最多净丑，⑤宦海中易得凄凉。⑥ 通达事理之人，须要在热闹场中，歇锣罢鼓，不可到凄凉境上，解带除冠。这几句逆耳之言，不可不记在心上。

李笠翁被计入喜剧家之列，其作品也被称为喜剧，但我们论述的《比目鱼》真的与喜剧有关吗？我们在此处或彼处所遇到的无疑有些是喜剧事件，比如，那个侍女看见从水中捞出的比目鱼时所作的评论（第十八出"回生"）：⑦

① 关于戏中戏的作用，参阅 Jing Shen：《伦理与戏剧：〈比目鱼〉中的〈荆钗记〉演出》("Ethics and Theater: The Staging of 'Jing Chaiji' in 'Bimuyu'")，载《明代研究》，57(2008)，62—101 页。
② 这一关键场景戏的阐释与华美原文，参阅 Jiang 等：《明代传奇鉴赏辞典》，卷二，1118—1123 页。
③ 明末形成一种文学，把"石点头"当作中心主题，参阅 Barbara Bisetto：《预见死亡：明代文学中自杀的描写》("Perceiving Death: The Representation of Suicide in Ming Vernacular Literature")，载 Santangelo 等：《从皮肤到心脏》(*From Skin to Heart*)，151—163 页。
④ 福尔开译本：《中国清代的两部歌剧》，389 页；马汉茂：《李渔全集》，卷十，4356 页。
⑤ 福尔开注："许多官吏是表里不一的伪君子，显得滑稽可笑。"
⑥ 福尔开注："最佳官吏也随时面临解除官职的危机。"
⑦ 福尔开译本：《中国清代的两部歌剧》，238 页；马汉茂：《李渔全集》，卷十，4267 页。

嘻！两个并在一处，正好干那把戏，你看头儿同摇，尾儿同摆，在人面前卖弄风流，叫奴家看了，好不眼热也啊！

（她用"惜奴娇"曲调唱：）

眼热难堪，

妒雌雄凹凸，

巧合机关。

我看他不得，偏要拆他开来。（做用力拆不开介）呀，难道你终朝相并，竟没有片刻孤单？

（指鱼对其丈夫说）没用的王八，你看看样子！羞颜！谁似你合被同衾相河汉，还要避欢娱故意把身儿翻。

有人试图给出定义，说明什么是中国喜剧，什么是李笠翁喜剧，并且对喜剧型"传奇"的结构作出笼统的结论。这里援引的文字，已超出论述李笠翁个人的范围，而欲获得普遍的有效性：①

在中国，喜剧性"传奇"与对爱和对社会地位的寻求有关。第一出包括导入性的韵白，勾勒出演出故事的轮廓，韵白由舞台监督演唱，他代表作者本人。第二出引出男主人公，这个小伙子的能力非凡，但尚未被认可，未婚，正寻觅理想的女伴，他贫穷，没有社会关系，往往还是个孤儿。第三出引出女主人公，此女妩媚而有教养，要么出身于（高级）官宦之家，要么是名妓，地方上的（一般是被称为"吴"的江浙地区）青年男子都在寻求她的恩宠，她往往有良好的家庭背景，但因某个不幸而与家庭分离。后继的各出戏设计男女主人公初遇的情景，交往总是偷偷摸摸，显得尴尬，典型的方式是径由交换诗作而达成。女主人公对男主人公颇赞赏，他若不在，便借诗消愁。但她总还是难于接近，或因尊严，或碍于家庭声望，再者，她若是个妓女，还因其"鸨母"的贪婪，必须给她一大笔钱才能赎买这个值钱的"财宝"。男女主人公通过某个爱情信物象征性地表达海誓山盟之忠诚，信物可能是一把扇子或一个玉镯，作为日后辨别真伪的手段。"传

① 译自 Henry：《中国的娱乐消遣》，9页。我得坦白承认，此书第3和第4页上对喜剧所下的定义，我不大明白。

奇"常常借用这类信物做标题。

两类恶棍一般是在讲述故事的过程中登场。第一类是粗鲁的权威人物(往往是富商,有时是腐败官吏),他们欲得女主人公做情妇;另一类是野心勃勃的匪徒,或意欲推翻朝廷、自己当皇帝的反叛将领。兵燹频仍,社会动乱,男女主人公背井离乡,天各一方,痛苦无限,有时还需冒险犯难。造反者、叛徒和侵略者会遇到对立的德行忠义的将军,后者与男主人公相识或相熟。男主人公在故事的某个段落赴京赶考,一般都是金榜题名,独占鳌头,引得京城高官(包括宰相)动心,欲觅他做东床快婿。一般他会拒绝,原因是出于对女主人公的忠诚不贰,于是招致高官的忌恨、报复、为难,或把他派到某个危险的、或别人不愿去的职位上。他表现出无畏的勇气和精心策划的谋略,经受住艰难困苦的考验。其间还常获皇上的恩宠,因为他在为朝廷平叛或平定侵略的斗争中(提出某军事措施、建议)建立了功勋。

这期间,女主人公以其聪慧和勇敢,挫败了恶棍强要她做情妇的图谋,她常被迫投水自尽,又常被救,施救者要么是尼姑、和尚、圣者,要么是具备超常能力的智者和好心人。救命恩人使她开始过第二次隐姓埋名的生活,对此,她的家人、迫害她的人,以及她的恋人均一无所知。恋人也常常不知对方还活着。在这种情况下,父母或代替父母的人强逼他们与另外的人结婚。在最后一刻大家才知,配偶不是别人,恰好是自己久久思念、永不变心的情人。不管是以这种方式还是以别的什么方式,男主人公最终还是战胜了敌手,战胜了父母的反对而完婚。或者,一旦困难不可克服,他们便彼此殉情,灵魂依依相守,熙熙度日。

倘若我们从西方国家盛行的喜剧传统定义出发:制造虚假的戏剧冲突,在揭露人性弱点后令人发笑地解除矛盾冲突,此即为喜剧,那么我们觉得中国喜剧至多只能算情景滑稽戏,整体上不是喜剧。《比目鱼》没有揭露虚伪价值。各种价值从一开始就是固定的,并未引起怀疑。虽然有人违背或试图违背这些价值,但它们在剧中和剧末明白无误地得到确认。西方观念上的喜剧只在那样的场合发生:思想,用真实的东西取得和解的思想宽厚地、亲切地超越其论述对象。这样的轻松似乎从中国人的思想里逃走了,即使在 20 世纪,也只出了一个唯一值得一提的喜剧作家![1]

[1] 丁西林(1893—1974)。丁的剧作,参阅 Marc Hermann 的译本,近年"袖珍汉学"版。

美国汉学家埃里克·亨利(1943年生)在以上摘录中对我们的论述对象发表了具有代表性的看法,而且明显影射到李笠翁,所以我们得出的结论是:纵然李笠翁当之无愧地受到西方读者的厚爱,在喜剧领域,李氏作品也许可以称之为革新性剧目,但是,在向现代主义艺术潮流迈进的途程中,李氏作品绝不是具有指南意义的戏剧。它没有创造历史,也永远创造不出历史。中国戏剧思想在3位永远无法超越的伟大戏剧家洪昇、孔尚任和李笠翁之后倒不如说被调整到以娱乐、回避冲突以及通俗化为方针上来。与之有关的,是皇宫、商界及城市公众所追求的、可能获得的娱乐。

五　京　剧

为了使事物的发展不完全按照编年顺序的模式,就有必要抢在中国戏剧发展之前议论某些事情。以下将要讨论在本书其他地方已经说过的事,现在有必要加以深化。中国戏剧在清代从阅读材料退化为纯演出,这是事实,它变成吸引人的热闹场面,越出它原本植根于一年四季宗教祭祀的范围。在北京,有人每天都在固定的公众戏院演戏,戏剧脱离了寺庙和集市,将社会各阶层人士召集一处。无论皇帝还是学者、平民百姓,在追求娱乐享受方面,其固定的社会界限开始模糊了。

语言不再处于中心位置,以语言为载体的故事不再重要。为何如此,我们还将讨论。从这个事实出发,首先为我们这本戏剧史得出的结论是:语言在哪里沦为次要,哪里便有别的东西成为中心。在北京的歌剧里,这"别的东西"就是易懂好记的演唱,二胡伴奏,令人窒息的杂技,绚丽多彩的戏装和脸谱,以及猥亵的表情动作。若按此重点写,那这本戏剧史就不是作为文学史、而是作为音乐史写下去了,那就需要另一些专家来执笔,也就要面向另外的观众了。为了使这一历史性的变化通俗易懂,就需要将重要之事予以概述,在这方面,一些参考和评论文献做得相当优秀,以至几乎没有什么新东西需要补充了。① 由于戏剧文本不重要,所以皇权时代北京的

① 我在此处依据 Dolby:《中国戏剧史》以及 Mackerras:《北京歌剧的兴起,1770—1870》。这两部著作在出版几十年后依然被视为极具水准! Mackerras 对一些具体事务论述甚详,比如演员收入、社会地位、同性恋等。3 年后他又在一部新作里作了综述。参阅他的《现代中国戏剧》(*The Chinese Theatre in Modern Times*),27—49 页。关于这个主题的书目,参阅 Daniel Shih-Peng yang:《京剧研究资料加注释的书目》(*An Annotated Bibliography of Materials for the Study of the Peking Theatre*),麦迪逊:威斯康星大学出版社。
关于翻译京剧的麻烦,参阅 Huang Meixu:《京剧韵白的翻译:困难与可能性》("Translation the Verse Passages in Peking Opera: Problems and Possibilities"),载 *Tamkang Review* VII. 2(1976),93—122 页,VIII. 1(1977),171—206 页;以及他的《京剧演出的对白翻译:语言的某些问题》("Translating the Dialogue of Peking Opera for the Stage: Some Linguistic Aspects"),载 *Tamkang Review* XII. 1(1981),55—84 页;这位作者是台北中华文化大学的中国戏剧专家,他还写了许多关于京剧的入门文章:《京剧简明导言》("A Brief Introduction to Peking Opera"),载 *Tamkang Review* XII. 3(1982),315—329 页;《京剧:脱离必要性的简单》("Peking Opera: Simplicity out of Necessity"),载 *Tamkang Review* XIII. 3(1983),267—278 页。相关著作,参阅 Wei Tze-yün(即 Wei Z; yun):《京剧演出时的时空处理》("The Treatment of Time and Space on Peking Opera Stage"),载 *Tamkang Review* XII. 3(1982),285—293 页。近期对京剧实用方面有价值的研究,参阅 Yi Bian:《中国文化精华。京剧》,北京:外文出版社,2005;Yan Qun:《中国京剧脸谱》,哈尔滨:黑龙江出版集团,2000。(双语版)

歌剧给不少专家提供种种可能,或以某伶人为例撰写社会故事,或以实事为例,诸如舞台形式、戏院建筑的安全性、座位的安排等写专文具体介绍娱乐业风物。

1790年已作为关键年被提到。什么事情与这个年份有关呢?在一系列为皇帝、皇后和妃子举行的生日庆典活动中,自1713年始在北京举行越来越多的检阅和民间游艺活动,伶人也参与其事。由成千上万的好事者组成群众游行队列,人们还搭建无数临时性戏台,以便将大街上的人吸引到庆典活动中来。为了更好地欣赏宫廷里热闹的戏剧表演,就需要更大的舞台,它能让超尘世的鬼神在天庭和冥界之间来往,于是人们发明一种三层楼戏台,如今只颐和园尚有此类戏台遗存。① 人们需要更多的演员,为满足这种需要,必须从各省调集演员——这些省份拥有300多个地方剧种。1790年是个特例,当时乾隆皇帝让手下大事铺张庆贺他的寿辰,有外宾出席。来京的戏班中包括安徽的4大戏班,其通俗的音乐风格和极富魅力的表演技艺并融合其他地方戏风格逐渐形成京剧。我们不难想象,皇室意欲显示——包括向外国使团——自己是世界上最大的尘世权威②,正是这种需要才使得外省的演员们在京安家落户,众多艺术家互相影响,还成立行会。其中个别演员在民众中影响甚大,成了明星,③甚至成了富户。为了保住观众对他们的关注度,他们常常采用猥亵的语言和姿态。演戏、同性恋、男妓④,这些东西都是为了同一个目的。于是各阶层人士开始介入男妓这种勾当。在19世纪,安徽、湖北、山西和陕西等地方戏相互融合,逐渐形成现在人们熟知的京剧,它深受普通百姓和达官贵人的喜爱。这一胜利收到很多实惠:兴建了许多公众戏院,戏院里整天演戏,成了社会生活的中心,而戏剧表演也渐趋世俗化。

如前述,戏剧表演和观赏具有超自然特征。它们所依据的是神仙鬼怪故事。最受青睐的莫过于目连救母的戏。这类戏的演出,从意识形态方面理解是对黑暗势力

① 参阅 Wilt L. Idema:《乾隆朝三层宫廷戏院里的演出》("Performances on a Three-tiered Stage Court Theater During the Qianlong Era"),载 Lutz Bieg, Ering von Mende 与 Martina Siebert:《马丁·吉姆纪念文集》,威斯巴登:Harrassowitz, 2000。在德国,三层戏台自巴洛克时期就已为人熟知。

② 参阅 Ye Xiaoqing:《四海安宁:1793年的附庸国戏剧及使命》("Ascendant peace in the Four Seas: Tributary Drama and the Macartney Mission of 1793"),载 Late Imperial China 26.2(2005),89—113页。

③ 参照 Catherine Vance Yeh:《何处是文化生产的中心?男演员的发迹以及京沪挑战(1860—1910)》["Where is the Center of Cultural Production? The Rise of the Actor of National Stardom and Beijing/Shanghai Challenge(1860s—1910s)"],载 Late Imeperial China 25.2(2004),74—118页。

④ 关于此话题,除参阅 Mackerras:《北京歌剧的兴起,1770—1870》外,还建议参阅较新的文献:Andrea S. Goldman:《戏剧行家著文论清代的男演员》("Actors and Aficionados in Qing Dynasty Texts of Theatrical Connoisseurship"),载 HJAS 68.1(2008),1—56页。这位女作者主要探讨"花谱"。

的斗争,从政治方面理解,阐述的是皇帝对世间反抗势力的斗争。这尤其切合1683年,是年朝廷镇压了一次叛乱,在祝捷庆典上,人们甚至将活的动物诸如狮、象和骆驼拉上舞台参演,以至表演压过宾白和唱词。

宫廷在1908年以前一再用戏剧和舞台表演庆贺生日或吊丧,乾隆皇帝六下江南(自1751年起),扬州富甲一方的盐商用演戏迎驾,尽管如此,京城的当权者仍然意识到一种由公众戏剧表演引发的危险。本书业已提及对戏剧的严格审查(1774—1782),先后有一些戏院、剧种和剧目被禁。① 但一般地讲,在皇权统治期内,皇室和戏剧业彼此玩的是猫捉老鼠游戏。即便焚书、杀害剧作家,但戏剧并未完全被压制,理由很简单:或因某些皇室成员未恪守禁令;或因戏剧业提供了多种多样的劳动岗位和相关产业;或因艺术家找到了降低限制和约束的良策。关闭一家戏院对于行业外的其他人就意味着断了丰厚的财源。戏剧与社会的密切互动,其负面的实例是慈禧太后,她在国难临头、国脉如丝的当口依然整天沉溺于京剧魅力,不问政事。

宫廷需要以戏剧自娱,需要借戏剧证明自己,或作宣传工具,但也担心由戏剧引发危害。我们姑且不提诸如政治审查、娇惯兵痞等事,还有戏迷可能倾家荡产,或用公众的钱财养私人戏班,成千上万人的集会堵塞街道,给可疑之徒提供闹事契机,对社会秩序造成危害。男人和女人在视听色情和粗野之事时会想入非非,有别于他们所期许的庄重。

宫廷希望通过为私人和公众的演出来增强道德教化,但往往适得其反,以至上演《目连救母》这崇高行为的戏也可能遭某道禁令的封杀。读书人中愿意公布自己是剧作者的人为何越来越少,盖因对剧作家的迫害。从文学到语言表达的过渡也就是从高雅艺术向颇成疑问的娱乐过渡,上演美学张力甚微的剧目②只会败坏自己的名声。

京剧逐渐站稳脚跟,这无异于"传奇"的死亡。随着官员蒋士铨(1725—1785)的剧目被视为不可演、古板,③"传奇"也就寿终正寝。这样就完成一个具有决定意义的

① 被禁剧目包括放荡的尼姑题材戏。参阅 Andrea S. Goldman:《不安份的尼姑:两种'思凡'表演类型对女性欲望的描写》("The Nun Who Wouldn't Be: Representations of Female Desire in Two Performance Genres of 'Si Fan'"),载 *Late Imperial China* 22.1(2001),71—138页。
② 参阅福尔开译本:《中国新时代的11部歌剧文本》,21页。
③ 关于这一评价,参阅廖奔/刘彦君:《中国戏曲发展史》,卷四,363页,从357页起介绍他的生平及作品,他的传奇作品《采石记》(1770年前后)以诗人李白(701—762)为题材,由福尔开译成德文:《中国清代的两部歌剧》,395—448页。蒋氏的传奇作品,有人说是"传奇",一些人说是"昆曲",一些人说是"杂剧"。

转变:高雅而深邃的语言艺术再也无人问津,普及性、通俗性的东西取代了精粹的、人们愈益难以理解的东西。人们喜欢在幕间搀杂节目,尤其是杂技。鉴于来自西方的危机,军事变得重要了,这让京剧中的"老生"角色占据了中心位置。为了国家的利益,京剧被当作工具使用。"文化大革命"是京剧极不光彩的顶点。

展望　论革新与习俗问题

在元人杂剧与传奇两者中，李笠翁不遗余力地推崇前者。除去汤显祖，李氏对元人杂剧的评价是再明显不过的。元人杂剧结构清晰，情节明朗，其语言可满足很高的要求，它尚未使用那一再重复或略微变体的固定节目。至明末清初，情况发生了变化：差不多只是充分利用人们早已熟知的东西。随着大约 300 个地方剧种、尤其是京剧确立其优势地位，遂致艺术的语言和严肃的内容被软化和表面化。这期间，汉学界对此颇为关注，它喜欢把帝制时代戏剧这个论述对象当作契机，但目的不是把它当作纯文字予以探讨，而是有意将其位移到社会学问题上来。[①] 但我们也要讲句公道话，这一时期有关中国戏剧的参考和评论文献有如雨后春笋般地涌现，这个领域的科学研究有了个兴旺的开头，或许马上会达到高潮，可以预测，令人惊异之事将层出不穷。

姑举一例：约瑟芬·黄虹（Josephine Huang Hung）写了一本惠及学界的《明代戏剧史》（台北，1966），内中未涉及孟称舜（1598—1684）。孟氏无论在理论上还是在实践上均不愧为名副其实的戏剧家，但书中对他一字未提。于是在 20 世纪 80 年代，大陆开始对孟称舜其人其作迅即作增值性重估。坐实这重估，主要依据他那个

① 对照 Li Xiaolang:《中国歌剧里的服饰骗局》，香港：香港大学出版社，2006。文中论述中国舞台上女扮男装和男扮女装；Wu Qingyun 译本:《繁华梦：王云的传奇剧》，香港：香港大学出版社，2008。此书以女性舞台艺术为框架，介绍女剧作家王云（Wang Yun，1749—1819）。关于王云的作品，参阅 Paul S. Ropp:《不再画眉，戴士子帽》（"Now Cease Painting Eyebrows, Don a Scholar's Cap and Pin"），载《明代研究》40(1998)，86—110 页；Pierre-Etienne Will:《黄燮清（1805—1864），官吏的一面镜子》("La Vertu Administrative au Théâtre. Huang Xie qing（1805—1864）et Le Miroir du Fonctionnaire")，载 Etudes Chinoises XVIII. 1-2(1999)，289—367 页，对昆曲《聚光鉴》（1855 年前后），作者着重探讨与鸦片战争有关的场景戏。此剧的摘选，参阅 Jiang 等:《明清传奇鉴赏辞典》，卷二，1434—1438 页；Judith T. Zeitlin:《尤侗（1618—1704）作品里的心灵描绘与表现》["Spirit Writing and Performance in Work of You Tong（1618—1704）"]，载 T'oung Pao LXXXIV（1998），102—135 页，这位女作者研究处于恍惚状态下的戏剧创作。尤侗的剧作《钧天乐》（1657）摘选，参阅 Jiang 等:《明清传奇鉴赏辞典》，卷二，874—882 页。

共分五十出的传奇作品《娇红记》(1636)。① 事实上,我们发现这个爱情悲剧在内容上确有新鲜之处,令人惊异,纵然它改编前人的戏剧样本,又有未能免俗的团圆结局。女主人公要的是一个"同心子"丈夫,她要"自求良偶"。她,还有她的至爱——视婚姻重于科举者,都希望"两人同心",心心相印。然而与常情一样,他们也为社会环境所不容,促致双双自杀,被合葬一处。悲剧恰在此处、在复活与升天的陈套中,发生天才般的突变。两个恋人因其"至情"而不朽,这伟大爱情能审视更高的世界。

我们无意利用从革新到习俗这突变的机会,以进一步引起人们因中国戏剧的某些不足而感到不快,那末只有间接地谈论戏剧通史才会对我们有所帮助了。只要我们囿于中国戏剧范围而不从世界文学角度看中国戏剧问题,那我们的评价就几乎不可能是客观的。在上文中,我们一再指出与德国戏剧史相类似的情况。最后要谈谈某些外来的事情,也许能帮助缓解一下慢慢滋生的失望情绪,那是对中国舞台上文学质量下降和独创性减少而感到的失望。

在世界舞台上,中国戏剧曾取得数百年的优势地位,但在18世纪情况发生了变化:中国戏剧在文学方面倒退了,在世界文坛的重要性被欧洲戏剧超越,至今似乎仍旧如此。但实际情况要错综复杂得多。② 欧洲戏剧熟悉两个诞生地和诞生时刻:纪元前5世纪的雅典和13世纪以来的基督教中世纪。戏剧在这两种情况下的出发点均是狂热崇拜:一是为诸神演出,二是偏爱耶稣受难的故事。正如中国清代的情形一样,欧洲在15、16世纪也有长达数天的戏剧演出,那是表现耶稣受难和复活的戏,其群众热闹场面使当权者大伤脑筋。这些戏均以集体创作的、家喻户晓的素材为基础。在露天演出时出现真的或假的放荡行为,导致1570年后演出一再被禁。1576年在伦敦建立首家固定戏院③,之后在欧洲那杞人忧天的声音还不绝于耳,纷纷抱怨

① 原文参阅王季思:《中国十大古典悲剧集》,343—493页。对孟称舜作品的评价,参阅Wilt L. Idema的专文,载Nienhauser:《印第安纳中国传统文学指南》,Vol 2,112—116页,以及廖/刘:《中国戏曲发展史》,卷三,397—403页;Richard G. Wang做简明而深刻的分析:《对"情"的崇拜:晚明时期及小说〈娇红记〉里的浪漫主义》["The Cult of Qing: Romanticism in the Late Ming Period and in the Novel (Jiao Hong Ji)"],载《明代研究》33(1994),26—29页。Jiang等:《明清传奇鉴赏辞典》,卷一,681—695页对三个关键场景戏未作阐释,令人失望。

② 我的以下一些认识——不详细列举——得益于Erika Fischer-Lichte:《德国戏剧简史;1. 古代至古典主义时期的戏剧史;2. 浪漫主义时期至现代的戏剧史》(Kurze Geschichte des deutschen Theaters; Geschichte des Dramas 1. Von der Antike bis zur deutschen Klassik; 2. Von der Romantik bis zur Gegenwart),图宾根,巴塞尔:Franke出版社,1999;他的另一著述:《戏剧符号学史》(Semiotik des Theaters),卷一,《戏剧的象征系统》(Das System der theatralischen Zeichen),图宾根:Narr出版社,2007;卷二,《从"人为的"象征到"自然的"象征——巴洛克戏剧和启蒙运动戏剧》(Vom »künstlichen« zum »natürlichen« Zeichen — Theater des Barock und der Aufklärung),图宾根:Narr出版社,1999。

③ 在古代雅典(约自公元前580年始)和古代罗马(约自公元前240年始)已有固定的戏院。参阅Enno Burmeister:《古希腊罗马的戏剧》(Antike griechische und römische Theater),达姆施塔特:科学出版社,2006。本书第15页饶有兴味地指出,那个位于希腊神庙中央的圆形舞场,导源于打谷场的形式。打谷场是中国戏剧的首个场所,前文已述!

男女间相聚随便,道德失范。我们知道,中国也有类似的言论。大凡密切关注西方戏剧史的人,都会一而再、再而三地碰到"禁止"这个关键词。在巴黎、维也纳和柏林,"禁止"也并不比北京少。这一切相似处当然也包括借舞台美化统治者。但我们感兴趣的除意大利即兴喜剧(自 1545 年始)外便是作为说话行为的戏剧向作为语言表达的戏剧的过渡。意大利即兴喜剧与元人杂剧一样,在面具和角色方面也有固定的原则,题材也是众所周知,即兴是演出的优秀部分所在。其结构也以"主与奴"、老与幼、男与女等等的矛盾冲突为基础。

说到语言表达这件事,由于(东)亚洲戏剧的影响,20 世纪遂与作为纯说白戏剧的戏剧告别了,而肢体及其表情、动作和声音被置于中心位置,说话降为次等事务。这事在 1900 年至 1930 年间已奠定基础,从那时开始越来越贯彻这样的认识:资产阶级个人主义和幻想戏剧一并失败了。人不再行动,最佳的情况也只是跟着一起行动。人被集体所取代。行为障碍这一概念对于现代社会中的个人而言越来越显重要了。它也标志着,在舞台上不再考虑原本意义上的行为了。所以,欧洲戏剧超越(东)亚洲文化厉行革新就不足为奇了。(东)亚洲文化中的"我"很少经过强劲打造,相反,集体认命则鲜明凸显。

在 20 世纪末,戏剧的去文学化和再戏剧化带来的后果是,几乎再也没有什么剧本是本着传统意义写就,所谓传统就是有情节,有精心推敲的对话。人们往往利用大家熟悉东西并将其陌生化。典型的例子可以举出海因里希·米勒(Heiner müllers, 1929—1995)的《哈姆雷特机器》(Hamletmaschine, 1977)①。此剧也与北京歌剧一样,只由一些活动布景组成,唯一的新东西是利用作者的悲观主义世界观。此剧所提供的,不是古老意义上的伟大的说白戏剧,甚至连它的"文学功能"也令人怀疑。诚然,米勒此剧的演出因其情景冲击力对观众造成深刻影响,这毫无疑问,但观众不会去阅读它,或者根本不需要阅读。语言退居到作为象征的躯体的后面,非说话不可时也说得结结巴巴,抑或大喊大叫。声音不再是高尚精神的表达,而是受折磨的躯体之媒介,这躯体是根本无法用西方国家过去的价值去应付的。这种戏剧几乎不可能按传统观念去评价,它需要新的评价标准。

中国的情况,也可提出类似的论证:过去是戏剧推动力的人士,自 18 世纪以来

① 载入 Heiner Müller:《窃贼》(Mauser),柏林:Rotbuch 出版社,1978,89—97 页。

降低了语言作为中国思想载体的这层意义,而帮助肢体语言完美化,其结果是作者不重要,演员重要。演员自18世纪以来是唯一越来越站到前台者,在20世纪,已经提到的梅兰芳形象堪称如日中天,所以用纯文学观点看中国戏剧,并以它作唯一标准,这是断不可能了。恰如20世纪西方国家的戏剧情况一样,现在也许要把语言表达带进戏剧,并以此观点重新开始写一部中国晚期戏剧史,现在是做此事的时候了,但这个任务只能留给未来几代人去完成。

参考文献目录

以上引用的书籍和论文,只是其中最重要者才包含在此目录中。

杂志和丛书的名称缩写

BJOAF Bochumer Jahrbuch für Ostasienforschung (《波鸿东亚研究年鉴》)
CLEAR Chinese Literature. Essays, Articles, Reviews (《中国文学、散文、论文、评论》)
HJAS Harvard Journal of Asiatic Studies (《哈佛亚洲研究杂志》)
HSMC Zhongguo xueshu mingzhu (《中国学术名著》)
VOB Veröffentlichungen des Ostasien-Instituts der Ruhr-Universität Bochum (《波鸿鲁尔大学东亚研究所论著文集》)

戏剧史重要著作

DOLBY, WILLIAM: *A History of Chinese Drama*, London: Elek 1976.

FISCHER-LICHTE, ERIKA: *Kurze Geschichte des deutschen Theaters*, 2. Aufl., Tübingen u. Basel: Francke 1999 (= UTB; 1667).

— DIES.: *Geschichte des Dramas*. 1. *Von der Antike bis zur deutschen Klassik*; 2. *Von der Romantik bis zur Gegenwart*, Tübingen u. Basel: Francke 1999.

— DIES.: *Semiotik des Theaters*, Bd. 1: *Das System der theatralischen Zeichen*, Tübingen: Narr 1998. Bd. 2: *Vom »künstlichen« zum »natürlichen« Zeichen-Theater des Barock und der Aufklärung*, 1995; Bd. 3.: *Die Aufführung als Text*, 1995.

GIMM, MARTIN: *Das Yüeh-fu tsa-lu* [Yuefu zalu] *des Tuan An-chieh* [d. i. Duan Anjie]. *Studien zur Geschichte von Musik, Schauspiel und Tanz in der T'ang* [d. i. Tang]-*Dynastie*, Wiesbaden: Harrassowitz 1966 (= Asiatische Forschungen; 19).

李修生:《元杂剧史》,南京:江苏古籍出版社,2002。

廖 奔:《中国古代剧场史》,郑州:中州古籍出版社,1997。

廖 奔/刘彦君:《中国戏曲发展史》,四卷本,太原:山西教育出版社,2003。

马荣新:《王国维:宋元戏曲史疏证》,上海:复旦大学出版社,2004。

PFISTER, MANFRED: *Das Drama*, München: Fink 2001 (= UTB; 580).

PORKERT, MANFRED: *China-Konstanten im Wandel*, Stuttgart: S. Hirzel 1978.

Qi Shijuan:《明戏杂剧研究》,广州:广东高等教育出版社,2001。

Qian Jiuyuan:《中国古典戏剧的民族性根源》,合肥:合肥工大出版社。

Tanaka, Issei: *Chūgoku engeki shi* (A History of the Chinese Theatre), Tokio: Tokio Daigoku 1998.

West, Stephen H.: *Vaudeville and Narrative: Aspects of Chin* [d. i. Jin] *Theater*, Wiesbaden: Steiner 1977 (= Münchener Ostasiatische Studien; 20).

《中国大百科全书》《戏曲,曲艺》,北京.上海:中国大百科全书出版社,1983。

周贻白:《中国戏曲发展史纲要》,上海:上海古籍出版社,1984。

— Ders.: *Zhongguo xiju shi changpian* (Ausführungen zur Geschichte des chinesischen Theaters), Shanghai: Shanghai Shiji Chuban Jituan 2007.

Zhu, Wenxiang:《中国戏剧学概论》,北京:中国人民大学出版社,2004。

Zhu, Zhengshang:《戏曲》,济南:山东友谊出版社,2004。

其他重要著作:

Hai, Zhen:《戏曲音乐史》,北京:文化艺术出版社,2003。

He, Xinhui:《元曲鉴赏辞典》,北京:中国妇女出版社,1988。

Ji, Guopin:《元杂剧发展史》,石家庄:河北教育出版社,2005。

Jiang Jurong:《剧史考论》,上海:复旦大学出版社,2008。

Jin Shui 等:《中国戏曲史略》,北京:人民音乐出版社,2003。

Liao, Ben:《中国戏曲史》,上海:上海人民出版社,2004。

Ming, Guan:《扬州戏剧文化试论》,北京:社会科学文献出版社,2008。

Niu, Piao:《中国戏曲史教程》,北京:文化艺术出版社,2004。

Peng, Wei 等:《中国风俗通史》,秦汉卷,上海:上海文艺出版社,2002。

Qiao, Li 等:《元明清曲选》,二卷本,西安:太白文艺出版社,2004。

Shi, Zhongwen:《中国艺术史》《戏曲卷》,石家庄:河北人民出版社,2006。

Tu, Pei:《中国戏曲表演试论》,北京:文化艺术出版社,2002。

Xue, Ruizhao:《宋金戏剧史稿》,北京:三联书店,2005。

Xu, Zifang:《明杂剧史》,北京:明华书局,2003。

Zhang, Chengchong 等:《中国风俗通史》,上海:上海文艺出版社,2006。

Zhang, Zhengxue:《中国杂剧艺术通论》,天津:天津古籍出版社,2007。

引用文献总目录:

Alleton, Viviane u. Michael Lackner (Hg.): *De l'un au multiple. Traductions du Chinois vers les Langues Européennes*, Paris: Éditions de La Maison 1999.

Atwell, William S.: »From Education to Politics: The Fu-she«; in: William Theodore de Bary (Hg.): *The Unfolding of Neo-Confucianism*, New York: Columbia UP 1975, S. 333 – 368.

Bauer, Wolfgang (Übers., Hg.): *Die Leiche im Strom. Die seltsamen Kriminalfälle des Meisters Bao*, Freiburg u. a.: Herder 1992.

— Ders: u. Herbert Franke: *Die goldene Truhe. Chinesische Novellen aus zwei Jahrtausenden*, München: Hanser 1968.

Bazin, A. P. L.: *Le Pi-pa-ki* [d. i. Pipa ji] *ou l'Histoire de Luth*, Paris: Imprimerie Royale 1841.

Benn, Charles: *Daily Life in Traditional China. The Tang Dynasty*, Westport, Conn. U. London: Greenwood 2002.

Besio, Kimberly u. Constantine Tung (Hg.): *Three Kingdoms and Chinese Culture*, Albany: State University of New York Press 2007.

Birch, Cyril (Hg.): *Anthology of Chinese Literature. From Early Times to the Fourteenth Century*, New York: Grove (First Evergreen Edition) 1967.

— Ders.: »Translating and Transmuting Yüan [d. i. Yuan] and Ming Plays«, in: *Literature East and West*, 1970, Vol. XIV, Nr. 4., S. 491–509.

— Ders.: »Tragedy and Melodrama in Early Ch'uan-ch'i [d. i. Chuanqi] Plays: ›Lute Song‹ and ›Thorn Hairpin‹ Compared«, in: *Bulletin of the School of Oriental and African Studies* XXXVI (1973), S. 228–247.

— Ders. (Hg.): *Studies in Chinese Literary Genres*, Berkeley: University of California Press 1974.

— Ders.: »The Architecture of the Peony Pavilion«, in: *Tamkang Review* X. 3+4 (1980), S. 609–640.

— Ders.: *Scenes for Mandarins. The Elite Theater of the Ming*, New York: Columbia UP 1995.

Bonner, Joey: *Wang Kuo-wei* [d. i. Wang Guowei]. *An Intellectual Biography*, Cambridge, Mass. u. a.: Harvard UP 1986.

Boorman, Howard L. u. Richard C. Howard (Hg.): *Biographical Dictionary of Republican China*, 5 Bde., New York u. London: Columbia UP 1967.

Borries von, Ernst u. Erika: *Deutsche Literaturgeschichte*, 5 Bde., München: dtv 1991.

Bossler, Beverly: »Shifting Identities: Courtesans and Literati in Song China«, in: *HJAS* 62.1 (2002), S. 5–37.

Bu, He:《中国祭祀戏剧研究》,北京:北京大学出版社,2008。

Bu, Jian:《从祭赛到戏曲》,北京:文化艺术出版社,2005。

Bulling, Anneliese: »Die Kunst der Totenspiele in der östlichen Han-Zeit«, in: *Oriens Extremus* 3 (1956), S. 28–56.

Burmeister, Enno: *Antike griechische und römische Theater*, Darmstadt: Wissenschaftliche Buchgesellschaft 2006.

Cao, Meng:《中国古典戏剧的传播与影响》,北京:中国社会科学出版社,2006。

CARLITZ, KATHERINE: *The Rhetoric of Chin p'ing mei* [d. i. Jin Ping Mei], Bloomington: Indiana UP 1986.

— DIES. : »Desire and Writing in the Late Ming Play ›Parrot Island‹«, in: ELLEN WIDMER u. KANG-I SUN CHANG (Hg.): *Writing Women in Late Imperial China*, Stanford: Stanford UP 1997, S. 101–130.

— DIES. : »The Daughter, the Singing-Girl, and the Seduction of Suicide«, in: *Nan Nü. Men, Women and Gender in Early and Imperial China* 3.1(2001), S. 22–46.

Ceng, Yongyi:《参军戏与元杂剧》,台北:Lianjing 出版社。

另著:《兼论宗教与戏剧之关系》,《人文中国学报》,14(2009),35—68 页。

CHANG, CHUN-SHU [d. i. Zhang Zhunshu?] u. SHELLEY HSUEH-LUN CHANG [d. i. Zhang Xuelun?]: *Crisis and Transformation in Seventeenth-Century China. Society, Culture, and Modernity in Li Yü's* [d. i. Li Yu] *World*, Ann Arbor: University of Michigan Press 1992.

CHANG, H. C.: *Tales of the Supernatural*, Edinburgh: UP 1983.

CHEN, FAN PEN: *Chinese Shadow Theatre. History, Popular Religion & Women Warriors*, Montreal u. a.: McGill-Queens' UP 2007.

Chen Jitong:《中国人的戏剧》,桂林:广西师范大学出版社,2006。

CHEN, LILI: »Some background Information on the Development of the Chu-Kung-Tiao [d. i. zhugongdiao]«, in: *HJAS* 33(1973), S. 224–237.

CHEN, ROBERT SHANMU: *A Comparative Study of Chinese and Western Cyclic Myths*, New York u. a.: Peter Lang 1992 (= Asian Thought and Culture; VIII.).

CHEN SHOUYI: »The Chinese Orphan: A Yuan Play. Its Influence on European Drama of the Eighteenth Century«, in: ADRIAN HSIA (Hg.): *The Vision of China in the English Literature of the Seventeenth and Eighteenth Centuries*, Hongkong: Chinese UP 1998, S. 359–382.

Chen, Weizhao:《戏曲起源问题的科学性质与哲学性质》,上海戏剧学院学报 1/2002, 83—93 页。

CH'EN, LI-LI [d. i. Chen Lili]: » Outer and inner Forms of Chu-kung-tiao [d. i. zhugongdiao] with Reference to Pien-wen [d. i. bianwen], Tz'u [d. i. ci] and Vernacular Fiction«, in: *HJAS* 32(1972), S. 124–149.

— DIES.: *Master Tung's Western Chamber Romance*, Cambridge u. a.: Cambridge UP 1976.

CHENG, FRANÇOIS: *Fülle und Leere. Die Sprache der chinesischen Malerei*. Aus dem Französischen von JOACHIM KURZT, Berlin: Merve 2004.

Cheng, yun 等:《中国戏曲》,武汉:湖北美术出版社,2005。

CHEUNG, PING-CHEUNG [d. i. Zhang Bingxiang]: » Tou O yüan [d. i. Dou E yuan] as

Tragedy«, in: WILLIAM TAY u.a. (Hg.): *China and the West: Comparative Literature Studies*, Hongkong: The Chinese UP 1980, S. 251–275.

CH'IEN, CHUNG-SHU [d. i. Qian Zhongshu]: »Tragedy in Old Chinese Drama [1935]«, in: *Renditions* 9(1978), 85–91.

CHING, JULIA: *To Aquire Wisdom. The Way of Wang Yang-ming*, New York u. London: Columbia UP 1976.

CHOU, HING-HSIUNG [d. i. Zhou, Xingxiong] (Hg.): *The Chinese Text: Studies in Comparative Literature*, Hong Kong: Chinese University Press. 1986.

CHOW, TSE-TSUNG [d. i. Zhou Cezong] (Hg.): *Wen-lin Vol. II. Studies in the Chinese Humanities*, Hongkong u. a. : Chinese University u. a. 1989.

CHURCH, SALLY K. : »Beyond the Words: Jin Shengtan's Perception of Hidden Meanings«, in *Xixiang ji*, in: *HJAS* 59. 1(1999), S. 5–77.

CLART, PHILIP: »The Concept of ›Popular Religion‹ in the Study of Chinese Religions: Retrospect and Prospects«, in: ZBIGNIEW WESOLOWKSI (Hg.): *The Fourth Fu Jen University International Sinological Symposium: Research on Religion in China: Status quo and Perspectives*, Taipeh: Fu Jen University 2007, S. 166–203.

CLUNAS, CRAIG: *Superfluous Things. Material Culture and Social Status in Early Modern China*, Urbana u. Chicago: University of Illinois Press 1991.

CROWN, ELLEANOR H. : »Rhyme in the Yüan [d. i. Yuan] Dynasty Poetic Suite (T'ao shu [d. i. taoshu])«, in: *Tamkang Review* IX. 4(1979), S. 451–467.

CRUMP, JAMES, I. : »Liu Chih-yuan [d. i. Liu Zhiyuan] in the Chinese ›Epic‹, Ballad and Drama«, in: *Literature East and West* XIV. 2(1970), S. 154–171.

— DERS. : »Yüan-pen [d. i. yuanben], Yüan [d. i. Yuan] Drama's Rowdy Ancestor«, in: *Literature in East and West* XIV. 4(1970), S. 473–490.

— DERS. : »The Elements of Yüan [d. i. Yuan] Opera«, in: *The Journal of Asian Studies* XVII. 3(1958), S. 417–434.

— DERS. : »Giants in the Earth: Yuan Drama as Seen by Ming Critics«, in: *Tamkang Review* V. 2(1974), S. 33–62.

— DERS. : *Chinese Theater in the Days of Kublai Khan*, Ann Arbor: University of Michigan 1990.

— DERS: »Spoken Verse in Yüan [d. i. Yuan] Drama«, in: *Tamkang Review* IV. 1 (1973), S. 41–52.

— DERS. : »The Wolf of Chung-shan [d. i. Zhongshan]«, in: *Renditions* 7(1977), S. 29–38.

DAEMMRICH, HORST S. u. INGRID: *Themen und Motive in der Literatur*, Tübingen: Francke 1987.

DE GROOT, J. J. M. : *The Religious System of China*, 6 Bde. , Leiden: Brill 1910.

DIEFENBACH, THILO: » Wahrnehmung und Gestaltung: Zu den ideengeschichtlichen Hintergründen des *Qingshi* von Feng Menglong «, in: ANTJE RICHTER, HELMOLT VITTINGHOFF (Hg.): *China und die Wahrnehmung der Welt*, Wiesbaden: Harrassowitz 2007, S. 129–143.

DOLBY, A. W. E.: »Kuan Han-ch'ing [d. i. Guan Hanqing]«, in: *Asia Major* 16(1971), S. 1–60.

DOLBY, WILLIAM (Übers.) *Eight Chinese Plays. From the 13th Century to the Present*, mit einer Einleitung von WILLIAM DOLBY, London: Elek 1978.

— DERS.: »Wang Shifu's Influence and Reputation«, in: *Ming Qing Yanjiu* 1994, S. 19–45.

DOLEŽELOVÁ, ANNA: »A New Image of Wang Zhaojun in Contemporary Chinese Drama«, in: R. P. KRAMERS (Hg.): *China: Continuity and Change. Papers of the XXVIIth Congress of Chinese Studies*, Zürich: Universität Zürich 1982, S. 265–272.

DOLEŽELOVÁ-VELINGEROVÁ, M[ilena] u. J. I. CRUMP (Übers.): *Ballad of the Hidden Dragon (Liu Chih-yüan chu-kung-tiao* [d. i. Liu Zhiyuan zhugongdiao], Oxford: Clarendon Press 1971.

DONG, JIEYUAN: »*Xixiang ji zhugongdiao* (Die Ballade vom Westzimmer)«, in: *HSMC* 286, Taipeh: Shijie Shuju 1961.

DU HALDE, JEAN-BAPTISTE: *Description Géographique, Historique, Chronologique, Politique, Et Physique de la Chine et de la Tartarie Chinoise*, Bd. 3, A la Haye (Den Haag): Chez Henri Scheurleer 1736.

EBERHARD, WOLFRAM: »Die Chin [d. i. Jin] im chinesischen Theater«, in: WOLFGANG BAUER (Hg.): *Studia Sino-Mongolica. Festschrift für Herbert Franke*, Wiesbaden: Steiner 1979 (= Münchener ostasiatische Studien; 25), S. 345–352.

— DERS.: *The Local Cultures of South and East China*. Translated from the German by ALIDE EBERHARD, Leiden: Brill 1968.

— DERS. (Hg.): *Lexikon chinesischer Symbole*, Köln: Diederichs 1983.

ECKERT, ANDREAS u. GESINE KRÜGER (Hg.): *Lesarten eines globalen Prozesses. Quellen und Interpretationen zur Geschichte der europäischen Expansion*, Hamburg: Lit-Verlag 1998.

EGAN, RONALD: *The Problem of Beauty. Aesthetic Thought and Pursuits in Northern Song Dynasty China*, Cambridge (Mass.) u. London u. a.: Harvard University Asia Centre 2006.

EGGERT, MARION: »Du Liniang, das Käthchen von Heilbronn und die Lust des Träumens-ein Versuch«, in: *minima sinica* 1/1992, S. 37–56.

— DIES.: *Rede vom Traum. Traumauffassungen der Literatenschicht im späten kaiserlichen China*, Stuttgart: Franz Steiner 1993.

EGGERT, MARION, WOLFGANG KUBIN, ROLF TRAUZETTEL u. THOMAS ZIMMER: *Die klassische chinesische Prosa. Essay, Reisebericht, Skizze, Brief. Vom Mittelalter bis zur Neuzeit*, Bd. 4 der *Geschichte der chinesischen Literatur*, hg. von WOLFGANG KUBIN, München: Saur 2004.

EIFRING, HALVOR (Hg.): *Love and Emotions in Traditional Chinese Literature*, Leiden: Brill 2004 (= Sinica Leidensia; LXIII).

ELBERFELD, ROLF: »Resonanz als Grundmotiv ostasiatischer Ethik«, in: *minima sinica* 1/1999, S. 25 – 38.

EMMERICH, REINHARD: » Xiongnu-Politik und chinesisches Selbstverständnis in der beginnenden Han-Zeit«, in: CHRISTIANE HAMMER u. BERNHARD FÜHRER (Hg.): *Chinesisches Selbstverständnis und kulturelle Identität – » Wenhua Zhongguo «*, Dortmund: Projekt Verlag 1996 (= edition cathay; 22), S. 15 – 33.

— DERS.: »›Ich fühle mich immer wieder angezogen von originellen und freien Geistern‹– Alfred Forke (1867 – 1944)«, in: HELMUT MARTIN u. CHRISTIANE HAMMER (Hg.): *Chinawissenschaften-Deutschsprachige Entwicklungen. Geschichte, Personen, Perspektiven*, Hamburg: Institut für Asienkunde 1999, S. 421 – 448.

— DERS.: (Hg.): *Chinesische Literaturgeschichte*, Stuttgart, Weimar: Metzler 2004.

ENO, ROBERT: *The Confucian Creation of Heaven. Philosophy and the Defence of Ritual Mastery*, State University of New York Press 1990.

ERKES, EDUARD: »Das chinesische Theater vor der T'ang-Zeit« [d. i. Tang-Zeit], in: *Asia Major* X(1935), S. 229 – 246.

FAIRBANK, JOHN K. (Hg.): *Chinese Thought & Institutions*, Chicago u. London: University of Chicago Press 1957.

Fan, Limin:《古代戏曲名剧赏析》,武汉:崇文书局,2007。

— Ders:《清代北京戏曲演出研究》,北京:人民文学出版社,2007。

FAUROT, JEANETTE: »Hsü Wei's [d. i. Xu Wei]›Mi Heng‹: A Sixteenth-Century Tsa-chü [d. i. zaju]«, in: *Literature East & West* 17(1973), S. 282 – 304.

FEI, FAYE CHUNFANG (Hg.): *Chinese Theories of Theater and Performance from Confucius to the Present*, Ann Arbor: University of Michigan Press 1999.

FILIPIAK, KAI: *Krieg, Staat und Militär in der Ming-Zeit (1368 –1644). Auswirkungen militärischer und bewaffneter Konflikte auf Machtpolitik und Herrschaftsapparat der Ming-Dynastie*, Wiesbaden: Harrassowitz 2008 (= opera sinologica; 22).

FORKE, ALFRED (Übers.): *Zwei chinesische Singspiele der Qing-Dynastie*, hg. von MARTIN GIMM, Stuttgart: Steiner 1993 (= Sinologica Coloniensia; 16).

— DERS. (Übers.): *Chinesische Dramen der Yüan* [d.i. Yuan]*-Dynastie. Zehn nachgelassene Übersetzungen*, hg. u. eingeleitet von MARTIN GIMM, Wiesbaden: Franz Steiner Verlag 1978 (= Sinologica Colonensia; 6).

— DERS. (Übers.): *Elf chinesische Singspieltexte aus neuerer Zeit*, hg. von MARTIN GIMM, Stuttgart: Steiner 1993 (= Sinologica Coloniensis; 17).

— DERS. (Übers.): *Hui-lan ki* [d. i. Huilan ji]. *Der Kreidekreis. Schauspiel*, Leipzig: Reclam [1927].

FRANKE, HERBERT: *Geld und Wirtschaft in China unter der Mongolen-Herrschaft. Beiträge zur Wirtschaftsgeschichte der Yüan* [d.i. Yuan]-*Zeit*, Leipzig: Harrassowitz 1949.

— DERS.: (Hg.): *Sung* [d. i. Song] *Biographies*, 4 Bde., Wiesbaden: Steiner 1976 (= Münchener Ostasiatische Studien; 16).

— DERS. u. DENIS TWITCHETT (Hg.): *Alien Regimes and Border States*, 907 – 1368, Cambridge: Cambridge UP 1994 (= The Cambridge History of China; 6).

FRANZ, RAINER VON: *Das »Ding-ding dang-dang pen-er gui* [d. i. Dingding dangdang pen'er gui] *(Das Töpfchengespenst mit der tönernen Stimme)«, ein chinesisches Drama aus der Zeit um 1300 n. Chr.*, Phil. Diss. Universität München 1977.

FRENZEL, ELISABETH: *Motive der Weltliteratur*, Stuttgart: Kröner 1980.

FRÜHAUF, HEINER: *Schausteller, Geschichtenerzähler, Akrobaten. Die Traditionen des chinesischen Theaters*, Tokio: Deutsche Gesellschaft für Natur-und Völkerkunde Ostasiens 1989 (= OAG aktuell; 37).

FÜHRER, BERNHARD: *Vergessen und verloren. Die Geschichte der österreichischen Chinastudien*, Bochum: projekt 2001 (= cathay; 42).

GADAMER, HANS-GEORG: *Die Aktualität des Schönen*, Stuttgart: Reclam 1998.

GÁLIK, MARIÁN: »Julius Zeyer's Version of Ma Zhiyuan's Lady Zhaojun: A Xiongnu Bride in Czech Attire«, in: *Asian and African Studies* 15(2006), S. 152 – 166.

《院本琵琶记校注》,上海:上海古籍出版社,1980。

《琵琶记》,洪涛生译成德语(冯至协助翻译),北京:北京出版社,1930。

GIMM, MARTIN: » Das chinesische Theater «, in: GÜNTHER DEBON: *Ostasiatische Literaturen*, Wiesbaden: AULA 23 (= Neues Handbuch der Literaturwissenschaft; 23) 1984, S. 107 – 125.

— DERS.: *Das schöne Mädchen Yingying. Erotische Novellen aus China*, Zürich: Manesse 2001.

GOLDMAN, ANDREA S.: »The Nun Who Wouldn't Be: Representations of Female Desire in Two Performance Genres of ›Si Fan‹«, in: *Late Imperial China* 22. 1 (2001), S. 71 –138.

— DIES.: »Actors and Aficionados in Qing Dynasty Texts of Theatrical Connoisseurship«, in: *HJAS* 68. 1. (2008), S. 1 – 56.

GOODRICH, L. CARRINGTON: *The Literary Inquisition of Ch'ien-lung* [d. i. Qianlong], 2. Aufl., New York: Paragon 1966.

GOODRICH, L. CARRINGTON u. CHAOYING FANG (Hg.): *Dictionary of Ming Biographies 1368–1644*, 2 Bde., New York u. London: Columbia UP 1976.

GRUBE, WILHELM: *Geschichte der chinesischen Litteratur*, Leipzig: Amelangs, 1902 (= Die Literaturen des Ostens; 8).

Gu, Lingsen:《昆曲与人文苏州》,沈阳:春风文艺出版社,2005。

Gu, Xuejie:《元明杂剧》:上海:上海古籍出版社,1979。

《拐骗妇女的人》,载杨宪益/戴乃迭译本:《关汉卿剧作选》:上海新文艺出版社,1958,48—78 页。

《孤本元明杂剧》,十卷本,台北:台湾商务出版社,1971。

郭汉城:《中国戏曲经典》,五卷本,济南:山东教育出版社,2000。

Guo, Yingde:《明清传奇戏剧》,北京:商务印书馆。

HAMILTON, ROBYN: »The Pursuit of Fame: Luo Qilan (1775–1813?) and the Debates about Women and Talent in Eighteenth-Century Jiangnan«, in: *Late Imperial China* 18.1(1997), S. 39–71.

HAMMER, CHRISTIANE HAMMER u. BERNHARD FÜHRER (Hg.): *Tradition und Moderne-Religion, Philosophie und Literatur in China*, Dortmund: projekt 1997.

HAN, BYUNG-CHUL: *Abwesen. Zur Kultur und Philosophie des Fernen Ostens*, Berlin: Merve 2007.

HANAN, PATRICK: *The Invention of Li Yu*, Cambridge, Mass., u. London: Harvard UP 1988.

HARNISCH, THOMAS: *Chinesische Studenten in Deutschland. Geschichte und Wirkung ihrer Studienaufenthalte in den Jahren von 1860 bis 1945*, Hamburg: Institut für Asienkunde 1999 (= Mitteilungen; 300).

HART, HENRY H. (Übers.): *The West Chamber. A Medieval Dream*, Stanford: Stanford UP 1936.

HAWKES, DAVID: »Reflections on Some Yuan Tsa-chü« [d. i. Yuan zaju], in: *Asia Major* XVI(1971), S. 69–82.

HAYDEN, GEORGE A.: »The Ghost of the Pot«, in: *Renditions* 3(1974), S. 32–52.

— DERS.: *Crime and Punishment in Medieval Chinese Drama. Three Judge Pao* [d. i. Bao] *Plays*, Cambridge, Mass. u. London: Harvard UP 1978.

— DERS.: »The Courtroom Plays of the Yüan [d. i. Yuan] and Early Ming Periods«, in: *HJAS* 34(1974), S. 192–220.

— DERS..: »The Legend of Judge Pao [d. i. Bao]: From the Beginnings Through the Yüan [d. i. Yuan] Drama«, in: LAWRENCE G. THOMPSON (Hg.): *Studia Asiatica*, San Francisco: Chinese Materials Center 1975, S. 339–355.

He, Xinhui:《元曲鉴赏辞典》,北京:中国妇女出版社,1988。

HE, YUMING: »Wang Guowei and the Beginnings of Modern Chinese Drama Studies«, in:

Late Imperial China 28.2(2007), S. 129–156.

— DIES.: »Difficulties of Performance: The Musical Career of Xu Wei's *The Mad Drummer*«, in: *HJAS* 68.2(2008), S. 77–114.

HEINZLE, JOACHIM: *Die Nibelungen. Lied und Sage*, Darmstadt: Wiss. Buchges. 2005.

HENDERSON, JOHN B.: *The Development and Decline of Chinese Cosmology*, New York: Columbia UP 1984.

HENRY, ERIC P.: *Chinese Amusement. The Lively Plays of Li Yu*, Hamden: Archon Book 1980.

HERMANN, MARC u. CHRISTIAN SCHWERMANN (Hg.): *Zurück zur Freude. Studien zur chinesischen Literatur und Lebenswelt und ihrer Rezeption in Ost und West. Festschrift für Wolfgang Kubin*, unter Mitwirkung von JARI GROSSE-RUYKEN, St. Augustin-Nettetal: Monumenta Serica 2007 (= Monumenta Serica Monograph Series; LVII).

HIGHTOWER, JAMES R.: »Yüan Chen [d. i. Yuan Zhen] and ›The Story of Ying-ying‹«, in: *HJAS* 33(1973), S. 90–123.

HOFFMANN, ALFRED: *Die Lieder des Li Yü* [d. i. Li Yu], *937–978, des Herrschers der Südlichen T'ang-Dynastie*, Köln: Greven 1950.

HÖKE, HOLGER: *Die Puppe (Mo-ho-lo* [d. i. Moheluo]*). Ein Singspiel der Yüan* [d. i. Yuan]*-Zeit*, Wiesbaden: Harrassowitz 1980 (= VOB; 26).

《长生殿》,Xu Shuofang 编,北京:人民文学出版社,1983。

HSIA, ADRIAN: »Eindeutschung des Kreidekreismotivs«, in: INGRID NOHL (Hg.): *Ein Theatermann, Theorie und Praxis. Festschrift zum 70. Geburtstag von Rolf Badenhausen*, München 1977, S. 131–142.

— DERS.: *Chinesia. The European Construction of China in the Literature of the 17th and 18th Centuries*, Tübingen: Max Niemeyer Verlag 1998 (= Communicatio; 16).

HSIA, C. T.: »A Critical Introduction«, in: S. I. HSIANG (Übers.): *The Romance of the Western Chamber*, New York: Columbia UP 1968, S. XV-XXI.

— DERS.: »Time and the Human Condition. The Plays of T'ang Hsien-tsu [d. i. Tang Xianzu]«, in: WM THEODORE DE BARY: *Self and Society in Ming Thought*, New York u. London: Columbia UP 1970, S. 249–290.

HSIAO, LI-LING [d. i. Xiao Liling]: »Political Loyalty and Filial Piety: A Case Study in the Relational Dynamics of Text, Commentary, and Illustrations in *Pipa Ji*«, in: *Ming Studies* 48(2003), S. 9–64.

HSIEH, DANIEL: *Love and Women in Early Chinese Fiction*, Hongkong: The Chinese UP 2008.

HSIUNG, S. I. [d. i. Xiong Shiyi] (Übers.): *The Romance of the Western Chamber (Hsi Hsiang Chi)*, New York u. London: Columbia UP 1968 [Nachdruck, Vorwort

1935].

HSÜ, TAO-CHING: *The Chinese Conception of the Theatre*, Seattle u. London: University of Washington Press 1985.

HU, JOHN Y. H. [d. i. Hu Yaoheng]: »The *Lute Song*: An Aristotelean Tragedy in Confucian Dress«, in: *Tamkang Review* II. 2 & III. 1 (1971/72), S. 345–358.

— DERS.: »The *Lute Song* Reconsidered: A Confucian Tragedy in Aristotelean Dress«, in: *Tamkang Review* VI. 2/VII. 1 (1975/76), S. 449–463.

— DERS.: » Through Hades to Humanity: A Structural Interpretation of *The Peony Pavilion*«, in: *Tamkang Review* X. 3+4(1980), S. 591–608.

— DERS.: »Ming Dynasty Drama«, in COLIN MACKERRAS (Hg.): (*Chinese Theater. From its Origins to the Present Day*, Honolulu: University of Hawaii Press, 1983, S. 60–69].

Hu, Mingwei:《中国早期戏剧观念研究》,北京:学苑出版社,2005。

HUA, WEI: »*Lun Nanke meng li de shijue yu zongjiao qiwu de guanxi*« (Vision and Religious Enlightenment in Tang Xianzu's Nanke meng), in: *Renwen Zhongguo xuebao* 14(2009), S. 95–111.

Huang Ke:《关汉卿戏剧人物论》,北京:人民文学出版社,1984。

HUANG, MARTIN W.: *Desire and Fictional Narrative in Late Imperial China*, Cambridge, Mass. u. London: Harvard University Press 2001.

Huang Shizhong:《戏曲起源若干问题再探讨》,载《艺术百家》2/1997,1—9页。

Huang Tianji/Ouyang, Guang:《李笠翁戏剧选》,长沙:岳麓出版社,1984。

HUANG, TSUNG-HSI [d. i. Huang Zongxi]: *The Record of Ming Scholars*. A Selected Translation edited by JULIA CHING with the Collaboration of CHAOYING FANG, Honolulu: University of Hawaii Press 1987.

HUANG, YIHUANG: » The Impact of Traditional Philosophy on Temporal and Spatial Expressions of Chinese Drama«, in: MABEL LEE u. A. D. SYROKOMLA-STEFANOWSKA: *Literary Intercrossings. East Asia and the West*, Sydney: Wild Peony 1998, S. 18–30.

HUMMEL, ARTHUR W. (Hg.): *Eminent Chinese of the Ch'ing* [d. i. Qing] *Period*, 2 Bde., Taipeh: Ch'eng Wen Publishing Company. Repr. 1975.

HUNG, S. JOSEPHINE HUANG: *Ming Drama*. Taipeh: Heritage 1966.

Josephine Huang:《明代戏剧》,台北:Heritage 出版社,1966。

— DIES.: » The Candida Character in Kuan Han-ching's [d. i. Guan Hanqing] *The Riverside Pavilion*«, in: *Tamkang Review* II. 2 & III. 1(1971/72), S. 295–308.

— DIES.: »On Some of the Characters in *The Palace of Eternal Youth* and *King Lear*«, in: *Tamkang Review* III. 2(1972), S. 73–102.

HUNG, SHENG [d. i. Hong Sheng]: *The Palace of Eternal Youth*. Aus dem Chinesischen

von YANG HSIEN-YI and GLADYS YANG, Peking: Foreign Laguages Press 1955.

HÜTTNER, JOHANN CHRISTIAN [1766 – 1847]: *Nachricht von der britischen Gesandtschaftsreise nach China: 1792 – 1794*, hg. von SABINE DABRINGHAUS. Sigmaringen: Thorbecke 1996.

Hwang, Mei-shu [d. i. Huang Meixu]: »Translating the Verse Passages in Peking Opera: Problems and Possibilities«, in: *Tamkang Review* VII. 2(1976), S. 93 – 122, VIII. 1(1977), S. 171 – 206.

— DERS. : »Is there Tragedy in Chinese Drama? An Experimental Look at an Old Problem«, in: *Tamkang Review* X(1979), S. 211 – 226.

— DERS. : »Translating the Dialogue of Peking Opera for the Stage: Some Linguistic Aspects«, in: *Tamkang Review* XII. 1(1981), S. 55 – 84.

— DERS. : »A Note on Characters' Self-descriptions in the Traditional Chinese Drama«, in: *Tamkang Review* XII. 3(1982), S. 295 – 313.

— DERS. : »A Further Look at the Character Types of the Traditional Chinese Theatre and Drama«, in: *Tamkang Review* XXI. 4(1991), S. 407 – 416.

— DERS. : »Translating the Verse Passages in Peking Opera: Problems and Possibilities «, in: *Tamkang Review* VII. 2(1976), S. 93 – 122, VIII. 1(1977), S. 171 – 206.

HWANG, WEN-LUNG: *Körpersprache im traditionellen chinesischen Drama*, Frankfurt a. M. u. a. : Peter Lang 1998.

IDEMA, WILT L. : »Emulation through Readaptation in Yüan [d. i. Yuan] and Early Ming Tsa-chü [d. i. zaju]«, in: *Asia Major Third Series* 3(1990), S. 100 – 128.

— DERS. : »The Ideological Manipulation of Traditional Drama in Ming Times. Some Comments on the Work of Tanaka Issei«, in: CHUN-CHIEH HUANG [d. i. Zhunjie] u. ERIK ZÜRCHER (Hg.): *Norms and the State in China*, Leiden u. a. : Brill 1993 (= Sinica Leidensia; XXVIII), S. 50 – 70.

— DERS. : »Zhu Youdun's Dramatic Prefaces and Traditional Fiction«, in: *Ming Studies* 10(1980), S. 17 – 37.

— DERS. : *The Dramatic Oeuvre of Chu Yu-tun* [d. i. Zhu Youdun], Leiden: Brill 1985 (= Sinica Leidensia; XVI).

— DERS. : »Chu Yu-tun [d. i. Zhu Youdun] as a Theorist of Drama«, in: ROBERT P. KRAMERS (Hg.): *China: Continuity and Change*, Zürich: European Assoc. of Chinese Studies 1982, S. 223 – 263.

— DERS. : »Female Talent and Female Virtue: Xu Wei's *Nü Zhuangyuan* and Meng Chengshun's *Zhenwen ji*« in: HUA WEI, WANG AILING (Hg.): *Ming-Qing xiqu guoji yantaohui lunwen ji* (Vorträge der internationalen Konferenz zum Theater der Mingund Qing-Zeit), Taipeh: Zhongyang Yanjiusuo 1998, Bd. 2, S. 551 – 571.

— DERS. . : »Stage and Court in China: The Case of Hung-wu's [d. i. Hongwu] Imperial Theatre«, in: *Oriens Extremus* 23(1976), S. 175 – 189.

— Ders. .: »The *Wen-ching yüan-yang hui* [d. i. Wenjing yuanyang hui] and the *chiamen* [d. i. jiamen] of Yüan-Ming [d. i. Yuan-Ming] *ch'uan-ch'i* [d. i. chuanqi]«, in: *T'oung Pao* LXVII (1981), S. 91–106.

— Ders.: »Shih Chün-pao's [d. i. Shi Junbao] and Chu Yu-tun's [d. i. Zhu Youdun] Ch'üchiang-ch'ih [d. i. Qujiangchi]. The Variety of Mode within Form«, in: *T'oung Pao* LXVI (1980), S. 217–265.

— Ders.: »Performance and Construction of the chu-kung-tiao« [d. i. zhugongdiao], in: *Journal of Oriental Studies* XVI (1978), S. 63–78.

— Ders.: »The Orphan of Zhao: Self-Sacrifice, Tragic Choice and Revenge and the Confuzianization of Mongol Drama at the Ming Court«, in: *Cina* 21 (1988), S. 159–190.

— Ders.: »The Founding of the Han Dynasty in Early Drama: The Autocratic Suppression of Popular Debunking«, in: Ders. u. E. Zürcher (Hg.): *Thought and Law in Qin and Han China. Studies dedicated to Anthony Hulsewé*, Leiden u. a.: Brill 1990, S. 183–207.

— Ders.: »Performances on a Three-tiered Stage Court Theatre During the Qianlong Era«, in: Lutz Bieg, Erling von Mende u. Martina Siebert (Hg.): *Ad Seres et Tungusos. Festschrift für Martin Gimm*, Wiesbaden: Harrassowitz 2000 (= opera sinologica; 11), S. 201–219.

— Ders. u. Stephen H. West: *Chinese Theater 1100–1450. A Source Book*, Wiesbaden: Steiner 1982 (= Münchener Ostasiatische Studien; 27).

Iwaki, Hideo: »Genealogy of Yüan-ch'ü [d. i. Yuanqu = Yuan Drama] Admirers in the Ming Play World – Classic Consciousness of Li K'ai-hsien [d. i. Li Kaixian], Hsü Wei [d. i. Xu Wei], T'ang Hsien-tsu [d. i. Tang Xianzu] and Tsang Mao-hsün [d. i. Zang Maoxun]«, in: *Acta Asiatica* 32 (1977), S. 14–33.

蒋星煜等:《明清传奇鉴赏辞典》,上海:上海古籍出版社,2004。

Jiaoding Yuan kan zaju sanshi zhong (Die Ausgabe der dreißig während der Yuan-Zeit gedruckten Dramen), Nachdruck Taipeh: World Book Co. 1962.

Jing, Shen: »Ethics and Theater: The Staging of *Jingchai ji* in *Bimuyu*«, in: *Ming Studies* 57 (2008), S. 62–101.

— Dies.: »Role Types in *The Paired Fish*, a Chuanqi Play«, in: Asian Theatre Journal 20.2 (Fall 2003), S. 226–236.

Jingkou, Chuzi [d. i. Iguchi Junko]: *Zhongguo beifang nongcun de kouchuan wenhua* (Die mündliche überlieferte Kultur in den ländlichen Gegenden Nordchinas), Shamen: Shamen Daxue Chubanshe 2003.

Johnson, Dale R.: »One Aspect of Form in the Arias of Yüan [d. i. Yuan] Opera«, in: Li Chi u. Dale Johnson: *Two Studies in Chinese Literature, Michigan Papers in*

Chinese Studies 3 (1968), Ann Arbor: University of Michigan Press 1968, S. 47 – 98.

— Ders.: »Yüan [d. i. Yuan] Dramas: New Notes to Old Texts«, in: *Monumenta Serica* 30 (1972/1973), S. 426 – 438.

— Ders..: *A Glossary of Words and Phrases in the Oral Performing and Dramatic Literatures of the Jin, Yuan, and Ming*, Ann Arbor: The University of Michigan 2000.

Johnson, David, Andrew J. Nathan u. Evelyn S. Rawski (Hg.): *Popular Culture in Late Imperial China*, Berkely: University of California Press 1985.

Ju, Wenming:《中国神庙剧场》,北京:文化艺术出版社,2005。

Jullien, François: *Umweg und Zugang. Strategien des Sinns in China und Griechenland*. Aus dem Französischen von Markus Sedlaczek, Wien: Passagen Verlag 2000.

Jüttemann, Gerd, Michael Sonntag u. Christoph Wulf (Hg.): *Die Seele. Ihre Geschichte im Abendland*, Köln: Parkland. 2000.

Kao, Karl S. (Hg.): *Classical Chinese Tales of the Supernatural and the Fantastic. Selections from the Third to the Tenth Century*, Bloomington: Indiana UP 1985.

Kaulbach, Barbara M.: *Ch'i Ju-shan [d. i. Qi Rushan] (1875 – 1961). Die Erforschung und Systematisierung der Praxis des Chinesischen Dramas*, Frankfurt am Main u. a.: Peter Lang 1977 (= Würzburger Sino-Japonica; 7).

Kern, Martin: »Die Anfänge der chinesischen Literatur«, in: Reinhard Emmerich (Hg.): *Chinesische Literaturgeschichte*, Stuttgart, Weimar: Metzler 2004, S. 1 – 13.

Kleist, Heinrich von: *Dramen*, 6 Bde., München: dtv Gesamtausgabe 1969.

Klöpsch, Volker (Übers.): »Biographien von Schauspielern und Kurtisanen aus der ›Feder‹ des Zhang Dai (1597 – 1679)«, in: *Hefte für Ostasiatische Literatur* 9 (1989), S. 71 – 76.

— Ders. »Dramatische Wirkung und religiöse Läuterung am Beispiel der buddhistischen *Mulian*-Spiele«, in: Christiane Hammer u. Bernhard Führer (Hg.): *Tradition und Moderne – Religion, Philosophie und Literatur in China*, Dortmund: projekt 1997, S. 99 – 112.

— Ders.: »Zhang Dais Pinselnotizen *Tao'an Mengyi* als theatergeschichtliche Quelle«, in: Marc Hermann u. Christian Schwermann (Hg.): *Zurück zur Freude. Studien zur chinesischen Literatur und Lebenswelt und ihrer Rezeption in Ost und West. Festschrift für Wolfgang Kubin*, unter Mitwirkung von Jari Grosse-Ruyken, St. Augustin Nettetal: Monumenta Serica 2007, S. 217 – 234.

Ko, Dorothy: *Teachers of the Inner Chambers. Women and Culture in Seventeenth-Century China*, Stanford: Stanford UP 1994.

Kogelschatz, Hermann: *Wang Kuo-wei [d. i. Wang Guowei] und Schopenhauer. Wandlung des Selbstverständnisses der chinesischen Literatur unter dem Einfluß der*

klassischen deutschen Ästhetik, Stuttgart: Steiner 1986 (= Münchener Ostasiatische Studien; 35).

《桃花扇》,王季思编,北京:人民文学出版社,2005。

KRAFFT, BARBARA: »Wang Shih-chen [d. i. Wang Shizhen] (1526 – 1590). Abriß seines Lebens«, in: *Oriens Extremus* 5(1958), S. 169 – 201.

K'UNG, SHANG-JEN [d. i. Kong Shangren]: *The Peach Blossom Fan*. Translated from the Chinese by CHEN SHIH-HSIANG [d. i. Chen Shixiang] and HAROLD ACTON. With the collaboration of CYRIL BIRCH, Berkeley u. a. : University of California Press 1976.

KUBIN, WOLFGANG: » Das Paradigma der Handlungshemmung: Zu einer Theorie des chinesischen Theaters im 20. Jahrhundert«, in: *BJOFA* 10(1987), S. 143 – 159.

— DERS. : »Der unstete Affe: Zum Problem des Selbst im Konfuzianismus«, in: SILKE KRIEGER u. ROLF TRAUZETTEL (Hg.): *Konfuzianismus und die Modernisierung Chinas*, Mainz: v. Hase 1990, S. 80 – 113.

— DERS. : »Von des Lebens Schmacklosigkeit. Bemerkungen zu Nalan Xingde [1655 – 1685]«, in: LUTZ BIEG, ERLING VON MENDE u. MARTINA SIEBERT (Hg.): *Ad Seres et Tungusos. Festschrift für Martin Gimm*, Wiesbaden: Harrassowitz 2000 (= opera sinologica; 11), S. 267 – 274.

— DERS. : *Die chineseische Dichtkunst. Von den Anfängen bis zum Ende der Kaiserzeit*, Bd. 1 der *Geschichte der chinesischen Literatur*, hg. von WOLFGANG KUBIN, München: Saur 2002.

— DERS. : *Die chinesische Literatur im 20. Jahrhundert*, Bd. 7 der *Geschichte der chinesischen Literatur*, hg. von WOLFGANG KUBIN, München: Saur 2005.

— DERS. : »Religion and History. Towards the Problem of Faith in Chinese Tradition. A Pamphlet«, in: *Orientierungen* 2/2007, S. 17 – 27.

KUZAY, STEFAN: *Das Nuo von Guichi. Eine Untersuchung zu religiösen Maskenspielen im südlichen Anhui*, Frankfurt u. a. : Peter Lang 1995.

KWONG, HING FOON: » L'Évolution du Théâtre Populaire Depuis les Ming Jusqu'à Nos Jours: Le Cas de Wang Zhaojun«, in: *T'oung Pao* LXXVII. 4 – 5(1991), S. 179 – 225.

LACKNER, MICHAEL: *Der chinesische Traumwald. Traditionelle Theorien des Traumes und seiner Deutung im Spiegel der ming-zeitlichen Anthologie Meng-lin hsüan-chieh* [d. i. Menglin xuanjie], Frankfurt u. a. : Peter Lang 1985.

LANGLOIS, JOHN D. , Jr. (Hg.): *China under Mongol Rule*, Princeton: Princeton UP 1981.

LAU, JOSEPH S. M. [d. i. Liu Shaoming]: »The Courage to Be: Suicide as Self-fulfillment in Chinese History and Literature«, in: *Tamkand Review* XIX. 1 – 4(1988/89), S. 715 –734.

LEDDEROSE, LOTHAR: *Ten Thousand Things: Module and Mass Production in Chinese*

Art, Princeton: Princeton UP 2000.

LEE, CHI-FANG [d. i. Li Qifang]: »A Bibliography of the Criticism of Chinese Poetic Drama«, in: *Tamkang Review* XVI. 3(1986), S. 311–322.

— DERS.: »Ts'ai Yung [d. i. Cai Yong] and the Protagonist in the P'i-p'a chi [d. i. Pipa ji]«, in: TSE-TSUNG CHOW [d. i. Zhou Cezong] (Hg.): *Wen-lin Vol. II. Studies in the Chinese Humanities*, Hongkong u. a.: Chinese University u. a. 1989, S. 154–174.

LEE, MABEL u. A. D. SYROKOMLA-STEFANOWSKA: *Literary Intercrossings. East Asia and the West*, Sydney: Wild Peony 1998.

LESSING, GOTTHOLD EPHRAIM: *Werke in drei Bänden*, München: dtv 2003.

LEUNG, GEORGE KIN: *Mei Lan-fang. Foremost Actor of China*, Schanghai: Commercial Press 1929.

LEUNG, K. C.: *Hsü Wei* [d. i. Xu Wei] *as Drama Critic: An Annotated Translation of the Nan-tz'u hsü-lu* [d. i. Nanci xulu], o. O.: Unversity of Oregon 1988 (= Asian Studies Program; 9).

— DERS.: »Balance and Symmetry in the Huan Sha Chi [d. i. Huansha ji]«, in: *Tsing Hua Journal of Chinese Studies* XVI (1984), S. 179–201.

LI, FANG (Hg.): *Taiping guangji* (Sammlung von Geistergeschichten und mysteriösen Ereignissen), 10 Bde., Peking: Zhonghua Shuju 1981.

LI, SIU LEUNG [d. i. Li Xiaolang]: *Cross-Dressing in Chinese Opera*. Hong Kong: Hong Kong UP 2006.

LI, WAI-YEE: *Enchantment and Disenchantment. Love and Illusion in Chinese Literature*, Princeton UP 1993.

— DIES.: »The Representation of History in *The Peach Blossom Fan*«, in *Journal of the American Oriental Society* 115. 3(1995), S. 421–433.

— DIES.: »Heroic Transformation: Women and National Trauma in Early Qing Literature«, in: *HJAS* 59. 2(1999), S. 363–443.

— DIES.: »Languages of Love and Parameters of Culture in *Peony Pavilion* and *The Story of the Stone* «, in: HALVOR EIFRING (Hg.): *Love and Emotions in Traditonal Chinese Literature*, Leiden: Brill 2004 (= Sincia Leidensia; LXIII), S. 239–255.

Li, Xiusheng:《孤本戏曲剧目提要》,北京:文化艺术出版社,1997。

— Ders:《元杂剧史》,南京:江苏古籍出版社,2002。

Li, Xueying:《吴梅村全集》,三卷本,上海:上海古籍出版社,1990。

Li, Yan:《明清道教与戏剧研究》,成都:四川出版集团,2006。

《李渔戏曲集》,三卷本,上海:上海古籍出版社,2004。

Lin, Feng:《"真正的戏剧起于宋代"—〈宋元戏曲考〉初议》,载 Wu Ze 编:《王国维学术研究论集》,二卷本,上海:华东师范大学出版社,1987,505—526 页。

LIN, J. S. [d. i. Lin Zhenshan]: »The Art of Discourse in ›The Story of Ying-Ying [d. i.

Yingying]‹«, in: *Tamkang Review* XIX. 1 – 4(1988/89), S. 735 – 754.

Lin Taiyi:《林语堂传》,18 版,台北:Lianjing 出版社,2004。

LIN, YUTANG: *Mein Land und mein Volk*. Aus dem Amerikanischen übertragen von W. E. SÜSKIND, Stuttgart, Berlin: DVA 1936.

— DERS.: *The Gay Genius. The Life and Times of Su Tungpo* [d. i. Su Dongpo], Melbourne u. a.: Heinemann 1948.

— DERS.: *Die Kurtisane. Eine Geschichte von der Liebe*. Aus dem Englischen von LEONORE SCHLAICH, München: Goldmann 1966 (= Goldmanns gelbe Taschenbücher; 1717).

LINCK, GUDULA: *Yin und Yang. Die Suche nach Ganzheit im chinesischen Denken*, München: Beck 2000.

— DIES.: *Leib und Körper. Zum Selbstverständnis im vormodernen China*, Frankfurt a. M.: Peter Lang 2001.

LINK, HANS: *Die Geschichte von den Goldmünzen (Chin-ch'ien chi* [d. i. Jinqian ji]), Wiesbaden: Harrassowitz 1978 (= VOB; 22).

LIU, CHUHUA [d. i. Lau Chor Wah]: »*Yishi yu xiju-yi guihun wei zhongxin de guancha*« (Ritual and Drama – a Comparative Study on Ghost), in: *Renwen Zhongguo xuebao* 14(2009), S. 71 – 94.

LIU, I-CH'ING [d. i. Liu Yiqing, 403 – 444]: *A New Account of Tales of the World*. Übersetzt von RICHARD B. MATHER, Minneapolis: University of Michigan Press 1976.

LIU, JAMES J. Y.: *Elizabethan and Yuan. A Brief Comparison of Some Conventions in Poetic Drama*, London: The China Society 1955 (= China Society Occasional Papers; 8).

— DERS.: *Essentials of Chinese Literary Art*, North Scituate: Duxbury 1979.

LIU, JOYCE C. H. [d. i. Liu Jihui]: »The Protest from the Invisible World: the Revenge Ghost in Yuan Drama and the Elizabethan Drama«, in: *Tamkang Review* XIX. 1 – 4 (1988/1989), S. 755 – 783.

LIU, JUNG-EN [d. i. Liu, Rongren]: *Six Yüan Plays*, Harmondsworth: Penguin 1972.

LIU, WU-CHI [d. i. Liu, Wuji]: »Some Additions to Our Knowledge of the Song-Yüan [d. i. Yuan]-Drama – A Bibliographical Study«, in: TSE-TSUNG CHOW [d. i. Zhou Cezong] (Hg.): *Wen-lin Vol. II. Studies in the Chinese Humanities*, Hongkong u. a.: Chinese University u. a. 1989, S. 175 – 203.

— DERS.: »Kuan Han-ch'ing [d.i. Guan Hanqing]: The Man and His Life«, in: *Journal of Sung* [d. i. Song]-*Yuan Studies* 22(1990 – 1992), S. 63 – 87.

LOEWE, MICHAEL: *A Biographical Dictionary of the Qin, Former Han and Xin Periods* (221. BCE – 220 CE), Leiden u. a.: Brill 2000.

LU XUN: *Werke in sechs Bänden*, hg. von WOLFGANG KUBIN, Zürich: Unionsverlag 1994.

《鲁迅全集》，十六卷本，北京：人民文学出版社，1982。

《吕氏春秋校释》，上海：学林出版社，1984。

《陆游集》，五卷本，北京：中华书局，1976。

Lü, Guanqun:《贵池傩文化艺术》，合肥：安徽美术出版社，1998。

Lü, Weifen: »Das Yuan-Drama und seine Beziehung zum nachklassischen Lied«, in: *minima sinica* 2/2006, S. 150–155.

Luk, Yun-tong [d. i. Lu Runtang]: *Studies in Chinese-Western Comparative Drama*, Hongkong: The Chinese University Press 1990.

Luo, Manling: »The Seduction of Authentity: The Story of Yingying«, in: *Nan Nü. Men, Women and Gender in China* 7. 1(2005), S. 40–70.

Ma, Hanmao [d. i. Helmut Martin]: *Li Yu quanji* (Sämtliche Werke des Li Yu), 15 Bde., Taipeh: Chengwen, 1970.

Ma, Y. W. u. Joseph S. M. Lau (Hg.): *Traditional Chinese Stories. Themes and Variations*. New York: Columbia UP 1978.

Mackerras, Colin P.: »The Growth of Chinese Regional Drama in the Ming and Ch'ing [d. i. Qing]«, in: *Journal of Oriental Studies* 9(1971), S. 58–91.

— Ders.: *The Rise of the Peking Opera 1770–1870. Social Aspects of the Theatre in Manchu China*, Oxford: Clarendon Press 1972.

— Ders.: *The Chinese Theatre in Modern Times. From 1840 to the Present Day*, London: Thames and Hudson 1975.

— Ders. (Hg.): *Chinese Theater. From its Origins to the Present Day*, Honolulu: University of Hawaii Press 1983.

— Ders.: »Regional Theatre in South China during the Ming«, in: *Hanxue yanjiu* 6 (1988), S. 645–672.

— Ders.: *Chinese Drama. A Historical Survey*, Peking: New World Press 1990.

Mair, Victor H.: *T'ang Transformation Texts. A Study of the Buddhist Contribution to the Rise of Vernacular Fiction and Drama in China*, Cambridge, Mass. u. London: Harvard UP 1989.

Maeno Noaki: »Chinese Fiction and Drama«, in: *Acta Asiatica* 32(1977), S. 1–13.

Mann, Susan: *Precious Records. Women in China's Long Eighteenth Century*, Stanford: Stanford UP 1997.

毛晋：《六十种曲》，十二卷本，北京：中华书局，1982。

Mao, P'i-chiang [d. i. Mao Pijiang = Mao Xiang]: *The Reminiscences of Tung Hsiao-wan* [d. i. Dong Xiaowan]. Tranlsated into English by Pan Tze-yen [d. i. Pan Ziyan = Z. Q. Parker], Schanghai: Commercial Press 1931.

Mao, Nathan u. Liu Ts'un-yan [d. i. Liu Cunyan]: *Li Yü* [d. i. Li Yu], Boston: Twayne, 1977 (= TWAS; 447).

Martin, Helmut: *Li Li-weng über das Theater*, Phil. Diss. Heidelberg 1966, Taipeh: Mei Ya² 1968.

Martin-Liao, Tienchi: *Frauenerziehung im Alten China. Eine Analyse der Frauenbücher*, Bochum: Brockmeyer 1984 (= Chinathemen; 22).

Mayr, Jen Juanita: *Jin Shentang und die »Bücher der Begabten«*, Phil. Diss. Hamburg 1984.

Mei Lanfang chuanqi yisheng (Mei Lanfang: Ein Leben für das Theater) (DVD. Dokumentarfilm), Schanghai: Zhongguo Changpian Shanghai Gongsi Chuban.

Meng, Yuanlao: *Dongjing menghua lu* (Die Aufzeichnung über die Blüte der Östlichen Hauptstadt, die wie ein Traum verflog) *Mengliang lu* (Die Aufzeichnungen vom Hirsetraum) etc., Sammelausgabe, Peking: Zhongguo Shangye 1982.

Mittler, Barbara: »Musik und Macht: Die Kulturrevolution und der chinesische Diskurs um den ›nationalen Stil‹«, in: Michaela G. Grochulsky, Oliver Kautny u. Helmke Jan Keden (Hg.): *Musik in Diktaturen des 20. Jahrhunderts*, Mainz: Are Edition 2006, S. 277 – 302.

— Dies. : »Musik und Identität: Die Kulturrevolution und das ›Ende chinesischer Kultur‹«, in: Michael Lackner (Hg.): *Zwischen Selbstbestimmung und Selbstbehauptung. Ostasiatische Diskurse des 20. und 21. Jahrhunderts*, Baden-Baden: Nomos Verlagsgesellschaft, 2008, S. 260 – 289.

Möller, Hans-Georg: »Erinnern und Vergessen. Gegensätzliche Strukturen in Europa und China«, in: *Saeculum* 50(1999), S. 235 – 246.

Morper, Cornelia: *Ch'ien Wei-yen [d. i. Qian Weiyan] (977 – 1034) und Feng Ching [d. i. Feng Jing] (1021 – 1094) als Prototypen eines ehrgeizigen, korrupten und eines bescheidenen, korrekten Ministers der Nördlichen Sung [d. i. Song]-Dynastie*, Bern/Frankfurt: Lang 1975. (= Würzburger Sino-Japanica; 4).

Motsch, Monika: *Mit Bambusrohr und Ahle. Von Qian Zhongshus Guanzhuibian zu einer Neubetrachtung Du Fus*, Frankfurt a. M. u. a. : Peter Lang 1994.

— Dies. : *Die chinesische Erzählung*, Bd. 3 der *Geschichte der chinesischen Literatur*, hg. von Wolfgang Kubin. , München: Saur 2003.

Mulligan, Jean: *The Lute. Kao Ming's [d. i. Gao Ming] P'ip'a chi [d. i. Pipa ji]*, New York: Columbia UP 1980.

Müller, Claudius C. : *Untersuchungen zum »Erdaltar« she im China der Chou [d. i. Zhou]- und Han-Zeit*, München: Minerva 1980 (= Münchner Ethnologische Abhandlungen; 1).

Nienhauser, William H. , Jr. (Hg.): *The Indiana Companion to Traditional Chinese Literature*, [Vol. 1], Bloomington: Indiana UP 1986.

— Ders. : *The Indiana Companion to Traditional Chinese Literature*, Vol.2, Bloomington: Indiana UP 1998.

Nohl, Ingrid (Hg.): *Ein Theatermann, Theorie und Praxis. Festschrift zum 70. Geburtstag von Rolf Badenhausen*, München: Selbstverlag Ingrid Nohl 1977.

Oberstenfeld, Werner: *Chinas bedeutendster Dramatiker der Mongolenzeit (1280 – 1368). Kuan Han-ch'ing* [d. i. Guan Hanqing], Frankfurt a. M., Bern: Peter Lang 1983.

O'Hara, Albert: *The Position of Woman in Early China. According to the Lieh Nü Chuan* [d.i. Lienüzhuan]. *The Biographies of Chinese Women*, Taipeh: Mei Ya 1978.

Owen, Stephen: *The End of the Chinese »Middle Ages«. Essays in Mid-Tang Literary Culture*, Stanford: Stanford UP 1996.

— Ders. (Hg.): *An Anthology of Chinese Literature. Beginnings to 1911*, New York, London: Norton 1996.

Panish, Paul Z.: »Tumbling Pearls: The Craft of Imagery in Po Pu's [d. i. Bai Pu] ›Rain on the Wu-t'ung [d. i. Wutong] Tree‹«, in: *Monumenta Serica* XXXII (1976), S. 355 – 373.

Pantzer, Peter (Hg.): *Japanischer Theaterhimmel über Europas Bühnen. Kawakami Otijirō, Sadayakko und ihre Truppe auf Tournee durch Mittel- und Osteuropa 1901/ 1902*, München: Iudicium 2005.

Perng, Ching-Hsi [d.i. Peng Jingxi]: »Excursions to Xanadu. Criticisms of Yüan *Tsachü* « [d. i. Yuan zaju], in: *Tamkang Review* VIII. 2(1977), S. 101 – 119.

— Ders.: *Double Jeopardy: A Critique of Seven Yüan* [d.i. Yuan] *Courtroom Dramas*, Ann Arbor: University of Michigan 1978 (= Michigan Papers in Chinese Studies; 35).

Pi, Qingsheng: *Songdai minzhong cishen xinyang yanjiu* (Untersuchung zum Opferglauben unter der Bevölkerung zur Song-Zeit), Schanghai: Shanghai Guji 2008.

Plaks, Andrew H.: *Archetype and Allegory in the Dream of the Red Chamber*, Princeton: Princeton UP 1976.

Pohl, Karl Heinz: *Ästhetik und Literaturtheorie in China. Von der Tradition bis zur Moderne*, Bd. 5 der *Geschichte der chinesischen Literatur*, hg. von Wolfgang Kubin, München: Saur 2007.

— Ders.: *Tao Yuanming. Der Pfirsichblütenquell. Gesammelte Gedichte*, Köln: Diederichs 1985.

Pohl, Stefan: *Das lautlose Theater des Li Yu (um 1655). Eine Novellensammlung der frühen Qing-Zeit*, Walldorf-Hessen: Verlag für Orientkunde 1994 (= Beiträge zur Sprach-und Kulturgeschichte des Orients; 33).

Ptak, Roderich: *Die Dramen Cheng T'ing-yüs* [d. i. Zheng Tingyu], Bad Boll: Klemmerberg 1979.

— Ders.: *Cheng Hos* [d. i. Zheng He] *Abenteuer im Drama und Roman der Ming-Zeit. Hsia Hsi-yang* [d. i. Xia Xiyang]: *Eine Übersetzung und Untersuchung. Hsi-yang chi*

[d. i. Xiyang ji]: *Ein Deutungsversuch*, Wiesbaden: Steiner 1986 (= Münchener Ostasiatische Studien; 41).

Qian, Nanyang:《永乐大典戏文三种校注》,北京:中华书局,1979。

— Ders.《琵琶记》,上海:中华书局,1960。

— Ders.《汤显祖戏曲集》,二卷本,上海:上海古籍出版社,1978。

Reichwein, Adolf: *China und Europa im Achtzehnten Jahrhundert*, Berlin: Oesterheld 1923.

Riley, Jo: *Chinese Performance and the actor in performance*, Cambridge: Cambridge University Press 1997.

Roetz, Heiner: »Das Schicksal des Prinzen Shensheng und das Problem der Tragik in China«, in: *BJOAF* 23(1999), S. 309–326.

Ropp, Paul S.: »Now Cease Painting Eyebrows, Don a Scholar's Cap and Pin«, in: *Ming Studies* 40(1998), S. 86–110.

Ruan, Dacheng: *Yanzi jian* (Der Brief der Schwalbe), Schanghai: Xin Wenhua 1931.

Rudelsberger, Hans: *Altchinesische Liebeskomödien*. Ausgewählt und übetragen von Hans Rudelsberger, Zürich: Manesse 1988 [Nachdruck von 1923].

Santangelo, Paolo (Hg.) in Zusammenarbeit mit Ulrike Middendorf: *From Skin to Heart. Perceptions of Emotions and Bodily Sensations in Traditional Chinese Culture*, Wiesbaden: Harrassowitz 2006 (= Lun Wen; 11).

Santangelo, Paolo u. Donatella Guida (Hg.): *Love, Hatred, and Other Passions. Questions and Themes on Emotions in Chinese Civilization*, Leiden, Boston: Brill 2006.

Schaab-Hanke, Dorothee: *Die Entwicklung des höfischen Theaters in China zwischen dem 7. und 10. Jahrhundert*, Hamburg: Hamburger Sinologische Gesellschaft 2001 (= Hamburger Sinologische Schriften; 1).

Schmitz-Emans, Monika (Hg.): *Transkulturelle Rezeption und Konstruktion. Festschrift für Adrian Hsia*, Heidelberg: Synchron 2004.

Schmoller, Bernd: *Bao Zheng (999–1062) als Beamter und Staatsmann*, Bochum: Brockmeyer 1982 (= Chinathemen; 6).

Schorr, Adam: »Connoisseurship and the Defense Against Vulgarity: Yang Shen (1488–1559) and his Work«, in: *Monumenta Serica* 41(1993), S. 89–128.

Schuller, Wolfgang: *Die Welt der Hetären. Berühmte Frauen zwischen Legende und Wirklichkeit*, Stuttgart: Klett-Cotta 2008.

Schwarz, Ernst (Übers.): *Der Ruf der Phönixflöte*, 2 Bde., Berlin: Rütten & Loening 1976, Neuauflage: 1984.

Seaton, Jerome P.: »Mother Ch'en Instructs Her Sons: A Yüan [d. i. Yuan] Farce and Its Implications«, in: William H. Nienhauser (Hg.): *Critical Essays on Chinese*

Literature, Hong Kong: Chinese University 1976, S. 147–165.

SHAN, KUNQIN: *Das lokale Musiktheater in Anhui (Luju). Historische, literarische und gesellschaftliche Dimensionen*, Berlin: LIT 2007 (= Bunka-Wenhua; 16).

Shiji (Aufzeichnungen des Historikers Sima Qian), Bd. 6 der Zhonghua Shuju-Ausgabe, 10 Bde., Hongkong 1969.

SHIH, CHUNG-WEN [d. i. Shi Zhongwen]: *The golden Age of Chinese Drama: Yüan Tsa-chü* [d. i. Yuan zaju], Princeton: Princeton UP 1976.

— DIES.: *Injustice to Tou O* [d. i. Dou E], Cambridge: Cambridge UP 1972.

SIEBER, PATRICIA: *Theaters of Desire. Authors, Readers, and the Reproduction of Early Chinese Song-Drama, 1300–2000*, New York: Palgrave 2003.

SPAAR, WILFRIED: *Die kritische Philosophie des Li Zhi (1527–1602) und ihre politische Rezeption in der Volksrepublik China*, Wiesbaden: Harrassowitz 1984 (= VOB; 30).

STANDAERT, NICOLAS (Hg.): *Handbook of Christianity in China: 635–1800*, Leiden: Brill 2000.

STEININGER, HANS: *Hauch- und Körperseele und der Dämon bei Kuan Yin-tze* [d. i. Guan Yinzi], Leipzig: Harrassowitz 1953.

STIMSON, HUGH M.: »Phonology of the Chung-yüan yin yün [d. i. Zhongyuan yinyun]«, in: *The Tsing Hua Journal of Chinese Studies* N. S. 3/1(1962), S. 114–159.

— DERS.: »Song Arrangements in Shianleu [d. i. Xianlü] Acts of Yuan Tzarjiuh« [d. i. Yuan zaju], in: *Tsing Hua Journal of Chinese Studies* V. 1(1965), S. 86–106.

STOCKEN, ANDREA: *Die Kunst der Wahrnehmung. Das Ästhetikkonzept des Li Yu (1610–1680) im Xianqing ouji im Zusammenhang von Leben und Werk*, Wiesbaden: Harrassowitz 2005 (= Lun Wen; 6).

STRASSBERG, RICHARD E.: »The Authentic Self in 17th Century Drama«, in: *Tamkang Review* 8:2 (Oktober 1977), S. 61–100.

— DERS.: *The World of K'ung Shang-jen. A World of Letters in Early Ch'ing China*, New York: Columbia 1983.

STRUVE, LYNN A.: »*The Peach Blossom Fan* as Historical Drama«, in: *Renditions* 8 (1977), S. 99–114.

— DIES: »History and *The Peach Blossom Fan*«, in: *CLEAR* 2. 1(1980), S. 55–72.

Su Tong (geb. 1963): *Reis* [Mi]. Deutsch von PETER WEBER-SCHÄFER, Reinbek bei Ham-burg: Rowohlt 1998.

Sui, Shusen:《元曲选外编》,三卷本,北京:中华书局,1959,1980 新版。

SUN-CHANG, KANG-I: *The Late-Ming Poet Ch'en Tzu-lung* [d. i. Chen Zilong]. *Crises of Love and Loyalism*, New Haven u. London: Yale University Press 1991.

SUO, JUNCAI (Hg.): *Zhongguo gudian xiqu mingzhu shiping* (Das klassische chinesische Theater: Kommentare zu berühmten Stücken), Hohot: Neimenggu

Daxue 2006.

SWATEK, S. CATHERINE: »Plum and Portrait: Feng Meng-lung's [d. i. Feng Menglong] Revision of *The Peony Pavilion*«, in: *Asia Major* 3d series, 6/1(1993), S. 127–160.

SZONDI, PETER: *Theorie des modernen Dramas (1880–1950)*, Frankfurt: Suhrkamp 1963 (= es; 27).

TAI, YIH-JIAN [d. i. Tai Yijian]: »Stanislavsky and Chinese Theatre«, in: *Journal of Oriental Studies* XVI (1978), S. 49–62.

Tan, Fan/ Lu Wei:《中国古典戏剧理论史》,上海:华东师范大学出版社,2005。

TANAKA, ISSEI: »A Study on *P'i-p'a-chi* [d. i. Pipa ji] in Hui-chou [d. i. Huizhou] Drama: Formation of Local Plays in Ming and Ch'ing [d. i. Qing] Eras and Hsin-an [d. i. Xin'an] Merchants«, in: *Acta Asiatica* 32(1977), S. 34–72.

— DERS.: *Chūgoku saishi engeki kenkyū* (Untersuchungen des rituellen Theaters in China), Tokio: Tokio UP 1981.

— DERS.: »The Social and Historical Context of Ming-Ch'ing [d. i. Qing] Local Drama«, in: DAVID JOHNSON, ANDREW J. NATHAN u. EVELYN S. RAWSKI (Hg.): *Popular Culture in Late Imperial China*, Berkeley: University of California Press 1985, S. 143–160.

— DERS.: »*Zhongguo xiju zai daojiao, fojiao yishi de jichu shang chansheng de tujing*« (A Discussion of How Buddhist and Daoist Rituals Contributed to the Birth of Chinese Drama), in: *Renwen Zhongguo xuebao* 14(2009), S. 1–34.

TANG, XIANZU: *The Peony Pavilion (Mudan Ting)*. Translated by CYRIL BIRCH, Bloomington: Indiana UP 1980.

《汤显祖诗文集》,Xu Shuofang 编,两卷本,上海:上海古籍出版社,1982。

TANG, HSIÄN DSU [d. i. Tang Xianzu]: *Die Rückkehr der Seele. Ein romantisches Drama*. In deutscher Sprache von VINCENZ HUNDHAUSEN. Mit vierzig Wiedergaben chinesischer Holzschnitte eines unbekannten Meisters der Mingzeit, 3 Bde., Zürich/ Leipzig: Rascher 1937.

TANG, XIANZU: *L'Oreiller magique*. Traduit du chinois par Andre Levy, [Paris]: Édition MF 2007.

Tangren xiaoshuo (Novellen der Tang-Zeit), Hongkong: Zhonghua Shuju 1965.

TATLOW, ANTONY: *Brecht's Ostasien*, Berlin: Parthas 1998.

《田汉文集》,十六卷,北京:中国戏剧出版社,1983。

TIAN, MANSHA u. JOHANNES ODENTHAL: *Lebendige Erinnerung-Xiqu. Zeitgenössische Entwicklungen im chinesischen Musiktheater*, Berlin: Haus der Kulturen der Welt, Druckhaus Galrev 2006.

THILO, THOMAS: *Chang'an. Metropole Ostasiens und Weltstadt des Mittelalters 583–904.*

Teil 2. Gesellschaft und Kultur, Wiesbaden: Harrassowitz 2006 (= opera sinologica; 19).

Thorpe, Ashely: *The Role of the Chou (»Clown«) in Traditional Chinese Drama: Comedy, Criticism and Cosmology on the Chinese Stage*, Lewiston: Mellen 2007.

Tschanz, Dietrich: »History and Meaning in the Late Ming Drama Ming Feng Ji«, in: *Ming Studies* 35(1995), S. 1–31.

— Ders.: *Early Qing Drama and the Dramatic Works of Wu Weiye (1609–1672)*, Phil. Diss. Princeton University 2002.

Trauzettel, Rolf: »Die Yüan [d. i. Yuan]-Dynastie«, in: Michael Weiers (Hg.): *Die Mongolen. Beiträge zu ihrer Geschichte und Kultur*, Darmstadt: Wissenschaftliche Buchgesellschaft 1986, S. 217–282.

Twitchett, Denis (Hg.): *The Cambridge History of China*, (Sui and T'ang, 589–906, Part 1), Cambride UP 1994 (= The Cambridge History of China; 3).

Übelhör, Monika: *Wang Gen (1483–1541) und seine Lehre. Eine kritische Position im späten Konfuzianismus*, Berlin: Reimer 1986.

Van der Loon, Piet: » Les Origines Rituelles du Théâtre Chinois «, in: *Journal Asiatique* 265(1977), S. 143–168.

Vetrov, Viatcheslav: »The Element of Play in the Textual Structure of Yuan Drama. Creating Artistic Meaning Through Literary Allusions and Quotations «, in: *Monumenta Serica* 56(2008), S. 373–393.

Wagner, Rudolf G.: *The Contemporary Chinese Historical Drama. Four Studies*, Berkeley u. a.: University of California Press 1990.

Waley, Arthur: *The Secret History of the Mongols and Other Pieces*, London: Allen & Unwin 1963.

Walravens, Hartmut: *Vincenz Hundhausen (1878–1955). Leben und Werk*, Wiesbaden: Harrassowitz 1999 (= Orientalistik Bibliographie und Dokumentationen; 6).

— Ders.: *Vincenz Hundhausen (1878–1955). Das Pekinger Umfeld und die Literaturzeitschrift Die Dschunke*, Wiesbaden: Harrassowitz 2000 (= Orientalistik Bibliographien und Dokumenttationen; 7).

— Ders.: *Vincenz Hundhausen (1878–1955). Nachdichtungen chinesischer Lyrik, die Pekinger Bühnenspiele und die zeitgenössische Kritik*, Wiesbaden: Harrassowitz 2000 (= Orientalistik Bibliographien und Dokumentationen; 8).

— Ders. (Hg.): *Erwin Ritter von Zach (1872–1942): Gesammelte Rezensionen. Chinesische Sprache und Literatur in der Kritik*, Wiesbaden: Harrassowitz 2006 (= Asien- und Afrika-Studien; 26).

Walravens, Hartmut u. Iris Hopf (Hg.): *Wilhelm Grube (1855–1908). Leben, Werk und Sammlungen des Sprachwissenschaftlers, Ethnologen und Sinologen*, Wiesbaden: Harrassowitz 2007 (= Asien- und Afrika-Studien; 28).

Wang, Ailing: »Lun Tang Xianzu xizuo yu xilun zhong zhi qing, li, shi (Zu Liebe, Vernunft und Macht im theatralischen Werk von Tang Xianzu)«, in: Hua Wei (Hg.): *Tang Xianzu yu Mudan ting* (*Tang Xianzu und Die Rückkehr der Seele*), Bd. 1, Taipeh: Academia Sinica 2005, S. 171-213.

— Ders: *Xiqu zhi shenmei gousi yu qi yishu chengxian* (Die ästhetische Konzeption von Theater [Ende Ming, Anfang Qing] und ihr künstlerischer Ausdruck). Taipeh: Academia Sinica 2005.

Wang, Anmin: *Daojiao shenxian xiqu yanjiu* (Untersuchungen zum Theater: Die daoistischen Unsterblichen), Peking: Renmin Wenxue Chubanshe 2007.

Wang, Anqi u. a. (Hg.): *Xiqu xuancui* (Das Schönste aus chinesischen Stücken), Taipeh: Guojia Chubanshe 2003.

Wang, Bin:《戏剧》,北京:中国社会出版社,2004。

Wang, C. H. [d. i. Wang Jingxian]: »The Lord Impersonator: Kung-shih [d. i. Gong Shi] and the First Stage of Chinese Drama«, in: Ying-hsiung Chou [d. i. Zhou Yingxiong] (Hg.): *The Chinese Text. Studies in Comparative Literature*, Hongkong: The Chinese UP 1986, S. 1-14.

Wang, Chaohong:《明清曲家考》,北京:中国社会科学出版社,2006。

Wang, Guang Ki [d. i. Wang Guangqi]: »Über die klassische chinesische Oper (1530-1860 n. Chr.)«, in: *Orient et Occident* 1 (1934). Hefte I, S. 9-21; II, S. 16-33; III, S. 13-29.

《王国维遗书》,十六卷,上海:上海古籍出版社,1983。

Wang Hui:《梅兰芳画传》,北京:作家出版社,2004。

Wang, I-chün [d. i. Wang Yijun]: »Life-Is-A-Dream Theme: Pillow/Dream in Chinese and Japanese Drama«, in: *Tamkang Review* XVIII. 1-4 (1987/88), S. 277-286.

Wang Jide:《曲律》,载《中国古典戏曲论著集成》,四卷,北京:中国戏剧出版社,1959,43—191页。

王季思:《西厢记》,上海:上海古籍出版社,1978。

—《中国十大古典悲剧集》,上海:上海文艺出版社,1982。

—《中国十大古典喜剧集》,济南:齐鲁出版社,2006。

Wang, Lianhai:《李渔〈闲情偶寄〉图说》,济南:山东画报出版社,2003。

Wang, Pi-twan H. [d. i. Huang Biduan]: »The Revenge of the Orphan of Chao«, in: *Renditions* 9 (1978), S. 103-131.

Wang, Richard G.: »The Cult of Qing: Romanticism in the Late Ming Period and in the Novel Jiao Hong ji«, in: *Ming Studies* 33 (1994), S. 12-55.

Wang, Sche-fu [d. i. Wang Shifu] u. Guan Han-tsching [d. i. Guan Hanqing]: *Das Westzimmer. Ein chinesisches Singspiel aus dem dreizehnten Jahrhundert*. In deutscher Nachdichtung von Vincenz Hundhausen, Eisenach: Erich Köth 1926.

— DIES.: *Das Westzimmer. Ein chinesisches Singspiel aus dem dreizehnten Jahrhundert*. In deutscher Nachdichtung Von VINCENZ HUNDHAUSEN, neu hg. u. mit einem Nachwort von ERNST SCHWARZ, Leipzig: Insel-Verlag 1978.

WANG, SHIFU: *The Moon and the Zither. The Story of the Western Wing*. Edited and Translated with an Introduction by STEPHEN H. WEST and WILT L. IDEMA. With a Study of its Woodblock Illustrations by Yao Dajuin [sic!], Berkeley: University of California Press 1991.

WAPPENSCHMIDT, FRIEDERIKE GABRIELE: »Tugend, Schönheit und Erotik. Das Bild der schönen Frau in der chinesischen Malerei«, in: KLAUS FISCHER, VOLKER THEWALT (Hg.): *Ars et Amor. Aufsätze für Herrn Prof. Dr. Heinz Hunger zun 85. Geburtstag*, Heidelberg: Thewalt 1992, S. 9-41.

WARD, BARBARA E: »Regional Operas and Their Audiences: Evidence from Hong Kong«, in: DAVID JOHNSON, ANDREW J. NATHAN u. EVELYN S. RAWSKI (Hg.): *Popular Culture in Late Imperial China*, Berkeley u. a.: University of California Press 1985, S. 161-187.

WARRAQ, IBN: *Defending the West. A Critique of Edward Said's Orientalism*, New York: Prometheus 2007.

WATSON, JAMES L.: »Standardizing the Gods: The Promotion of T'ien Hou [d. i. Tian Hou] (›Empress of Heaven‹) Along the South China Coast, 960-1960«, in: David JOHNSON, ANDREW J. NATHAN u. EVELYN S. RAWSKI. (Hg.): *Popular Culture in Late Imperial China*, Berkeley: University of California Press 1985, S. 292-324.

WEN, LING: *Guan Hanqing*, Schanghai: Shanghai Guji Chubanshe 1978.

WERLE-BURGER, HELGA: *Die Chao-Oper. Untersuchung einer chinesischen Lokaloper in Ost-Guangdong*, Phil. Diss. Bochum 1985.

— DIES.: »Frauenrollen auf der chinesischen Opernbühne. Bedeutung der Oper in China«, in: CHENG YING [d. i. Zheng Ying] u.a. (Hg.): *Frauenstudien. Beiträge der Berliner China-Tagung 1991*, München: Saur 1992 (= Berliner China-Studien; 20), S. 93-113.

WEST, STEPHEN H.: »Jurchen Elements in the Northern Drama Hu-t'ou-p'al [d. i. Hutoupai]«, in: *T'oung Pao* LVIII (1977), S. 273-295.

— DERS.: »Mongol Influence on the Development of Northern Drama«, in: JOHN D. LANG-LOIS, Jr. (Hg.): *China under Mongol Rule*, Princeton: Princeton UP 1981, S. 434-465.

— DERS.: »The Interpretation of a Dream. The Sources, Evaluation, and Influence of the Dongjing Meng Hua Lu«, in: *T'oung Pao* 71(1985), S. 63-108.

— DERS.: »Playing with Food: Performance, Food, and the Aesthetics of Artificiality in the Sung and Yuan«, in: *HJAS* 57.1(1997), S. 67-106.

— DERS.: »Text and Ideology: Ming Editors and Northern Drama«, in: HUA WEI, WANG AILING (Hg.): *Ming-Qing xiqu guoji yantaohui lunwen ji* (Vorträge der internationalen Konferenz zum Theater der Ming- und Qing-Zeit), 2 Bde., Taipeh: Zhongyang Yanjiusuo 1998, S. 237–283.

— DERS.: »A Study in Appropriation: Zang Maoxun's Injustice to Dou E«, in: *Journal of the American Oriental Society* 111/1(1991), S. 283–302.

Wilheim, RICHARD: »Über das chinesische Theater. Eine Betrachtung anläßlich des Klabundschen Kreidekreises«, in: *Chinesische Blätter* 1/1925, S. 79–90.

— DERS. (Übers.): *Kungfutse. Gespräche*, Köln: Diederichs 1967.

— DERS. (Übers.): *Frühling und Herbst des Lü Bu We*, mit einer Einleitung von WOLFGANG BAUER, Köln: Diederichs 1971.

WILL, PIERRE-ÉTIENNE: »La Vertu Administrative au Théâtre. Huang Xieqing (1805–1864) et *Le Miroir du Fonctionnaire*«, in: *Études Chinoises* XVIII. 1–2(1999), S. 289–367.

WILPERT, GERO VON: *Sachwörterbuch der Literatur*, Stuttgart: Kröner 2001.

WOLFF, ERNST: »Law Court Scenes in the Yüan [d. i. Yuan] Dramas«, in: *Monumenta Serica* 29(1970/71), S. 193–205.

WU, QINGYUN: *A Dream of Glory (Fanhua meng): A Chuanqi Play by Wang Yun*, Hong Kong: Hong Kong UP 2008.

WU, ZUGUANG, HUANG ZUOLIN u. MEI SHAOWU: *Peking Opera and Mei Lanfang. A Guide to China's Traditional Theatre and the Art of its Great Master*, Peking: New World Press 1981.

Xie, Taofang:《中国市民文学史》,成都:四川人民出版社,1997。

Xu, Peijun/Fan Minsheng:《三百种古典名剧欣赏》:上海辞书出版社,2005。

Xu Shuofang:《汤显祖全集》,三卷,北京:北京古籍出版社,1999。

—《沈璟集》,两卷,上海:上海古籍出版社,1991。

Xu Zifang:《明杂剧史》,北京:中华书局,2003。

Yan, Qun:《中国京剧脸谱》,哈尔滨:黑龙江美术出版社,2000。

— DERS.: *The Facial Makeup in Beijing Opera of China*, Harbin: Heilongjiang Publishing Group 2000 (zweisprachige Ausgabe).

YANG, DANIEL SHIH-P'ENG: *An Annotated Bibliography of Materials for the Study of the Peking Theatre*, Madison: The University of Wisconsin 1967 (= Wisconsin China Series; 2).

杨宪益/戴乃迭译本:《关汉卿剧作选》,上海:上海新文艺出版社,1958。

YANG, LIEN-SHENG [d. i. Yang, Liansheng]: »The Concept of ›Pao‹ [d. i. Bao] as a Basis for Social Relations in China«, in: JOHN K. FAIRBANK (Hg.): *Chinese Thought & Institutions*, Chicago u. London: University of Chicago Press 1957, S. 291–309.

Yang, Richard F. S. [d. i. Yang Fusen]: »The Social Background of the Yüan [d. i. Yuan] Drama«, in: *Monumenta Serica* 17(1958), S. 331–352.

— Ders.: *Four Plays of the Yuan Drama*, Taipeh: China Post 1972.

Yao, Xie: *Jinyue kaozheng* (Neue philologische Studien zum Theater), in: *Zhongguo gudian xiqu lunzhu jicheng* (Abhandlungen zum klassischen chinesischen Theater), Bd. 10, 1959.

Ye, Changhai:《中国戏剧研究》,福州:福建人民出版社,2004。

Ye, Xiaoqing: »Ascendant Peace in the Four Seas: Tributary Drama and the Macartney Mission of 1793«, in: *Late Imperial China* 26. 2(2005), S. 89–113.

Ye, Xiushan: *Gu Zhougguo de ge* (Lieder der Alten China), *On Beijing Opera*, Peking: Zhongguo Renmin Daxue Chubanshe 2007.

Yeh, Catherine Vance: »Where is the Center of Cultural Production? The Rise of the Actor to National Stardom and the Beijing/Shanghai Challenge (1860s–1910s)«, in: *Late Imperial China* 25. 2(2004), S. 74–118.

— Dies.: *Shanghai Love. Courtesans, Intellectuals, & Entertainment Culture, 1850–1910*, Seattle u. London: University of Washington Press 2006.

Yi, Bian: *The Cream of Chinese Culture. Peking Opera*, Peking: Foreign Languages Press 2005.

Yu, Shiao-ling [d. i. Yu Xiaoling] (Übers.): »The Romance of the Western Chamber«, in: *Renditions* 7(1977), S. 115–131.

— Dies.: »Tears on the Blue Gown«, in: *Renditions* 10(1978), S. 131–154.

Yung, Sai-shing: »Tsa-chü [d. i. zaju] as a Lyrical Form«, in: Yun-tong Luk (Hg.): *Studies in Chinese-Western Comparative Drama*, Hongkong: The Chinese University Press 1990, S. 81–93.

Yutang wenji (Gesammelte Werke des Lin Yutang), 4 Bde., Taipeh: Taiwan Kaiming 1978.

Zang Kehe/Wang Ping:《说文解字》,北京:中华书局,2002。

臧懋循:《元曲选》,杭州:浙江古籍出版社,1998。

Zeitlin, Judith T.: »Shared Dreams: The Story of the Three Wives' Company on The Peony Pavilion«, in: *HJAS* 54. 1(1994), S. 127–179.

— Dies.: »Spirit Writing and Performance in the Work of You Tong (1618–1704)«, in: *T'oung Pao* LXXXIV (1998), S. 102–135.

— Dies.: *Historian of the Strange. Pu Songling and the Chinese Classical Tale*. Stanford: Stanford UP 1993.

Zhang, Chao: *Yu Chu xinzhi* (Neue Chronik des Yu Chu, Vorwort 1683), 10 Hefte, Schanghai: Wenrui lou o. j.

张岱:《陶庵梦忆》,北京:作家出版社,1994。

Zhang Que, May: »Chinesisches Theater als Gegenstand westlicher China-Forschung«, in: Andreas Eckert u. Gesine Krüger (Hg.): *Lesarten eines globalen Prozesses. Quellen und Interpretationen zur Geschichte der europäischen Expansion*, Hamburg: LIT 1998, S. 143–156.

Zhao, Jingshen:《中国古典小说戏曲论集》,上海:上海古籍出版社,1985。

Zheng, Xianchun:《中国文化与中国戏剧》,长沙:湖南人民出版社,2007。

Zheng, Zhuanyin:《传统文化与古典戏曲》,长沙:湖南人民出版社,2004。

Zhong, Minqi:《明清文学散论》,合肥:安徽教育出版社,2008。

Zhou, Deqing:《中原音韵》,载《中国古典戏曲论著集成》,卷一,1959,北京:中国戏剧出版社,167—285 页。

Zhou, Qin/Gao Fumin:《中国昆曲论坛》,苏州:苏州大学出版社,2003。

Zhu, Youdun: »Xuanpingxiang Liu Jin'er fu luochang (Liu Jin'er aus Xuanpingxiang wird wieder Kurtisane)«, in: Yang Jialuo (Hg.): *Quan Ming zaju*, 10 Bde., Taipeh: Dingwen Shuju, 1979, Bd. 3.

— Ders.: »Xiangnang yuan (Von Duftbeuteln und Liebeskummer)«, in: Yang Jialuo (Hg.): *Quan Ming zaju*, 10 Bde., Taipeh: Dingwen Shuju, 1979, Bd. 3.

Zimmer, Thomas: *Der chinesische Roman der ausgehenden Kaiserzeit*, Bd. 2/1 u. Bd. 2/2 der *Geschichte der chinesischen Literatur*, hg. von Wolfgang Kubin, München: Saur 2002.

Zucker, A. E.: *The Chinese Theatre*, London: Jarrolds Publishers 1925.

Zuo, Pengjun:《金代传奇杂剧研究》,广州:广东高等教育出版社,2001。

译后记

袁志英教授和北京外国语大学海外研究中心的李雪涛博士嘱意我翻译沃尔夫冈·顾彬教授（Prof. Dr. Wolfgang Kubin）的《中国传统戏剧》，我的中国传统戏剧知识很有限，故初始有些犹豫，后来之所以接受了这个任务，坦白说，是因为顾彬教授这个人。

顾彬先生是著名的德国汉学家，我只是偶尔一次在书店见到他的《二十世纪中国文学史》，买回来初略读了读，他的其他著述我一无所知。我与他从未谋面，最近才在《海风》杂志上见到他的小照：灰白的长发，一张刻满"岁月印痕"的脸，眼神安详而严肃，一派儒雅气度。

我知道顾彬先生对中国当代文学有过一些不敬的评语，曾引起网上热议。其实，他对中国文学很热爱并努力向世界推介，对此勿庸置疑。他的博士论文，波恩大学汉学系主任教授资格，孜孜矻矻撰写多卷本的中国文学史，无一不是明证。我接受此书的翻译任务，就是因为我很在乎很钦佩顾彬先生对中国文学的推介，当然我也怀着好奇心，想了解顾彬作为外国汉学家以何种视角、态度和方法评述中国传统戏剧。

华东师范大学出版社将顾彬先生的臧否置之度外，以超然心态出版他的学术著作，我认为这是雅量，也是自信，是正确对待学术争鸣的榜样。

具体说到这本书，顾彬先生在占有宏富资料的基础上，对中国元代至清代的传统戏剧作综合评述。其方法是阐释，而非猎奇式地罗列戏剧故事。他广泛收集和甄别海外汉学名家的论点和相关的参考及评论文献，同时兼顾中国本土文学戏剧界的研究状况。他说："只要我们囿于中国戏剧范围，而不从世界文学角度看中国戏剧问题，那么我们的评价就几乎不可能是客观的。"所以他把中国传统戏剧置于跨文化交际的大框架内，将它与欧洲、尤其与德国的戏剧作有限度的比较，阐述中国戏剧对欧

洲戏剧的影响。顾彬先生引用近年较新的资料，并详加注释，标明出处，让我们见出顾先生的严谨，也无疑扩大了我们读者的国际视野。

书里有几点引起我的注意：

首先，顾彬先生认为中国传统戏剧没有悲剧（Tragödie），只有悲伤剧（Trauerspiel）。他是根据欧洲传统的悲剧定义下此结论的。第二，他认为在世界舞台上，中国戏剧曾取得数百年的领先地位，但到18世纪情况发生了变化：中国戏剧在文学上倒退了。所谓"文学上倒退"，系指降低了语言作为中国思想载体的重要性，导致艺术语言和严肃内容的软化、表面化和公式化。戏剧思想被调整到以娱乐、避免冲突、通俗化为方针上来。第三，不忘德国汉学界前辈福尔开（Volke）、洪涛生（Hundhausen）和马汉茂（Martin Helmut）等在译介中国传统戏剧中的开辟草莱之功，包括对他们译文的介绍和推崇。第四，主张把文学家的生平和作品分开，政治上有疑问的文学家也可留下杰作，比如对阮大铖的评析就如此。

这个译本出版了，首先要感谢责编储德天编审、袁志英教授和李雪涛博士；还要感谢我的家人对译事的支持。本人资质鲁钝，学养两缺，在译事上免不了多用蛮力，更兼每年有不少德语教学任务，也就没有多少余力和时间顾家，家务几乎全由我夫人邓洪打理，在此，我要首次用书面文字对她表示感谢。在这本书的翻译过程中，我的儿媳高星璐为我查找、搜集和购买了一大堆书籍和资料，对她也一并致谢。

<div style="text-align:right">

黄明嘉

2011年8月29日于上海倚梅书屋

</div>

图书在版编目(CIP)数据

中国传统戏剧 / [德]顾彬著；黄明嘉译. —上海：华东师范大学出版社，2011.5
（中国文学史；6）
ISBN 978－7－5617－8639－0

Ⅰ.①中… Ⅱ.①顾…②黄… Ⅲ.①戏剧史－中国 Ⅳ.①J809.2

中国版本图书馆 CIP 数据核字(2011)第 099128 号

Das traditionelle chinesische Theater：Vom Mongolendrama bis zur Pekinger Oper
by Wolfgang Kubin
ⓒ 2009 by K. G. Saur Verlag GmbH，München
Simplified Chinese translation copyright ⓒ 2012 by East China Normal University Press
All rights reserved.

上海市版权局著作权合同登记　图字：09－2005－283 号

中国传统戏剧

著　　者　[德]顾　彬
译　　者　黄明嘉
责任编辑　储德天
审读编辑　吴　澄
责任校对　王　溪
装帧设计　魏字刚

出版发行　华东师范大学出版社
社　　址　上海市中山北路 3663 号　邮编 200062
网　　址　www.ecnupress.com.cn
电　　话　021－60821666　行政传真 021－62572105
客服电话　021－62865537　门市（邮购）电话 021－62869887
地　　址　上海市中山北路 3663 号华东师范大学校内先锋路口
网　　店　http://hdsdcbs.tmall.com

印刷者　江苏句容排印厂
开　　本　787×1092　16 开
印　　张　17.5
字　　数　304 千字
版　　次　2012 年 3 月第 1 版
印　　次　2012 年 3 月第 1 次
书　　号　ISBN 978－7－5617－8639－0/I·773
定　　价　49.80 元

出 版 人　朱杰人

（如发现本版图书有印订质量问题，请寄回本社客服中心调换或电话 021－62865537 联系）